그림 속 천문학

김선지

이화여자대학교에서 역사, 동대학원에서 현대미술을 공부했고, 대학에서 미술사를 강의하며 미술 관련 도서들을 번역했다. 지은 책으로 《싸우는 여성들의 미술사》가 있으며, 현재 한국일보 칼럼 〈김선지의 뜻밖의 미술사〉를 연재 중이다.

김현구

서울대학교에서 천문학을 전공하고 동대학원에서 전파천문학으로 박사학위를 받았다. 한국천문연구원에서 책임연구원으로 재직 중이며 대덕전파천문대장, 전파천문본부장 등을 역임했다. 연세대학교에서 전파천문학을 강의했고 연합대학원대학교(UST) 겸임교수를 지냈다.

그림 속 천문학

초판 1쇄 발행 2020년 6월 15일 **초판 6쇄 발행** 2023년 9월 17일

지은이 김선지
펴낸이 김종길 **펴낸 곳** 글담출판사 **브랜드** 아날로그

기획편집 이은지 · 이경숙 · 김보라 · 김윤아
마케팅 박용철 · 김상윤 **디자인** 엄재선 · 손지원 **홍보** 정미진 · 김민지 **관리** 박인영

출판등록 1998년 12월 30일 제2013-000314호
주소 (04029) 서울시 마포구 월드컵로8길 41 (서교동 483-9)
전화 (02) 998-7030 **팩스** (02) 998-7924
페이스북 www.facebook.com/geuldam4u **인스타그램** geuldam
블로그 blog.naver.com/geuldam4u

ISBN 979-11-87147-55-8 (03600)

책값은 뒤표지에 있습니다. 잘못된 책은 바꾸어 드립니다.

이 도서의 국립중앙도서관 출판시도서목록(CIP)은 e-CIP 홈페이지(www.nl.go.kr/ecip)와 국가자료공동목록시스템(www.nl.go.kr/kolisnet)에서 이용하실 수 있습니다. (CIP 제어번호 : 2020016288)

만든 사람들 ————
책임편집 김보라 **표지 디자인** 김종민 **본문 디자인** 손지원

그림 속

미술학자가 올려다본 우주, 천문학자가 들여다본 그림

천문학

김선지 지음 | 김현구 도움

낙
아날로그

명화 속에서 천체를 관측하다

인간 삶의 목적은 기본적으로 다른 모든 생명체들과 마찬가지로 생존과 번식에 있다. 그러나 동시에 인간은 이러한 생물학적 욕구를 넘어선 존재다. 인류는 동굴 속에 살며 사냥을 하고 자연물을 채취하는 데 만족하지 않고, 요리를 하고, 집을 짓고, 옷을 만들고, 기도를 하고, 시를 쓰고, 그림을 그린다. 즉 다른 종들과는 달리 예술과 문화, 건축, 철학과 종교를 가지고 있으며, 일차적인 생물학적 욕구를 뛰어넘는 고차원적인 정신활동을 추구한다. 그뿐만 아니라 지구라는 공간적 한계를 초월해 우주적 차원으로 인식을 확장하고 궁금해하며, 왕성한 지적 호기심과 끊임없는 노력으로 그 비밀을 탐구한다.

문자기록이 없던 선사시대 인류의 삶은 유적과 유물 등에서 그 생활 모습과 문화를 엿볼 수 있다. 특히 각 지역에서 발견되는 동굴벽화나 암각화

는 문자가 발명되기 훨씬 이전 초기 인류의 삶을 보여주는 훌륭한 자료다. 그런데 선사시대의 동굴벽화에는 사냥 또는 낚시하는 모습, 동물이나 사람 그림뿐 아니라 놀랍게도 달의 위치와 별의 이동 경로를 표시한 것으로 추정되는 그림도 있어 인류의 조상 가운데 천체의 움직임을 관찰한 '최초의 과학자'가 존재했을지도 모른다는 추론을 하게 한다. 설사 해와 달, 별의 천체에 대한 관심이 구석기시대까지 거슬러 올라가지 않더라도, 인류가 까마득한 옛날부터 별과 우주에 대해 관측하고 탐구해왔다는 것은 부정할 수 없는 사실이다. 실제로 천문학은 4,000년 이상의 긴 역사를 가진 의학과 더불어 인류의 가장 오래된 학문 중 하나이기도 하다.

별과 우주에 대한 이 같은 인류의 관심은 미술사에 어떤 영향을 미쳤을까? 얼핏 천문학과 미술은 그 연관성이 희박해 보인다. 하지만 미술이라는 것 자체가 사람들의 생각과 삶을 투영해 재창조하는 예술이고, 그 무엇보다 오랫동안 사람들을 사로잡아온 별과 우주가 미술의 역사에서 중요한 위치를 차지하는 것은 너무나도 당연해 보인다. 그 대표적인 예가 바로 그리스 로마 신화다.

서양문명의 원천이자 보고인 그리스 로마 신화는 우주의 천체들에 대한 많은 이야기를 갖고 있다. 고대인들은 밤하늘의 별을 올려다보며 신들의 이야기를 만들어냈고, 그 이야기는 후대로 전해져 화가들의 붓끝에서 재탄생하게 된다. 그리고 현대의 사람들은 그 그림들을 감상하며 다시 별과 신화, 우주를 상상한다.

이 책은 예술작품을 천문학적 관점에서 독자들에게 소개하려 한다. 크게 두 파트로 나누었는데, 1부는 우리 태양계의 해와 달, 목성, 금성, 수성, 해왕성, 화성, 천왕성, 토성 등 태양계 행성을 중심으로 각각의 행성 특징과 그와 연관되어 있는 신들의 이야기를 묘사한 작품들을 살펴보았다. 2부는 명화 속에 나타난 천문학적 요소와 밤하늘의 별과 우주를 그린 화가들의 작품에 대해 살펴보았다. 알브레히트 뒤러, 랭부르 형제 등의 작품에서 흥미로운 천문학 이야기들을 찾아보았고, 엘스하이머, 루벤스, 고흐, 미로에 이르기까지 많은 화가들이 자신들만의 독특한 시각과 철학, 상상력으로 그린 밤하늘의 작품들에 대해 살펴보았다.

천문학 관련 미술작품들에 대해 서술하는 것을 기본 뼈대로 하였지만, 그 작품들이 역사·사회·문화적 상황과의 총체적인 관련 속에서 어떻게 탄생하고 제작되었는지에 대해서도 관심을 두었다. 예술은 독립적으로 존재하는 것이 아니라, 이러한 것들의 영향 속에서 전개되는 것이기 때문이다. 또한 예술품은 작가의 개성과 성격, 사상의 소산이므로 가능한 한 예술가 개개인의 삶과 인간적 면모에도 초점을 맞춰 그들의 작품을 해석하고자 했다.

이 책이 나오기까지 남편인 김현구 박사가 큰 도움이 되었다. 남편은 한국천문연구원에서 일하는 천문학자다. 일 년 내내 집 근처 천변을 함께 산책하며 하늘의 별들과 별자리에 대해 하나하나 일일이 알려주고, 책의 천문학 서술 부분에 대한 조언과 검토, 수정을 해주었다. 특히 태양계의 행성들

에 관한 여러 가지 과학적 사실들과 고흐의 별 그림들에 대한 천문학자들의 분석은 내게 다소 어려운 내용이었는데, 차근차근 상세히 설명해주어 많은 도움이 되었다. 덤으로, 반평생을 살아오면서 그동안 거의 올려다보지 않던 밤하늘의 별과 별자리를 찾아보고, 잠시나마 세상과 거리를 두는 시간도 가질 수 있었다.

언제나 그래왔듯이 지금도 세상은 시끄럽고 번잡하다. 특히 요즘은 코로나19 사태로 지금껏 경험해보지 못한 새로운 시대를 살고 있다. 사람들은 그동안 당연하게 받아들였던 평범하고 평화로운 일상에서 벗어나 삶과 죽음이 무엇인가에 대해 보다 진지하게 생각해보게 되었다. 이런 시기가 아니더라도 때때로 세상사에서 눈을 돌려 광활하고 무한한 밤하늘의 별을 바라보며 인간 존재의 기원과 의미에 대해 생각한다면, 이 숨 가쁜 세계를 다른 시각으로 볼 수 있을 것이다. 독자들이 이 책을 통해 미술작품들을 새로운 시각으로 감상하는 동시에 잠시라도 별과 우주의 세계, 그리고 인간의 삶에 대해 생각하는 일상의 여유를 갖게 되기를 바란다.

2020년 5월 별이 빛나는 밤에
김선지

차례

PART 1

그림 위에 내려앉은
별과 행성
그리스 로마 신화 속 태양계 이야기

그림 속에 숨어있는
천문학
별, 우주, 밤하늘을 그린 화가들의 이야기

그림 위에
내려앉은
별과 행성

그리스 로마 신화 속 태양계 이야기

우주는 세상에서 가장 장엄하고 아름다운 미술관이자 가장 거대한 천체과학관이다. 인류는 끊임없이 별을 보면서 사유하고 탐구하고 상상의 나래를 펼쳐왔다. 여행자는 별자리를 길잡이 삼아 고단한 여행길을 재촉했고, 천문학자는 별을 관측하면서 천체의 비밀을 캐내려 했다. 또한 밤하늘은 시와 음악, 미술 등 예술적 영감의 원천이었다. 사람들은 왜 이렇게 별과 우주에 관심을 가졌을까? 천체가 신, 또는 영적인 세계와 연관이 있다고 생각했고, 인류의 고향이라고 생각했기 때문이다.

그렇다면 서양 문명의 모태인 그리스 문명은 별과 우주를 어떤 방식으로 보았을까? 우리는 그리스 신화에서 그 답을 찾을 수 있다. 그리스 사람들은 천체를 바라보며 그것을 우주를 창조하고 주관하는 신들과 연관시켰다. 별자리, 해, 달, 태양계의 행성, 그 행성 주변을 도는 위성에 신화 속 인물들의 이름을 붙였고, 이로 인해 천문학은 신화와 떼려야 뗄 수 없는 학문이 되었다.

한편, 길고 긴 중세의 금욕의 시간을 통과하여 삶의 환희와 인간성을 추구한 르네상스 시대 사람들은 그리스 문명과 그 신화에 새롭게 주목하게 된다. 특히 화가들은 그리스 신들의 활기찬 생명력을 그림 속에 표현하려 했다. 중세 1,000년간 잠들어 있던 인간 본능과 욕구가 마침내 사랑과 증오, 배신과 속임수의 인간 드라마를 연출한 그리스 신화를 주제로 한 미술작품을 통해 봇물 터지듯 분출된 것이다.

자, 그럼 이제 그리스 로마 신화 속 인물들이 어떤 방식으로 우리 은하계의 별, 혹은 행성들과 연관되어 그 아름답고 황홀한 이야기들을 풀어갔는지, 별과 신화가 내려앉은 명화의 세계로 순례 여행을 떠나보자.

Chapter 1

목성

바람둥이 주피터와 그의 연인들

JUPITER

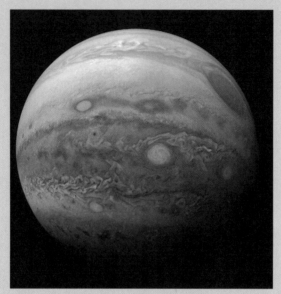

우주탐사선 주노가 촬영한 목성

"태양을 제외하고 태양계에서 가장 큰 천체인
목성이 그리스 로마 신화 속 주신인 주피터의
이름을 갖는 것은 절묘해 보인다.
심지어 여러 위성을 거느렸다는 점에서도 말이다."

목성은 태양계의 왕자라 불릴 정도로 우리 태양계에서 가장 큰 행성이다. 그래서 그리스 로마 문명에 뿌리를 둔 서양 문명에서는 목성을 그리스 로마 신화의 주신 이름을 따서 주피터Jupiter라고 부른다.

주피터의 별 목성의 질량은 지구의 318배 정도이고 지름은 11.2배, 부피는 지구의 1,320배 정도다. 태양계의 다른 모든 행성을 합한 것보다 2.5배나 무겁다. 이러한 특성으로 볼 때 고대 그리스인들이 목성을 신들의 제왕 제우스(로마 신화의 주피터)로 본 것은 절묘하다고 하겠다. 크기가 커서 태양빛을 많이 반사할 수 있기 때문에 지구와 가까이 있을 때에는 겉보기 등급이 -2.94등급까지 밝아진다. 그렇지만 지구에서 워낙 멀리 떨어져 있어 우리가 볼 수 있는 밤하늘에서는 달과 금성 다음, 즉 세 번째로 밝게 보인다. 이처럼 밤하늘에서 매우 밝게 보이고 가끔은 해가 지기 전에도 볼 수 있기 때문에 목성은 고대부터 잘 알려진 행성이다. 한편, 고대 바빌로니아인들에게 목성은 바빌론의 수호신 마르두크를 상징했는데, 그들은 목성이 황도를 따라 약 12년여 만에 다시 돌아온다는 사실에 착안하여 12개의 별자리, 즉 황도 십이궁을 만들었다.

목성은 표면에 대적점great red spot이 있는 것으로도 유명한데, 대적점이

란 목성의 남위 20도 부근에서 붉은색으로 보이는 타원형의 긴 반점을 말한다. 처음에는 커다란 분지인 것으로 알려졌다가 보이저 2호의 탐사 결과, 거대한 소용돌이임이 밝혀졌다. 주변을 모두 삼켜버릴 듯한 이 지옥 같은 거대 폭풍의 속도는 시속 500킬로미터 이상인 것으로 알려져 있다. 대적점의 크기는 처음 발견했을 때는 지구의 3배 정도였는데, 목성 표면으로 가라앉으면서 계속 작아져 최근에는 지구 크기로 줄어들었고, 주변에는 다른 소적점들이 생겨나고 있다. 이러한 강력한 소용돌이는 처음 관측된 이래 최소 300년 이상 지속되고 있는데, 그 이유는 목성의 엄청나게 빠른 자전 속도와 더불어 목성 표면에 육지가 없어 태풍 속도를 줄일 수 있는 마찰력이 없기 때문인 것으로 추측된다.

목성은 지구보다 10배 이상 크지만, 자전 주기는 10시간에 불과하다. 목성은 태양을 중심으로 행성과 소행성들이 도는 것처럼 수많은 위성들이 그 주변을 돌고 있어 작은 태양계라 불리기도 한다. 그 많은 위성들 가운데 1610년 갈릴레오가 발견한 네 개의 위성이 목성에서의 거리순으로 이오Io, 유로파Europa, 가니메데Ganymede, 칼리스토Callisto다. 갈릴레오는 지구가 아닌 다른 행성을 느릿느릿 공전하는 4개의 위성을 보고 코페르니쿠스의 지동설이 옳다는 생각, 즉 모든 것이 지구 주변을 도는 것이 아니라는 확신을 하게 된다. 이 네 개의 위성은 갈릴레오가 발견했다 하여 '갈릴레오의 4대 위성'이라고 일컬어진다. 후에, 마치 그리스 신화 속 주피터의 연인들같이 목성 주변을 맴돈다는 뜻에서 독일의 천문학자 시몬 마리우스가 위성들의 이름을 각각 이오, 유로파, 가니메데, 칼리스토라고 지어주었다.

천하의 바람둥이 주피터는 여신, 인간, 님프, 그리고 미소년에 이르기까지 가리지 않고 성애에 탐닉했다. 그는 다른 여인들과 사랑을 속삭일 때 구름으로 장막을 쳐 숨곤 했는데, 아내인 주노 여신은 구름을 꿰뚫어보는 능력이 있어 불륜의 현장을 잡아냈다. 주피터의 행성답게 목성 역시 79개나 되는 크고 작은 위성을 거느리고 있는데, 마치 주노가

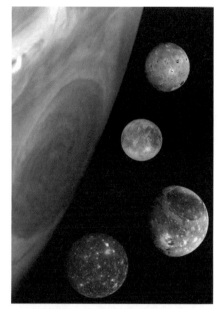

목성과 갈릴레오가 발견한 4개 위성의 합성사진

항상 주피터의 바람기를 감시했듯이 NASA가 1조 2000억 원의 엄청난 비용을 들여 개발해 2011년 발사한 무인탐사선 주노가 그 주변에서 목성을 탐사한다. 목성은 주변이 50킬로미터의 거대한 가스로 둘러싸여 있는데, NASA의 과학자들은 탐사선 주노가 여신 주노처럼 그 가스층을 투시해 목성의 내부 구성을 분석해주기 바라는 마음에서 그 이름을 지어줬다고 한다.

2016년 목성 궤도에 진입한 이후 수많은 데이터를 보내온 주노는 임무를 마치고 2021년 목성으로 추락할 예정이다. 목성 대기 약 5,000킬로미터 상공에서 대기를 뚫고 내부를 들여다보며 목성의 비밀을 파헤쳐온 주노 탐사선의 소멸이 마치 주피터의 바람기를 감시하다 탈진한 그리스 신화 속의

주노 여신 같다는 실없는 생각을 해본다. 어쨌든 인류는 덕분에 이제 편하게 앉아서 주노 캠Juno Cam이 보내준 우주의 신비로운 모습을 보고 있다.

제우스는 왜 바람둥이가 되었을까?

그리스 신화의 최고신 제우스는 미술작품에서 대체로 긴 수염의 강하고 위엄 있는 남성으로 묘사되며 상징물인 번개, 독수리와 함께 그려진다. 우주의 지배자이자 신과 인간의 아버지인 제우스는 뛰어난 지도력과 지략으로 티타노마키아, 기간토마키아, 티폰과의 전쟁 등 여러 차례의 처절한 전쟁과 우여곡절 끝에 권력을 잡았고, 이후 강력한 권위로 자연과 우주의 질서를 주관하는 최고신이 되었다. 그러나 그리스인들은 이 위대한 제우스를 완벽한 신이 아닌, 때로는 인간처럼 실수도 저지르고 바람도 피우는 불완전한 존재로 창조했다.

그리스의 카사노바라고 해도 좋을 만큼 제우스의 여성 편력은 화려하고 다채롭다. 어쩌면 카사노바가 그리스 신화를 읽으면서 제우스에게서 여성을 유혹하는 다양한 비법을 배운 것일지도 모른다. 제우스는 여신과 인간, 님프를 막론하고 아름다운 여인들을 사랑했고, 상황에 걸맞게 변신을 거듭하면서 그들에게 구애한다. 유로파가 소를 좋아한다는 정보를 미리 알고 소로 변신해 접근했으며, 칼리스토의 경계심을 풀기 위해 디아나 여신으로 가장했고, 레다가 백조를 좋아한다는 정보를 듣고는 백조로 변신했으며,

높은 탑에 갇힌 다나에에게 접근하려고 황금 소나기로 나타나기도 했다.

하지만 제우스를 단순히 개인적인 차원의 바람둥이로만 보아서는 안 된다. 제우스의 행위는 그 시대의 사회를 보여주며, 그리스 로마 신화가 가부장적 부권사회의 신화임을 말해주기 때문이다. 반면, 헤라(주노)는 제우스의 부인으로서 결혼과 가정의 수호신이 되어 남편의 끊임없는 바람기를 참아내는, 가부장제 속 여성의 위치를 보여준다. 질투의 화신이 된 그녀는 정작 일부일처제를 저버린 제우스에게는 어떤 보복도 하지 않고, 상대 여인들과 그 자식들에게만 혹독한 복수를 한다. 남편은 내버려두고 여성들에게만 모질게 대하는 이런 모습이야말로 가부장적 부권사회에 적응한 여성의 전형일 것이다. 제우스와 헤라, 그리고 제우스의 여인들 간의 관계 구도는 인류의 오랜 남성 중심 역사에서 돈과 권력을 가진 남성과 조강지처, 그리고 정부들의 관계 원형이며, 이러한 삼각 구도는 현대사회에서도 발견할 수 있다. 유구한 역사를 통해 힘 있는 남자들은 정부를 찾고, 헤라 같은 본처는 질투와 고통을 감수하면서까지 결혼을 유지하고 제도권 내의 자기 위치를 지키려 하며, 여자들은 부유하고 능력 있는 남자들에게 쉽사리 매혹당했다.

한편, 인간들이 제우스의 왕성한 정욕을 자신들의 혈통의 고귀함과 권위의 배경으로써 이용하려 한 측면도 있다. 고대사회의 왕족이나 귀족들은 우주의 최고신 제우스와 인간, 님프들의 관계에서 자신들이 태어났다고 주장함으로써 남들과 다른 특별한 신분과 권력의 당위성을 내세우고 싶었던 것이다. 이런 인간의 탐욕스러운 과시욕과 허영심이 제우스를 못 말리는 파렴치한 바람둥이 신으로 만들어버렸는지도 모른다.

구름과 사랑을 나눈 이오

목성에 가장 가까이 밀착되어 돌고 있는 이오Io는 그리스 신화에서 제우스의 연인이자 헤라의 여사제인 이오의 이름을 따서 지어졌다. 목성이 태양으로부터 8억 킬로미터나 떨어져 있으므로 목성의 위성인 이오 역시 원래는 매우 춥고 삭막한 곳이어야 한다. 보통 외행성들은 태양에서 아주 멀리 떨어져 있기 때문에 그 위성들은 주로 얼음으로 뒤덮여 있다.

그러나 우주탐사선 보이저 호는 이오가 얼음은커녕 아주 활발한 화산활동을 하고 있다는 놀라운 사실을 보여주었다. 그 이유는 이오가 목성과 가니메데, 칼리스토 등 거대 위성 사이에 끼여 엄청난 기조력을 받는데, 이로 인해 계속 지각이 뒤틀리기 때문이다. 마치 목성과 그의 연인들 사이에서 아주 작고 불쌍한 이오가 이리저리 끌려 다니며 시달리는 것 같은 형국이다. 이오는 400개 이상의 활화산을 가지고 있으며, 이 화산들은 표면 위 500킬로미터까지 황과 이산화황의 연기를 내뿜어 섭씨 1,600도에 이를 정도로 뜨겁다. 보이저 호가 전송해온 이오의 활화산 모습은 행성학사에서도 최고의 발견 중 하나다.

명왕성 탐사를 위해 긴 여정에 오른 뉴호라이즌 호는 2007년 목성과 이오 근처를 지나가면서 이오에서 거대한 유황 기둥이 300킬로미터 넘게 우주로 치솟고 있는 사진을 촬영하기도 했다. 과학자들은 지금까지 태양 에너지를 생명을 존재하게 하는 유일한 에너지원으로 생각했지만, 이오의 화산활동으로 인해 기조력이 태양을 대체할 수 있는 열 에너지원이 될 수 있

음을 증명했고, 태양계 외곽의 춥고 어두운 곳에서도 생명 존재의 가능성을 생각할 수 있게 되었다. 그러나 결정적으로 이오에는 액체가 존재하지 않기 때문에 생명체가 존재할 가능성이 없다. 한편, 이오 발견은 17, 18세기 천문학의 발전에 지대한 공헌을 했는데, 코

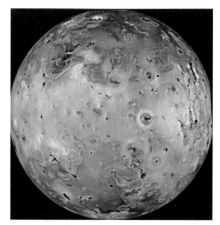

우주탐사선 갈릴레오 호가 촬영한 이오

페르니쿠스의 태양중심설을 채택하게 한 계기가 되었고, 케플러의 운동법칙을 개발하는 데에도 큰 역할을 했다.

그리스 신화에 등장하는 이오는 양치기로 변장하고 이리저리 인간 세상을 돌아다니던 제우스가 한눈에 반한 여인이었다. 사랑에 빠진 제우스가 헤라의 눈을 피하기 위해 주위를 시커먼 먹구름으로 덮고 이오와 사랑을 나누지만, 이를 눈치 챈 헤라는 먹구름을 헤치고 이를 내려다본다. 헤라가 둘을 떼어놓으려고 달려오자 제우스는 이오를 하얀 암소로 변신시켜버린다.

코레조Antonio Allegri da Correggio(1489~1534)의 〈주피터와 이오〉는 이탈리아 르네상스 시대 만토바 공국을 통치했던 페데리코 곤차가가 신성로마제국의 황제 카를 5세에게 일종의 뇌물로 주기 위해 주문한 작품이다. 코레조는 이오가 구름에 안겨 육체의 황홀경에 빠져 있는 관능의 순간을 묘사했다. 구름과의 사랑이라니! 코레조는 16세기 이탈리아 회화에서 가장 활기차고

관능적인 작품들을 제작했고, 다이내믹한 구성과 절묘한 원근법을 이용한 그의 화풍은 18세기 로코코미술에도 영향을 주었다.

이 그림에서 주피터는 밝은 대낮임에도 어두운 구름 속에 자신을 숨기고 거의 얼굴을 드러내지 않은 채로 이오를 포옹하고 있다. 이오는 주피터의 연기같이 희미한 손을 자신의 몸 쪽으로 끌어당기고 있다. 특히 주목할 만한 것은 주피터의 쉽게 사라질 것 같은 비물질성과 이오의 육체의 감각적인 특성 간의 독특한 대조다. 이는 후대의 베르니니나 루벤스의 작품들에 표현된 직설적인 에로티시즘과는 또 다른 성격의 에로티시즘을 보여준다. 안개 혹은 구름 속에서 희미하게 나타난 주피터의 얼굴이 이오에게 입 맞추는 것을 알아챌 수 있는데, 이는 놀라운 감각적 부드러움을 보여준다. 비록 그림이지만 두 연인을 덮는, 솜털같이 부숭부숭한 구름의 촉각까지 느껴지는 듯하다.

코레조는 레오나르도를 모방하여, 색과 색 사이 경계선 구분을 명확히 하지 않고 부드럽게 처리하는 스푸마토 기법을 사용했다. 이것이 색채와 빛을 중시하는 베네치아 화파 화가로서의 그의 배경과 결합되어 절묘한 작품을 탄생시켰다. 옅은 안개를 그녀의 몸쪽으로 끌어당기며 껴안고 있는 그녀의 왼팔, 송아지와 그녀의 발뒤꿈치, 등과 팔을 타고 흐르는 어룽거리는 햇빛을 보라. 코레조는 키아로스쿠로(명암법)의 거장다운 기막힌 묘사력으로 실제 같은 빛을 창조해냈다. 살에 흐르는 빛은 어떤 따뜻함을 보여주며, 그녀의 몸 뒤쪽에서 아래로 흘러내리는 천 조각은 부드러운 그녀의 살과 대조되면서 시각적으로 한층 선명하고 날카롭게 느껴진다.

이 그림은 관능성의 정점을 찍고 있다. 우리는 이오가 어떤 방식으로 그녀의 몸을 그에게 내맡기는지 볼 수 있다. 그녀는 남자의 포옹에 호응하여 발끝을 세우고 자신의 몸을 그의 쪽으로 밀착시키려 하고 있다. 이오는 머리를 뒤로 젖히고 입을 약간 벌린 채 남자를 받아들이려는 듯 그녀의 손가락들을 벌리고 있으며, 그녀의 육체는 거의 녹아내린 듯하다. 황홀한 엑스터시의 다음 순간을 예견할 수 있는 짜릿한 느낌을 받는다. 그녀의 살은 너무도 보드랍고 피부는 마치 도자기같이 사랑스럽다. 이오의 아름다운 몸 밑에 그려진 이끼와 나무, 진흙,

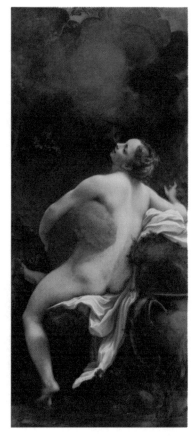

코레조, 〈주피터와 이오〉, 1532~1533년

물 등은 그녀의 살과 대비되어 피부를 보다 완벽하게 보이도록 의도한 듯하다.

유럽의 기원이 된 유로파

유로파Europa는 목성의 4대 위성 중 이오 다음으로 목성에 가까이 있으며 가장 작은 위성이다. 목성 탐사선 갈릴레오 호가 찍은 사진에 의해 갈라진 표면이 얼음으로 뒤덮여 있다는 것이 발견되었다. 천문학자들은 수십 킬로미터의 두꺼운 얼음 아래 깊이가 100킬로미터에 이르는 거대한 바다가 있을 것으로 추정한다. 목성과 주변 위성의 기조력에 의한 마찰로 생긴 열에너지가 얼음을 녹여 만든 바다가 있을 수 있기 때문이다. 적도 부근의 표면 온도 또한 영하 160도 정도여서 표면에서는 생명체가 살기 어렵지만, 바다가 있다면 지구의 심해에 존재하는 미생물과 비슷한 외계 생명체가 존재할 수도 있다. 생물학자들은 햇빛이 전혀 들지 않는 지구의 북극 바다 3,700미터 아래의 심해에서도 태양 에너지원 대신 유황, 수소, 메탄 등의 화학적 에너지원을 사용해 생존하는 생명체들을 발견했다. 따라서 우주생물학자들은 극단적인 추위로 인해 두꺼운 얼음층으로 뒤덮인 유로파의 바다에서도 생명 현상이 발견될 수 있다고 낙관한다.

그러나 유로파는 지구로부터 8억 킬로미터 떨어진 먼 곳에 있는 데다가 수십 킬로미터의 얼음을 깨고 생명체가 있는지를 확인하는 것은 만만치 않은 일이다. 그런데 최근 여러 차례 허블망원경이 유로파의 표면으로부터 수증기 분출이라고 추측할 만한 현상을 촬영했다. 이로써 유로파까지 직접 가서 수십 킬로미터의 얼음층을 뚫지 않고도 그 바다 성분을 분석할 수 있는 가능성이 열린 것이다.

갈릴레이 호가 촬영한 유로파

천문학자들은 태양계에서 유로파와 토성의 위성인 엔셀라두스Enceladus에 생명체가 존재할 가능성이 가장 높다고 한다. 이 때문에 허블망원경을 대체할 차세대 우주망원경 제임스 웹 망원경은 유로파와 엔셀라두스의 생명체 탐사를 주요 목표로 한다. 제임스 웹 망원경은 유로파와 엔셀라두스의 물기둥을 관측하는 것뿐만 아니라 목성까지 가지 않고도, 수증기 속의 유기분자에서 나오는 고유한 파장을 분석해 그 구성 성분을 확인할 수 있을 것으로 기대하고 있다. 물론 생명체의 존재는 유기물의 화학구조의 확인만으로 충분하지 않기 때문에 NASA는 2020년 '유로파 클리퍼 미션Europa Clipper Mission'을 통해 유로파의 얼음 밑 바닷속을 조사할 계획도 갖고 있다.

신화 속에서 유로파는 페니키아 왕의 딸로 등장한다. 제우스는 흰 소로 변해 바닷가에서 놀던 유로파에게 접근하는데, 호기심을 느낀 유로파는 소

의 등에 올라타 즐거운 시간을 보낸다. 그런데 이때 소가 갑자기 바다로 돌진해 망망대해를 건너 이 미녀를 크레타 섬까지 납치한다. 티치아노Vecellio Tiziano(1488~1576) 작품들에서 유로파는 가슴 앞섶을 풀어헤치고 허벅지를 드러낸 여인으로 등장해 특유의 에로틱한 분위기를 연출하고, 아름답고 감각적인 색채가 그것을 더욱 고조시킨다. 푸른 하늘과 불그레한 저녁노을의 병치가 절묘하고, 깊은 바다빛과 밝은 진주빛 누드에서는 여러 겹의 기교적인 붓 터치가 만들어낸 다채롭고 깊은 색감이 넘친다.

당시 이탈리아에서 가장 경제적으로 번영한 베네치아 공화국은 화려하고 세속적인 삶의 기쁨에 넘쳐 있었고, 티치아노는 감각적인 색채와 호색적인 주제의 그림들로 이러한 도시의 분위기에 부응한 화가였다. 납치라는 폭력적인 순간을 대범한 대각선 구도로 묘사하고 있는 한편, 하늘과 바다에 각각 아기천사(플루토)들을 등장시켜 순수함의 세계와 조화로운 대조를 창출해내고 있다. 마치 폭력적인 강탈이 아닌 유럽 탄생의 기원이 되는 영광의 순간을 축하하는 듯한 분위기다. 남녀관계에 있어 강압적 성폭력에 의한 것과 서로 간의 호감에 의한 관계의 경계점은 무엇일까? 여성주의적 관점에서 본다면, 이 그림은 가부장제 사회의 남성 중심적 시각으로 그려진 성폭력의 미화에 불과할지도 모른다. 미술 역시 그 시대, 그 사회의 지배적인 주류 가치관이나 이데올로기의 표상이 아닐까.

크레타는 에게해에 있는 섬으로, B.C. 3000년경 미노스 문명과 미케네 문명이 꽃피었으며, 이 문명들이 후에 에게 문명으로 이어져 그리스 문명의 모태가 된다. 신화는 단지 이야기에 그치는 것이 아니라, 관련된 역사적

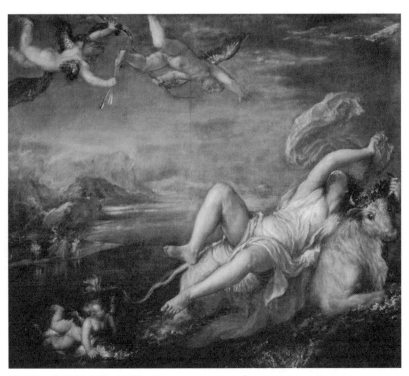

티치아노, 〈유로파의 강탈〉, 1562년

사실들을 함축한다. 제우스가 페니키아로부터 유로파를 납치해 아들 미노스를 낳고 크레타 문명을 이룩했다는 것과 유럽의 어원이 유로파임을 생각해볼 때 이 그림은 당시 서방보다 훨씬 발전해 있던 메소포타미아의 동방 문명으로부터 고대 서양 문명이 유래했다는 것을 말해준다.

여기서 재미있는 점은 세계 거의 모든 나라의 건국신화들이 하늘신과 인간 여인의 결합으로 낳은 아이가 나라를 세운다는 이야기와 관련되어 있다는 것이다. 이는 건국시조 자신들이 하늘로부터 절대적인 권위를 부여받았음을 말하고 싶었기 때문이다. 마찬가지로 이 신화도 유로파와 제우스의 결합을 통해 크레타 문명, 나아가서는 유럽 문명이 이른바 뼈대 있는 혈통에서 유래했다는 정통성을 이야기하려 한 것임을 염두에 두고 이해해야 한다.

비련의 연인 칼리스토

칼리스토Callisto는 갈릴레오 우주탐사선이 찍어 보낸 사진으로 볼 때 반짝반짝 빛나는 구슬같이 생긴 예쁜 위성이다. 목성의 4대 위성 중 목성에서 가장 멀리 떨어져 있으며, 그 지름이 4,800킬로미터로 목성의 위성 중에서는 가니메데 다음으로 크며, 태양계 위성으로는 세 번째로 크다. 내부 구조가 얼음과 암석으로만 이루어져 있고 표면에는 충돌 흔적들이 있는데, 이는 어떤 충격들 때문에 얼음이 녹아 여러 겹의 고리가 생겼다가 낮은 온도로 인해 바로 굳어 생긴 것으로 보인다. 사실 칼리스토에는 깊이

100~150킬로미터가 넘는 지하 바다가 있어 유로파나 가니메데처럼 외계 생명체가 존재할 가능성이 있다고 알려져 있다. 그러나 유로파와 달리 내부의 열이 지표면의 암석 물질로 전달되는 정도가 작아 평균 표면 온도가 영하 140도에 이를 정도로 낮기 때문에 생명체

갈릴레오 탐사선이 촬영한 칼리스토

의 존재 가능성이 유로파보다 낮다는 평가다. 한편, 칼리스토는 방사능 수치가 매우 낮아 미래에 우주비행사들이 목성을 탐사할 경우 기지를 세울 장소로 고려되고 있다.

신화 속 칼리스토는 아르카디아의 왕 뤼카온의 딸이며, 처녀신 디아나의 시녀였는데, 님프들 중 가장 아름다워 디아나의 사랑을 받았다. 실제로 갈릴레오의 위성 4개 중에서도 가장 예쁘다. 그녀에게 반한 주피터는 디아나 여신의 모습으로 변신한 후 관계를 갖는다. 나중에 디아나가 칼리스토의 임신 사실을 알아채고 노발대발하며 쫓아내는데, 그 후 아르카스를 낳지만 다시 헤라의 저주를 받아 곰으로 변한다. 세월이 흘러 아르카스가 사냥을 나왔다가 곰이 된 어머니를 화살로 쏘려고 했으니, 주피터의 애인들 중 칼리스토만큼 가련한 여인은 없을 것이다. 아무튼 다행스럽게도 이를 목격한 주피터가 재빠르게 모자를 구해내 하늘의 별자리로 만들었고, 그것이 바로

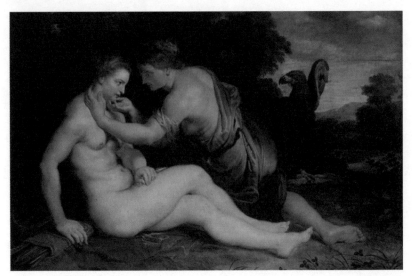

루벤스, 〈주피터와 칼리스토〉, 1613년

큰곰자리와 작은곰자리다.

루벤스의 〈주피터와 칼리스토〉는 디아나로 변신한 제우스가 칼리스토를
유혹하는 장면을 담고 있다. 사선 구도로 두 여인이 화면 중앙에 자리 잡고
있는데, 왼쪽 아래 구석에 놓인 화살통 위를 오른손으로 짚고 비스듬히 몸
을 젖힌 여인이 칼리스토다. 그녀는 붉은 천위에 다리를 꼬고 앉아 고개를
약간 숙인 상태로 눈을 치켜떠 맞은편 여자를 쳐다보고 있다. 디아나로 변
신한 제우스는 한쪽 어깨와 가슴을 드러낸 채 두 손으로 그녀의 얼굴을 만
진다. 뒤에서 독수리 한 마리가 이들을 보고 있고, 어두운 나무숲이 배경으
로 펼쳐져 있다. 멀리 저녁노을 진 하늘이 보이고, 석양빛의 불그스레함은
따뜻한 분위기를 연출한다.

제우스가 디아나로 변신했기 때문에 얼핏 여성들 간의 사랑 장면 같지만, 디아나의 얼굴에서 남성의 모습이 확연히 나타난다. 무엇보다도 두 여자는 피부색부터 다르다. 한 명은 푸른 실핏줄이 보일 정도로 아주 밝은 흰 피부이고 다른 한 여인은 어두운 갈색이다. 칼리스토의 부드러운 이마 선과 콧날, 둥근 턱 역시 제우스의 쭉 뻗은 콧날, 강한 턱선, 등근육과 분명하게 대조된다. 독수리와 번개 또한 그가 제우스임을 나타낸다. 수줍게 쳐다보는 칼리스토와 그녀의 입술을 지그시 바라보는 제우스의 눈빛이 매우 유혹적이며, 황혼의 은밀한 숲속의 한편에서 벌어지고 있는 비밀스러운 사랑의 미묘한 분위기가 일품이다.

주피터의 동성 연인 가니메데

가니메데Ganymede는 목성의 위성으로 태양계의 위성 중 가장 크다. 파이오니아 10호, 갈릴레오 호 등 우주 탐사선들이 가니메데를 세밀하게 관측해서 그 크기를 측정했고 자기장과 지하 바다가 있다는 것을 발견했다. 가니메데는 지름이 약 5,260킬로미터로 행성인 수성보다 크고, 화성 크기의 5분의 4다. 태양계 위성 중 유일하게 자체의 자기장을 갖고 있다. 이로 인해 가니메데에서는 오로라가 관찰된다. 가니메데의 전자기파는 지구의 100만 배에 이르러 우주선을 파괴할 정도로 강력한 것으로 알려져 있다.

또한 가니메데는 지표면 아래에 소금물의 거대한 지하 바다가 있는 것으

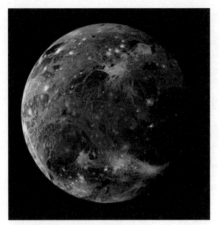
갈릴레오 호가 촬영한 가니메데

로 밝혀졌다. 그 깊이가 무려 100킬로미터에 이르러 지구에서 가장 깊은 해구인 태평양의 마리아나 해구보다 10배나 깊다. 가니메데의 바다 발견에 앞서 토성의 위성 엔셀라두스의 지각 아래에도 깊은 소금물 저수지가 있다는 사실이 알려졌는데, 이는 지구 외에도 태양계에서 생명체가 존재할 가능성을 한층 높여주는 흥미로운 발견들이다. 또한 허블우주망원경에 의해 산소 대기권이 희박하나마 있는 것으로 발견되었는데, 유로파에 존재하는 것과 유사한 양이라고 한다. 이러한 가슴 벅찬 성과들은 최근 우주 관측 기술이 발전하면서 나온 것으로, 앞으로 태양계의 행성과 위성에 대한 다양한 연구가 더욱 가속화될 것으로 보인다. 2022년에는 유럽우주국이 가니메데로 탐사선 '주스Juice'를 쏘아 올려 후속 연구를 진행할 예정이다.

이 위성의 이름은 그리스 신화에서 신들의 술시중을 들었던 주피터의 동성 연인 가니메데스Ganymedes에서 유래했다. 아름답고 매혹적인 여성들에게 탐닉했던 카사노바 신 주피터는 심지어 미소년에게까지 손길을 뻗쳤는데, 독수리로 변신한 후 가니메데를 납치해 신들의 와인을 따르는 시종으로 만들어버렸다. 고대 그리스의 남색Pederasty은 성인 남성과 청소년기의

어린 남성 간의 동성애로서, 사회적으로 인정되었고 심지어 가장 고귀한 사랑의 형태로 권장되기까지 했다. 그 다음이 남자와 여자의 사랑이었고, 여자와 여자의 사랑, 즉 레즈비어니즘lesbianism은 가장 비천한 것으로 여겨 처벌까지 받았다. 이러한 사회 관습이 그리스 신화에도 투영되었는지 신화 속에서도 드물지 않게 남신들이 미소년과 연애하는 모습을 볼 수 있다. 아폴론은 히아킨토스를 사랑했고, 제우스는 가니메데를 올림포스로 데려와 곁에 두었다. 중세 기독교 시대에 오면서 동성애는 금기시되어 근대까지 죄악의 상징처럼 되었지만, 당시에는 성인 남성의 지식과 지혜가 이러한 동성애 관계를 통해 소년들에게 전수되므로 궁극적으로 사회의 발전에 기여한다고 생각했다. 이것이 그리스 사람들이 동성애가 단지 육체적 기쁨뿐만 아니라 정신적 숭고함까지 가졌다고 생각한 이유다.

루벤스의 〈가니메데의 강탈〉은 토레 데 라 파라다(마드리드 근처의 펠리페 4세의 사냥용 별장)를 위해 제작되었으며, 긴 수직의 형태는 이 작품이 두 창문 사이에 걸기 위해 제작되었음을 보여준다. 그림의 대각선 구성은 독수리가 이 젊은 목동을 낚아채 공중에 들어 올리는 다이내믹한 느낌을 표현하고 있으며, 구름 사이에서 볼 수 있는 주피터를 상징하는 번개 모양의 볼트는 납치 순간의 격렬한 힘을 나타낸다. 가니메데의 모습은 바티칸 박물관에 전시된 헬레니즘 시대 조각상인 라오콘의 두 아들 중 한 명을 모델로 했다. 한편 가니메데의 엉덩이를 관통하는 화살통은 발기한 남성의 성기를 상징하는 것으로 해석되기도 한다.

우리는 세계의 유명한 미술관들에 들어서면서부터 그 웅장한 규모의 건

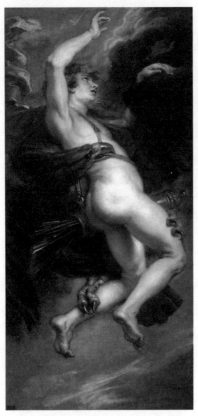

루벤스, 〈가니메데의 강탈〉, 1636~1638년

축물에 압도되고, 자신도 모르는 사이에 경건한 마음으로 미술품을 예배해야 할 것 같은 심리적 위축을 느낀다. 한 미술비평가는 미술관이 예술의 성역을 보여주는 세속화된 성전이라고까지 비유한 바 있다. 그러나 명화의 이면에는 우리가 생각하는 것만큼 고상하고 문명적이지 않은 것들이 숨겨져 있기도 하다. 루벤스의 〈가니메데의 강탈〉에서와 같이 많은 옛 명화들 속에는 인간의 본능적인 성적 무의식이 숨겨져 있거나, 때로는 성, 쾌락, 유혹의 의도를 노골적으로 드러내기도 한다. 과거에는 부유한 일부 계층이 자신들만의 은밀한 장소에서 즐기려고 에로틱한 그림들을 주문하기도 했다. 말하자면, 예술의 이름을 빌린 포르노그래피라고 할까? 오늘날의 포르노그래피와 그 근본적 성격은 같다.

금성

관능과 섹스어필의 대명사 비너스

Venus

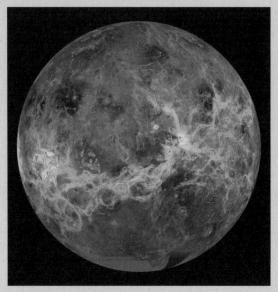

금성

"황금빛으로 화려하게 빛나는 금성 외에
미의 여신 비너스의 이름을 가질 수 있는 행성이 또 있을까?
하지만 생명체가 살기에는 너무나도 혹독한 환경,
금성이 감춰둔 진실은 모든 것을 삼켜버릴 지옥이다."

서양 문명에서는 금성을 그리스 로마 신화에 등장하는 사랑의 여신인 비너스Venus라고 부른다. 태양계의 두 번째 행성으로, 밤하늘에서 달에 이어 두 번째로 밝은 천체다. 가장 밝을 때의 금성은 그 밝기 등급이 -4.9등급으로 항성 중에서 가장 밝은 시리우스보다 25배 이상 밝고, 색깔도 밝은 노란색으로 매우 화려해서 미의 여신의 이름을 갖게 되었다. 금성은 크기와 질량, 밀도가 지구와 비슷한 지구형 행성으로 한때는 지구의 자매 행성으로 불리기도 했다. 천문학자들은 금성에도 대륙과 물은 물론 생명체도 존재할 것이라 기대했고, 그로 인해 달 다음으로 많은 탐사가 진행되었다.

그러나 탐사선이 측정해온 결과는 매우 실망스러웠다. 금성의 대기물질 96.5퍼센트가 이산화탄소였고, 이 때문에 온실효과가 발생함에 따라 표면 온도는 약 섭씨 460도까지 올라가 태양계 행성 중 가장 높았다. 또한 표면 대기압도 약 92기압 정도로, 생명체가 살기에는 너무도 혹독한 환경이었다. 밤하늘의 천체 중 유독 밝고 아름답게 빛나 비너스라는 이름까지 붙여주었건만, 금성의 진실은 지옥이었다. 이제 과학자들은 금성에 생명체가 살지도 모른다는 환상을 버리고 다른 지구형 행성을 찾고 있다.

비록 금성이 과학자들에게 실망을 안겨주기는 했어도 비너스는 고대신

화 속의 사랑과 관능적 쾌락에 탐닉한 여신의 이름을 넘어선, 인류가 꿈꾸어온 여성성의 동의어다. 그리고 아주 오랫동안 예술가들이 그들의 작품에서 즐겨 그려온 대상이기도 하다. 그렇다면 화가와 조각가들은 작품 속에서 비너스의 이미지를 어떻게 창조했을까?

빌렌도르프의 비너스 대 밀로의 비너스

대략 B.C. 4만 년에 시작된 후기 구석기 시대의 사람들도 동굴 그림을 그리거나 작은 조각상들을 만들었다. 가장 오래된 비너스상의 원형은 오스트리아 빌렌도르프 근처 구석기 지층에서 발견된 〈빌렌도르프의 비너스〉(B.C. 22,000년경)에서 볼 수 있다. 석회암에 산화철이 섞인 붉은색 흙으로 채색된 빌렌도르프의 비너스는 미적 대상이라기보다는 여인의 생산 기능에 초점을 맞춘 주술 목적의 부적 같은 것이었다. 그래서인지 크기도 가지고 다닐 수 있을 정도로 작다. 매머드 상아로 조각된 프랑스 남서부 레스퓌그 지방에서 발견된 〈레스퓌그 비너스〉(B.C. 25,000년경)와 러시아에서 발견된 〈가가리노 비너스〉(B.C. 23,000년경) 등 다른 후기 구석기의 조각들도 빌렌도르프의 비너스와 비슷한 원시 여성의 모습을 지니고 있다.

이 여인상들은 하나같이 땅딸막한 몸매, 풍만한 젖가슴과 엉덩이, 불룩 튀어나온 배 등의 양식화된 모습으로 표현되어 있다. 그래서 인류학자들이

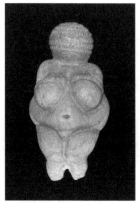
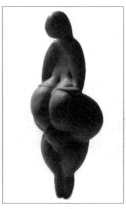
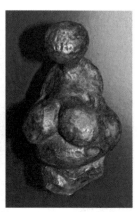

〈빌렌도르프의 비너스〉　　　〈레스퓌그 비너스〉　　　〈가가리노 비너스〉

이것을 구석기 시대의 이상화된 미의 기준이라고 판단해 비너스라는 명칭을 붙였다. 사실 이들 여성상에서 여성의 상징은 매우 과장되어 있는데, 이는 척박한 영양 상태와 높은 유아 사망률 속에서 풍만한 여성의 신체가 상징하는 다산성을 통해 생산과 풍요를 염원한 당시 인류의 삶과 밀접한 관계가 있다.

　이러한 원시시대의 주술적 의미에서 벗어나 미적 개념이 도입된 비너스의 모습은 그리스 시대 이후에서야 나타난다. B.C. 4세기의 조각가 프락시텔레스Praxiteles는 관능적인 알몸을 가진 〈크니도스의 비너스〉를 만들었고, 이것이 이후 비너스 상의 원형이 된다. 헬레니즘 시대에 이르면, 비너스는 더욱 세속적이고 관능적인 아름다움으로 표현된다. 이 시기에 〈밀로의 비너스〉와 〈메디치 비너스〉 같은 걸작들이 등장한다. 구석기 비너스와 확연히 다른 미의 기준을 보여주는 〈밀로의 비너스〉는 루브르 박물관 소장

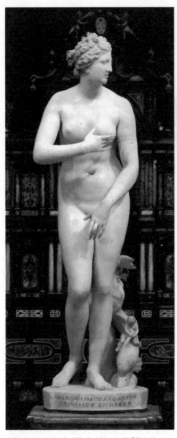

〈메디치 비너스〉, 헬레니즘 시대 원작의
로마 모각

〈밀로의 비너스〉, B.C. 130~100년경

품 중 모나리자, 니케 여신상과 함께 가장 유명하며 관광객들에게도 매우
인기 있는 작품이다.

구석기 비너스들과 달리 찬란한 고대문명이 꽃피었던 그리스의 미적 기
준은 달라질 수밖에 없었으리라. 그 대표 격인 〈밀로의 비너스〉는 현대적

인 미의 기준에도 지대한 영향을 끼칠 정도로 오랫동안 미의 여신으로서 막강한 지위를 누렸다. 1차 세계대전 이후부터 열리기 시작한 세계미인선발대회의 미인 선정기준이 되었던 것이다. 비너스의 신체는 가슴 37인치, 허리 27인치, 엉덩이 38인치로 다소 비대하지만, 조각상의 키가 203센티미터 정도임을 감안할 때 현실적인 여인의 키와 신체 사이즈로 바꾸어 계산해보면 이해할 수 있다.

그런데 뜻밖의 진실은 이 조각상이 누리는 명성과 지위가 원래는 다른 비너스 상의 것이었다는 점이다. 나폴레옹이 이탈리아 원정 때 약탈했다가 패망 이후인 1815년 피렌체에 반환한 〈메디치 비너스〉가 그 논란의 주인공이다. 〈메디치 비너스〉는 피렌체의 메디치가가 소유했던 것으로, 고대 조각 중 최상급으로 평가받던 작품이다. 아마도 〈메디치 비너스〉가 이탈리아로 반환된 후 프랑스 당국의 상실감 내지 보상 심리로 〈밀로의 비너스〉의 가치가 지나치게 높이 평가되었을 것이다. 막상 루브르에 가서 실물 앞에 선다면, 과연 이 작품이 그토록 대단한 작품일까라는 솔직한 의문이 들 수도 있다. 사실 예술품의 가치 평가는 한 시대의 역사적·사회적 요구에 부응하는 측면도 있으니, 세뇌되고 학습된 미의 기준에 동의하지 않는다고 해서 위축될 필요는 없다. 예술은 현대 미술가들이 주장하듯이 신성불가침은 아니니까.

〈밀로의 비너스〉는 흔히 가장 완벽하게 아름다운 고대 조각상의 전형으로 알려져 있다. 고전조각의 황금비율(배꼽을 기준으로 상반신과 하반신의 비가 1:1.618)이 적용된 조각이라는 설도 이러한 평가에 한몫하는데, 실제로는 상

반신과 하반신의 비가 1:1.555이다. 사실 황금비율은 오랫동안 사람들이 신봉해온 신화에 불과하다. 황금비율을 언급할 때마다 〈밀로의 비너스〉와 함께 거론되어온 파르테논 신전, 다비드 상 모두 이 비율이 적용되지 않는다. 미술사에서도 세상사에서도, 우리는 때때로 너무나 많은 오류와 오해 때문에 진실을 놓치곤 한다.

르네상스 최초의 누드화
〈비너스의 탄생〉

비너스는 중세의 회화사에서 완전히 사라졌다. 기독교가 사회의 중심 이데올로기로 자리 잡으면서 고대여신의 관능성이 죄의 근원으로 인식되었기 때문이다. 중세의 시각에서 비너스는 이단의 도상이며, 여성의 부덕을 저버리고 옷을 벗은 매춘부에 불과했다. 대신 기독교의 교부들은 성모 마리아라는 새로운 정숙한 여신의 이미지를 창조해냈다. 그들은 사랑의 여신에게서 자애로운 사랑의 요소만을 추출해 마돈나에게 투사하고 감각적인 성적 요소를 제거해버린다. 그러나 르네상스가 이탈리아에서 싹을 돋우기 시작하면서 이 매혹적인 고대신화의 여신은 중세의 금욕적인 마돈나와 성녀들을 몰아내고 다시 한번 예술가들의 작업실로 돌아온다. 비너스의 재등장은 르네상스의 인간중심적 사상을 상징적으로 드러내준다.

중세에 자취를 감추었던 현세적이고 관능적인 비너스의 모습이 다시 나

타난 것은 14~15세기에 이르러서다. 보티첼리Sandro Botticelli(1445~1510)의 〈비너스의 탄생〉은 르네상스 최초의 누드화라고 할 수 있다(물론 중세시대에도 누드로밖에 그릴 수 없었던 아담과 이브를 제외하고 말이다). 이 그림은 15세기에 로렌초 데 메디치가 자신의 결혼 기념으로 보티첼리에게 제작 주문해 메디치 별장을 장식한 작품이다. 보티첼리는 메디치가에서 가장 총애한 화가로, 당대에는 명성이 자자했으나 사후에 급격히 빛을 잃었다. 말년에는 도미니크회 수도사이자 종교개혁자인 사보나롤라의 영향을 받아 자신의 그림들을 이단적이고 쾌락적이라고 생각했고 그중 많은 작품을 불태웠는데, 이것이 그의 명성이 쇠퇴하는 데 일정 부분 영향을 미쳤을 것이다.

　레오나르도, 미켈란젤로, 라파엘로의 그늘에 가려 오랫동안 미술사에서 잊혔던 보티첼리는 영국의 저명한 평론가인 월터 페이터가 1873년에 발표한 평론집 『르네상스사 연구』에서 〈비너스의 탄생〉을 언급함으로써 명성을 회복하게 된다. 아무도 주목하지 않아 제2차 세계대전 중 최고의 미술품들을 강탈하기 위한 나치의 약탈품 리스트에도 들지 못했던 보티첼리의 비너스가 현재는 우피치 미술관에서도 가장 눈에 띄는 자리에 옮겨져 몰려드는 군중의 사랑을 받고 있다.

　너무나 유명한 그림이지만, 〈비너스의 탄생〉을 다시 한번 천천히 살펴보자. 중앙에는 가냘프고 섬세한 우아함을 풍기는 비너스가 거대한 가리비 조개 위에 타고 있고, 왼쪽에는 서풍의 신 제피로스와 그의 연인 클로리스가 비너스가 해안에 닿도록 바람을 불어 밀고 있다. 오른쪽에는 봄의 여신이 방금 태어난 연약한 미의 여신에게 옷을 입혀주려 하고 있다. 비너스는

보티첼리, 〈비너스의 탄생〉, 1484년경

부끄러운 듯 오른손으로 젖가슴을, 왼손으로는 길게 찰랑거리는 금발을 끌어당겨 국부를 가리고 있다. 비너스의 자세는 고대 조각상의 '비너스 푸디카venus pudica'를 차용하고 있는데 이는 한 손으로는 가슴을, 다른 손으로는 음부를 가리는 자세로, 순결하고 정숙한 여성의 모습을 표현한다.

　이렇듯 보티첼리의 비너스는 고대조각에서 그 자세를 가져왔으나 고전조각이 추구한 균형과 조화의 이상에는 어긋난다. 전체 형상이 10등신이고 목은 비정상으로 길며, 국부를 가리려 탈골된 것처럼 길게 늘어뜨린 왼팔역시 전체적으로 해부학적 사실주의에 반한다. 이는 화가가 인체의 사실적묘사보다는 양식화된 곡선의 아름다움을 강조함으로써 시적이고 몽환적인

이데아의 세계를 표현하는 데 치중했기 때문이다. 따라서 당시로는 파격적인 여성 누드화였음에도 나신이 이상화된 탓인지 선정적으로 보이지 않는다. 보티첼리의 비너스는 고대 그리스의 완벽한 인체 해부학적 비율과 르네상스의 특징인 원근법과 입체감에 의한 사실감의 표현 모두에서 벗어난다. 대신 가벼운 선묘와 밝은 색감으로 금세라도 사그라져버릴 것 같은 손에 잡히지 않은 꿈, 혹은 관념의 세계를 표현하려고 하였다. S자 형태의 콘트라포스토contrapposto는 여체의 곡선을 한껏 강조하고 연약하고 유연한 아름다움을 창출해낸다.

월터 페이터는 〈비너스의 탄생〉이 고전적 소재임에도 중세의 그로테스크한 상징들과 기이한 느낌으로 가득한 풍경, 고딕 스타일의 진기한 꽃들에 뒤덮인 기묘한 옷자락, 차갑다 못해 시체처럼 창백해 보이는 색채 등이 비고전적인 정서를 품고 있다는 점에 주목했다. 그가 말한 원시적이고 비고전적 측면이 19세기 라파엘 전파 화가들이 보티첼리에 열광한 이유이며, 레오나르도나 라파엘로 등의 르네상스 고전 미술가들과 구분되는 점이다.

불멸의 여인이 된 절세미인

보티첼리가 그린 비너스의 모델은 '센자 파라고니sanza paragoni'('비교할 수 없는'이라는 뜻)라는 수식어로 불릴 만큼 당대의 절세미인이었던 시모네타 베스푸치다. 피렌체의 마르코 베스푸치와 결혼했지만, 당대 최고의 미남이자 로렌초 데 메디치의 동생이었던 줄리아노 데 메디치의 정부이기도 했다. 당대 피렌체의 윤리는 지금 우리가 생각하는 불륜의 개념과는 달리 기혼자의

혼외 사랑이 드물지 않았다. 게다가 시모네타의 남편도 경제적 이득을 대가로 이들의 관계를 묵인했다고 하니, 그들의 사랑이 그다지 비극적이지만은 않았던 것 같다. 아름다운 시모네타는 피렌체 뭇 남성들의 찬미를 받았고, 불세출의 화가 보티첼리 역시 그녀가 죽고 34년 후 눈을 감으면서 그녀의 무덤 옆에 묻어달라고 했을 정도로, 평생 마음에 두고 사모했다고 한다.

시모네타는 폐결핵에 걸려 불과 23세에 죽었는데, 그래서인지 그림 속 비너스는 금방이라도 물거품같이 사라질 듯한, 아련하고 왠지 모를 우수가 깃든 표정을 짓고 있다. 최근 다비드 라제리라는 이탈리아의 한 외과의사이자 비평가는 2017년 발표한 논문에서 그림 오른쪽 봄의 여신이 들고 있는 천 부분이 인간 폐의 형태나 색깔과 매우 유사하며, 이는 보티첼리가 폐를 호흡, 삶의 기원, 신성한 생명의 숨 등과 연관시킨 신플라톤 철학에 영향받았음을 보여주는 것이라는 흥미로운 주장을 했다. 또한 보티첼리의 다른 작품 〈석류의 마돈나〉에서 정확히 아기 예수의 심장 부분에 그려진 석류 역시 심장의 심실의 해부학적 구조를 묘사한 것이라고 주장했다.

실제로 보티첼리는 레오나르도와의 우정을 통해 그의 해부학 연구에 대해 잘 알고 있었고, 조각가 안토니오 폴라이우올로와 함께 볼로냐 의대의 해부학 수업에도 참석한 것으로 알려져 있다. 사실 해부학에 대한 관심은 르네상스 시대 미술의 중요한 측면이었다. 그렇다면, 그는 봄의 여신이 들고 있는 천을 통해 나부끼는 바람을 폐의 호흡으로 알레고리적인 의미를 부여한 것일까? 처음 본 순간부터 그의 뮤즈가 되어 평생 독신으로 살게 할 만큼 사랑한 여인에게 생명의 바람, 혹은 숨결을 불어넣어 부활시키고픈

보티첼리, 〈석류의 마돈나〉, 1487년

〈석류의 마돈나〉 아기 예수 심장 부분에 그려진 석류와 인간 심장의 내부

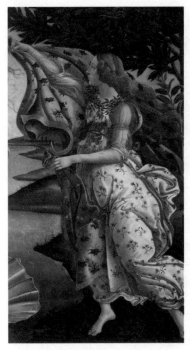

〈비너스의 탄생〉 중 폐를 연상시키는 부분

안타까운 소망이 투영된 것일까?

만약 보티첼리가 뜬금없이 인간의 폐를 그려 넣는 대담한 시도를 했다면, 르네상스 시대에도 현대미술에서처럼 매우 혁명적인 아방가르드적 실험이 시도되었다는 증거일 수 있다. 사실, 이탈리아 르네상스 미술 밖 15세기, 16세기 유럽의 르네상스 미술은 훨씬 파격적이고 거칠며, 조화와 균형, 그리고 고전미술의 부활이라는 전형적인 르네상스의 개념에서 벗어나 있다. 보티첼리가 심장의 해부학을 그의 고

전적 작품들에 도입했다는 라제리의 연구는 지나친 상상력으로 해석하고 부풀린 비평가적 시각에 불과할 수도 있으나, 주목해볼 만한 흥미로운 학설임에는 틀림없다.

어찌 되었든 500년 전에 존재했던 예술가의 지고지순한 사랑이 시공을 훌쩍 뛰어넘어 절절한 상념을 일으킨다. 시모네타는 스물세 해의 짧은 삶을 살았지만, 보티첼리의 그림 속에서 불멸의 여인이 되었으니 그 누구보다도 오래 산 셈이다.

비너스로 위장한 채 유혹하는
〈우르비노의 비너스〉

티치아노Tiziano Vecello(1488~1576)가 그린 〈우르비노의 비너스〉는 우르비노의 공작 귀두발도 델라 로베레가 자신의 결혼을 기념해 주문한 것이다. 베니치아 화파의 창시자 조반니 벨리니Giobanni Bellini 밑에서 같이 수학했던 조르조네Giorgione da Castelfranco(1477~1510)의 〈잠자는 비너스〉를 모사한 듯하다.

요절한 베네치아 화파의 천재 조르조네는 그 전까지 아무도 시도하지 못했던, 성적으로 훨씬 더 파격적인 누운 자세의 비너스를 그린 화가다. 그러나 조르조네의 비너스가 신화 속의 목가적인 정원에서 잠든 시적이고 관념적인 누드라면, 티치아노의 비너스는 사실적 실내의 누드화로 표현되어 더 현실감 있게 느껴지며 심지어 유혹하는 듯 도발적이다. 이렇게 누운 자세로 관람자를 빤히 쳐다보는 비너스의 모티프는 이후 고야, 앵그르, 마네의 누드화로 이어진다. 그러나 티치아노의 누드화가 예술로 추앙받은 반면, 고야의 〈벌거벗은 마야〉는 종교 재판에서 외설 판정까지 받았고, 마네의 〈올랭피아〉 역시 당시에는 추악한 나체화로 평가되었다. 그 이유는 무엇일까?

미술사가 케네스 클라크는 그 이유를 네이키드Naked와 누드Nude의 개념으로 설명한다. 그에 따르면, 네이키드는 인간이 그저 옷을 벗은 것이고, 누드는 그냥 벗은 인간의 육체가 아니라 예술적 각색에 의해 우아하고 아름답게 이상화된 몸이다. 즉 조르조네와 티치아노의 여인이 예술적으로 이

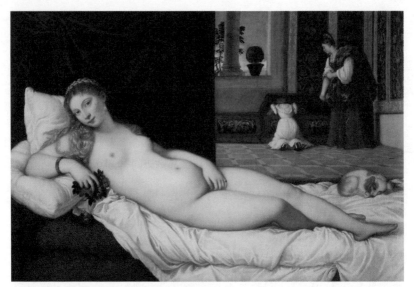

티치아노, 〈우르비노의 비너스〉, 1534년

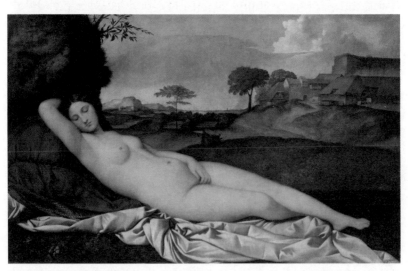

조르조네, 〈잠자는 비너스〉, 1510년

상화된 존재라면, 고야와 마네의 여인들은 현실에 있는 그대로 그려진 것이기 때문에 비판을 받았다는 것이다.

신화의 옷 뒤에 감춰진 에로티시즘

그러나 클라크가 비록 〈우르비노의 비너스〉를 네이키드 나체화들과 구분지어 고전적이고 우아한 누드화로 분류했더라도 근본적으로 '유혹하는 여성'이라는 점에서 고야나 마네의 누드와 동일하다. 단지 여신 비너스의 몸을 빌려 위선적으로 관능을 숨기고 있을 뿐이다. 보티첼리의 관념적인 비너스에 비해서도 훨씬 더 살과 피가 흐르는 살아 숨 쉬는 여인을 느낄 수 있다. 베누스 푸디카의 정숙한 자세에서 벗어나 비스듬히 누워 관람자를 은근한 눈빛으로 지그시 바라보기까지 한다. 만지면 탄력까지 느낄 수 있을 것 같은 하얗고 매끄러운 살결 역시 매우 유혹적이다.

이렇게 볼 때 클라크의 누드와 네이키드의 구분법은 설득력이 없어 보인다. 그는 티치아노의 목적이 근본적으로 남성의 시각에서 본 여성을 향한 성적 판타지였다는 사실을 보지 못했다. 티치아노의 비너스는 본래 대중적 전시를 위한 것이 아니라 밀실에 소장되어 부유한 남성 관람자의 눈을 즐겁게 하려고 제작된 것이다. 심지어 완벽한 고전적 이상미의 구현이라고 평가되는 프락시텔레스의 조각 작품 〈크니도스의 비너스〉는 선원들이 밤에 몰래 크니도스 섬에 찾아가 껴안고는 했다고 하는데, 이 사실은 클라크의 이론이 얼마나 공허한 것인지를 증명해준다.

고야나 마네의 여인들은 당대의 시선에서 새롭고 파격적이었을 뿐, 클라

크의 분석대로 누드와 네이키드의 차이 때문에 비난받은 것은 아니다. 다만 르네상스의 비너스들은 현실의 여인이 아닌 그리스 신화의 여신으로 둔갑해 호색에 대한 비난을 영악하게 피해갔을 뿐이다. 당시에는 신화 속의 여신이 아닌 현실 속 여성의 누드화를 그리는 것은 금기였다. 사실 19세기까지도 누드화를 노골적으로 그리는 것은 쉽지 않았다. 그러나 비너스 여신으로 변신했든 현실의 여인으로 그려졌든, 여인의 누드화는 주로 남성 화가들에 의해 그려진, 남성 주문자들의 시각적 만족감을 위해 성적으로 상품화된 여성에 초점을 맞춘 것이었다. 실제로 이러한 쾌락적인 누드화는 모두 남성 후원자들이 주문한 것이다. 르네상스 미술의 여성 후원자인 이사벨라 데스테는 만테냐, 벨리니, 티치아노 등에게 그림을 주문했지만, 나체를 절대로 그리지 못하게 하고 정숙성을 강조했다. 여성들은 여성의 누드를 원하지 않았던 것이다.

어쨌든 르네상스 시대에 와서 여성의 아름다운 몸을 표현한 누드화의 전통이 확고히 자리를 잡은 셈이다. 그리스 시대만 해도 대부분의 조각상이 남성의 누드였다. 우주의 중심이 인간이며 그중에서도 남성은 완벽한 존재라고 생각한 그리스인들은 남성의 몸을 누드로 제작해 찬양했다. 반면, 파르테논 신전의 여신상들에서도 볼 수 있듯이 여인상들은 대부분 옷이 입혀진 채로 만들어졌다. 이는 여성이 불완전한 존재이며, 일종의 거세된 성이므로 옷을 벗어 그 불완전성을 드러내는 것은 추하다고 생각했기 때문이다. 헬레니즘 시대와 로마 시대에는 그래도 여성 누드가 명맥을 유지했으나, 중세 기독교 시대에 와서는 누드 자체가 자취를 감춰버렸다. 그리고 르

네상스 시대에 들어와서 보티첼리를 기점으로 비로소 누드화가 다시 제작되고, 여성 누드화의 가치가 점차 빛을 내기 시작한다.

살찐 여인들을 사랑한
루벤스의 비너스

루벤스Peter Paul Rubens(1577~1640)는 여인의 하얀 살색과 풍만한 몸매를 사랑한 화가다. 그의 뮤즈들은 하나같이 복부의 군살, 두터운 허벅지, 풍성한 가슴과 엉덩이 등 풍만하다 못해 뚱뚱해 보이기까지 한 자신의 몸을 뽐낸다. 루벤스에게 그림을 주문한 귀족들 역시 매우 만족했다니, 바로크 시대의 이상적인 여인상은 몸집이 크고 살집이 있는 몸매의 여성들이었던 것 같다. 심지어 두툼한 이중 턱이 미인의 조건인 시대도 있었다.

구석기 시대의 비너스 상은 물론이고 〈밀로의 비너스〉, 〈우르비노의 비너스〉 역시 복부에 살집이 도드라지는데, 풍만한 뱃살을 강조한 것은 당시에는 그것이 섹시해 보였기 때문이다. 오늘날의 여성들이 가슴을 커보이게 하려고 일명 '뽕브라'를 하듯이 중세 후반의 여성들은 겉옷 속에 복부를 통통하게 보이는 특수 옷을 입었다. 18세기에는 이것이 더욱 발달해 배에 말총이나 주석으로 만들어진 미니 패드를 차고 다니기도 했다. 살집이 있는 두툼한 배는 왕성한 생식력을 암시함으로써 인간의 무의식 속에 내재하는 생물학적 종족 번식의 욕구를 자극해 성적 매력과 연결되었던 것이다.

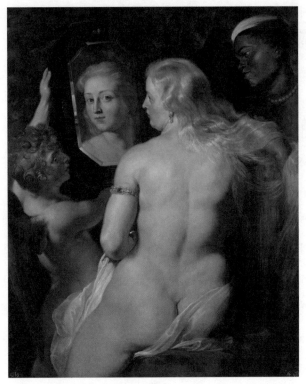

루벤스, 〈거울 앞의 비너스〉, 1613~1615년

지금이야 아프리카 일부 국가들을 제외한 대다수 국가의 현대인에게 날씬하고 심지어 빼빼 마른 몸매가 미의 기준이지만, 먹을거리가 부족한 시대의 사람들에게는 아무것이나 일단 먹어야 하고 생명을 유지하는 일이 우선이었으리라. 이것이 근대 이전의 거의 모든 그림들에서 풍만하고 통통한, 심지어 과체중의 여인들이 그려진 이유가 아닐까? 루벤스의 누드화에서 여인들이 온통 셀룰라이트 투성이의 몸으로 묘사된 것을 보면, 아예 날

씬하고 호리호리한 몸에 대한 개념 자체가 없었을지도 모른다. 당시에는 부유한 귀족층만이 살이 포동포동 쪘을 것이고, 이는 곧 부귀함의 상징이었을 테니.

그러나 현대사회에서 비만은 빈곤과 하층계급의 동의어이며 척결해야 할 온갖 병의 원인으로 간주된다. 이러한 개념은 1960년대 접어들면서 깡마른 몸매의 트위기라는 패션모델이 등장함으로써 그 모습을 드러내기 시작한다. 그녀는 키 168센티미터에 겨우 41킬로그램의 체중을 지녀 작은 나뭇가지 같은 가냘픈 몸매를 가졌다 하여 트위기라는 별명으로 불렸다. 이제 1930년대의 그레타 가르보, 1950년대의 브리지트 바르도 같은 풍만한 몸매는 한물가고 한 줌의 지방 덩어리도 허용되지 않는, 날씬하다 못해 말라비틀어진 몸이 아름다운 것으로 각광을 받고 있다. 성의학자이자 문화인류학자인 잉겔로레 에버펠트는 이러한 "서구식 뷰티 바이러스가 어느새 풍성한 여성의 몸을 이상적으로 보던 아시아, 아프리카 등 여섯 대륙 모두를 정복했다"고 말한다.

영국 BBC 방송은 이런 현대적 여성미와 관련해 다큐멘터리 형식으로 재미있는 프로그램을 제작한 적이 있다. 저명한 정형외과, 내과, 산부인과 의사들에게 이상적인 현대미인의 구현인 바비 인형을 의학적 측면에서 분석하게 한 결과 매우 부정적인 견해가 나왔다. 바비 체형의 큰 가슴은 그 무게 때문에 관절에 무리를 주고, 지방이 없는 가는 허리는 임신과 출산에 불리하며, 몸이 너무 가늘고 말라 장들이 제대로 제 기능을 할 수 없어 치명적인 건강상의 문제를 일으킨다는 것이다.

인류 역사 대부분의 시기에서 여성의 뱃살이 찬미되어온 반면, 21세기의 인류는 '절대 뱃살을 드러내지 마세요'라는 거들 광고가 나오고, 많은 여성들이 뱃살을 기를 쓰고 감추려 하는 시대에 살고 있다. 뱃살 찬미의 오랜 역사에 비해 앙상하게 여윈 복부가 각광받게 된 시간은 불과 수십 년밖에 되지 않는다. 아름다움과 추함의 판단은 크게는 시대와 문화, 작게는 보는 사람의 관점에 달려 있다. 현대 여성들이 그렇게 종교처럼 신봉해야 할 절대가치는 아닌 것이다.

페미니스트에게 등을 찢긴 〈로커비 비너스〉

이번에는 뒷모습으로 화폭을 가로질러 비스듬히 누운 비너스를 살펴보자. 〈비너스의 화장〉은 벨라스케스Diego Velázquez(1599~1660)의 하나뿐인 누드화이며, 스페인 화가가 그린 최초의 누드화이기도 하다. 르네상스가 꽃핀 이탈리아와 달리 당시 스페인은 엄격한 가톨릭 국가였기에 이러한 여성 누드는 그려지기 어려운 사회적 환경이었고, 이 그림도 단지 개인 소장을 목적으로 그려졌다.

벨라스케스는 국왕 펠리페 4세의 총애를 받았지만 제약이 많았던 궁정화가의 생활에 염증을 느꼈다. 그래서 왕에게 부탁해 1650년에 이탈리아로 두 번째 안식년을 떠난다. 이 그림은 그 시기에 그려진 것으로, 〈로커비 비

너스〉로 더 잘 알려져 있는데, 런던 내셔널 갤러리에 인도되어 전시되기 전까지 한 영국 귀족의 개인저택인 로커비 홀에 소장되어 있던 데서 붙여진 이름이다. 이 그림에서 비너스는 막 목욕을 마치고, 벌거벗은 채 침대에 기대 누워 큐피드가 들고 있는 거울을 보고 있다.

〈로커비 비너스〉는 벨라스케스가 1650년에서 1652년까지 이탈리아에 머물면서 예술혼을 다지던 시기에 그린 것으로, 50세 무렵의 그가 그녀와의 사이에 아들까지 낳은 20세 남짓 어린 연인 플라미니아 트리바가 모델이다(물론 벨라스케스는 스페인에 이미 아내와 자식이 있었고, 결국 정부와의 달콤한 생활은 2년 만에 끝이 난다). 앳된 아가씨의 가냘프고 쁘띠한petite 몸매는 이제까지의

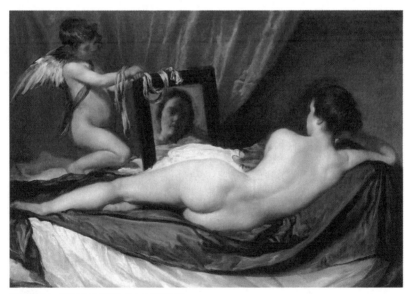

벨라스케스, 〈비너스의 화장〉, 1647~1651년경

육감적이고 관능적인 성숙한 육체의 비너스와는 판연히 구분된다는 점에서 흥미롭다. 그러나 〈로커비 비너스〉 역시 미의 여신 비너스임을 잊어서는 안 된다. 그녀는 관람자에게 등을 돌려 목선에서 등과 허리, 엉덩이, 날씬한 다리 선까지 아름다운 여체의 곡선미를 한껏 과시하며 거울을 통해 관람자의 시선을 살핀다. 마치 자신의 아름다움에 감탄해 넋을 잃을 관람자들을 은밀하게 훔쳐보며 나르시시스트의 자아도취에 잠겨 있는 듯하다.

이러한 자기만족적 나르시시즘은 결국 도끼만행사건의 화를 부른다. 1914년 메리 리처드슨이라는 여성이 도끼를 숨겨 런던 내셔널 갤러리에 들어가 〈로커비 비너스〉의 등을 일곱 군데나 난도질하는 사건이 일어났다. 그녀는 1900년대 초 여성참정권을 주장하는 영국의 서프러제트suffragette 운동 지지자였는데, 이 운동의 지도자 에멀린 팽크허스트의 사형이 구형된 날, 이 같은 대담한 행동을 한 것이다. 그녀는 기자회견에서 "내가 세상에서 가장 아름답다는 벨라스케스의 비너스를 찢었다. 이 정부가 우리의 참된 여성 참정권 운동의 지도자 팽크허스트를 망가뜨렸으니, 나도 이 비너스를 공격했다. 팽크허스트는 신화에 존재하는 비너스 따위와는 비교할 수 없을 만큼 아름다운, 살아있는 현대역사의 지도자다"라고 열변을 토했다.

결국 체포되어 징역 6개월을 선고받았던 리처드슨은 여성참정권에 대한 관심을 환기시키는 데 일조했지만, 미술관 복원팀은 상처 난 비너스의 등을 되살려야 하는 어려운 작업에 골머리를 앓았다. 결국 원형에 가깝게 감쪽같이 회복된 작품은 이후 미술 복원작업 기술의 교본이 되었다고 한다.

이렇듯 문화유산이나 미술품을 파손하는 행위를 반달리즘Vandalism이라

고 하는데, 미켈란젤로의 〈피에타〉가 15차례나 망치 테러를 당해 마돈나의 코와 왼팔 부분이 처참히 부서진 사건이나 마르셀 뒤샹의 〈샘〉에 두 중국인 관람객이 오줌을 갈긴 일, 모나리자의 경우 유리보호막 때

페미니스트에게 등을 찢긴 〈로커비 비너스〉

문에 손상되지는 않았지만, 일본 순회전시 때 빨간 페인트가 뿌려지는 등 아찔한 역사를 갖고 있다. 오랜 세월이 지난 후 1952년 인터뷰에서 왜 하필 로커비 비너스를 공격했느냐는 질문에 리처드슨은 "남자들이 미술관으로 그녀를 보러 날마다 줄을 서서 하나같이 입을 헤벌리고 침을 흘리며 모여드는 것이 싫었다"라고 답변했다.

벨라스케스는 확실히 뒤로 기대 누운 여인의 요염한 몸매를 통해 남성의 입장에서 여인의 몸을 즐기는 시각, 즉 남성의 관음증을 보여주고 있다. 결과적으로는 노이즈 마케팅을 통해 이 페미니스트는 자신의 목적을 충분히 달성한 셈인데, 그녀의 주적은 남성 중심 사회에 편승해 은밀하게 자신의 아름다움을 과시하고 거울을 통해 남성의 시선을 즐기고 유혹하는 여성일까, 아니면 여성의 몸을 단지 성적인 유희의 차원으로 보는 남성 중심 사회의 이데올로기일까?

비너스의 누드,
누구를 위한 관능인가?

이러한 관능의 표출로서 비너스는 18세기 프랑스 로코코 회화의 화가들인 와토, 부셰, 프라고나르Jean-Honoré Fragonard(1732~1806), 그리고 19세기의 부그로, 카바넬의 작품에서 그 정점에 다다른다.

부셰와 부그로의 비너스

부셰François Boucher(1703~1770)는 비너스로 그려진 여인들의 관능적인 누드를 통해 프랑스 궁정의 환락 넘치는 분위기를 표현하였다. 〈비너스의 화장〉에서 도자기같이 매끈하고 비현실적으로 이상화된 우윳빛 피부의 여인이 화장을 하고 있는데, 그녀의 몸짓은 자신의 미에 대한 자의식과 교태를 드러낸다.

부그로William Bouguereau(1825~1905)는 인상주의라는 모더니즘의 새로운 사조가 미술사를 잠식해 들어가기 시작한 19세기에 전형적 아카데미즘에 의해 작업한 작가로, 완성도 높은 기교, 고전적 주제와 사실적인 인체묘사 등 모더니즘의 대척점에 있었다. 당대에는 인정받았지만, 인상파가 득세한 이후에는 현대미술사에서 철저히 잊힌 화가다. 부그로의 〈비너스의 탄생〉을 보면, 그의 작품이 당대에 왜 각광받았으며 이후에는 왜 외면당했는지 알수 있다. 바다에서 갓 태어난 비너스는 길고 탐스러운 머리카락을 쓸어 올리면서 자신이 아름다움에 대해 자만에 빠진 듯한 표정을 보여주며, 목선

부셰, 〈비너스의 화장〉, 1751년

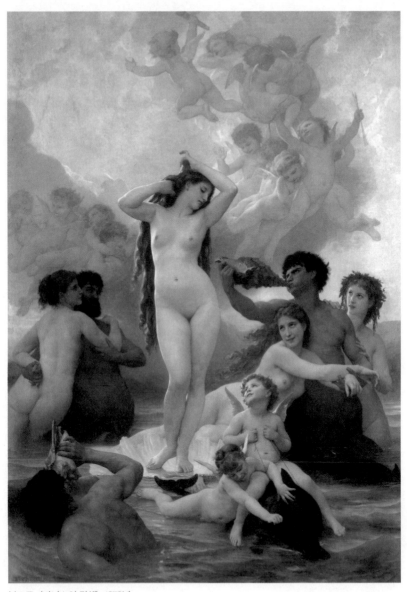

부그로, 〈비너스의 탄생〉, 1879년

과 가슴, 엉덩이, 발끝으로 이어지는 유연한 곡선미를 통해 나르시시즘을 한껏 표출하고 있다. 부그로의 비너스는 고전적 아카데미즘의 완벽한 기교를 도구 삼아 신화의 옷을 입은 관능을 그린 작품이다.

관능의 극치, 카바넬의 비너스

카바넬Alexandre Kabanel(1823~1889)의 〈비너스의 탄생〉은 훨씬 더 현란한 관능을 드러낸다. 오르세 미술관에 들른 사람들은 이 그림 앞에서 그 거침없는 야하고 외설적 분위기에 충격을 받는다. 이 작품은 한번 보면 잊을 수 없는 강력한 성적 호소력을 갖고 있다. 당시 유럽 사회는 피아노 다리가 여성의 다리를 연상시킨다 하여 그조차도 천으로 감쌀 만큼 여성의 신체에 대한 노출을 엄격히 금했다. 그러나 이러한 도덕주의적인 사회 분위기에도 불구하고 유독 회화에서는 많은 누드화가 그려졌고 살롱전에서 성공할 수 있었다는 사실은 매우 이율배반적인 현상이다.

카바넬은 미술평론가 테오필 고티에가 "벗고 벗기고 또 훔쳐보는 누드들로 가득 차 있다"고 한탄한 1863년 살롱전에서 입선하였고, 나폴레옹 3세가 이 작품을 구입하면서 그해의 대스타 작가로 성공했다. 뛰어난 경지에 이른 채색의 기교와 완벽한 수학적 비례를 가진 인체를 그려냈다는 평가를 받기도 했다. 솜씨 있는 채색기법으로 창출해낸 하얗고 투명한 눈부신 살덩어리, 나른한 듯 몽환적인 푸른 눈동자, 무방비 상태로 몸을 내맡긴 채 선정적인 포즈로 관람자의 시선을 사로잡는 관능의 극치, 팜 파탈의 치명적인 요염함으로 관람자를 유혹한다.

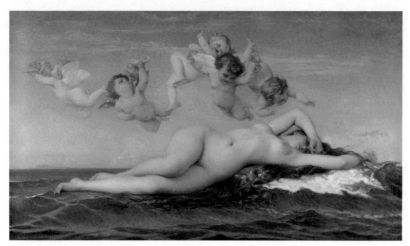

카바넬, 〈비너스의 탄생〉, 1863년

이렇듯 카바넬이 화폭에 담아낸 비너스는 강렬한 성적 매력으로 남성 관람자를 자신의 포로로 만들 수 있는 폭발적인 힘을 갖고 있다. 그러나 다른 한편으로 보면, 권력과 돈을 가진 남자 나폴레옹 3세가 샀다는 사실은 그녀가 다소곳이 아름다운 모습으로 부유한 남성 관람자를 만족시키기 위해 제작된 하나의 상품에 불과하며 신화의 베일 속에 숨어든 수컷들의 관음증의 대상이라는 것을 보여준다.

여성의 누드는 너무나 오랫동안 화가들의 붓을 통해 고상한 신화의 옷을 입은 우아한 비너스의 모습, 혹은 남성의 눈을 즐겁게 하기 위한 관능적인 여인의 모습으로 그려졌다. 그렇다면 여성 화가들이 그린 여성의 몸은 어떤 모습일까? 여성이 그린 누드는 남성 화가들의 그것과는 사뭇 달라 흥미롭다. 17세기 이탈리아 화가 아르테미시아 젠틸레스키Artemisia

Gentilesche(1593~1653)는 남성들의 성희롱에 온몸으로 저항하는 여성의 모습을 그렸고, 수잔 발라동 Suzanne Valadon(1867~1938)이나, 파올라 모더존-베커Paula Modersohn-Becker(1876~1907) 같은 현대 여성 화가들은 미화되지 않은 있는 그대로의 현실적인 여성의 몸, 그래서 자연스럽고 자유로운 몸을 그렸다. 그들은 여성의 관점에서 여성의 몸을 그렸던 것이다.

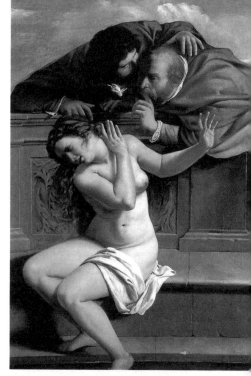

젠틸레스키, 〈수잔나와 노인들〉, 1610년경

비너스 중의 비너스, 승리의 비너스 파올리나

　몇 년 전 이탈리아의 한 연구단체가 미술전문가와 페이스북 이용자를 대상으로 예술작품에 등장하는 여인들 중 최고 미인을 뽑는 '미스 이탈리아 아트 선발대회'를 시도했는데, 놀랍게도 모나리자가 62위로 하위권에 자리한 반면, 파올리나 보나파르트가 명예의 1위를 차지했다.

　나폴레옹의 여동생인 파올리나 보나파르트는 패션 감각과 몸단장에 있

어 타의 추종을 불허하는 당대의 패셔니스타였다. 그녀는 파리 사교계의 여왕으로서 화장과 머리 모양, 옷으로 자신을 비너스 여신처럼 꾸미기를 좋아했다. 1798년 한 귀족부인이 주최한 무도회에서 그녀는 그리스 스타일로 땋은 머리를 포도송이 모양의 금장식으로 꾸미고, 가장자리를 금실로 수놓은 그리스식 튜닉을 입었으며, 가슴 아래에는 보석이 있는 황금 허리띠를 둘러, 마치 그리스 여신처럼 계단을 우아하게 내려오는 장면을 연출했다고 한다. 그녀는 당시에 이미 현대 대중사회에서 여배우들이 보여주는 쇼맨십의 생리를 파악하고 있었던 것이다. 그 결과, 그 자리에 모인 다른 신분 높은 귀족 여인들을 '태양 앞의 반딧불이'처럼 초라하게 보이게 했다니, 그녀의 허영심이 어느 정도였는지 가히 짐작이 간다. 철저한 나르시시스트였던 이 여인은 30명에 이르는 숱한 남자들과 염문을 뿌린 바람둥이였다고 역사가는 전한다.

파올리나는 1803년 카밀로 보르게제와 혼인했지만, 이는 나폴레옹이 로마의 유력한 가문과 정치적 연맹을 맺기 위한 정략 결혼이었다. 〈승리의 비너스, 파올리나 보르게제〉는 남편 보르게제가 주문한 작품이다. 조각가 안토니오 카노바Antonio Canova(1757~1822)는 그녀를 우아한 카우치에 상반신을 드러낸 채 옆으로 기댄 아름다운 비너스의 모습으로 재현했다. 세 개의 쿠션 위에 오른팔을 올려놓고, 왼손으로는 승리의 사과를 들고 있으며, 엉덩이 부분에는 천 조각이 반쯤 벗겨진 채 걸쳐져 있다. 머리카락은 전형적 그리스 헤어스타일로 묶었으며, 손목에는 값비싼 팔찌를 차고 있다.

이 조각은 나무로 만든 카우치 부분과 카라라 대리석으로 제작된 비너스

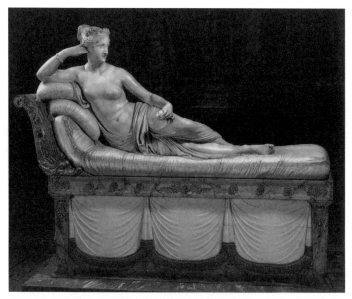

카노바, 〈승리의 비너스, 파올리나 보르게제〉 정면, 1805~1808년

상의 두 개 부분으로 제작되었다. 카우치는 치장벽토stucco를 칠한 나무로 만들어졌는데, 카우치의 틀은 밝은 파랑색으로, 늘어진 천 부분은 흰색으로 칠해졌다. 또한 카우치의 가구 부분은 장미 문양과 식물 형태, 비너스의 상징인 돌고래, 그리고 나폴레옹 시대의 전형적 상징인 월계수관이 순금으로 입혀져 부조로 조각되었다. 한편, 비너스 상은 매트리스와 카우치 등받이를 모두 포함하여 한 덩어리의 대리석으로 만들어졌다. 극도의 감각적 테크닉으로 인해 조각상은 그 피부가 마치 살아있는 사람의 것과 같은데, 이 같은 세밀한 묘사의 완벽성과 실물과도 같은 믿을 수 없는 촉각적 효과는 극치에 다다른 카노바의 예술적 기량을 보여주는 증거라고 할 수 있다.

당시에는 귀족 여인이 누드로 모델이 되는 것은 곧 스캔들을 의미했다. 그러니 이 작품을 통해 그녀가 얼마나 대담하고 관습에 얽매이지 않은 성격이었는지 알 수 있다. 작품이 제작될 당시 스물다섯 살의 빛나는 미모를 가진, 당대의 가장 유명한 미인이었던 파올리나가 프랑스 황제였던 오빠 나폴레옹의 후광이라는 그 어떤 것보다 멋진 옷을 걸치고 있었기에 가능한 일이 아니었을까?

카노바는 이 작품을 만든 1805년에서 1808년 사이에 나폴레옹의 다른 가족들의 조각상도 동시에 제작 주문을 받는다. 작가는 그들을 모두 신화나 고대역사 속 인물들로 조각해 나폴레옹 왕조의 위엄을 드러내려 했는데, 이는 당시 프랑스를 로마제국과 같이 위대하게 만들고 싶었던 나폴레옹에 대한 찬사였다. 파올리나 역시 자신을 비너스 여신으로 표현하는 것에 매우 만족했다.

사랑 없이 이루어진 파올리나와 보르게제의 결혼은 행복하지 못했고, 결국 결혼은 깨지게 된다. 카밀로 보르게제는 이 작품을 가문의 별궁인 로마의 보르게제 궁(현재는 보르게제 미술관)으로 가져와 전시했는데, 연일 밤낮으로 그 우아한 관능미를 보러온 관람객이 줄을 설 만큼 인기가 높았다고 한다.

명왕성

죽음과 생명이 공존하는 하계의 제왕 플루토

Pluto

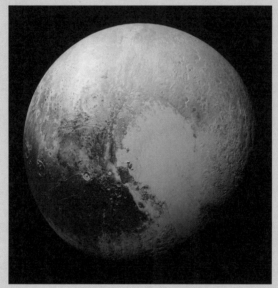

뉴호라이즌 호가 촬영한 명왕성

"왜소행성 134340은 명왕성의 또 다른 이름이다.
한때 태양계의 행성이었으나 그 지위를 박탈당한 명왕성은
제우스, 포세이돈과 형제이면서도 올림포스 12주신에도
들지 못하는 지하세계의 통치자 플루토의 운명과 닮았다."

인간의 상상력은 고개를 들어 저 멀리 광활한 우주, 그리고 고개를 숙여 저 깊은 땅속과 바다의 심연에까지 미치지 않는 곳이 없다. 아마도 인류는 까마득한 옛날부터 하늘과 바다, 지하세계에 대한 시적 환상을 품어왔을 것이다. 그리고 마침내 고대근동(메소포타미아, 이집트, 페르시아, 팔레스타인 지역)과 그리스 로마 사람들은 신화를 통해 하늘과 땅, 바다에 대한 상상력을 문자와 그림으로 남겼다. 오늘날에는 수많은 SF 영화와 소설들이 우주와 지하세계를 샅샅이 뒤지며 갖가지 판타지의 유희를 제공해주고 있다.

그리스 로마 신화의 플루토Pluto와 페르세포네Persephone의 이야기는 음침하고 무시무시한 지하세계의 신이 대지의 여신 데메테르Demeter(로마 신화의 케레스Ceres)의 딸을 납치해 여왕으로 삼는다는 것이다. 이 환상적인 중심 스토리와 더불어 저승의 강 스틱스, 죽은 이들을 싣고 스틱스를 건너는 카론, 머리가 셋 달린 괴물 개 케르베로스, 저승을 지키는 머리 아홉 개 달린 뱀 히드라 등 엽기적인 외모의 조연들이 우리를 매혹한다. 그리스인들이 하데스Hades라고 불렀던 플루토는 제우스, 포세이돈과 함께 아버지 크로노스를 살해하고, 제비뽑기로 얻은 지하세계 왕국을 통치하게 된다. 하데스는 '눈에 보이지 않는 자'라는 뜻이고, 플루토는 '부자, 풍요로운 자'라는 뜻

이다. 무겁고 어두운 표정으로 지하세계에 틀어박혀 살았기 때문에 '눈에 보이지 않는 자'이며, 지하세계는 온갖 자원이 풍부하고 씨앗을 품고 키울 수 있는 풍요의 세계이기 때문에 '풍요로운 자'이다.

명왕성, 행성 지위를 박탈당하다

그러나 그는 영광의 올림포스 12주신에도 들지 못하는 소외된 신이다. 흥미롭게도 실제 우주의 별세계에서도 플루토, 즉 명왕성은 태양계의 행성에서 배제된 왜소행성Dwarf Planet이다. 14-16등급으로 어둡게 보이는 명왕성은 소형 망원경으로는 잘 보이지도 않아 그리스 로마 신화의 지하세계 신의 이름이 붙여졌다. 원래 플루토는 카론, 스틱스, 닉스, 케르베로스, 히드라 같은 위성을 5개나 거느리고 있는 태양계의 아홉 번째 행성이었다. 그런데 행성으로 보기에 플루토는 너무 작았다. 크기는 우리 달의 3분의 2이며, 질량은 달의 6분의 1, 지구의 0.22퍼센트에 불과했다. 그래서 2006년 국제천문연맹IAU에서 비슷한 규모의 다른 작은 천체들과 함께 왜소행성으로 분류했고, 마침내 태양계의 행성의 자리에서 쫓겨나 왜소행성 134340번이라는 이름을 받는 수모를 겪는다. K팝 스타인 방탄소년단의 노래 '134340'은 태양을 바라보며 태양계의 일원이 되고 싶은 명왕성의 심정을 노래한 것이라니, 명왕성으로서는 위로가 될지도 모르겠다.

한편, 이 행성에 대한 미국인들의 애정은 남달랐다. 명왕성은 미국인 천문학자가 발견한 유일한 행성이었기 때문이다. 어떻게든 명왕성을 태양계 행성으로 남기고 싶었던 미국 천문학계는 미국인이 찾아낸 명왕성을 왜소

행성으로 끌어낸 것은 태양계의 행성 발견 성과를 유럽인이 독점하려 하고, NASA가 우주연구 분야에서 독보적인 위치에 있는 것을 시기한 유럽 과학자들이 벌인 일이라는 음모론까지 퍼트렸다.

비록 행성의 지위를 박탈당하기는 했지만 NASA에게 명왕성은 여전히 태양계의 마지막 미탐사 행성이었고 거대한 물음표였다. 태양으로부터 가까울 때는 44억 킬로미터, 멀 때는 74억 킬로미터나 떨어져 있어 허블망원경으로도 흐릿하게 보이는 미지의 별이었다. 드디어 NASA는 2006년, 드넓은 우주의 바다에 뉴호라이즌 호를 띄웠고, 그 후로 아주 멀고 길고 추운 여행을 9년 반 동안 하게 된다. 명왕성에 최단거리로 근접하기 바로 직전의 결정적 순간에 갑작스레 행방불명되는 바람에 잠시 과학자들의 간담을 서늘하게 했지만, 통신이 재개되어 인류는 오늘날 명왕성의 진면목을 볼 수 있게 되었다. 2015년 7월, 명왕성에 1만 2,550킬로미터까지 접근 비행한 탐사선은 많은 사진들을 전송했다. 하트 모양의 지형Sputinik Planum, 얼음산, 협곡, 빙하의 흔적 등 지구와 비슷한 지형 사진들을 통해 명왕성이 얼어붙은 죽은 행성이 아니라 지질 활동이 진행 중이며, 심지어 푸른 하늘까지 있다는 사실을 알 수 있게 되었다.

신화에서 지하세계로 납치된 페르세포네는 어머니 데메테르의 노력으로 지상으로 돌아오게 되지만, 석류를 먹는 바람에 1년 중 4개월은 하계로 돌아가 플루토의 아내로서 그곳에서 지내야 한다. 곡물의 여신 데메테르가 페르세포네와 떨어져 사는 동안 대지는 황폐해지므로, 이 기간을 죽음의 시간으로 여기는데, 사실은 생명의 잉태 기간이며 희망과 기대의 시간이라

고도 볼 수 있다. 땅속에 씨앗을 품고 있는 겨울은 봄을 준비하는 시간이기도 하기 때문이다. 실제로 인류가 어둡고 추운 죽음의 지하세계로만 보았던 명왕성은 뉴호라이즌 호가 증명했듯이 파란 하늘까지 보이는 살아있는 행성이었다. 겉으로 보이는 것이 다는 아니다. 우주의 천체들도, 사람들의 삶도.

격정의 드라마,
페르세포네를 납치하는 플루토

많은 예술가들이 플루토가 페르세포네를 납치하는 순간의 모습을 작품으로 만들었다. 여인 약탈에 관한 전형적인 도상은 16세기 이탈리아에서 활동한 플랑드르 조각가 잠볼로냐Giambologna(1529~1608)의 〈사비니 여인의 강탈〉로부터 시작된다. 이후 거칠게 여인의 몸을 움켜쥐고 들어 올리는 형상은 베르니니Gian Lorenzo Bernini(1598~1680)의 〈납치당하는 페르세포네〉 등 많은 예술가들의 작품에서 재현된다. 여인들은 모두 고통과 두려움에 몸부림치며 저항하고 있고, 그것은 표정에서도 잘 드러난다. 신의 손을 가진 베르니니는 플루토의 몸을 머슬 대회의 챔피언 같은 근육질의 짐승남으로 빚어냈고, 페르세포네를 육감적이고 관능적인 여체로 창조했다. 남자의 손자국에 의해 허리와 허벅지에 움푹 팬 살덩어리를 본다면, 누군들 신의 한수를 부정하겠는가!

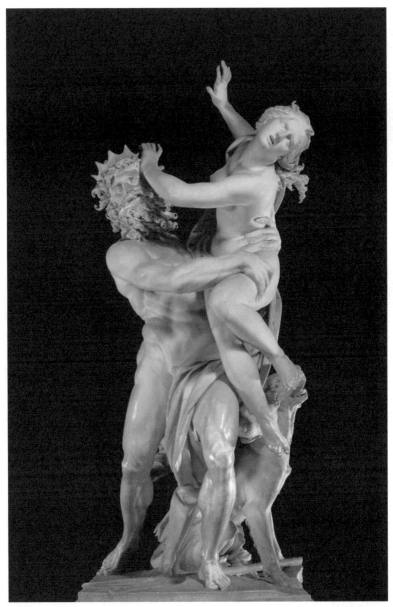

베르니니, 〈납치당하는 페르세포네〉, 1621~1622년

〈납치당하는 페르세포네〉 부분

한편, 여인을 납치하는 모습을 묘사한 미술작품들의 원조인 잠볼로냐의 조각상은 로마의 건국신화에 등장하는 '사비니 여인의 강탈'에서 그 소재를 가져온 것이다. 건국 당시 로물루스Romulus는 무리를 이끌고 로마에 도시를 세웠는데, 여성 인구가 절대적으로 부족하자 이웃의 사비니족 여인들을 강탈했다고 한다. 수많은 그림과 조각에서 이 이야기는 여인들을 번쩍 들어 올려 납치하는 폭력적 행위, 그리고 여인들의 저항의 몸부림과 울부짖음의 아수라장으로 표현되었다.

여성을 전쟁에 이긴 자들의 약탈물로 취급하는 이 잔인한 광경은 현대의 성인지 감수성으로 보면 잔혹하고 끔찍한 장면이다. 그런데 뜻밖에도 서양에서 첫날밤 신랑이 신부를 안고 방으로 들어가는 풍습은 바로 이 약탈의 역사에서 유래한 것이다. 현대의 신부들도 여전히 사랑하는 남자가 자신을 약탈하듯 안고 들어가 주기를 바라는 것일까? 그리고 현대의 남성들도 여전히 이런 거친 애정 표현이 남자다운 것이라고 착각하고 있는 것일까? 인간의 문화사 혹은 미술사에 나타난 이 약탈 사건은 폭력적인 여인 잔혹사

인 동시에, 우리도 모르는 새 생활 속에 남성 중심 사회의 풍습이 얼마나 뿌리 깊게 자리 잡혀있는지를 생각해보게 한다.

미묘한 심리극의 헤로인, 로제티의 페르세포네

단테 가브리엘 로제티Dante Gabriel Rosetti(1828~1882)는 라파엘 전파의 중심인물이었다. 라파엘 전파는 라파엘로, 미켈란젤로 등 전성기 르네상스의 고전주의를 우상화하고 답습해온 영국 왕립아카데미 회화에 반기를 들고 일어난 예술운동으로, 라파엘로 이전의 중세와 초기 르네상스의 소박하고 단순한 양식으로 돌아가려 했다. 낭만적이고 비극적인 중세문학을 주제로 한 상징적이고 시적인 분위기, 사실적인 세부묘사, 현란할 만큼 강렬한 색채를 추구해, 당시 라파엘로의 고요한 이상미에 익숙해 있던 비평가들과 대중으로부터는 격렬한 비난을 받았다.

로제티의 〈페르세포네〉에서 왼손에 석류를 들고 무언가 갈등하는 듯한 표정을 짓고 있는 이 미묘한 심리 드라마의 주인공은 페르세포네로 분한 로제티의 뮤즈 제인 모리스다. 로제티는 지하세계에 갇혀 석류를 들고 있는 페르세포네의 모습을 여덟 작품 정도 그렸는데, 이것은 그 시리즈 중 일곱 번째 작품이다. 구불구불 숱 많은 머리카락, 황금빛 피부, 강렬한 눈빛, 굳게 다문 빨간 입술, 바닷물이 출렁이듯 풍성한 청록색 드레스가 시선을

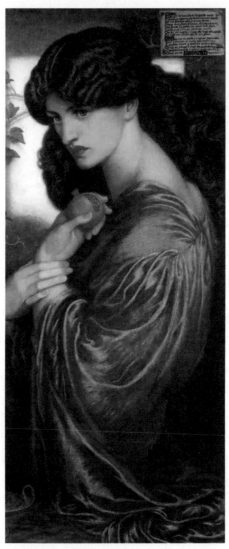

로제티, 〈페르세포네〉, 1874년

끝다. 그녀는 시인이자 비평가, 현대공예이론의 선구자인 윌리엄 모리스의 아내였다. 그녀는 옥스퍼드 대학교를 졸업한 영국 상류층 출신의 모리스가 한눈에 반한 미모 덕분에 상류사회에 진입할 수 있었던 빈민층 출신의 신데렐라였다. 그러나 모리스의 친구였던 로제티와 사랑에 빠졌고, 모리스는 뜻밖에도 이들의 관계를 인정하고 로제티를 여름별장으로 불러 셋이 기묘한 동거를 하기도 한다.

로제티는 이전에 그의 첫사랑 엘리자베스 시달과 10년 열애 끝에 결혼했으나, 그녀는 소문난 바람둥이였던 로제티의 계속되는 외도와 자신의 사산으로 우울증에 시달리다 자살하고 만다. 죄책감에 20여 년을 불면증으로 괴로워하던 그는 제인 모리스를 만나 삶의 새로운 환희를 맛보지만, 죄의식 때문에 그녀와의 관계가 마냥 행복할 수는 없었다.

게다가 시집을 출간하기 위해 죽은 아내에게 헌정했던 시를 관을 파내 다시 꺼내려고 했던 로제티는 이 일을 맡긴 친구로부터 그녀의 풍성한 머리카락이 계속 자라 온몸을 덮었고 시신이 전혀 썩지 않았다는 충격적인 소식을 듣고, 다시 신경쇠약증과 알코올 중독에 빠진다. 그러나 예술가들의 주체할 수 없는 파괴적 열정과 비이성적인 본능의 힘이 때로 예술 창작의 원천이 되기도 한다. 이 작품은 로제티의 이러한 내적 갈등, 혹은 신경쇠약증 속에서 탄생했다. 그의 순탄치 않은 삶과 고통을 자양분 삼아 이 신비로운 분위기를 가진 페르세포네가 창조된 것이다.

19세기 영국은 엄격한 도덕주의가 팽배한 빅토리아 시대였고 모범적인 가정생활이 중시되었으므로, 로제티와 제인 모리스의 관계는 사회적 비난

을 받았고 모리스에게도 큰 불명예였다. 제인 모리스도 남편과 연인 사이에서 갈등을 겪었을 것이고, 로제티는 이러한 상황들을 그림 속에 드러내려고 했는지도 모른다.

그림으로 표현된 고통스러운 내면의 시

어둠의 세계에 갇혀 조용히 생각에 잠긴 페르세포네, 그리고 그녀의 뒤에는 빛의 세계로 나가는 창이 있다. 왼손으로 명계의 과일인 석류를 들고 먹으려는 찰나에 오른손이 이를 저지하는 듯하고, 시선은 무겁고 불안한 심리를 내비치고 있다. 손에 든 석류를 먹을까 말까 고민하는 페르세포네의 모습은 모리스와 로제티 사이에서 고뇌하는 제인의 모습과 겹쳐 보인다. 이브가 금단의 사과를 따먹었듯이 먹어서는 안 될 석류의 달콤한 유혹에 빠져 이 지하세계의 음식을 맛본 신화 속의 페르세포네는 1년 중 4개월은 죽음의 세계에 머물러야 했다.

이 달콤한 과일들, 사과와 석류는 모두 유혹에 취약한 여성의 나약함과 통제력 부족을 상징한다. 윌리엄 모리스가 석류를 내민 플루토일까? 그렇다면 그는 만물이 소생하고 생장하는 아름다운 지상세계에서 어머니 데메테르와 지내는 삶, 즉 로제티와 제인의 행복한 삶을 방해하는 어둠의 신일 것이다. 반대로 석류알이 불륜에 대한 사회의 도덕적 비난 속에서도 끊을 수 없는 어두운 열정을 향한 유혹을 상징한다면, 로제티가 플루토가 된다.

얼핏 보기에 이 그림은 향로에서 피어오르는 향 연기 외에는 움직임이 전혀 없이 고요하기만 하다. 그러나 자세히 살펴보면, 이 작품은 기이한 비

틀림과 소용돌이치는 선들이 자아내는 억눌리고 고통스러운 에너지로 가득 차 있다. 해부학적으로 부자연스러운 페르세포네의 목을 보라. 뒷부분에서 목살이 난데없이 돌출해 있어 마치 고무가 느슨하게 꼬여있는 것처럼 보인다. 그녀의 두 손 역시 어색하게 서로 꼬여 있다. 그림에 전체적으로 흐르는 어둡고 불안한 분위기는 드레스의 빽빽한 주름에 의해서 더욱 무거워진다. 바닥에서부터 어깨까지 덩굴손같이 촘촘히 올라온 옷 주름은 배경에 그려진 담쟁이덩굴과 함께 페르세포네를 숨 막히게 옭아매는 듯한 묘한 효과를 만들어낸다. 로제티 스스로 담쟁이덩굴이 '집착과 기억'을 나타낸다고 말했듯이 그는 담쟁이를 통해 페르세포네의 심리적 갈등을 상징적으로 드러내려 했다고 볼 수 있다. 이러한 뒤틀리고 왜곡된 선들은 마치 조용한 고문과 같은 심적 압박을 느끼게 한다.

어쩌면 페르세포네는 제인 모리스가 아니라 평생 동안 그의 정신을 갉아먹은 죽은 아내에 대한 죄책감, 사회적으로 용납되지 않은 유부녀와의 불륜으로 인해 정신적 고통과 병적인 우울증에 허우적거렸던 로제티 자신이었는지도 모른다. 이런 면에서 이 작품은 로제티의 고통스러운 내면의 시이다.

로제티의 〈페르세포네〉는 이렇듯 고통의 고백인 동시에, 전혀 새로운 여성의 아름다움을 제시한 작품이다. 다른 미술가들의 페르세포네가 대지의 여신의 사랑스러운 딸이자 납치당하는 여리고 순한 소녀의 이미지라면, 로제티의 작품은 강렬하고 어두운 팜므 파탈의 위험한 매력을 보여준다. 금단의 열매 석류 빛을 닮은 굳게 다문 새빨간 입술, 광택 있고 풍성한 검은

머리카락, 빅토리아 시대 미인의 표준이었던 창백하리만큼 하얀 피부와 거리가 먼 까무잡잡한 피부가 강렬한 인상을 남긴다.

로제티는 그의 페르세포네를 통해 빅토리아 시대의 도덕적이고 다소곳하며 연약한 여성의 모습이 아닌 관능적이고 도발적인 여성의 이미지를 창조해냈다. 실제로도 제인 모리스는 로제티가 약물로 점점 망가가자 그를 버리고 다시 남편에게 돌아갔으며, 그 이후에도 새로운 사랑에 빠져 윌리엄 모리스를 평생 불행한 결혼의 희생양이 되게 했다. 로제티가 페르세포네에게 새롭게 부여한 팜 파탈 이미지는 후에 여성의 치명적인 관능성에 대한 두려움을 그린 뭉크와 관능의 극치를 표현한 클림트와 같은 예술가들에게도 적지 않은 영감을 주었다.

토성

어둡고 음울한 기운을 뿜어내는 사투르누스

Saturn

카시니 호가 촬영한 토성

"토성은 태양으로부터 멀리 떨어져 있기 때문에
춥고 어둡다. 게다가 공전속도도 매우 느리다.
이런 토성이 노화와 죽음, 무력함을 상징하는
사투르누스와 연결된 것은 꽤 절묘하지 않은가?"

토성Saturn은 사투르누스Saturnus의 이름을 딴 행성이다. 토성의 움직임이 느리다고 해서 늙은 신 사투르누스의 이름이 붙여졌다. 토성은 지구 시간으로 29.5년에 한 번씩 태양을 돌기 때문에 대략 7년마다 계절이 바뀐다. 토성의 1년이 지구의 29.5년인 셈이다. 반면 토성의 자전은 매우 빨라서 이 행성의 하루는 10시간 40분에 불과하다. 태양으로부터 여섯 번째에 있는 행성으로, 그 질량은 지구의 약 95배이며 지름은 지구의 9배 정도로 태양계에서 목성 다음으로 크다.

　토성의 대기는 수소와 헬륨으로 구성되어 있고 태양에서 아주 멀리 떨어져 있어 표면 온도는 섭씨 영하 180도로, 인간의 입장에서 보면 아주 추운 행성이다. 1610년 갈릴레오가 기존의 렌즈보다 20배 확대된 렌즈의 망원경을 만들어 천체를 관측하기 시작하면서 토성에 대한 연구도 시작되었는데, 갈릴레오는 토성의 양쪽에 귀 모양의 괴상한 물체가 붙어있다고 했다. 1659년 네덜란드의 천문학자 크리스티안 하위헌스는 좀더 개선된 망원경으로 관측한 결과 그것이 고리임을 알아냈고, 태양계 우주 탐사선 보이저 1, 2호에 의해 비로소 정체가 더 정확히 알려졌다. 그 고리는 고체 형태로 보이지만, 사실은 산산조각이 난 크고 작은 얼음 알갱이나 돌덩어리였다.

어쩌면 우주 이웃이 살 수도 있는 엔셀라두스

토성은 60여 개의 위성을 갖고 있는데, 그중 하나인 엔셀라두스Enceladus
는 매우 흥미로운 위성이다. 목성의 위성 유로파와 함께, 태양계에서 지구
이외에 생명체가 살 수 있는 가능성이 가장 높은 곳이기 때문이다. 토성 탐
사선 카시니 호가 근접 촬영해 보내온 사진에는 엔셀라두스의 남극지역에
서 솟구치는 거대한 초음속 물기둥이 포착되었다. 가스와 얼음입자 등으로
구성된 수백 킬로미터 높이의 물줄기가 우주 공간으로 솟구치는 '우주 분수
쇼'의 장관을 목격한 행성과학자들은 흥분의 도가니에 빠졌다.

멀리서 보면 지구의 단층선과 비슷한 모양의 호랑이 줄무늬 같이 보여
'타이거 스트라이프Tiger Stripe'라고 불리는 이 극지대는 원래 매우 추워야
정상인데, 이곳에서 물줄기가 분출했다는 것은 내부에서 열에너지가 방출
된다는 것을 의미했다. 천문학자
들은 엔셀라두스가 토성 주변을
공전할 때 생긴 기조력에 의한 마
찰이 열에너지를 발생시켰고, 이
것이 위성 내부의 얼음을 녹여 시
속 1,900킬로미터로 거세게 분출
하는 간헐천을 만들어낸 것이며,
표면 아래 액체 상태의 바다가 있
을지도 모른다고 추정한다.

또한 이 얼음 아래 있을 것으로

카시니 호가 촬영한 위성 엔셀라두스

추정되는 깊이 10킬로미터의 바다는 생명체가 존재할 수 있는 가능성을 보여준다. 한편 천문학자들은 카시니 호를 물줄기 위로 비행하며 입자를 수집하도록 프로그램함으로써 분출물 속에서 유기분자를 발견했는데, 이렇게 되면 엔셀라두스는 얼음(물), 유기화합물, 열이라는 생명체가 존재하기 위한 세 가지 조건을 모두 갖추고 있다는 결론에 도달하게 된다. 21세기를 사는 인류는 첨단 과학기술의 도움으로 이 광활한 우주 속에서 최초로 우주의 이웃을 발견할 수 있는 가슴 벅찬 순간에 점점 다가가고 있는지도 모른다.

어둡고 우울한 토성의 기운

과학으로서의 천문학이 발달하기 이전 점성술에서는 별과 인간의 운명을 연관지어 생각했다. 점성술사들은 토성을 춥고 어둡고 느린 것, 죽음, 불행, 무력함, 고립 등의 부정적인 이미지와 관련된 흉한 행성으로 보았다. 또한 중세와 르네상스 사람들은 토성을 고대의학의 사체액설 중 우울질과 연관시켰다. 토성에 대한 과학적 연구가 없었던 시대에 로마 신화의 사투르누스(그리스 신화의 크로노스)를 토성과 연결시킨 것은 참으로 놀랍다.

실제로 토성은 천왕성과 해왕성을 제외하고 태양계에서 태양으로부터 가장 멀리 떨어져 있기 때문에 춥고 어둡다. 그리고 토성의 신 크로노스가 시간의 신이어서 노화와 죽음, 무력함을 상징하기 때문에 공전속도가 매우 느린 토성과도 절묘하게 연관되어 있다. 또한 춥고 어두운 시간은 겨울인데, 겨울에 우리 인간도 그 환경에 활동이 제한되고 게을러지며 우울함을

느끼기 때문에 토성은 우울한 기질과도 연관이 되는 것이다.

점성술로 본 토성의 이런 음산한 모습은 스페인 미술을 대표하는 프란시스코 고야Francisco Goya(1746~1828)의 〈아들을 잡아먹는 사투르누스〉에 잘 나타나 있다. 이제 그의 그림을 살펴보자.

고야의 광기가 낳은 '검은 그림'

사투르누스는 로마의 농경신이지만, 시간을 다스리는 그리스의 크로노스와도 동일시되는 인물이다. 크로노스는 아버지 우라노스를 거세하고 쫓아냈지만, 그 역시 자식에게 왕좌를 빼앗길 것이라는 예언을 듣는다. 이를 두려워한 크로노스는 자식들이 태어나는 즉시 모조리 먹어치워 제우스를 비롯한 포세이돈, 데메테르, 헤라 등이 모두 크로노스의 뱃속에 갇히게 된다. 그런데 이 이야기를 단순히 자식을 먹는 패륜의 행위에만 초점을 맞춰해석해서는 안 된다. 신화는 원형이고 상징이다. 그리스 로마 신화에서 크로노스가 자식을 잡아먹는 행위는 시간의 속성을 신화적으로 표현한 것으로도 이해할 수 있다.

시간은 세상의 모든 것을 소멸시키고 사라지게 한다. 크로노스가 지니고 있는 낫도 시작이 있는 모든 것을 끝나게 하는 자연의 법칙을 나타낸다. 오늘날 영어에서 'chron-'이라는 접두어가 붙는 단어들은 모두 시간의 신 크로노스에 그 어원을 두고 있다. chronic은 만성적인, chronicle은 연대기,

연대순으로 기록하다, chronology는 연대표, 연대순 같은 시간의 의미를 내포하는 단어들에서 그 예를 찾아볼 수 있다. 그러나 신화적 원형과 의미가 어찌되었든 루벤스와 고야의 그림 속에 담긴 자식을 잡아먹는 사투르누스의 모습이 너무도 끔찍한 악몽 같다는 점만은 부정할 수 없다.

고야는 '귀머거리의 집'이라고 스스로 이름 붙인 스페인 마드리드 근교의 집에서 생애 마지막 10년간 정신질환과 청각장애 속에 어둡고 고통스러운 시간을 보냈다. 이 시기에 그는 1층 식당 벽을 온통 검정색으로 회칠하고 검정, 회색, 갈색 등의 어두운 색채로 14점의 기이한 그림들을 그렸다. 이것들이 후에 '검은 그림Black Painting'이라고 이름 붙여졌다. 이 집은 그가 죽은 후 방치되어 '검은 그림'들 역시 잊힐 뻔하다가 약 50여 년이 지난 1874년에 발견되었고, 벽에서 깎아내 캔버스에 옮겨진 후 프라도 미술관에 소장되었다.

'검은 그림'은 종교·신화·미신에 관련된 마녀나 악마·살육 등의 어두운 주제를 가진 악몽 같은 그림들이다. 특히 〈아들을 먹어치우는 사투르누스〉는 인육, 그것도 아비가 자식을 먹는 끔찍한 장면을 그리고 있어 충격을 준다. 게다가 원래 그림에는 사투르누스의 남근이 발기되어 있었는데, 이는 식인 과정에서의 새디스트적 쾌락을 표현하려 한 것이다. 작품 복원자가 이 부분을 어둡게 처리하여 세상에 내놓음으로써 오늘날 우리는 이 불편한 정신분석학적 진실을 보지 않아도 된다.

루벤스와 고야의 사투르누스

고야의 작품은 루벤스의 〈아들을 먹어치우는 사투르누스〉에 영향을 받아 그린 것으로, 세로로 길게 그린 구성이나 작품의 크기가 서로 비슷하다. 그리스 로마 신화에서 이 에피소드는 아들을 그저 삼키는 정도로만 묘사되어 크로노스의 시간성 상징에 초점을 두었다면, 루벤스와 고야의 스토리텔링은 훨씬 엽기적인 살육과 인육을 먹는 행위에 중점을 두고 있다. 두 작품 모두 프라도 미술관에 전시되어 있어 서로 비교하면서 감상할 수 있다.

두 화가 모두 잔인한 카니발리즘cannibalism의 순간을 보여준다. 루벤스의 그림에는 먼 하늘에 춥고 어두운 기운을 상징하는 토성과 그 위성이 불길하게 떠 있고, 검은 구름 위에 선 채 한손에 큰 낫을 든 늙고 추한 노인이 고통과 공포심에 축 늘어진 아이의 부드러운 심장을 물어뜯고 있다. 고야의 식인은 한층 더 충격적이다. 크게 부릅뜬 광인의 눈빛은 그가 이미 이성과 도덕적 판단 능력을 잃어버렸음을 느끼게 한다. 인간성을 잃은 괴물의 얼굴 표정은 혐오감을 넘어서 측은하고 공허해 보이기까지 하다. 헝클어진 백발의 머리카락은 어깨까지 내려와 있고, 두 손은 아들의 몸통을 한 치의 자비심도 없이 꽉 틀어쥐고 있다. 아귀같이 크게 벌린 입은 피범벅이 된 머리와 오른팔을 이미 우적우적 먹어치우고 다시 왼팔을 물어뜯고 있다. 신화가 아니라 공포영화의 한 장면 같다.

확실히 고야의 그림은 신화의 상징성을 벗어나 카니발리즘을 이야기하고 있다. 카니발리즘은 종교적이고 주술적인 것, 생존을 위한 것, 인간의 악마성과 연관된 범죄적인 것으로 구분해 생각해볼 수 있다. 문화적·종교

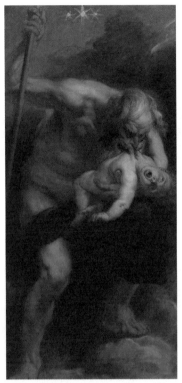 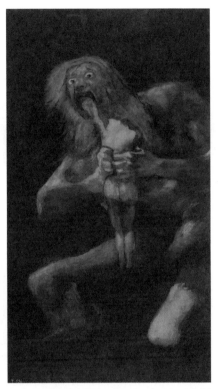

루벤스, 〈아들을 먹어치우는 사투르누스〉, 1636~1638년 고야, 〈아들을 먹어치우는 사투르누스〉, 1821~1823년

적인 카니발리즘은 다른 인간의 육신을 먹음으로써 그의 영혼과 지혜가 자신의 몸에 함께한다는 믿음에서 유래하는 것으로, 파푸아뉴기니 지역의 부족들에서 목격되었다. 생존을 위한 식인은 19세기까지 바다의 표류 선박들의 선원 간에 생존을 위한 식인이 암암리에 일어나곤 했던 역사적 사실에서 발견된다. 그리고 현대에서도 섬뜩한 범죄 심리에 따른 식인이 심심찮게 보도되기도 한다.

그렇다면 고야의 식인은 어떤 의미를 갖고 있을까? 문화인류학자들에 따르면 카니발리즘은 현대사회에서는 거의 없어졌으나, 인류 역사를 통해 꾸준히 존재해온 가장 원초적인 인간의 욕망이라고 한다. 고야의 그림은 카니발리즘의 이 모든 범위를 아우르고 있을까? 아니면 단지 말년의 심각한 정신질환이 만들어낸 미치광이의 그림이었을까? 어쩌면 그는 오랫동안 겪어낸 전쟁의 참화를 통해 느낀 비인간성, 어둠, 폭력, 악, 광기를 표현하려고 했는지도 모른다.

고야는 왜
어두운 그림을 그렸을까?

고야는 스페인의 궁정화가로서 사회적 성공과 명성을 누렸고, 그 자신도 이러한 세속적 출세를 매우 즐겼다고 한다. 고야는 원래 밝고 화려한 색채로 왕족과 귀족의 초상화를 그리거나 아름다운 색감의 태피스트리를 제작했다. 그렇다면 왜 이렇듯 보는 이까지 고통스럽게 만드는 끔찍한 그림들을 그리게 된 것일까?

1792년 콜레라에 걸려 청력을 잃게 된 고야는 점차 세상으로부터 소외되면서 냉소적으로 변하며 작품에서도 인간의 무지, 우매함, 탐욕을 조롱하는 부정적인 경향을 보여준다. 1799년에는 변덕이라는 뜻의 제목을 가진 82점의 동판화집 『카프리초스』를 제작했는데, 그는 '이성이 잠들면 괴물이

눈 뜬다'라는 재미있는 부제를 붙였다. 이 작품집 속에서 고야는 가톨릭 성직자를 괴물 혹은 악마로 묘사했고, 마녀와 악마에 관한 미신에 빠진 스페인 사람들과 교회의 타락을 비판했다.

고야의 음울한 성격은 당시의 시대적 상황과도 밀접한 관계가 있다. 1789년 시작된 프랑스대혁명과 나폴레옹의 등장은 유럽인들에게 계몽주의와 이성주의에 대한 낭만적인 환상을 일으켰지만, 오래지 않아 환멸만 남는다. 베토벤은 나폴레옹에게 '영웅 교향곡'으로 더 잘 알려진 교향곡 3번 〈에로이카〉를 헌정할 정도로 그를 영웅처럼 여겼으나 곧 후회했고, 고야 역시 처음에는 나폴레옹과 프랑스의 혁명사상을 열광적으로 지지했으나 실망하게 된다. 〈1808년 5월 2일〉과 〈1808년 5월 3일〉은 프랑스 군대의 스페인 침략과 잔인한 학살을 기록한 작품들로, 전쟁의 참상과 인간의 악마성에 대한 고야의 분노와 고뇌가 잘 표현되어 있다.

동판화 연작인 〈전쟁의 참화〉역시 나폴레옹 침략 당시의 학살, 강간 등 프랑스 군대의 만행을 기록했다. 한편, 고야는 프랑스의 스페인 영토 침략 당시, 나폴레옹이 스페인 왕으로 책봉한 조제프 1세(나폴레옹의 형) 앞에 끌려갔는데, 목숨을 부지하기 위해 그의 초상화를 위엄 있는 모습으로 그려주고 훈장까지 받았다. 말하자면 프랑스군에 부역했던 것이다. 조국을 버리고 프랑스 편에 서서 예술 활동을 했다는 자책감과 전쟁 동안 인간의 부조리와 사악함을 목격한 것, 청각장애를 비롯한 육체적 질병 등 여러 가지 요인들로 고야의 그림이 음울하고 어둡게 변했으리라 추정된다. 급기야 말년에 이르러 고야의 인간에 대한 비관주의는 검은 그림들에서 그 절정에 이

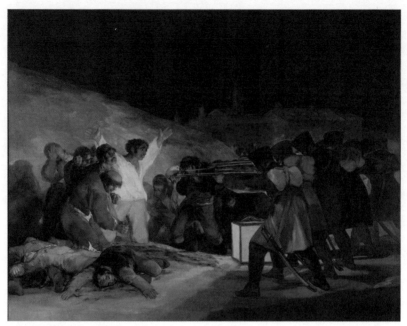

고야, 〈1808년 5월 3일〉, 1814년

르게 된다.

　우리가 편한 마음으로 고야의 '검은 그림'을 감상할 수는 없지만, 그는 일
반 상식을 뛰어넘는 상상력과 유례가 없는 날카로움으로 인간의 어두운 면
을 표현하려고 했다. 이 그림들은 회벽에 유화물감으로 그렸다는 점이 매
우 이례적이며 전례 없이 거친 붓질로 인간적인 내면의 고통을 토로했다는
점에서 미술사에 독특한 한 획을 그었다. 천재가 시도한 것은 무엇이든지
간에 역사가 되는 것이다. 고야는 검은 그림 연작에서 검정의 색채를 주요
한 매개체로 이용했다. 인간의 온갖 어두운 측면을 검정색에 투사해 표현

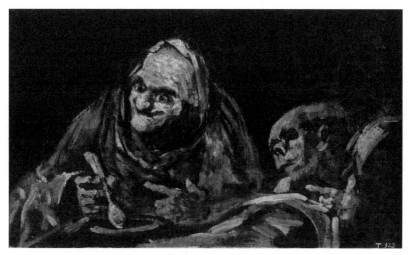

고야, 검은 그림 연작 중 〈스프 먹는 두 노인〉, 1820~1823년

했던 것이다. 이는 러시아의 화가 말레비치Kasimir Malevich(1878~1935)가 신성하고 경건한 초월적인 것을 표현하기 위해 검정을 사용한 것과는 매우 대조적이다. 이렇듯 하나의 색채를 가지고도 예술가는 각자의 감각으로 다르게 이용한다.

토성은 태양계에서 두 번째로 크고, 목성보다도 많은 위성을 거느리고 있어, 그리스 신화에서 한때 하늘의 제왕이었던 크로노스(사투르누스)의 위용을 닮아 있다. 그러나 겉보기와는 다르게 평균 표면 중력이 지구보다 약간 큰 1.065G밖에 안 되는 허약한 행성이다. 이런 점도 점성술에서 말하는 노쇠하고 무기력한 사투르누스의 이미지와 비슷해 흥미롭다.

그런데 사실 늙어 힘없이 보이는 토성의 내부는 격렬하게 꿈틀거리고 있다. 토성에는 목성의 대적점과 같은 대백반Great White Spot이 존재하는데, 이

것이 토성의 적도에서 최대 시속 1,800킬로미터의 강풍을 일으키고 있기 때문이다. 또한 토성의 남반구에는 용의 폭풍이라고 불리는 거대한 폭풍이 있으며, 토성의 북극에도 크기가 지구 지름과 비슷한 12,000킬로미터 정도의 육각형 모양의 거대 폭풍이 존재한다. 만약 가까이에서 이런 토성의 폭풍들을 관찰할 수 있다면 걷잡을 수 없는 극한의 두려움을 느낄 것이다. 그리고 우리는 아들을 우적우적 씹어 삼키는 고야의 사투르누스의 광적인 몰골에서도 이와 유사한 끔찍한 공포를 느낀다. 토성과 사투르누스는 말년에 건강 악화와 신경쇠약, 정신적 황폐함에 시달리며 악몽과도 같은 기괴하고 어두운 그림을 그렸던 고야 그 자신의 모습과도 유사하지 않은가.

해왕성

수염을 휘날리며 폭주하는 바다의 신 넵튠

Neptune

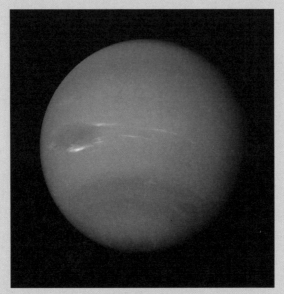

보이저 2호가 찍은 해왕성

"겉보기에 매혹적인 해왕성의 짙은 푸른색은
완전한 어둠 속에서 출렁이는 메탄으로 이루어져 있다.
암흑과 공포의 밤바다 한가운데 있다고 상상해보라.
바다가 그러하듯 이곳의 주인이 될 자, 넵튠뿐이리라!"

미술작품에서 주피터(제우스)가 트레이드마크인 번개, 독수리와 함께 묘사된다면, 넵튠Neptune(그리스 신화의 포세이돈)은 긴 머리카락과 수염을 휘날리며 트리아이나라는 삼지창을 들고 말이 끄는 수레를 타고 달리는 모습으로 나타난다. 그는 주피터, 플루토 등 형제들과 함께 자식을 삼킨 아버지 크로노스와 티탄 신들을 물리치고 올림포스 12주신이 되어 바다의 통치권을 갖는다.

바다는 생명의 탄생지인 동시에 죽음과 두려움을 불러일으키는 장소다. 생명체의 고향이자 근원인 동시에 거친 풍랑과 해일로 인류에게는 고난과 죽음을 가져다주는 공포의 대상이기도 하다. 그래서 먼 옛날 위험한 바닷길로 떠나는 무역선의 선원들이나 여행자들은 안전한 항해를 위해 바다의 신 넵튠에게 기도하고 제를 지내기도 했다. 바다의 특성처럼 넵튠의 성격 또한 격정적이고 거칠며 사납다.

그렇다면 넵튠의 행성인 해왕성은 어떨까? 해왕성은 아주 짙은 푸른색으로, 태양계에서 지구 외에 또 하나의 푸른 행성이다. 해왕성의 두터운 깊고 어두운 대기층 가장 윗부분에는 붉은색을 흡수하고 푸른색을 산란시키는 메탄 성분이 있어 밖에서 볼 때는 매우 아름다운 푸른빛을 낸다. 넵튠이라

는 이름도 이 푸른 바다색 때문에 붙여진 것이다. 그러나 이토록 매혹적인 겉보기와 달리 해왕성은 지옥의 행성이다.

해왕성의 표면은 고체와 액체 상태의 질척질척한 메탄으로 이루어진 바다가 끝도 없이 펼쳐져 있을 것으로 추측된다. 표면 위에는 1,000기압 이상의 두터운 대기도 있어 햇빛이 전혀 통과할 수 없는 완전한 어둠 속에서 거대한 메탄 바다가 출렁이고 있다. 초속 수백 미터의 태풍과 번개가 끊임없이 쳐대고, 무지막지한 압력이 사방을 짓누르며, 발을 디딜 육지조차 없는 암흑과 공포의 밤바다를 일생동안 떠돌아야 한다고 상상해보라. 마치 세상을 멸망시키기 위해 신이 내린 천둥과 뇌우 속에서 노아의 방주가 표류하는 장면, 죽음의 모험 길을 떠나는 판타지 소설이나 영화의 한 장면 같은 악몽이 떠오르지 않는가. 과연 해왕성은 바다의 신 넵튠에게 딱 어울리는 행성이다.

해왕성은 다이아몬드 보물섬

그런데 여기 뜻밖의 반전이 우리를 기다린다. 이렇게 무시무시해 보이는 해왕성의 바다는 알고 보면 다이아몬드로 가득하다. 액체 다이아몬드의 바다 위에 남극의 빙산만 한 수백만 캐럿의 고체 다이아몬드 덩어리들이 둥둥 떠다닐 것이라고 한다. 해왕성에는 암석으로 된 핵이 있고, 그 주위에 물, 암모니아, 메탄으로 된 두꺼운 얼음 맨틀이 있다. 그 위에는 수소와 헬륨, 메탄의 대기가 있다. 맨틀의 메탄이 엄청난 고온과 고압으로 인해 분해되어 탄소로 바뀌는데, 이것이 다시 고온과 고압의 영향을 받아 다이아몬

드로 변신하는 것이다. 또한 바다의 아주 작은 다이아몬드 알갱이들이 대기 중으로 먼지처럼 날아올라갔다가 다이아몬드 비가 되어 우수수 떨어진다니, 얼마나 환상적인가! 먼 훗날 인류의 과학기술이 획기적으로 발전하게 된다면, 다이아몬드 사냥꾼들이 우주왕복선을 타고 가서 해왕성의 보물들을 한가득 싣고 돌아올 수도 있지 않을까? 외딴 보물섬 동굴에서 엄청난 금은보화를 찾은 몬테크리스토 백작처럼 먼 보물 행성에서 다이아몬드를 발견하는 상상만으로도 행복한 마음의 부자가 된 것 같다.

그러나 해왕성은 태양계의 맨 끝에 있는 아주 멀고 먼 행성이다. 아주 희미하여 망원경으로만 볼 수 있을 정도다. 1846년, 그 존재가 드러난 해왕성은 사실 관측에 의해서가 아니라, 태양계에서 유일하게 수학적 계산을 통해 발견한 행성이다. 천문학자들은 수십 년간 천왕성을 관측하다가 이상한 점을 발견했다. 천왕성이 있어야 할 자리에 없었고, 갈수록 예상 위치와 실측 위치가 달라졌다. 이를 이상하게 여긴 프랑스 수학자 위르뱅 르 베리에가 이것은 보이지 않는 어떤 행성 때문이라고 생각하고, 궤도를 수학적으로 계산해 새로운 행성이 어디에 있는지 예측한다. 그는 예측 위치를 베를린 관측소에 알렸고, 천문학자 요한 갈레가 그날 밤 바로 하늘을 관측해 드디어 해왕성을 찾아낸다. 재미있는 것은 시간이 지나면서 해왕성 역시 예측 지점에서 벗어나는 것이 관찰되었고, 이에 천문학자들은 또 다른 행성이 존재할 것으로 예상하고 경쟁적으로 이를 발견하려고 했으며, 그 과정에서 명왕성도 찾아내게 된다.

폭풍우, 말, 삼지창,
격정의 바다가 펼쳐지다

에티엔 조라Étienne Jeaurat(1699~1789)는 18세기 프랑스 화가로, 역사와 신화 주제의 그림, 인물화와 초상화로 유명하다. 그의 작품 〈넵튠〉에서 넵튠은 삼지창을 들고, 백마 두 마리가 끄는 조개 마차를 타고 파도 한가운데를 질주하고 있다. 삼지창의 가지 각각은 구름, 비, 바람을 상징한다. 바람을 일으키고 비를 부르는 넵튠의 능력은 모두 이 삼지창에서 나오는 것이다.

넵튠이 말과 함께 그려지는 것은 그가 말의 조련사 혹은 경마의 창시자, 기수의 수호신이기 때문이다. 따라서 말은 삼지창, 돌고래 등과 함께 바다의 신을 상징한다.

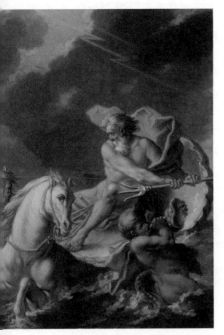

에티엔 조라, 〈넵튠〉, 18세기

오른쪽 아래에서 소라고둥을 불고 있는 트리톤Triton은 넵튠과 백마와 사이에서 안정적인 삼각구도를 이루고 있다. 트리톤은 넵튠과 암피트리테Amphitrite 사이에 태어난 반인반어의 아들인데, 해왕성의 위성 중 가장 큰 위성의 이름이기도 하다. 그림 속 바다 위 하늘에서는 먹구름 사이로 햇살이 비

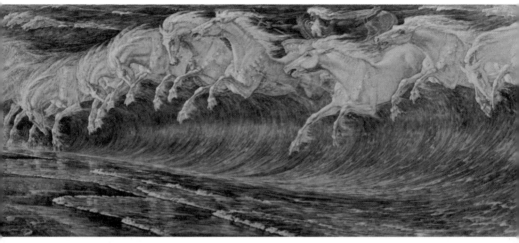

월터 크레인, 〈넵튠의 말〉, 1892년

치며 마른번개가 쳐 하늘과 바다 양쪽에서 역동적이고 격렬한 분위기를 만들어낸다.

19세기 후반 화가이자 영국의 3대 그림책 작가인 월터 크레인Walter Crane(1845~1915) 또한 기발한 상상력으로 넵튠의 특징을 잘 묘사했다. 작가는 〈넵튠의 말〉에서 격렬하게 밀려오는 파도의 흰 포말을 여러 마리의 백마로 묘사한다. 말들 뒤에서는 넵튠이 두 팔을 활짝 벌리고 백발과 수염을 휘날리며 자신의 백마 무리를 몰고 있다. 백마들은 고개를 숙이거나 쳐든 모습으로 파도의 움직임을 절묘하고 역동적으로 표현하고 있다. 포세이돈(로마 신화의 넵튠)이 트로이전쟁을 승리로 이끈 후 고향으로 돌아가는 오디세우스를 혼내주려고 그의 말 히포캄푸스들을 몰아 바다를 질주했다고 하는데, 월터 크레인은 그 장면을 묘사한 것 아닐까?

왕뱀을 보내 라오콘을 죽인 포세이돈

포세이돈의 사납고 격정적인 성격은 라오콘 이야기에서 단적으로 드러난다. 라오콘은 그리스군의 목마를 트로이 성에 들여서는 안 된다고 주장한 트로이의 제사장인데, 그리스군 편에 섰던 포세이돈은 이에 격노하여 바다뱀 피톤을 보내 그와 두 아들을 죽인다. 그런데 16세기 로마에서 이 신화를 다룬, 오랜 세월 땅속에서 잠자던 한 헬레니즘 시기의 조각이 발굴되었다. 이것이 바로 놀랄 만큼 사실적인 묘사와 역동적인 움직임, 그리고 인간 고통에 대한 원형적 상징으로 감동을 준 〈라오콘 군상〉이다. 이 조각상은 많은 화가들의 작품에 모티프를 제공했는데, 여기서는 16세기 화가 엘 그레코의 독특하게 재창조된 라오콘에 대해 살펴보기로 한다.

엘 그레코의 유령같이 창백한 라오콘

엘 그레코El Greco(1541~1614)는 그리스의 크레타 출신으로 스페인 톨레도로 이주하여 일생을 마쳤는데, 20대에 티치아노의 화실에서 작업하며 베네치아파의 색채를 배웠고, 특히 마니에리슴Maniérisme을 아주 독특한 개인적 양식으로 발전시킨 화가다. 그는 인체의 비례를 무시한 길게 늘여진 왜곡된 형태와 선명하면서도 극적인 불안감을 주는 색채, 역동적인 공간 구성, 강렬한 종교성이 특징인 작품들을 제작했다. 혈기왕성하고 종교적이었던 젊은 엘 그레코는 시스티나 예배당의 〈최후의 심판〉을 보면서 미켈란젤로의 나체 군상들을 비판하며 자신은 좀 더 종교적으로 그릴 수 있다고 말했

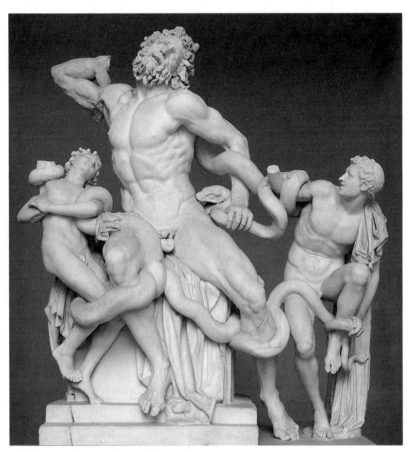

〈라오콘 군상〉, B.C. 200년경 헬레니즘 시대의 조각

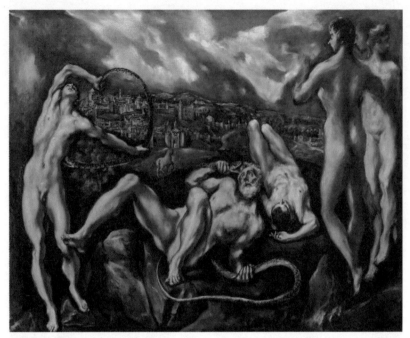

엘 그레코, 〈라오콘〉, 1610년

다고 한다.

우리는 르네상스 시대 사람들이 종교적이고 금욕적인 중세에서 완전히 벗어나 그리스 로마의 인간중심주의로 돌아갔다고 생각하지만, 이는 완전한 오해다. 르네상스 시기에도 여전히 르네상스적인 자유분방한 그림보다는 경건한 믿음에 근거한 종교적인 주제의 작품들이 훨씬 더 많이 그려졌다. 엘 그레코가 온통 벗은 육체의 향연으로 가득 찬 미켈란젤로의 천정화를 못마땅하게 생각한 것도 그 시대 사람들의 일반적인 정서였다.

엘 그레코는 이렇듯 여전히 보수적인 가톨릭의 신앙심을 가지고 있었던

당시 사회의 분위기를 충실히 따른 화가였다. 더구나 그가 살았던 톨레도는 현재까지도 고풍스러운 중세도시의 분위기가 남아있을 정도로 매우 종교적인 곳이었다. 그는 당시 새로이 등장한 프로테스탄트 운동(종교개혁 운동)에 맞서 반종교개혁를 옹호했고, 가톨릭의 개혁적·신비주의적 종교운동을 지지한 독실한 가톨릭신자였다. 엘 그레코는 그의 작품 〈라오콘〉에서 배경을 트로이가 아닌 톨레도의 현실적인 풍경으로 설정했고, 라오콘도 이단과 부도덕을 경고하는 톨레도의 가톨릭 성직자를 상징한다. 프로테스탄트 운동은 엘 그레코에게 트로이를 멸망시킨 목마이자 종말로 가는 다리였다.

아들 하나는 이미 숨이 끊어져 바위 위에 누워 있고, 다른 아들은 뱀과 사투를 벌이고 있지만, 라오콘은 이미 지친 듯 힘을 잃고 무기력해 보인다. 오른쪽 두 남녀는 미완성으로, 이 처벌을 직접 보려고 강림한 신들이라고도 하고, 포세이돈과 카산드라, 혹은 아폴로와 아르테미스, 아담과 이브 등으로 설이 분분하다. 청회색의 하늘, 격정적 정서를 나타내는 뭉게구름의 움직임, 전체적으로 어두운 풍경은 길게 늘여져 촛불처럼 흔들리는 듯한 비틀리고 왜곡된 인물들의 창백한 회백색 피부와 함께 괴기스럽고 불안한 분위기를 고조시킨다. 눈에 거슬리는 자연스럽지 않은 빛의 사용도 장면을 더 초현실적으로 만들고 있다.

이 그림에는 기괴한 분위기, 비논리적인 비례, 특이한 색채, 불편한 자세 등 르네상스 말기의 마니에리슴의 모든 요소가 있다. 르네상스는 고대 고전문명의 부활이 아니었던가? 그리고 세속적 욕망을 표현하고, 근대적인 이성이 싹튼 계몽의 시기가 아니었던가? 그런데 왜 질서와 균형, 조화를 이

상으로 하는 그리스 고전문화의 모습이 보이지 않는 것일까?

그것은 우리가 알고 있는 것과는 달리, 르네상스가 그다지 고전문명으로의 복귀에 충실했다거나, 또는 평온하고 이성적인 시대가 아니었기 때문이다. 오히려 질서정연과 거리가 먼 아주 거친 시대였고 열정과 상상력, 어둠이 넘치는 시기였다. 대부분의 작품들은 여전히 독실한 가톨릭 신앙과 열정을 나타내려 했고, 세속적인 욕망의 상징인 비너스보다는 성모와 그리스도의 이야기, 연옥과 지옥이 훨씬 더 많이 그려졌다. 고대의 이상을 부활시키려 한 레오나르도, 미켈란젤로와 라파엘로 등의 작품은 르네상스의 한 측면일 뿐이며, 한편으로는 그와 완전히 다른 르네상스의 모습이 있었던 것이다.

포세이돈의 세 번째 사랑, 암피트리테

제우스만큼은 아니지만 포세이돈에게도 많은 연인이 있었다. 그의 할머니 가이아, 누이 데메테르, 암피트리테 등이 모두 그의 아내였고, 아테나 신전에서 포세이돈과 동침하는 바람에 아테나 여신의 분노를 사 흉측한 괴물이 된 메두사도 그의 연인이었다.

〈포세이돈과 암피트리테의 승리〉는 17세기 프랑스 고전주의 화가인 푸생Nicolas Poussin(1594~1665)이 바다의 님프 암피트리테와 포세이돈의 이야기

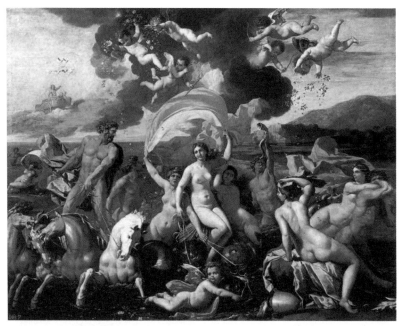

푸생, 〈포세이돈과 암피트리테의 승리〉, 1634년

를 그린 작품이다. 포세이돈이 낙소스 섬에서 님프들과 춤추며 노래하고 있는 암피트리테의 아름다움에 첫눈에 반해 구혼하나, 그녀는 그를 피해 지중해 끝의 먼 바다 아틀라스 깊숙이 숨어버린다. 포세이돈은 암피트리테를 찾기 위해 온 세계를 헤매고 다니고, 돌고래의 도움으로 그녀를 발견하여 설득한 끝에 마침내 결혼에 성공한다. 그러나 포세이돈의 끊임없는 바람기 때문에 암피트리테는 행복하지 못했으리라.

푸생은 티치아노의 색채와 라파엘로의 데생이라는 목표를 세우고 자신만의 독자적인 고전주의를 확립한 화가다. 고전문학과 역사, 철학에 대한

깊은 지식을 가져 '철학자 화가'로 불린 푸생은 종교·역사·신화 등의 장엄한 주제를 그의 엄격한 고전주의 양식으로 그려냈다. 푸생은 그의 엄격하고 통제된 그림처럼 일상에서도 항상 규칙이고 모범적인 생활을 했다고 하니, 흔히 예술가의 기질적 특성으로 회자되는 격정적이고 통제되지 않는 즉흥성을 그에게서는 찾아볼 수가 없었다.

이 작품은 안정적인 삼각구도 속에서 격정적인 러브스토리의 주제를 완벽한 균형과 절제에 의해 표현한다. 중앙에는 암피트리테가 앉아 있고 왼쪽에는 포세이돈이 그녀를 바라보고 서 있으며, 조화로운 구성으로 화면에 배치된 바다의 님프들이 이들을 둘러싸고 있다. 하늘에는 사랑의 신 에로스가 좌우로 각각 세 명씩 날아다닌다. 오른쪽의 에로스는 포세이돈에게 사랑의 화살을 겨누고, 왼쪽의 에로스는 암피트리테에게 활활 타는 햇불을 비추고 있어 두 남녀가 곧 사랑에 빠질 것임을 예견하게 한다. 그런데 이 가슴 설레는 사랑의 이야기에 뒤 배경에서 몰려오는 잿빛 먹구름에 자꾸만 눈이 가는 이유는 무엇일까? 장밋빛 행복에 수반되는 결혼의 또 다른 측면, 어두운 시련과 시험을 우리 모두 알고 있기 때문이리라.

천왕성

하늘의 신 우라노스와 땅의 여신 가이아

Uranus

보이저 2호가 촬영한 천왕성

"태양계에서 천왕성은 토성보다 멀리 있기 때문에
크로노스에게 쫓겨난 우라노스를 연상시킨다.
이 행성은 겉보기에는 단조롭고 고요해 보이지만,
안으로 들어갈수록 뜨거워져 지옥의 불바다가 되고 만다."

천왕성은 1781년 프레더릭 윌리엄 허셜이 최초로 발견했다. 이후 천문학자 요한 보데가 그동안 행성에 그리스 로마 신들의 이름을 붙였던 관례에 따라 우라노스Uranus라고 이름 지었다. 보데는 이 천체가 태양계에서 토성보다 멀리 있기 때문에 크로노스에게 쫓겨난 우라노스를 떠올렸던 것이다. 한편, 천왕성이 옆으로 완전히 누운 것같이 그 자전축이 엄청나게 기울어져 있는 것은 주변의 목성, 토성 등의 행성들이 강력한 중력으로 끌어당기기 때문인데, 이는 마치 그리스 신화에서의 아들에게 거세당하고 내쳐진 늙고 힘없는 아버지와 같은 모양새를 떠올리게 한다.

10년 동안 우주를 여행한 보이저 호는 목성, 토성, 해왕성, 천왕성의 다양하고 독특한 사진들을 지구로 전송해왔다. 그 사진들은 천문학자들로 하여금 마치 직접 우주를 여행하는 듯한 가슴 벅찬 상상을 경험하게 했다. 그중에서도 청록색의 대기에 흰 구름까지 보이는 해왕성의 모습은 감탄의 환호성을 지르게 할 만큼 아름다웠다. 그러나 천문학자들은 매우 단조롭고 고요해 보여 그 어떤 것도 주목할 만한 게 없는 천왕성에는 다소 실망할 수밖에 없었다.

하지만 겉으로는 조용해 보이는 천왕성의 대기를 뚫고 들어가면, 전혀

상상하지 못한 새로운 세계를 만날 수 있다. 점차 요란한 번개가 치고 귀를 찢는 천둥소리를 들을 수 있는 차가운 대기가 우리를 기다리고 있고, 안으로 갈수록 점점 뜨거워져 마침내 2,300도 이상으로 펄펄 끓어오르는, 태평양의 바다보다 2,000배나 깊은 바다에 이르게 된다. 당연히 천왕성의 지옥의 불바다에서는 어떤 생명체도 살 수 없다.

천왕성은 여러 가지로 해왕성과 비슷한 별이다. 해왕성과 함께 얼음 거인Ice giant이라고 불릴 만큼 차가운 천왕성은 외기권 온도가 무려 영하 215도에 이른다. 우리가 일반적으로 생각하는 그런 얼음은 아니지만, 행성학자들은 물, 암모니아, 메탄을 얼음이라고 일컫는다. 해왕성과 마찬가지로 대기 윗부분은 메탄 함량이 높아 우리가 볼 때 푸른색과 녹색이 섞인 색으로 보인다.

천왕성의 하루는 지구 기준으로 17시간 14분이며, 1년은 지구 기준 84년이다. 중력은 지구의 88퍼센트로 지구에서 100킬로그램인 사람이라면 천왕성에서는 88킬로그램으로 12킬로그램이나 가벼워질 수 있다니, 가고 싶은 사람들이 많을지도 모른다. 해왕성과 마찬가지로 천왕성에도 다이아몬드 보물이 무궁무진하다. 천왕성의 내부 압력이 메탄 분자를 쪼개고 그 안에 있는 탄소를 강한 압력으로 뭉쳐서 다이아몬드를 만들기 때문이다. 이것들이 우박처럼 맨틀 바다로 우수수 떨어진다. 행성학자들은 천왕성 깊은 곳에서는 액체 다이아몬드의 바다가 있을 것으로도 추정한다. 그중 딱딱한 것은 거대한 빙산처럼 떠다닐 것이라고 한다.

아들에게 거세당한 우라노스

가이아Gaia는 태초에 카오스Chaos에서 스스로 태어난 대지의 여신으로, 최초의 여신이자 최초의 신이다. 그리고 하늘의 신 우라노스의 어머니이자 아내이다. 혼자서 하늘의 신 우라노스를 낳았고, 우라노스와의 사이에서 티탄족, 100개의 팔을 가진 헤카톤케이레스족, 외눈박이 거인 키클롭스족을 낳았다. 그런데 이 자애로운 만물의 어머니 여신이 왜 남편을 거세하려 했을까? 우라노스가 괴물 자식들을 미워해 가이아의 자궁 깊숙이 있는 지하 감옥 타르타로스에 가두어버렸기 때문이다. 가이아는 복수하기 위해 대지에서 뽑아낸 거대한 쇠낫을 막내아들인 크로노스Cronus에게 주어 우라노스를 거세하고 새로운 우주의 지배자가 되도록 돕는다. 우라노스와 가이아 이야기는 태초에 한 덩어리로 붙어있던 하늘과 땅이 나중에 분리되었다고 생각했던 고대 그리스인의 세계관, 혹은 우주관을 보여준다.

우라노스는 그리스 신화에 등장하는 1세대 하늘의 신이다. 가이아의 사주를 받은 아들 크로노스가 그의 음경을 낫으로 잘라 바다에 던져버리자, 힘과 생식력을 잃은 우라노스의 집권기는 끝이 난다. 아버지를 쫓아내고 세상을 차지한 크로노스, 그러나 그 역시 언젠가 아들에 의해 내쳐질 것이라는 우라노스의 저주에 두려움을 갖게 되어 결국 자식들을 낳는 즉시 잡아 먹어버린다. 하지만 운명은 피할 수 없는 법, 결국 그의 아들 제우스가 다시 어머니 레아Rhea의 도움을 받아 크로노스를 몰아내고 올림포스의 주신이 된다. 그리고 제우스 역시 자식에게 쫓겨난다는 예언을 듣고 또다시

그의 자식을 수태한 첫 아내 메티스Metis를 잡아먹는다.

그리스 신화는 이렇듯 아들을 살해하는 아버지 신들과 이에 항거하여 아버지를 제거하려는 아들 신들의 투쟁으로부터 시작된다. 신들뿐만 아니라 인간세계에서도 오이디푸스라는 아들이 아버지를 죽인다. 신화에서는 왜 이렇게 아버지와 아들 사이에 대를 이은 패륜과 피의 가족사가 되풀이되는 것일까?

신화는 동서고금 모든 인류의 공통적인 원형을 갖고 있다. 이에 착안해 프로이트는 그리스 로마 신화의 원형에서 인간심리의 본성을 발견하고 이를 기반으로 인간의 정신세계를 설명하려고 하였다. 프로이트는 남자의 첫 연적이 아버지이며, 어머니를 두고 아버지와 삼각관계를 형성한다는 '오이디푸스 콤플렉스' 개념을 통해 부자지간의 갈등을 분석한다. 아들은 아버지를 경쟁상대로 여기고 질투하며 최종적으로는 아버지에게 승리해 최고 권력을 얻으려는 심리적 동기를 갖고 있다는 것이다. 한편, 괴물 자식들을 미워해 타르타로스에 가둬버린 우라노스와 아들이 자신을 내쫓고 천하의 제왕이 될 것이 두려워 잡아먹은 크로노스는 아들을 제거하는 비정한 아버지들이다.

사실, 아버지와 아들의 관계는 얼핏 이 세상에서 가장 가깝고 애정으로 맺어진 것 같지만, 매우 복잡하고 갈등적인 측면이 있다. 잘났든 못났든 무조건적으로 사랑을 주는 어머니와는 달리, 아버지와 아들의 관계에는 미묘한 권력 관계가 도사리고 있다. 이런 권력 관계는 힘의 우위로 서열을 정하는 침팬지나 고릴라 같은 수컷 영장류의 사회에서도 나타난다. 정신의학

자들은 아버지에게는 아들이 잘나기를 원하면서도 한편으로는 아들을 경쟁자로 생각해 자신을 능가하는 것을 원하지 않기 때문에 꺾어버리고 싶은 심리가 있다고 한다. 어쩌면, 복잡한 부자 관계는 인간의 생물학적 숙명일지도 모른다.

부친 살해의 현장일까, 우주 생성에 관한 은유일까?

〈우라노스의 거세〉는 조르조 바사리Giorgio Vasari(1511~1574)가 그린 부친 살해의 현장이다. 바사리는 이탈리아의 화가이자 건축가, 그리고 무엇보다도 르네상스 미술가들의 생애와 미술을 집대성한 『이탈리아의 가장 저명한 건축가, 화가, 조각가들의 삶』을 쓴 미술사학자이다. 〈우라노스의 거세〉는 피렌체의 베키오 궁 2층에 있는 '원소의 방'에 전시되어 있다. '원소의 방'은 고대 그리스인들이 우주의 기원이라고 생각했던 공기, 물, 불, 흙의 네 가지 요소를 상징하는 그림들이 그려져 있어 붙여진 이름이다. 이 방의 그림들은 바사리가 크리스토파노 게라르디와 협업하여 그린 것으로, 방의 세 벽면에는 땅의 알레고리인 사트르누스, 물의 알레고리인 비너스의 탄생, 그리고 불의 알레고리인 불칸의 대장간이 프레스코화로 그려져 있다. 방의 천장에는 공기의 알레고리인 크로노스가 아버지 우라노스를 거세하는 장면을 그린 유화가 있다.

그림에서는 크로노스가 큰 낫을 들고 아버지의 생식기를 향해 치명적인 위해를 가하려 하고, 근육질 몸을 가진 백발의 우라노스는 바닥에 쓰러져 있다. 중앙의 천구의는 우라노스를 상징하며, 그가 만물을 다스리는 하늘

바사리, 〈우라노스의 거세〉, 1560년

의 신임을 나타낸다. 이제 그 모든 권력은 크로노스에게로 이양되겠지만. 바사리는 크로노스가 아버지의 생식기를 거세함으로써 우주를 이루는 네 요소인 공기·흙·물·불을 우라노스의 정액으로부터 끄집어냈으며, 이 물질적 요소들과 크로노스가 상징하는 시간과 우라노스가 은유하는 우주 공간이 합쳐져 시공간과 물질을 가진 우주가 탄생했다고 보고 있다. 이런 방식으로 보면, 부친 살해의 끔찍한 장면이 아니라 우주 생성의 상상적 은유로 보여 훨씬 마음이 가벼워진다.

　바사리는 이 작품에서 4원소설과 그리스 신화를 묘사하는 한편, 기독교 신비주의로부터 가져온 사상도 표현했다. 우라노스와 크로노스 주변의 인물들은 신이 가지고 있는 속성 혹은 우주를 창조하는 열 가지 힘을 상징한다. 맨 윗부분의 원형의 고리는 끝을 알 수 없는, 고갈되지 않는 근원을 나

타낸다. 왼쪽 아래에 조각을 하는 인물은 신의 아들을 상징하며, 만물을 창조한다. 그 위에 날고 있는 인물은 신의 섭리를 나타내며 창조된 조각상들에 정기를 불어넣는다. 한편 무릎을 꿇고 위를 향해 손을 뻗고 있는 인물들은 신에 대한 찬미를 상징한다. 오른쪽의 젖가슴을 만지고 있는 여인은 젖을 짜내어 만물을 먹이고 살리는 신의 자비를 상징한다. 주교의 의식용 모자와 왕관, 보물들로 가득 찬 큰 단지를 가지고 있는 가장 오른쪽의 여인은 신의 은총을 의미한다. 오른쪽 위에 반쯤 발가벗은 채 월계수 화환과 종려나무 가지를 들고 날아오르는 여인은 승리, 그 밑에 베일을 벗고 있는 여인은 하늘의 장식을 나타낸다. 그리고 이 모든 인물들이 밟고 있는 긴 돌은 하늘을 의미한다. 중앙의 황도십이궁도가 그려진 구체는 신의 왕국을 뜻한다. 따라서 이 작품은 그리스 신화와 우주의 기원을 설명한 그리스의 4원소설, 그리고 기독교 신비주의를 비롯한 르네상스 시대 여러 인문학적 지식의 총합의 결과물이라고 할 수 있다.

최초이자 최고의 신은 원래 여신이었다

태초에는 이른바 '위대한 여신'이 우주의 최고신이었고, 후에 남신들이 누리던 지위는 원래 이 '위대한 여신'의 것이었다. 이집트신화의 이시스Isis, 수메르신화의 이난다Inanda, 바빌론신화의 이슈타르Ishtar 등 고대 근동의 여신들이 이러한 '위대한 여신'의 범주에 드는데, 근동의 문명이 고대 그리

스로 전승되면서 '위대한 여신'의 개념이 그리스 신화의 가이아로 이어진다. 그리하여 B.C. 5,000년경 모계 중심의 농경문화, 혹은 해양문화를 가졌던 고대 유럽은 '위대한 여신' 가이아를 숭배했다. '위대한 여신' 가이아는 곡물의 발아와 생장을 관장해 인류를 먹여 살리는 '어머니 대지'이기도 하다. '어머니 대지'는 단순히 땅, 지구 그 자체를 의미하는 것을 넘어서서 만물이 뿌리내린 생명의 원초적 근원, 또는 어머니 같은 존재다.

그러나 B.C. 4,500년쯤 북쪽의 호전적인 인도-유럽어족이 평화로운 모계사회를 정복한 이후, 여신숭배는 가부장적인 문화와 종교에 자리를 내주어야 했다. 이렇게 하여 가이아는 남신 우라노스에게 권력을 이양하고 그의 배우자로 격하되면서 '위대한 여신'은 몰락한다. 이제 우라노스가 세상을 지배하는 최고신이 되었으며, 이는 곧 그리스 사회에 가부장적 남성 지배체제가 확립되었음을 의미하는 것이다.

현대의 우리에게 가이아는 신화 속 고대 여신에 불과하다. 그러나 여기 한 과학자가 '지구는 살아있다'라고 주장하며 죽은 여신을 살려낸다. 1968년 과학자 제임스 러브록은 미국천문학회에서 지구는 단지 땅덩어리가 아니며, 지구와 지구상의 모든 생물체, 무생물, 대기, 토양, 대양이 서로 유기적으로 연결된 하나의 거대한 생명체라는 '가이아 이론Gaia Theory'을 발표해 큰 반향을 일으켰다. 그는 가이아가 지구에 해가 되는 어떤 재난에도 생물들의 생존에 적합한 환경을 만들어나가는 자애롭고 의지할 만한 대지의 어머니이지만, 우리가 만약 범지구적인 환경파괴를 일삼는다면 인류를 아무 동정심 없이 멸종시키고 다른 생물종으로 대치할 것이라고 주장했다.

신화에서도 가이아는 우라노스에 맞서 자식들을 타르타로스에서 구하는 강건함과 온 세상을 평온하게 감싸 안는 모성을 가진 자비로운 여신인 동시에 때로는 크로노스에게 낫을 주어 우라노스를 거세했듯이 생명을 거두고 파괴하는 일도 하는 냉혹한 면도 갖고 있다. 러브록의 말처럼 가이아가 살아있는 지구라면, 인류가 자신을 괴롭힐 때 신화에서 그랬듯이 언제라도 우리를 파멸시킬 수 있을 것이다.

포이어바흐, 〈가이아〉, 1875년

안젤름 포이어바흐Anselm Feuerbach(1829~1880)는 19세기 중반의 낭만적 고전주의 양식의 독일 화가로, 티치아노와 베로네제의 감각적이고 섬세한 색채에 영향을 받았고, 고대신화의 주제를 신비롭고 명상적인 톤으로 표현했다. 고전에 깊이 빠져 있었던 그는 신화의 인물들을 통해 그리스 조각의 단순미와 위엄을 표현하려 했다. 회화에서 장인적인 기술적 숙련을 무시하고 거칠게 그려진 그림은 최고의 위치를 차지할 수 없다고 생각했던 그는 인상주의의 시대에 이탈리아 르네상스 미술을 이상으로 삼았던 전통주의자

였다. 포이어바흐의 〈가이아〉는 지금 카오스, 즉 우주 태초의 혼돈으로부터 태어나고 있는 순간을 그린 것일까? 왼쪽 아래 둥근 지구의 일부가 보인다. 지금 막 그녀가 다스릴 지구의 대지에 발을 내디디려는 순간을 묘사한 것 같다.

20세기에 부활한 현대의 가이아

니키 드 생팔Niki de Saint Phalle(1930~2002)은 밝고 화려한 색채로 칠해진 거대한 여인상 '나나Nana 연작'으로 유명한 프랑스계 미국 화가이자 조각가이다. 전통적 현모양처의 가치관을 주입시키는 엄격한 어머니와의 원만하지 못한 관계, 아버지로부터 12살 때 당한 성폭행, 남편의 외도 등은 그녀를 신경쇠약과 폭력적 성향으로 몰아갔고, 남성지배적·가부장적 가치에 저항하는 페미니스트 미술가로 태어나게 했다.

보그와 라이프 같은 잡지의 표지 모델로 활동했을 만큼 뛰어난 미모를 가진 그녀는 총으로 물감 주머니를 터트려 그림을 제작하는 '사격회화 shooting painting'로 대중에게 이름을 알리기 시작했고, 점차 이런 그림들을 통해 내적인 고통과 상처를 치유해갔다. 마침내 니키 드 생팔은 거대한 젖가슴과 엉덩이, 굵고 튼실한 팔뚝과 허벅지를 가진 '나나' 연작을 통해 가부장사회의 억압에서 자유로운 여성, 진정한 여성상을 찾아냈다. 나나는 춤추고 물구나무서기도 하며, 뛰어오르는, 밝고 즐겁고, 무엇에도 얽매이지

않은 여성이다. 니키 드 생팔 은 나나를 '어느 남성보다 크 고 강한' 조각으로 만듦으로써 여성이 가진 원초적 생명의 위 대함을 보여주고 싶어 했다.

1966년 스톡홀름 현대미 술관에 장 팅겔리Jean Tinguely (1925~1991)와 협업해 설치한 〈혼hon〉은 나나를 길이 28미 터, 폭 9미터, 높이 6미터의 거 대한 건축물처럼 제작해 대지

니키 드 생팔, 〈해수욕객들〉, 1980년

의 여신 이미지로 나타내려고 하였다. '혼'은 스웨덴어로 '그녀'를 의미한다. 그녀는 누구를 지칭할까? 대지의 여신, 즉 가이아다. 제우스로 상징되는 가 부장사회 체제의 확립 이전에는 가이아가 만물을 다스린 가장 강력한 여신 이었다.

니키 드 생팔의 '혼'도 남신이 등장하기 이전의 태초의 어머니, 모든 것을 품어 안고 보듬어주는 자비로운 여신 가이아다. 관객들이 여성의 질을 암 시하는 입구를 통해 '혼', 즉 대지의 여신 몸을 드나들 수 있게 했다. 사람들 이 조각상 안으로 들어가고 나오는 모습이 마치 우리가 그녀의 자궁으로 부터 태어난 것같이, 그리고 그녀가 모든 생명체의 기원인 대지의 어머니 처럼 보이게 한다. 게다가 그 내부 공간에는 우유를 마실 수 있는 바Bar와

니키 드 생팔, 〈혼〉, 1966년

12개의 좌석이 놓인 작은 영화관과 천문관측대까지 설치해 관람객이 그녀 안에서 자유롭게 먹고 마시고 놀게 함으로써 가이아의 상징적인 의미를 표현하려고 했다. 니키 드 생팔은 작품 〈혼〉을 통해 오랜 남성 지배 사회의 폭력성과 억압을 당당히 제압할 수 있는, 거대한 크기와 포용성을 가진 대지의 여신을 현대를 사는 우리 앞에 부활시켰다.

수성

미워할 수 없는 트릭스터 머큐리

Mercury

메신저 호가 근접 촬영한 수성

"수성은 70퍼센트가 금속으로 이루어져 아주 무겁지만,
행성 중 가장 빠른 공전주기를 자랑한다.
날개 달린 모자를 쓰고 날개 달린 신발을 신은 채
어디든 자유롭게 날아다니는 전령의 신 머큐리의 행성답게."

수성은 태양계에서 태양과 가장 가까운 궤도를 도는 행성이다. 지름이 약 4,800킬로미터로 태양계 행성 가운데 가장 작은 행성이지만, 그 질량의 70퍼센트가 금속, 나머지 30퍼센트는 규산염 물질로 이루어져 있어 아주 무겁고 밀도 역시 태양계에서 가장 높다. 공전주기는 88일로 행성 중 가장 짧고 평균 궤도 공전 속도는 초속 48킬로미터로 가장 빠르다. 그래서 로마 사람들은 행성들 가운데 가장 빨리 천구를 가로지르는 수성을 머큐리우스 Mercurius라고 불렀으며, 이를 차용해 영어로는 머큐리Mercury가 되었다. 반면, 자전 속도는 매우 느려서 수성의 하루는 지구의 176일에 해당한다.

표면은 달처럼 분화구가 많고, 지각이 식으면서 수축할 때 생긴 거대한 규모의 절벽들이 있다. 수성은 금성, 지구, 화성 등과 마찬가지로 태양이 만들어지고 남은 가스와 먼지로 이루어진 '태양 성운'에서 생겨났는데, 이들을 지구형 행성이라고 하며 암석으로 이루어진 것이 특징이다. 그러나 지구와 달리 대기가 없기 때문에 태양열을 흡수, 반사할 수 없어서 뜨거운 태양열을 고스란히 받는 낮에는 450도가 넘을 정도로 끔찍하게 뜨겁고 밤에는 영하 170도까지 급격히 내려가므로, 생명체가 살 수 없는 최악의 불모지다.

수성은 가장 밝을 때 겉보기 등급이 -2등급 정도로 북반구에서 가장 밝게 보이는 별 시리우스보다 1.4배 밝다. 그러나 태양과 워낙 가까이 있기 때문에 관측하기 매우 어렵다. 수성의 최대이각(수성이나 금성처럼 지구보다 태양 더 가까이에서 공전하는 행성이 태양에서 가장 멀리 떨어져 있을 때 지구에서 본 태양과 내행성이 이루는 각도)은 18~28도에 불과해 해 뜨기 직전 2시간 동안과 해가 진 직후 2시간 동안만 관측할 수 있다. 수성은 동방 최대이각의 위치를 전후해 해가 진 직후 서쪽 하늘에서 볼 때 제일 밝게 보인다. 이 모양일 때 수성은 초승달 모양일 때보다 지구에서 더 멀리 있지만, 밝은 면이 훨씬 더 많이 보이기 때문이다.

NASA는 수성에도 탐사선을 보냈는데 매리너 10호와 메신저 호다. 수성 탐사의 목적은 태양계에서 암석을 가진 지구형 행성들이 어떻게 탄생했는지를 알아내는 것이었다. 수성탐사로 지구, 금성, 화성 등의 최초 모습을 알 수 있게 되는 것이다. 1973년 보낸 매리너 10호가 수성에 최대 327킬로미터까지 접근하여 수성의 분화구와 표면의 지형들을 사진 촬영해 송신함으로써 최초로 그 모습이 드러났다. 2004년 보낸 두 번째 수성탐사선 메신저 호는 매리너 10호가 완성하지 못한 수성의 지도를 마무리 지었다. 즉 분화구가 화산 폭발에 따른 것임을 밝혀냈으며, 온도가 300도까지 올라가는 수성에서 얼음을 발견하고, 탄소 같은 유기물을 찾아내는 등 과학적으로 큰 업적을 성취해 그동안 별로 관심을 받지 못했던 수성 연구를 촉진했다. 2018년에는 유럽우주국ESA과 일본항공우주연구개발기구JAXA가 공동 개발한 수성 탐사선 베피콜롬보가 발사되어 2025년부터 수성의 자기장과 대기

성분을 분석할 계획이다. 아직도 이 재빠른 별에 대한 많은 알려지지 않은 비밀들이 남아있고, 인류는 그것을 다 파헤칠 때까지 탐사하고 연구할 것이다.

동에 번쩍 서에 번쩍
어디든 나타나는 전령의 신

수성은 태양의 주변을 88일 만에 한 바퀴 도는 태양계에서 공전주기가 가장 빠른 별이므로, 전령의 신 머큐리(그리스 신화의 헤르메스)의 이름이 붙여진 것은 그럴듯하다. 수성은 워낙 공전속도가 빨라 지구에서 보면 어느 날은 해 뜨기 직전 동쪽 하늘에 보이다가 어느 날은 해진 직후 서쪽 하늘에 잠깐 나타나는 식이다. 올림포스의 신들은 제각기 자신들의 상징물을 가지고 다니는데, 헤르메스에게는 날개 달린 모자 페타소스와 날개 달린 신발 탈레리아, 뱀 두 마리가 서로 몸을 꼬아 올라가고 끝에는 독수리 날개가 달린 지팡이 케리케이온이 있다. 헤르메스는 이것들을 이용하여 지상과 지하의 세계를 자유롭고 재빠르게 왔다 갔다 하며 제우스의 전령사 역할을 한다.

잠볼로냐Giambologna(1529~1608)는 16세기의 마니에리슴 양식의 조각가로서 〈사빈느 여인의 강탈〉과 청동작품 〈머큐리〉로 유명하다. 〈머큐리〉는 오른손은 하늘을 향해 치켜들고 다리는 뒤로 뻗은 자세로 포즈를 잡고 있는 날씬하고 유연한 선의 인체로 눈길을 끈다. 머큐리는 서풍의 신 제피로스

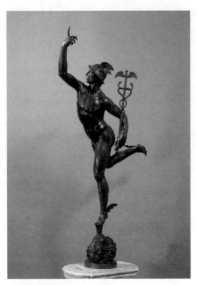

잠볼로냐, 〈헤르메스〉, 1580년

의 입에서 뿜어져 나오는 청동의 공기 기둥 위에 한쪽 발로 균형을 잡고 서 있어 마치 공기 위에 떠 있는 것처럼 보인다. 전체적으로 날렵한 형태는 첼리니의 청동조각 〈페르세우스〉의 영향을 받은 것 같지만, 훨씬 다이내믹한 에너지를 방출한다.

〈머큐리〉는 불안정한 아라베스크의 선을 이루며 발끝으로 균형을 잡고 있는데, 이는 현실적인 물리적 균형에 대한 작가의 정밀한 연구 때문에 가능했다. 길게 늘여진 우아한 형태에서는 마니에리슴 양식이 발견된다. 잠볼로냐로 더 잘 알려진 조반니 다 볼로냐Giovanni da Bologna는 피렌체에서 매우 성공적인 스튜디오를 운영했고, 메디치가가 그의 주요 고객이었다. 메디치가는 피렌체를 방문한 각국의 통치자나 외교관들에게 소규모로 다시 제작한 잠볼로냐의 조각품을 선물로 주는 등 예술작품을 외교수단으로 활용했는데, 이 덕분에 독일과 북유럽에서 그의 이름은 더욱 유명해졌다.

라파엘로는 당대 최고의 부를 가진 은행가이자 그의 친구인 아고스티노 키지의 교외별장인 빌라 파르네시나를 장식하는 프레스코 벽화를 제작했다. 프레스코화 속의 헤르메스는 자신의 상징물들을 지닌 채 노란색 망토를

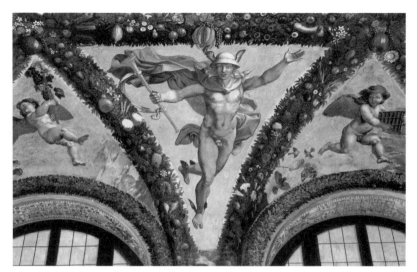

라파엘로, 〈머큐리〉, 1517~1518년

두르고 자유롭게 하늘을 날아다니고 있다. 에로스와 프시케의 사랑 이야기가 주요 소재이며 헤르메스는 조연으로 그려져 있다. 각종 과일과 채소들은 다산과 연관된 의미를 갖고 있다. 호박이나 오이, 콩 등은 흔히 남성의 생식기를 상징하며, 따라서 생식에 관련된 성적 이미지를 포함하고 있다.

이 빌라의 프레스코화를 그릴 때 라파엘로가 연인과 멀리 떨어져 일에 집중하지 못하자 아고스티노가 그의 연인을 데려와 같이 지내게 하여 완성시켰다고 한다. 이렇듯 라파엘로는 37세에 요절할 때까지 결혼하지 않고 여러 여성들과의 비밀연애와 육체적 쾌락에 탐닉했는데, 결국 이것이 안타깝게도 그의 예술을 너무 일찍 사그라지게 만든 원인이 되고 만다.

바르톨로메우스 슈프랑거Bartholomaus Spranger(1546~1611)는 16세기 후반

프라하 예술가 그룹의 지도적인 미술가였고, 신화를 소재로 한 에로틱한 누드화를 좋아한 신성로마제국 루돌프 2세의 취향에 딱 맞는 궁정화가였다. 루돌프 2세는 프라하 궁의 홀에 슈프랑거의 누드화들을 가득히 걸어놓고 날이면 날마다 음탕한 눈 호사를 즐겼다고 한다. 재미있게도 그는 연금술과 초자연적인 흑마술에도 깊은 관심을 가졌는데, 점성술사 노스트라다무스로부터 오래 살지 못한다는 예언을 듣고 자신의 별자리까지 조작한 어리석고 별난 사람이었다. 그러나 예술과 과학에 관심이 많아 뛰어난 예술품을 수집하고 예술가들과 티코 브라헤, 요하네스 케플러 같은 천문학자를 궁정에 불러들여 교류하는 등 결과적으로는 후기 르네상스의 발전에 이바지하였다.

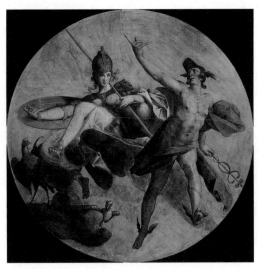

슈프랑거, 〈헤르메스와 아테나〉, 1585년경

슈프랑거는 신화를 주요 소재로 한 관능적 그림을 그려 왕의 마음을 매우 흡족하게 했다. 그의 재능은 현실적으로 불가능한 복잡한 포즈를 한 가늘고 긴 누드나, 매끈하고 섬세한 질감이 표현된 사랑에 빠진 연인들의 그림에서 잘 나타난다. 슈프랑거의 대표적인 작품 〈헤르메스와 아테나〉는 프라하 성의 프레스코화로, 역시 현란하게 꼬인 비현실적 포즈의 두 인물이 마니에리슴 양식으로 그려져 있다. 날개 달린 모자와 신, 지팡이 등 자신을 상징하는 물건들을 갖고 있는 헤르메스는 허공을 향해 비정상적으로 긴 검지를 뻗고, 매우 불편해 보이는 자세로 두 다리를 뻗고 있다. 투구와 갑옷을 입고 창과 방패를 들어 자신이 누구인지 과시하는 아테나도 왼다리를 부자연스럽게 오른쪽으로 뻗어 왼팔과 나란히 하고 있다. 이는 상당히 부자연스러운 자세지만 묘한 매력으로 시선을 사로잡는다.

헤르메스의 연인들

그리스 로마 신화의 많은 신들이 얽히고설킨 연애사를 갖고 있듯이 헤르메스도 여러 명의 여인을 사랑했다. 니콜라 샤프롱Nikolas Chaperon (1612~1656)의 〈비너스, 머큐리, 에로스〉는 신들의 사랑을 평범하고 화목한 인간 가족의 풍경으로 그렸다. 여러 애인을 가진 비너스는 헤르메스와도 염문을 뿌렸고, 그 사이에 에로스가 태어났다고 한다. 헤르메스가 에로스의 교육을 담당했다고도 알려져 있는데, 이 작품에서는 헤르메스가 아버지

가 되어 아들을 가르치고, 공부 중인 에로스는 무언가를 열심히 들여다보고 있다. 이런 사랑의 교육에 관한 그림은 16세기 초 코레조가 시작한 이래 화가들에게 인기 있는 소재가 되었다. 니콜라 샤프롱은 17세기 프랑스 고전주의 화가이자 조각가다. 푸생의 양식적 특성을 모방한 기법 때문에 그의 많은 작품들이 푸생의 작품들로 팔리는 사기에 이용되기도 한다.

18세기 로코코 양식으로 그려진 같은 주제의 부셰 작품은 17세기 푸생식의 고전주의로 그려진 샤프롱의 작품과 어떻게 다른지 보여준다. 헤르메스는 심각한 얼굴로 에로스를 교육하고 있고 아기 역시 진지하게 책을 읽고 있지만, 그들의 누드는 매우 감각적이고 관능적으로 표현되어 있어 묘한 모순을 느끼게 한다. 특히 비너스는 보드랍고 흰 살결의 뒷모습을 드러낸 채 요염하게 엎드려 있는데, 이것은 극단적인 관능을 표현하기 위해 부셰가 종종 사용한 포즈다. 비너스와 헤르메스가 은밀하게 눈길을 주고받는 듯한 분위기는 이 작품이 신화의 서사성이 아니라 열정적인 에로티시즘이 목적임을 눈치 채게 한다.

한편, 헤르메스는 아테네의 왕 케크롭스의 아름다운 딸 헤르세와도 사랑에 빠진다. 하늘을 날아다니다가 아테네 신전에서 벌어지는 팔라스 축제를 구경하던 중 신전의 처녀들 가운데 단연 돋보이는 아름다운 헤르세를 보고 쫓아가 구애하고 결국 결혼에 이른다. 그러나 헤르세가 멋진 신과 결혼하는 것을 질투한 그녀의 동생 아글라우로스는 끈질기게 그들을 방해하고, 헤르메스는 마법 지팡이를 이용해 그녀를 돌로 만들어버린다.

장 밥티스트 마리 피에르Jean-Baptiste Marie Pierre(1714~1789)의 〈머큐리, 헤

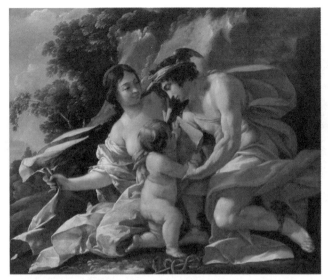

샤프롱, 〈비너스, 머큐리, 에로스〉, 1635~1640년

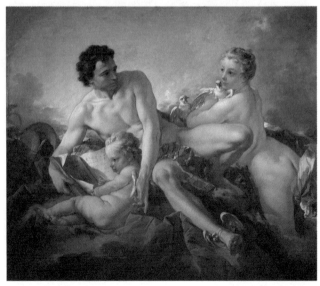

부셰, 〈에로스의 교육〉, 1742년

장 밥티스트 마리 피에르,
〈머큐리, 헤르세, 아글라우로스〉, 1763년

르세, 아글라우로스〉는 아글라우로스가 쓰러진 채 검은 돌로 변해가는 순간을 담아냈다. 남의 행복을 시기하는 고약한 마음, 질투에 타들어가는 마음을 색깔로 표시한다면 이렇게 시커먼 검은색이 아닐까? 장 밥티스트 마리 피에르는 18세기 프랑스 화가로, 로코코 양식과 17세기의 신고전주의의 상반된 경향을 융합하는 유연성을 보인다. 이 작품에서도 화려하고 경쾌한 로코코 풍과 함께 고전주의적인 절제된 색채와 구성으로 인한 엄숙하고 고요한 분위기가 나타나고 있다. 사람이 돌로 변하는 다급하고 놀라운 상황에서 사람들의 평온한 몸짓이나 표정이 아이러니하게 느껴지기는 하지만.

아르고스의 눈을 속여라

헤르메스는 아버지 제우스의 충복이자 골치 아픈 사건들의 해결사, 그리고 그의 뜻을 신들과 인간들에게 알리는 전령사이다. 그가 어떻게 이런 임무

를 수행하는지 명화들을 통해 살펴보자.

루벤스의 〈머큐리와 아르고스〉는 아르고스의 눈을 속이고 이오를 구해오라는 제우스의 명령을 받은 헤르메스가 아름다운 피리 소리로 100개의 눈을 가진 아르고스를 잠들게 한 후 칼을 쳐들어 힘껏 목을 내리치려는 극적인 순간을 그리고 있다. 헤르메스는 여기서 피리의 일종인 피플 플룻을 손에 들고 있는데, 중세의 백파이프와 르네상스, 바로크 시대의 바로크 혼, 그리고 우리 시대의 색소폰에 이르기까지 오랫동안 부는 악기는 최면을 거는 힘이 있는 것으로 여겨졌다. 원래 100개의 눈이 달려 있어야 할 아르고스는 표현상 묘사하기가 어려웠는지 평범한 두 눈을 가진 남자로 그려졌고, 왼쪽에는 암소로 변한 이오가 무슨 일이 벌어지는지 알고 있다는 듯이 고개를 돌려 바라보고 있다.

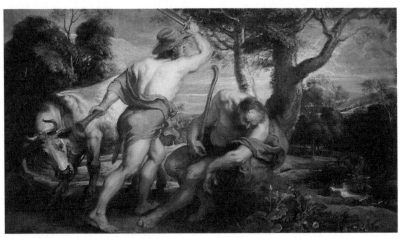

루벤스, 〈머큐리와 아르고스〉, 1636~1638년

벨라스케스, 〈머큐리와 아르고스〉, 1659년경

　벨라스케스의 〈머큐리와 아르고스〉에서 헤르메스는 아르고스가 잠들었는지 조심스럽게 살피며 다가가고 있다. 여기서 아르고스는 유명한 고대조각인 〈죽어가는 갈리아 전사〉의 포즈를 재현한다. 벨라스케스는 두 차례의 이탈리아 체류 중 고대조각들의 인체묘사와 이탈리아 르네상스 화가들의 빛과 색채에 감명을 받아 그의 작품에 도입했다. 그러나 벨라스케스는 위대한 미술전통의 기반 위에 혁신적인 자신만의 화법을 찾아낸 뛰어난 실력의 화가다. 그는 신속하고 자유로운 붓놀림으로 그림을 그렸고 세밀한 세부묘사에 관심을 두지 않았다. 벨라스케스의 그림은 가까이 가서 보면 윤곽선이 흐릿하여 거칠고 선명하게 보이는 것이 없지만, 일정한 거리에서 감상하면 매우 사실적으로 보이며 생동감이 느껴진다. 세부적인 것에 집중하기보다는 물리적인 시각 현상에 충실하여 눈이 사물을 지각하는 방식 그대로의 빛과 색채를 표현한 것이다.

　사실 이런 방식은 인상파 화가들이 세상을 보는 방식이며, 이런 의미에

서 벨라스케스는 마네를 비롯한 인상파와 이후의 추상미술의 선구자라고도 할 수 있다. 〈머큐리와 아르고스〉는 스페인 궁정화가였던 벨라스케스의 다른 작품들과 함께 스페인 왕가 소장품을 기반으로 세워진 프라도 미술관에 소장되어 있다.

트릭스터 헤르메스,
도둑과 사기꾼들의 신

그리스 로마 신화에서 헤르메스만큼 복잡하고 다양한 성격을 가진 신도 없을 것이다. 이리저리 잽싸게 돌아다니면서 지혜롭고 융통성 있게 문제를 해결하는 전령의 신이고, 웅변의 신, 교역과 상업의 신이며, 또한 도둑과 사기꾼의 신이다. 게다가 죽은 사람을 지하세계로 안내하는 영혼의 안내자이기도 하다.

헤르메스의 어원인 '헤르마Herma'는 '경계석'이라는 뜻인데, 경계석은 고대에 한 마을이 시작되는 지점에 세워둔 돌이다. 따라서 그리스인들에게 헤르메스는 한 곳에서 다른 곳으로 가는 경계를 넘나드는 신이라는 의미를 갖고 있다. 얼핏 복잡해 보이는 헤르메스의 성격은 이러한 경계를 넘나드는 융통성으로 정의된다고 보면 쉽고 간단하다. 전 세계의 신화에는 언제나 이렇게 경계를 넘나드는 트릭스터tirckster가 등장한다.

트릭스터는 트릭trick을 쓰는 자라는 뜻이다. 사회의 질서와 관습을 깨고,

클로드 로랭, 〈아폴로와 머큐리가 있는 풍경〉, 1645년경

장난을 치는 영리하고 교활한 악동 이미지를 갖고 있으며, 선과 악, 파괴와 생산, 지혜와 어리석음의 양면성을 동시에 갖고 있다. 완전히 착하지도 악하지도 않은, 이상하게도 미워할 수 없는 존재이다. 영화 캐리비언의 해적의 잭 스패로우 선장이나 우리 민담의 봉이 김선달 같은 캐릭터다.

대표적인 트릭스터인 헤르메스는 도둑과 거짓말쟁이, 사기꾼의 수호신이다. 태어나 걷기 시작할 때부터 아폴로의 소떼를 훔치고 시치미를 떼면서 능청스럽게 거짓말을 한다. 그리고 사실이 드러났을 때는 거북의 등껍질로 리라를 만들어 아폴로에게 바쳐 그의 분노를 녹인다. 과연 협상과 거래의 귀재라 할 만하지 않은가. 이탈리아 르네상스 사람들은 이러한 헤르메스를 좋아했다. 당시 농토가 없어 해상무역을 통해 경제를 발전시켜야 했던 베네치아를 비롯한 이탈리아 도시들은 교역과 상업을 중심으로 부를 축적해갔고, 헤르메스야말로 경직되고 고루한 사회에서 벗어나 자유롭고 융통성 있는 사고가 특징인 해양 상업문화에 부합하는 이미지였기 때문이다.

클로드 로랭 Claude Lorrain(1600~1682)의 작품 〈아폴로와 머큐리가 있는 풍경〉은 아폴로가 바이올린 연주에 한참 정신이 팔려있는 사이에 머큐리(헤르메스)가 소떼를 몰래 훔쳐 달아나는 장면을 묘사하고 있다. 그의 그림에는 항상 고전적인 유적과 목가적인 인물들이 등장하는데, 여기서도 로마의 고즈넉한 풍경 속에 목가적으로 재현된 신화적 인물들이 나타난다. 신화라기보다는 평범한 목동들의 생활 속에서 일어날 수 있는 이야기로 묘사되었다. 클로드 로랭은 17세기 프랑스 풍경화가로서 현실의 자연을 이상적으로 묘사했고, 차분한 색조의 평온하고 시적인 풍경을 그렸다. 당시 로마로

여행 오는 유럽의 부유한 관광객들은 로랭의 로마 풍경화들을 기념으로 사 가는 것이 유행할 정도로 그의 고전적 풍경화는 인기가 높았다.

노엘 쿠아펠Noel Coypel(1628~1707)은 소떼를 훔친 사실이 발각되자 음악을 좋아하는 아폴로에게 악기를 만들어다 주며 화해를 청하는 장면으로 헤르 메스를 묘사한다. 이 그림에서 헤르메스는 매우 사랑스러워 보이며, 아폴 로도 그를 용서하는 듯 온화한 표정이다. 도둑의 부정적 이미지를 상쇄하 는 헤르메스의 영리한 처세술이 부각된 그림이다.

노엘 쿠아펠, 〈아폴로와 머큐리의 이야기〉, 1688년경

달

현대 여성들의 워너비 디아나

Diana

지구의 유일한 위성인 달

"달은 사실상 보잘것없는 위성에 불과하지만,
인류에게는 가장 신비롭고 친근한 천체다.
자유롭고 독립적인 처녀신 디아나가 그렇듯
화려하지 않아도 거부할 수 없는 매력을 지녔다."

달은 지구와의 거리가 약 38만 4천 킬로미터로, 지구에서 가장 가까운 천체다. 우주선을 타고 간다면 1~2일이면 도착할 수 있다. 지구의 유일한 위성으로, 태양계 내 400여 개의 위성 중에서는 다섯 번째일 정도로 위성치고는 꽤 큰 편이다. 그 기원에 대해서는 몇 가지 설이 있으나 현재로서는 지구와 다른 행성이 충돌할 때 생긴 지구 주변의 먼지와 가스 등이 뭉쳐 달이 되었다는 설이 가장 유력하다. NASA에서는 2009년 위성 엘크로스lcross를 달의 남극 부근 분화구에 충돌시켰는데, 충돌 후 나타난 분출물을 분석해 달 표면에 얼음 형태의 물이 있다는 것을 밝혀냈다. 그러나 달은 중력이 지구의 6분의 1이라 대기가 없고, 기온 역시 적도를 기준으로 섭씨 120도까지 올랐다가 영하 180도까지 떨어져 생명이 살기에는 매우 척박한 환경이다.

인류 역사에서 달을 보는 시각은 어쩌면 갈릴레오 이전과 이후로 나뉜다고 볼 수 있다. 갈릴레오가 망원경으로 달을 관측해 그 표면이 매끄럽지 않고 울퉁불퉁하며 많은 분화구가 있다는 것을 발견하기 전까지 사람들에게 달은 수많은 천체 중 하나가 아닌 신비롭고 낭만적인 정서를 자아내는 그 무엇이었다. 갈릴레오 이후 인류는 달을 과학적으로 관측하기 시작했고, 마침내 20세기의 인류는 1969년 아폴로 11호를 달에 착륙시켜 닐 암

1610년 출판한 『별의 전령사』에서 갈릴레오가 그린 달의 표면과 위성이 찍은 실제 달 표면
갈릴레오가 그린 달의 소묘

스트롱이 달 표면에 첫발을 내딛는 장면을 볼 수 있었다. 이후에도 아폴로 12, 14, 15, 17호 등 다섯 번에 걸쳐 12명의 우주비행사를 보내 달을 탐사했다. 최근에는 화성식민지 계획에 이어 NASA 연구진이 100억 달러의 비용을 들여 달에 인류의 거주지를 만들 수 있다는 논문을 발표했고, 아마존의 CEO이자 세계 최고 갑부 중 한 사람인 제프 베조스가 아마존 주식 1조원을 매각해 인류가 살 수 있는 빌리지를 달에 건설하겠다고 하는 등 달 식민지 개발에 대한 논쟁이 뜨겁다.

현재까지 우주식민지로서의 가능성을 놓고 볼 때 가장 주목받고 있는 것은 화성이다. NASA(미항공우주국), ESA(유럽우주국), 그리고 테슬라 CEO인 일론 머스크가 세운 우주개발업체 스페이스 X 등이 화성 이주 프로젝트를 추진하고 있다. 반면에 제프 베조스가 세운 우주개발업체인 블루 오리진은 화성보다 가까운 달에 우선적으로 식민지를 개척해 화성 이주를 위한 전초

기지로 삼는다는 목표를 갖고 있다. 16세기, 대부분의 사람들이 지구가 네모지고 바다 끝은 낭떠러지라고 생각할 때, 모험심 강한 유럽의 개척자들이 신세계를 찾아 나섰듯이 이제 우리도 미지의 망망대해 우주식민지를 찾아 떠날 시간이 온 것일까? 그리고 지구에서 우주로 확장된 인간의 모험 정신은 성공할 수 있을까?

지금은 현실적인 식민지 개척의 대상이 되었지만, 과거의 달은 인류에게 밤하늘에서 가장 크고 밝게 빛나는 친근하고 신비로운 천체였다. 따라서 많은 신화와 이야기의 원천이 되어 인류 문화와 예술에 등장했다. 사실상 우주적 차원에서 볼 때 달은 우리 태양계의 보잘것없는 하나의 위성에 불과하지만, 인류의 마음속에서는 태양과 거의 동격의 무게를 가진 존재다. 근동과 고대 서양에서는 남성 태양신과 짝을 이루는 달의 여신이 있었고, 동양 문화권에서는 양을 상징하는 태양과 함께 음을 표상하는 달은 우주만물의 생성과 소멸의 원리로서 인식되었다.

사냥하는 디아나,
자유롭고 독립적인 페미니스트

디아나(그리스 신화의 아르테미스)는 달과 사냥의 여신이자 아테나(미네르바), 헤스티아(베스타)와 함께 처녀신이다. 어깨에 화살 통을 메고 손에 창을 든 채 그녀를 따르는 숲의 님프들과 함께 우르르 몰려다니며 사냥을 하는, 자유

롭고 독립적인 여성의 이미지를 가지고 있다. 정신분석학자 진 시노다 볼린은 『우리 속에 있는 여신들』이라는 책에서 여성들은 그리스 신화 속 세 가지 유형의 여신 모습을 모두 갖고 있다고 말한다.

아르테미스, 아테나, 헤스티아 등의 처녀신은 자율적이고 활동적이며 '자신의 목표를 추구하는 원형'이다. 헤라, 데메테르, 페르세포네의 유형은 '상처받기 쉬운 여신들'로서 전통적인 아내, 모성애를 가진 어머니, 딸이며, 상대방과의 관계에서 자신의 의미를 찾는다. 세 번째 유형은 '창조적인 여신' 아프로디테로서 자율성을 유지하면서 동시에 관계를 중시하는 창조적 능력자다. 디아나는 어쩌면 현대여성이 추구하는 가장 이상적인 유형인지도 모르겠다. 남자와의 사랑보다는 독신을 유지하면서 자신의 일에 집중하고 목표를 이루어가는 유형이기 때문이다. 한편, 목욕 장면을 엿보는 사냥꾼 악타이온Actaeon을 죽인 것에서 볼 수 있듯이 가까이하기에 너무 까다롭고 격렬한 성격이라서 타인과의 관계에서는 감정이입과 따뜻함을 결여한 여전사 타입이기도 하다.

베르사유의 디아나

루브르에 전시된 그리스 조각 〈베르사유의 디아나〉는 디아나의 강건하고 늠름한 모습을 보여준다. 왼손으로 사슴뿔을 틀어쥐고 오른손을 뒤로 뻗쳐 화살 통에서 화살을 뽑으려는 사냥꾼 여신의 모습이다. 지금 전해지고 있는 작품은 〈벨베데레의 아폴로〉를 만든 기원전 4세기의 아테네 조각가 레오카레스Leochares의 작품을 로마 시대에 복제한 것이다.

레오카레스는 같은 올림포스의 신들인데도 아폴로는 자랑스러운 누드로, 디아나는 온몸을 옷으로 가려지게 조각했다. 그리스 사람들은 남성은 완전한 존재로서 그들은 육체도 완벽하게 아름답지만, 여성의 몸은 불완전하다고 생각했기 때문이다. 자신의 목표가 뚜렷한 자유롭고 독립적인 여성인 디아나조차 남성 중심의 가치관을 가진 그리스 사회에서는 이렇듯 성차별을 당해야 했다.

〈베르사유의 디아나〉, B.C. 325년.
레오카레스의 작품을 로마 시대에 복제

디아나를 동경한 마담 푸아티에

다음은 퐁텐블로파의 알려지지 않은 한 화가가 그린 〈사냥하는 디아나〉를 살펴보자. 퐁텐블로파는 프랑스의 학문과 예술을 전성기 이탈리아 못지않게 발전시키려고 한 프랑수아 1세가 미술거장들을 불러들여 퐁텐블로 성을 전면 개축하는 과정에서 탄생했다. 프랑스 궁정의 우아하고 세련된 취향에 맞춰 장식적이고 여성적 우아함이 결합된 마니에리슴 양식을 발전시킨 것이 특징이다. 자신을 따르는 충견과 함께 사냥에 나서는, 우아한 동시에 늠름한 이 여신의 모델은 그 유명한 앙리 2세의 정부 디안 드 푸아티에다.

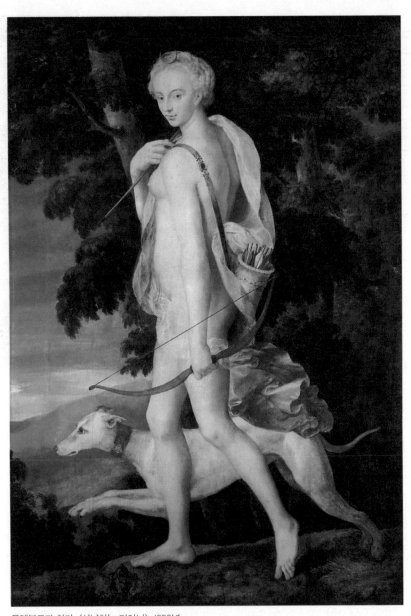

퐁텐블로파 화가, 〈사냥하는 디아나〉, 1550년

앙리 2세는 14살 때 동갑인 메디치 가문의 카트린 데 메디치와 정략결혼을 했지만, 20세 연상의 유부녀 푸아티에와 사랑에 빠졌다. 카트린 왕비는 왕이 죽어 이들의 관계가 끊어질 때까지 극심한 정신적 고통에 시달려야 했다. 뛰어난 미모로 왕을 사로잡은 마담 푸아티에는 사냥을 좋아한 데다 이름까지 같은 디아나 여신으로 그려지는 것을 즐겼다고 한다.

자신만만한 눈빛으로 관람자를 향해 미소 짓는 그녀에게서 여신의 위용이 펑펑 뿜어져 나오는 듯하다. 왕의 애첩 신분이지만, 왕비를 제치고 막강한 정치 권력을 누리며 왕의 사랑까지 독차지했으니 그럴 만하지 않은가. 한 장의 명화는 조형적으로 제작된 미술품 이상의 의미를 갖는다. 그림은 한 시대의 역사이고 그 시대를 산 사람들의 기록이며, 때로는 그들의 행복과 고통까지도 읽을 수 있는 흥미로운 자료다.

목욕하는 디아나, 아름다운 처녀신

이렇듯 기품 있고 귀족적인 디아나와는 대조적으로 평민의 모습으로 소박하게 그려진 디아나도 있다. 〈진주 귀걸이를 한 소녀〉로 유명한 네덜란드 화가 요하네스 페르메이르Johannes Vermeer (1632~1675)의 〈디아나와 그녀의 일행들〉이다. 17세기의 네덜란드는 부의 축적을 지지하는 칼뱅주의의 정착과 활발한 해외 진출로 무역과 상업이 발달하여 경제적인 풍요를 이루었고, 사람들의 생활은 긍정적인 활기에 넘쳤다. 새로운 시민중산계급이

페르메이르, 〈디아나와 그녀의 일행들〉, 1653~1656년

등장했고, 경제적인 부를 축적한 시민들은 그들의 거실을 미술품으로 장식하고 싶어했다. 그러나 그들이 원한 것은 거창한 고전양식의 역사화가 아니라 현실의 생활을 그린 장르화, 혹은 소박한 정물화나 풍경화였고, 페르메이르는 이러한 새로운 예술적 환경에서 탄생한 화가다.

　그는 겨우 36점의 작품만 남겼는데, 대부분의 작품은 가정의 소소한 생활을 그린 것들이다. 〈디아나와 그녀의 일행들〉은 그의 남아 있는 작품 중 유일하게 신화를 소재로 한 것이라서 흥미롭다. 그러나 페르메이르는 신화조차도 일상처럼 그렸다. 초승달 머리띠 외에는 이 그림이 달의 여신을 그

린 것이라고 생각할 만한 어떤 단서도 없다. 옷차림도 당시의 평범한 소녀들이 입던 드레스로 보이며, 주변의 여인들은 님프라기보다는 주인집 아가씨의 시중을 드는 하녀들처럼 보인다. 한편, 페르메이르 작품의 특징이 된 조용한 정취와 정밀한 묘사, 밝은 부분과 어두운 부분의 뚜렷한 대비가 이 초기 작품에서도 나타나 있다.

미술사에서 여인의 목욕 장면은 인기 있는 소재다. 근대 이전의 수많은 화가들이 밧세바, 수잔나, 디아나의 목욕을 그렸고, 세잔, 르누아르, 드가 등 인상주의 화가들도 즐겨 그렸다. 인간의 몸, 특히 여성의 누드는 개성 있는 조형성을 실험할 수 있는 흥미로운 모티프이기 때문이다.

장 앙투안 와토Jean-Antoine Watteau(1684~721)의 디아나는 고대 로마조각인 〈스피나리오〉의 자세를 모사한다. 소년이 발바닥에 박힌 가시를 뽑기 위해 몸을 구부린 자세는 목욕 후 발을 닦기 위해 두 팔을 뻗고 허리를 굽힌 디아나의 동작으로 재현된다. 당시 유럽에서는 〈스피나리오〉 외에도 많은 고대조각들이 복제되었고, 와토 역시 아카데미에 비치된 복제조각을 보면서 조형적 훈련을 했을 것이다. 님프들이나 악타이온 등과 함께 등장하는 전통적 디아나의 목욕 장면과 달리, 와토의 디아나는 홀로 강둑에 있다. 현실 속의 평범한 여인 같은 모습이어서 옆에 놓인 활통만이 그녀가 디아나임을 암시할 뿐이다. 오른쪽 나무는 부러져 있어 쓸쓸함과 황폐함을 더한다.

와토는 사랑의 연회라는 뜻의 페트 갈랑트fêtes galantes(전원이나 공원을 배경으로 화려한 옷을 입고 사랑을 속삭이는 젊은 남녀를 그린 그림)를 최초로 그린, 18세기 프랑스 로코코 미술의 대표적 화가다. 강력한 왕권하에 엄격한 궁정예절과

와토, 〈목욕하는 디아나〉, 18세기

부셰, 〈목욕을 끝낸 디아나〉, 1742년

장엄한 문화양식을 확립한 루이 14세가 죽은 후 그 숨 막히는 통제에서 벗어나 자유롭고 감각적인 삶의 기쁨을 추구한 귀족들의 취향에 부합하여 등장한 로코코 양식의 회화는 남녀 간의 사랑과 같은 소재를 중심으로 가볍고 경쾌한 스타일을 발전시켰다. 그러나 부셰나 프라고나르 같은 다른 로코코 화가에 비해 와토의 작품에는 무언지 금세 사그라져 버릴 것 같은 연약함과 음울한 무드가 있다. 건강하고 즐거운 인생을 누리고 싶었지만 독신으로 37세에 요절한 와토의 병약함과 고독이 자신도 모르는 사이 그의 그림 속에 녹아 들었는지도 모른다.

부셰의 〈목욕을 끝낸 디아나〉는 와토의 작품보다 훨씬 더 로코코 양식에 부응한다. 와토가 시적인 서정성과 멜랑꼴리한 분위기를 풍긴다면, 부셰의 작품은 좀 더 유쾌하며, 삶의 즐거움과 관능에 치중한다. 초승달 머리띠를 한 디아나는 왼쪽 발끝으로 님프의 무릎을 간질이고 있어 동성애에 대한 은밀한 관음증적인 호기심을 자극한다. 이것은 당시 사회로서는 와토의 소박한 에로티시즘보다 한 단계 금기의 수위가 높은 성적인 암시다.

부셰의 작품에서는 자연조차 완벽하게 깨끗하고 조화와 질서에 의해 표현되었다. 우아하고 경쾌한 부셰의 그림은 미묘한 색채의 사용과 뛰어난 기교를 자랑한다. 부셰가 활동하던 시기는 루이 15세의 정부 퐁파두르 부인이 음악, 연극, 미술, 궁의 실내장식, 도자기 사업에 이르기까지 문화예술의 모든 분야에서 막강한 실권을 장악하여 화려하고 사치스러운 방향으로 이끌었는데, 부셰의 작품은 이러한 퐁파두르 부인의 취향에 맞아 물 만난 물고기처럼 로코코 양식의 한 시대를 풍미하게 된다.

여신이 되고 싶었던 여인들

인간의 위치에 만족하지 못하고 여신이 되기를 원한 여자들이 있었다. 루이 16세의 동생인 프로방스 백작의 부인 마리-조세핀 루이즈도 그중 하나다. 피부색이 검고 눈썹이 매우 두꺼운 볼품없는 외모에다 꾸미고 화장을 하거나 목욕하는 것도 싫어해 남편 프로방스 백작과 사이가 좋지 않았고 불행한 결혼생활을 했다고 전해진다. 동서지간인 루이 16세의 왕비 마리 앙투아네트를 몹시 질투했다고 하는데, 나폴레옹 몰락 후 왕정복고로 남편이 루이 18세로 등극하여 프랑스의 왕비가 될 수도 있었으나 남편이 왕위에 오르기 전에 사망해 영광을 누리지 못했다.

여러 가지로 불우한 삶이었기에 그림 속에서만큼은 폼나게 아름답고 우아한 여신으로 살아보고 싶었을까? 그녀는 한 손에 활을 들고 사냥개와 함께 있는 디아나로 변신한 초상화를 남겼는데, 역사책이 전하는 외모와는 달리 아주 미화되어 있다. 이러한 옛 초상화들은 마치 현대인들이 온갖 포토샵을 통해 자신의 사진을 실물과 매우 다르게 이상화하는 것과 비슷해 흥미롭다. 아름답게 보이고 싶은 여성의 욕망은 수단의 차이일 뿐 어느 시대나 마찬가지인 것 같다.

역사상 가장 유명한 왕의 정부는 아마도 마담 퐁파두르일 것이다. 흔히 정부가 가지고 있는 이미지와 달리 마담 퐁파두르는 18세기 프랑스의 계몽주의자 볼테르와 백과전서파를 지지하는 지성인이었으며, 빼어난 외모와 위트, 화술을 가진 사교계의 여왕이었다. 그녀는 당대 문화 예술의 중심

프랑수아 위베르 드루에, 〈마리-조세핀 루이즈〉,
1770년

장-마르크 나티에, 〈마담 퐁파두르〉, 1746년

에 서서 로코코 양식의 화려하고 사치스러운 궁정문화를 꽃피웠다. 이 영
리하고 자기 과시적인 여성은 많은 초상화를 통해 자신의 미모를 자랑했지
만, 거기서 만족하지 못했던지 자신을 디아나로 승격시킨 초상화까지 욕심
을 냈다. 당시 유행한 로코코 양식으로 그려진 이 초상화는 티 없이 깨끗한
피부와 이상적으로 미화된 얼굴, 표범 가죽이나 활 등 디아나를 상징하는
소품, 온화하고 여유로운 표정으로, 자신이 여신임을 조용하지만 강렬하게
설득한다. 그러나 사람들은 그녀를 국고를 낭비하고 왕의 눈과 귀를 현혹
한 요부로 비난했으니, 결국 설득에 실패한 셈이다.

앞에서도 소개한 앙리 2세의 정부 디안 드 푸아티에는 자신의 초상화 여
러 점을 디아나로 그려지도록 한 것으로 보아, 디아나 여신을 매우 좋아했

퐁텐블로파의 화가, 〈디아나로 그려진 디안 드 푸아티에〉, 1570년경

던 것 같다. 퐁텐블로파의 익명의 화가가 그린 그림에서 그녀는 사슴에게 비스듬히 기댄 채 자신감 넘치는 표정으로 디아나 여신의 포즈를 잡고 있다. 현대인이 보면 질색할 아래로 처진 뱃살이 눈에 띄는데, 아름다움을 유지하기 위해 한겨울에도 매일 아침 얼음물로 목욕했다는 이 콧대 높은 미인이 두툼한 배의 지방에는 개의치 않았던 것이다. 미에 대한 생각이 시대에 따라 이토록 다르게 변화했다는 사실이 흥미롭다.

Chapter 9

화성

마르스, 전쟁에 미치거나 사랑에 미치거나

Mars

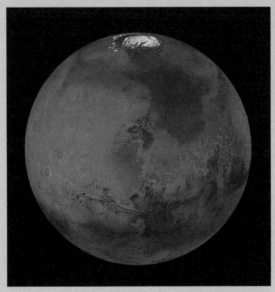

화성

"화성은 청백색 별들과 달리 저 홀로 붉게 빛난다.
그래서 동양의 사람들은 불 화火 자를 써서 화성이라 했고,
서양에서는 붉은 피를 떠올려 그리스 로마 신화의
전쟁 신 마르스의 이름으로 불렀다."

 21세기의 인류는 지구 밖으로 눈을 돌려 우주식민지를 개척하려 하고 있다. 폭발적인 인구 증가와 자원 부족, 환경오염, 변종 바이러스, 핵전쟁 등으로 위기의식을 느낀 사람들이 생명체가 살 수 있는 지구와 비슷한 환경의 행성을 찾고 있는 것이다. 지구식민지가 되려면 그 행성은 몇 가지 필수 조건을 갖춰야 한다. 태양계 내의 지구처럼 모 항성에서 멀지도 가깝지도 않은 적당한 거리에 있어 태양 에너지를 받아 활용할 수 있어야 하고, 액체 상태의 물이 존재해야 한다. 또한 생명체가 발을 디딜 수 있도록 대륙을 가진 암석형 행성이어야 하고, 숨 쉴 수 있을 정도의 대기를 붙잡아 둘 중력이 있어야 한다.

 지금까지 이러한 요건을 충족시키고 지구와 가장 비슷한 환경을 가진 몇 개의 후보 행성인 슈퍼지구, 혹은 제2의 지구들이 발견되었는데, 문제는 그들이 지구에서 너무 멀리 떨어져 있다는 점이다. 슈퍼지구의 대부분은 태양계 밖에 있어 가장 가까운 행성에 빛의 속도로 간다고 해도 600년이 걸리니 식민지 건설에 회의적일 수밖에 없다.

 그리하여 인류는 현재의 과학기술로 비교적 쉽게 접근 가능한 행성들 중에서 식민지 후보를 찾고 있다. 지금으로서는 제일 유력한 행성이 태양

계에서 지구환경과 가장 비슷한 화성이다. 화성의 하루는 지구와 유사한 24시간 40분이고, 지구와 비슷한 자전축을 가졌으며, 희박하나마 대기도 있고 사계절의 변화도 관측된다. 사실 화성의 나이는 46억 년으로 지구와 비슷한 시기에 생겼으며, 30~40억 년 전에는 방사능을 밀어내는 자기장도 있었고 물과 대기도 있어 생명체가 살 수 있는 환경이었을 것이라는 추측도 가능하다.

스피릿, 오퍼튜니티, 큐리오시티 등의 화성탐사 로봇들을 통해 대기에서 생명체의 흔적을 증명하는 메탄을 발견했고, 토양을 분석한 결과 화성에 수백만 년, 또는 수천만 년 동안 거대한 호수가 있었다는 사실과 일부 토양이 남극과 칠레 사막 토양과 매우 비슷하다는 사실도 알아냈다. 2018년 11월에는 NASA의 인사이트 호가 4억 8천만 킬로미터를 날아 206일의 여정 끝에 화성 적도 부근 엘리시움 평원 착륙에 성공했다. 이전의 탐사선들이 화성 표면을 탐사했다면, 인사이트 호는 그 내부를 탐사했다. 화성의 속살을 탐색하는 목적은 화성 핵의 온도와 지각운동을 파악해 이곳이 생명체가 살 수 있는 환경인지를 파악하려는 데 있다. 이렇듯 제2의 지구, 혹은 지구식민지 건설을 향한 인류의 도전은 차츰 꿈의 실현에 다가가고 있다.

지구에서 화성까지는 가는 데 약 8개월이 걸려 거리도 비교적 가깝다. 따라서 지금 세계 각국은 화성의 영토를 먼저 차지하기 위해 맹렬히 경쟁하고 있다. 테슬라 모터스와 민간 우주선 개발업체인 스페이스 X의 CEO인 일론 머스크는 "인류가 멸종할 정도의 대재앙은 불가피할 뿐 아니라, 그 시점도 점점 빨라지고 있다. 인류가 외계로 뻗어 나가지 못한다면 멸종의 위

2015년 탐사로봇 큐리오시티가 보내온 화성의 모습

협이 크다"라고 주장한다. 그는 또한 민간 차원 화성식민지 개척의 선두주자로서 2030년까지 8만여 명이 거주할 수 있는 화성식민지를 건설하겠다는 야심찬 계획을 세우고 있다. 이런 노력들이 실현된다면, 인류멸망의 카운트다운이 진행되는 절체절명의 시기에 도달한 지구에서 먼 우주로 살 곳을 찾아 떠나는 영화 〈인터스텔라〉나 인간의 화성 생존기 영화인 〈마션〉에서와 같은 일이 20~30년 안에 현실이 될 수도 있을 것이다. 지금으로부터 500백여 년 전, 16세기의 유럽인들이 근대과학과 항해술의 발전에 힘입어 대항해시대를 열고 아프리카, 아메리카 대륙을 식민지화했듯이 우리 시대의 인류도 현대 테크놀로지로 우주식민지를 개척함으로써 인류사에 또 한 번의 혁명적인 전환점을 만들 수 있을지도 모른다.

밤하늘에서 홀로 붉게 빛나는 화성은 청백색으로 보이는 다른 별들과 확연히 구분된다. 화성 표면에 산화철(녹)이 많기 때문이다. 그래서 한자 문화권에서는 불 화火 자를 써서 화성이라고 하며, 서양에서는 붉은 피를 떠올

려 그리스 로마 신화의 전쟁의 신 마르스Mars의 이름으로 불렸다. 덧붙이자면 화성은 포보스Phobos와 데이모스Deimos라는 두 개의 위성을 갖고 있는데, 이는 마르스의 두 아들 이름이다. 지구에서 맨눈으로도 쉽게 관측이 되는 화성의 겉보기 등급은 -2.91 등급이며 태양, 달, 금성, 목성 다음으로 밤하늘에서 밝은 천체이다. 그렇다면 화가들은 어떤 모습으로 마르스를 묘사했을까?

전쟁과 파괴의 신 마르스

마르스는 올림포스 12신 중 하나로 전쟁과 파괴를 주관한다. 투구를 쓰고 갑옷을 입고 칼, 방패, 창을 든 모습으로 묘사되는 이 전쟁의 신은 피와 살육을 좋아하는 잔인한 성품을 갖고 있다. 마르스는 로마 신화의 신으로서 그리스 신화의 아레스Ares와 같은 인물인데, 아레스의 어원은 불행, 재앙 같은 부정적 의미를 갖고 있다. 그는 각각 패배와 공포를 상징하는 두 아들 데이모스와 포보스, 불화의 여신 에리스Eris, 싸움의 여신 에니오Enyo 등을 거느리고 다니며, 가는 곳마다 폭력과 피를 부르는 전쟁광이다. 전쟁과 불화는 인간사회의 부정할 수 없는 한 측면이며, 마르스에게는 바로 이런 인류의 모습이 투영되어 있다. 폭력적이고 흉포하지만, 한편으로는 큰 키의 미남으로 비너스의 사랑을 얻기도 한다.

벨라스케스는 특이하게도 마르스를 성격이 불같고 혈기왕성한 전쟁의

신이 지닌 일반적인 이미지가 아닌, 힘없고 나이든 평범한 남자로 묘사했다. 한때는 근육질의 강건함을 가졌을 그의 몸은 더 이상 강해 보이지 않고 처진 피부가 두드러져 보인다. 그래서인지 우리는 그에게서 전쟁의 신의 위엄이 아니라 연민을 느끼게 된다. 투구는 쓰고 있지만 갑옷, 방패와 칼은 바닥에 아무렇게나 던져져 있다. 그는 전쟁을 끝낸 후 지쳐서 쉬고 있다기보다는 우울하고 자기 연민에 빠진 것같이 보인다. 그의 벗은 몸은 침대 위에 걸쳐져 있는 다소 사치스러워 보이는 천으로 덮여 있다. 벨라스케스가

벨라스케스, 〈휴식하는 마르스〉, 1640년

미켈란젤로, 로렌초 데 메디치 무덤 조각 중 〈일 펜시에로소〉, 1520~1534년

스프랑거, 〈마르스〉, 1580년경

실제 모델을 썼는지 아닌지는 알 수 없지만, 정밀한 해부학적 묘사와 사실주의적인 살결의 표현은 인물에 현실감과 생동감을 부여한다.

한편, 이 그림은 벨라스케스가 이탈리아 체류 시 티치아노 등의 베네치아 화파의 색채에 영향을 받았다는 것을 보여준다. 침대에 앉아 있는 마르스의 자세는 미켈란젤로가 제작한 로렌초 데 메디치의 무덤 조각 중 〈일 펜시에로소〉에서 따온 것이다. 르네상스 시대 이후 수많은 유럽의 거장들이 고대와 르네상스 미술의 본고장인 이탈리아로 가서 실력을 연마하는 것은 그들의 예술적 향상을 위한 필수적인 코스였다. 벨라스케스 역시 두 차례의 이탈리아 여행으로 고대와 르네상스의 많은 예술품들을 직접 보고 연구할 수 있었고, 이는 그의 예술 발전에 큰 영향을 미쳤다. 미켈란젤로의 〈일 펜시에로소〉는 로댕의 〈생각하는 사람〉에도 영향을 미친 위대한 고전이다. 미술사가들은 벨라스케스가 당시 쇠퇴해가는 스페인의 정치적 상황과 군사적 패배에 대한 우화로 이 그림을 그렸다고 해석한다. 바르톨로메우스 스프랑거의 1580년 작품인 과시적이고

자아도취적인 〈마르스〉와 대조해보면 더욱 흥미롭다.

아레스와 아테나,
전쟁의 두 얼굴

호머의 『일리아드』에 따르면, 아레스(마르스)의 부모인 제우스와 헤라마저도 아들을 못마땅하게 여겼다고 한다. 트로이 전쟁에서 트로이 편에 선 아레스가 명분도 없이 파괴와 살상을 즐기며 광분하자, 그리스 편에 서 있던 아테나가 아레스에게 상처를 입히며 제압한다. 아테나도 전쟁의 여신이지만 아레스와는 달리, 전략과 전술로 전쟁을 승리로 이끄는 지혜로운 여신이다. 여기서 전쟁의 두 가지 모습이 나타난다. 보통 우리가 생각하는 전쟁은 피비린내 나는 처참하고 잔혹한 아레스의 전쟁이다. 한편 아테나의 전쟁은 사회와 문명을 지키기 위한 정당하고 정의로운 전쟁이다. 우리는 역사에서 한니발이나 이순신같이 뛰어난 지략과 전술로 국가를 지키려 했던 장군들을 볼 수 있는데, 그들의 전쟁이 아테나의 전쟁이다. 아레스가 자신의 힘을 과신하여 파멸을 향해 무모하게 덤벼드는 스타일이라면, 아테나는 치밀한 계산과 신중한 행동으로 아레스에게 항상 승리하며 굴욕적인 패배를 맛보게 한다. 이런 이유로 아테나는 아버지의 자랑이었고 아레스는 부모의 수치였다.

자크 루이 다비드Jacques-Louis David(1748~1825)는 1771년 트로이 전쟁을 배

다비드, 〈마르스와 미네르바의 전투〉, 1771년

경으로, 투구를 쓰고 메두사의 머리가 달린 방패를 든 미네르바(아테나)와 그
녀에게 패하여 바닥에 쓰러진 마르스의 모습을 묘사했다. 피와 격정을 의
미하는 붉은 망토를 두른 마르스에 대한 이성과 순수를 상징하는 흰색 옷을
걸친 미네르바의 승리는 전쟁은 힘만으로 이길 수 있는 것이 아니라는 메시
지를 던져준다. 그림 위쪽에 있는 여인은 큐피드와 함께 있는 것으로 보아
마르스의 연인 비너스인데, 한 팔을 하늘로 뻗치는 제스처를 통해 마르스의
처참한 패배에 안타까운 감정을 표현하고 있다. 그러나 연인 앞에서 굴욕당
한 마르스로서는 차라리 그녀가 모른 척해주기를 바라지 않았을까?

마르스를 무장 해제시킨 사랑의 힘

관능적인 사랑의 여신 비너스와 상남자 스타일의 전쟁의 신 마르스의 연애는 르네상스 이후의 수많은 미술가들에게 무척 매혹적인 소재였다. 그중에서 비너스가 마르스의 갑옷과 무기를 빼앗아 무장을 해제시키는 주제는 서양미술사에서 평화의 알레고리, 혹은 무력을 이기는 사랑의 힘으로 이해되었다. 그리고 이러한 주제가 사회에 대한 윤리적 순기능을 한다는 긍정적 측면 때문인지 여러 화가들이 즐겨 그렸다.

보티첼리와 피에로 디 코시모의 비너스와 마르스

보티첼리의 〈비너스와 마르스〉는 우피치 미술관에 있는 〈프리마베라〉와 〈비너스의 탄생〉과 함께 그의 가장 유명한 작품이다. 이 작품의 긴 직사각형의 포맷으로 보아 르네상스 시대의 침대의 헤드보드나 서랍장에 부착된 그림 혹은 조각으로 장식된 나무판인 스팔리에라로 제작된 것으로 보인다. 실제로 로렌초 데 메디치가 자신의 맏딸 혼수로 보티첼리에게 침대 헤드를 위한 그림을 주문했다고 한다. 마르스와 비너스의 열정적인 사랑이야말로 신랑 신부의 신혼 방을 꾸미는 데 가장 적합한 주제가 아닌가.

그림 속에는 여러 가지 흥미로운 고전적 알레고리가 숨겨져 있다. 로렌초 데 메디치는 메디치가에 르네상스 휴머니스트들을 초빙해 미술가들을 교육시켰고, 그들과의 교류를 통해 보티첼리는 고전에 대한 깊은 소양을 가질 수 있었다. 미술사학자 에른스트 곰브리치에 따르면, 이 그림에 등장

보티첼리, 〈비너스와 마르스〉, 1485년

하는 아기 사티로스들은 알렉산더 대왕과 록사나의 결혼 장면에서 아기 천
사들이 알렉산더의 갑옷을 가지고 노는 것을 묘사한 고대 로마시인 루시안
의 시에서 차용한 것이라고 한다.

보티첼리는 마르스와 비너스의 이야기를 두 연인이 사랑을 나눈 후의 모
습으로 보여준다. 두 사람은 월계수와 도금양의 숲을 배경으로 비스듬히
누워 있는데, 월계수는 메디치, 도금양은 비너스의 상징으로 그려진 것이
다. 비너스의 모델은 〈프리마베라〉와 〈비너스의 탄생〉에서와 마찬가지로
보티첼리가 평생 사모한 시모네타 베스푸치이고, 마르스의 모델은 줄리아
노 데 메디치다. 시모네타는 결혼한 몸이었지만 줄리아노의 연인이었다는
점에서 외도하는 신화의 비너스 여신과 닮은꼴이다.

녹초가 되어 깊은 잠에 빠져 있는 무방비 상태의 마르스와 대조적으로,

비너스는 깨어 있으며 마르스를 완전히 제압하고 있는 보스 같은 모습으로 묘사되어 있다. 힘과 무력을 가진 남자는 세상을 지배하지만, 그 남자를 지배하는 것은 여자라고 하던가. 이런 측면에서 해석할 때 보티첼리는 이 그림을 통해 부드럽지만 위대한 사랑의 힘은 무력과 전쟁을 이긴다는 메시지를 전달하려 했다고 보인다.

아기 사티로스들은 무기를 장난감으로 변화시킴으로써 폭력과 무력을 상징하는 전쟁의 신을 무력화시킨다. 한 사티로스는 마르스의 투구를 쓰고, 다른 하나는 그의 창끝에 소라를 달아 잠에 빠진 마르스의 귀에 불어대고 있으며, 마르스의 팔 아래 있는 사티로스는 그의 흉갑 안에 들어가 놀고 있어 작품에 장난스러운 분위기를 자아낸다. 오른쪽 하단의 흉갑을 입은 사티로스는 몸통은 아기지만 얼굴은 혀를 내밀고 게슴츠레 눈을 뜨고 있는 어른이다. 이 사티로스는 녹색의 열매 위에 손을 얹고 있는데, 이 모습에 근거하여 최근 한 미술사가가 흥미로운 주장을 펼쳤다.

그는 이 식물이 환각을 일으키는 마약성 열매인 흰 독말풀이며, 마르스는 사랑의 행위 후 피곤함에 잠이 든 것이 아니라, 비너스가 준 마약에 취해 있는 것이라는 새로운 해석을 내놓았다. 실제로 중세 기독교에 의해 엄격히 금지되었던 마약이 르네상스 시대에는 고통을 없애주는 의약품 또는 '신의 선물'로서 활성화되고 널리 사용되었기에 메디치가에서 이를 사용하고 있었다 해도 그다지 놀라운 일이 아니다. 이것이 사실이라면, 이 작품은 메디치가 사람들이 사랑의 마약을 침실에서 사용했다는 당대의 현실적인 풍속도를 보여주는 것이기도 하다. 어쩌면 보티첼리는 사랑의 힘이 무력을

이긴다는 주제의 마르스와 비너스의 아름다운 사랑 이야기가 아니라, 신화를 빌려 시모네타와 줄리아노라는 현실적인 남녀의 환각제를 사용한 에로틱한 사랑을 묘사하려고 했는지도 모른다.

이 작품에는 그 밖에도 알고 보면 재미있는 소소한 요소들이 숨겨져 있다. 비너스의 아름다운 흰 드레스는 르네상스 헤어스타일로 화려하게 땋은 그녀의 머리카락이 가슴을 여미는 옷의 보석 장식과 연결되어 있어 사실상 입고 벗는 것이 불가능하게 보인다. 실제로는 입을 수 없는 관념적이고 비실용적인 옷이라니! 마르스의 머리맡에는 말벌들이 윙윙거리고 있는데, 곰브리치에 따르면, 말벌은 이탈리아어로 'vespe'로 '베스푸치Vespucci' 가문을 의미한다고 한다. 다른 이들은 벌에 쏘임의 고통을 통해 사랑의 고통을 은유한 것이라고 말하기도 한다.

이 작품의 마르스 누드는 인체의 전체적 비례와 형태가 무난하여 보티첼리의 남자누드 중에서는 가장 훌륭하다고 평가되고 있다. 그러나 보티첼리는 원래 해부학적 정확성에 그다지 신경 쓰지 않은 화가였다. 오른쪽 다리는 보통의 남자보다 피하지방을 많게 그려 허벅지와 종아리의 어려운 세부 묘사를 피하고 있으며, 무릎 쪽으로 가면서 가늘어져야 할 왼쪽 다리의 대퇴 사두근은 오히려 두터워진다. 또한 다리 부분의 그림자 묘사 때문에 마르스의 다리가 이상하게 보인다. 오른쪽 허벅지는 아래쪽에서 빛이 비추지만, 오른쪽 종아리와 왼쪽 다리는 위로부터 빛이 온다. 빛이 비추는 방향의 이 같은 불일치가 눈을 교란시켜 혼란스럽게 만든다. 게다가 오른쪽 종아리는 교차시킨 왼다리에 그림자조차 드리우지 않는다. 비너스의 자세 역시

코시모, 〈비너스, 마르스, 그리고 큐피드〉, 1505년

매우 이상해 보인다. 그녀는 한쪽 다리를 다른 쪽 다리 위에 포개고 있는데, 이는 해부학적으로 불가능한 자세다. 이는 보티첼리에게 해부학적 지식이 부족했거나 정확한 인체 묘사를 할 능력이 없어라기보다 당대의 다른 미술가들에 비해 해부학에 대한 관심이 적었거나 해부학적으로 정확하게 그리기를 원하지 않았던 것 같다. 어떤 면에서 보티첼리는 사실적 묘사에 중점을 둔 르네상스 미술 규범의 수호자라기보다는 파괴자였는지도 모른다.

보티첼리의 이 작품은 종종 피에로 디 코시모Piero di Cosimo(1416~1469)의 작품과 비교된다. 코시모의 〈비너스, 마르스, 그리고 큐피드〉 역시 두 인물이 비스듬히 기대거나 누워 있고, 잠든 마르스와 깨어 있는 비너스, 그리고 마르스의 갑옷을 갖고 노는 아기들이 등장한다. 아마도 보티첼리보다 더

젊은 코시모가 동시대 피렌체에 같이 살았던 보티첼리의 그림을 보고 참고했을 것이다. 그러나 전체적인 분위기나 다른 대부분의 측면에서 두 작품은 대조적이다. 코시모가 매혹적인 목가적 전원풍경에 관심을 두고 신화를 그렸다면, 보티첼리는 고전에 연관된 알레고리 자체에 초점을 맞췄다. 그러나 두 작품 모두 평화와 사랑의 여신과 힘과 폭력의 신의 결합을 그리고 있으며, 부드러움은 야만적인 폭력을 길들일 수 있다는 주제를 선명하게 드러내고 있다.

다비드와 루벤스 · 브뤼헐이 그린 비너스와 마르스

18세기 신고전주의 화가 다비드와 17세기 바로크 화가 루벤스Peter Paul Rubens(1577~1640), 얀 브뤼헐Jan Bruegel the Elder(1568~1625)도 같은 주제의 작품들을 남겼다. 다비드의 작품과 루벤스, 얀 브뤼헐의 공동작품을 비교해보자.

〈비너스와 삼미신에 의해 무장 해제된 마르스〉는 다비드의 마지막 작품이다. 로베스피에르의 친구였고 프랑스혁명의 열렬한 지지자였던 다비드는 나폴레옹 실각 후 벨기에로 망명했다. 이 작품은 망명지에서 병마에 시달리며 인생의 끝을 예감한 다비드가 그의 전 예술 인생을 마무리한다는 심정으로 그린 것이다.

높이 300센티미터 이상의 캔버스 크기를 자랑하는 이 작품은 하늘의 화려한 대리석 건축물을 배경으로 수수께끼 같은 신화의 장면을 보여준다. 르네상스부터 신고전주의에 이르기까지 마르스와 비너스는 대부분 큐피드

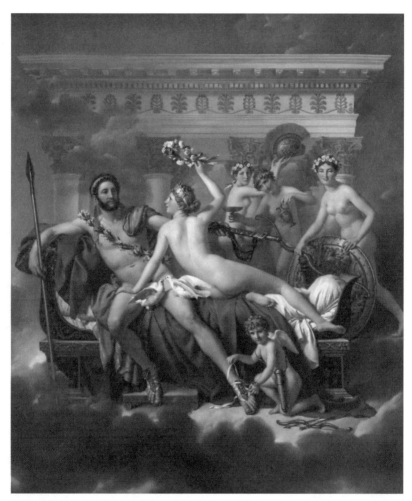

다비드, 〈비너스와 삼미신에 의해 무장 해제된 마르스〉, 1824년

와 함께 그려졌고, 삼미신이 등장한 경우는 드물다. 마치 연극무대 같은 느낌을 주는 이 그림 속 인물들의 모델은 실제로 극단 배우들이며, 삼미신 중 하나는 네덜란드 왕가의 왕위 계승자인 오렌지 왕자의 정부다.

다비드 작품의 인물들이 대체로 뻣뻣하고 긴장된 자세 때문에 조각상같이 보이는 반면, 이 작품 속 마르스는 비교적 편안한 자세다. 그의 국부는 도덕적 이유 때문인지 비둘기로 절묘하게 가려져 있다. 비너스는 섬세하고 선회하는 곡선으로 표현되었는데, 이 관능적인 여신은 일반적으로 묘사되어온 것보다 훨씬 날씬하다. 비너스의 시녀인 삼미신은 살짝 유머러스한 미소를 지으며 마르스로부터 투구와 무기를 빼앗아 들고 있는데, 투구를 높이 쳐들고 있거나 방패를 어린애같이 유치하게 바닥에 굴리고 있는 등 그들의 포즈는 어딘가 어색하며 우스꽝스럽게 보인다.

마르스는 비너스의 매력에 굴복한 것같이 보이지만, 표정은 여전히 딱딱하고 무표정하다(루벤스가 그린 마르스의 넋 나간 명한 표정과 비교해보라). 비너스는 돌아앉아 육체적 쾌락을 의미하는 장미의 관을 마르스의 머리에 씌울까 말까 하며 그를 애타게 하고 있다. 마르스의 발치에는 에로스가 야릇한 미소를 지으며 관람자를 쳐다보면서 마르스의 샌들을 벗기고 있다. 그 옆에는 사랑을 상징하는 황금 화살과 혐오를 뜻하는 납 화살이 나란히 놓여 있다. 남녀관계에서 사랑과 혐오는 언제라도 순식간에 뒤바뀔 수 있는 것이다.

루벤스와 얀 브뤼헐은 플랑드르의 거장들로서 평생 25점 정도의 공동 작업을 하면서 우정을 나누었다. 마르스를 무장해제시키는 비너스를 그린 작품은 그것들 중 하나다. 남편인 불칸Vulcan의 작업장에서 비너스는 마르스

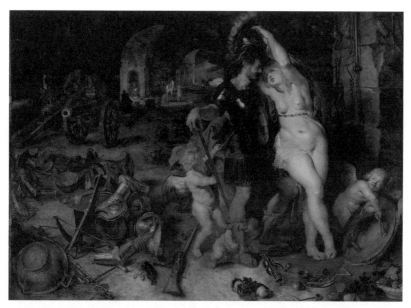

루벤스 · 얀 브뤼헐, 〈전쟁에서 돌아오다: 마르스를 무장 해제시키는 비너스〉, 1610~1612년

에게 교태스러운 자세로 기댄 채 그의 투구를 벗기려 하고 있다. 비너스의 유혹적인 눈길에 넋이 나간 마르스는 더이상 군사적 무력을 쓰는 강력한 전쟁의 신이 아니라, 아리따운 여신 앞에서 한없이 고분고분한 남자가 되어 있다. 이 그림은 루벤스 특유의 풍부한 색채와 견고한 형상, 그리고 브뤼헐의 특징인 정물의 세부묘사를 보여준다. 비너스의 빛나는 살결, 빛을 반사한 무기와 갑옷의 반짝거림, 깊이 있고 풍부한 색채 등이 두 거장의 숙련된 기교를 보여준다. 신고전주의 양식의 정확하고 견고한 드로잉과 선명하고 차가운 색채로 표현된 다비드의 그림과 부드럽고 육감적인 이 그림은 뚜렷한 대조를 이룬다.

욕정, 불륜, 질투의 막장 드라마

일부일처제가 사회에서 일찌감치 자리 잡은 이래, 결혼이라는 제도적 범위를 벗어난 남녀의 사랑은 외도, 혹은 불륜으로 윤리적 비난을 받고 때로는 치명적 타격을 입을 수 있는 사회적 금기다. 그러나 결혼 밖에서 이루어지는 이러한 남녀관계는 그리스 로마 신화에서도 나타나는 아주 오래된, 지금도 계속되고 있는 인간 본성에 관한 중요한 주제이고, 어쩌면 인류사회의 영원한 화두일지도 모른다.

그리스 로마 신화는 신과 인간을 가리지 않고 사회적 금기를 깨트리는 금단의 사랑들로 가득하다. 특히 마르스와 비너스가 불칸에게 밀애를 들켜 신들에게 공개적으로 망신당하는 이야기는 화가들이 좋아하는 흥미로운 소재였다. 추남에다가 다리도 불편하고 대장간에서 일만 하는 우직한 불칸과 화려한 미녀 비너스는 처음부터 어울리지 않은 커플이었다. 여기에 잘생기고 남성미가 넘치는 마르스가 둘 사이에 끼어 삼각관계의 구도를 이룬다. 인간사회의 제도적 측면에서 보면, 마르스와 불칸은 제우스와 헤라 사이에 태어난 친형제이기 때문에, 마르스는 동생의 아내와 외도를 한 것이다. 오늘날의 우리가 봐도 온갖 흥행 요소를 다 갖춘 흥미로운 스토리다. 이렇게 보면 불륜과 질투, 복수의 스토리는 현대인만 좋아하는 것이 아니라, 옛사람들도 즐겼던 주제였던 것 같다. 요즘과 같은 텔레비전 막장 드라마가 없던 시대에는 막장 회화가 있었다.

요아킴 뷔테발Joachim Anthonisz Wtewael(1566~1638)은 네덜란드의 마니에리

요아킴 뷔테발, 〈불칸에게 들켜 놀라는 마르스와 비너스〉, 1610년

알렉상드르 샤를 기유모, 〈불칸에게 들켜 놀라는 마르스와 비너스〉, 1827년

습 화가로 특히 이 장면을 여러 점 그렸다. 마르스와 비너스의 혼비백산한 표정과 불륜 현장을 구경하려고 침실을 급습한 신들로 이루어진 복잡하고 어지러운 구성이 볼 만하다.

뷔테발의 마니에리슴 양식의 시끌벅적한 그림과는 매우 대조적으로 이 장면을 묘사한 작품이 있다. 다비드의 제자인 알렉상드르 샤를 기유모 Alexandre Charles Guillemot(1786~1831)는 아주 고요하고 엄격한 신고전주의 양식으로 그려냈다. 눈살을 찌푸린 채 비너스를 노려보는 불칸과 수치심 속에서 고개를 숙인 비너스, 그리고 그녀를 보호하듯 감싸 안고 있는 마르스가 주인공이다. 화면 윗부분에 조용히 한가로운 포즈로 이들을 구경하고 있는 신들의 모습이 이 엄숙한 고전양식의 그림에 묘한 부조화를 이루며 웃음을 자아낸다. 기유모는 비너스의 물결같이 선회하는 몸의 포즈와 살결의 섬세한 음영 묘사에 초점을 두고 있다. 같은 이야기를 두고 이렇게 다른 분위기로 표현할 수 있다는 사실이 흥미롭다.

틴토레토의 〈불칸에게 들켜 놀라는 비너스와 마르스〉는 이 주제의 그림들 중 단연 백미다. 원래 신화는 아내가 마르스와 외도를 한다는 이야기를 들은 불칸이 눈에 보이지 않는 가는 청동 그물을 만들어 비너스의 침대 위에 설치해 현장을 잡은 후 올림포스의 신들을 불러 망신을 준다는 스토리다. 앞서 소개한 작품들이 모두 이렇게 청동 그물에 갇혀 오도 가도 못 하는 상황의 비너스와 마르스를 보여주었다면, 틴토레토는 자신만의 독특한 코믹 스토리로 풀어낸다.

갑작스레 침실에 들이닥친 불칸은 침대 시트를 들추며 외도 사실을 확인

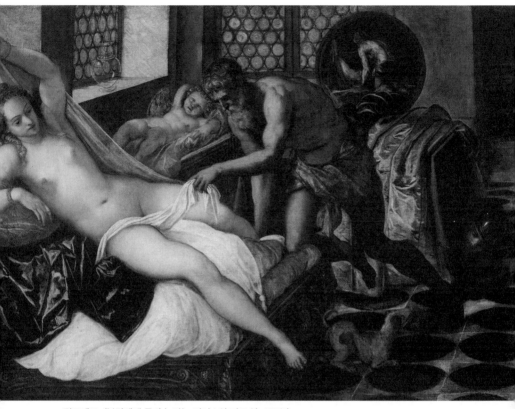

틴토레토, 〈불칸에게 들켜 놀라는 비너스와 마르스〉, 1551년

하려 하지만, 이미 간발의 차로 도망친 마르스는 침대 옆 탁자 밑에 고개만
내민 채 숨어 있고, 비너스는 뻔뻔하게 시치미를 떼며 보란 듯이 이불을 들
어 올리고 있다. 옆의 유아침대에는 큐피드가 잠자는 척 능청을 떨고 있고,
체면을 구긴 채 숨어 있는 마르스는 짖는 개를 조용히 시키려고 애쓰고 있
다. 불칸은 안절부절 계속 뒤지고 있지만, 관람자는 이미 무슨 일이 벌어지
고 있는지, 이것이 얼마나 유머러스한 상황인지 알고 있다. 이 그림에서도

길게 대각선으로 뻗은 비너스의 육체는 틴토레토 특유의 관능적이고 감각적인 색채에 의해 표현되어 있다.

그러나 비너스의 사랑은 순수하고 진실한 사랑이 아니라 쉽게 변하는 순간의 열정이었으므로, 그녀의 사랑은 마르스에게서 다른 연인들에게로 옮겨간다. 그릇된 욕망의 끝에는 결국 파국의 운명이 기다리고, 그녀의 욕정은 결국 살인을 부른다. 그녀가 미소년 아도니스Adonis에게 반해 마르스를 배신하자, 질투에 사로잡힌 마르스가 멧돼지로 변신해 그를 물어 죽여버린 것이다.

Chapter 10

태양

세상은 아폴로를 중심으로 돌아간다

Apollo

활발히 활동하고 있는 태양

"태양계의 천체 중 태양만이 오직 <u>스스로</u> 빛을 내며,
나머지는 그저 태양 빛을 반사할 뿐이다.
이처럼 태양이 <u>스스로의</u> 빛으로 모든 것을 비추듯
태양의 신 아폴로 또한 저 높은 곳에서 홀로 빛나는 찬란한 존재였다."

전 세계의 고대문명에서 태양은 만물에 생명을 부여하는 힘으로 숭배되었다. 아마도 태양이 인간의 삶에 가장 큰 영향을 미치는 천체이기 때문일 것이다. 해는 세상을 볼 수 있게 하는 빛이고, 따뜻함으로 생물을 생존하게 하며, 곡식을 키워 먹을거리를 주는 생명의 원천이다. 이집트에서는 태양신 '라Ra'를 숭배했고, 고대 아메리카의 아즈텍 문명에서는 태양신에게 인간의 심장을 바치는 인신공희가 행해졌으며, 우리나라에서는 해모수, 김알지, 주몽신화 등 고대 건국신화에서 태양숭배를 엿볼 수 있다. 고대 그리스에서도 로도스 섬을 중심으로 태양신 숭배가 있었고, 로마에서는 태양을 '솔 인빅투스Sol Invictus'(정복당하지 않는 태양)라 일컬으며 숭배했다.

태양은 태양계의 중심이며, 태양계 내에서는 진정한 의미에서의 유일한 별이다. 별(항성)의 정의는 내부 핵융합을 통해 스스로 빛을 내는 천체인데, 우리 태양계에서 태양 이외의 모든 천체(행성, 위성, 소행성, 혜성 등)는 모두 태양의 빛을 반사해서 빛을 내기 때문이다. 태양의 표면 온도는 약 5,800도 정도로 가시광선 영역에서 가장 많은 에너지를 발산한다. 이 때문에 인간을 비롯한 지구상 대부분의 동물은 가시광선 부근에서 잘 볼 수 있도록 진화했고, 대부분의 식물들도 가시광선을 이용해서 광합성을 하며 살아간다.

태양은 우주에 존재하는 별들 중에는 상당히 밝은 축에 속하지만, 밤하늘에 보이는 태양계 밖에 존재하는 대부분 별들의 실제 밝기는 태양보다 밝다. 태양이 그 별들보다 지구와 가깝기 때문에 더 밝게 보일 뿐이다. 어쨌든 지구에서 보는 태양의 겉보기등급은 무려 -26.74등급으로, 보름달보다도 자그마치 45만 배나 더 밝아 망원경으로 직접 볼 경우 실명할 수 있다.

태양의 질량은 지구의 약 33만 배이고 태양계 행성 중 가장 무겁고 큰 목성의 1,048배로, 태양계 전체 질량의 99.9퍼센트에 해당한다. 태양 이외의 모든 천체의 질량을 합해봐야 태양계 전체의 0.1퍼센트 정도밖에 되지 않아, 태양은 가히 태양계의 주인이라고 할 수 있다. 태양의 나이는 현재 46억 살 정도로 추정되며, 앞으로 약 78억 년 정도를 더 살 수 있다. 그런데 앞으로 약 48억 년 후에는 태양의 온도가 최대에 이르고 크기도 점점 커져서 밝기가 지금의 1.7배로 밝아지므로 이때 지구의 대기압은 현재의 150배에 이르고, 온도는 500도 정도로 뜨거워질 것으로 추측된다. 그때가 되면 지구의 궤도도 변하고 생명체도 환경에 맞게 어느 정도는 진화를 하겠지만, 지구는 더 이상 생명체가 살 수 없는 환경이 될 것이다.

지구까지의 거리는 약 1억 5천만 킬로미터로, 태양에서 출발한 빛은 약 8분 20초 후에 지구에 도달한다. 즉 지금 우리 눈에 보이는 태양은 8분 20초 전의 모습이다. 그럴 리는 없겠지만 지금 당장 태양이 사라져도 우리는 8분 20초 후에 그 사실을 알게 된다. 그러나 사실상 태양 내부에서 핵융합을 통해 만들어진 빛이 이리저리 반사되면서 태양 표면까지 도달하는 데는 대략 10만 년 이상이 걸린다고 한다. 따라서 우리가 보는 태양 빛은 실

태양계의 행성들

제로는 약 10만 년 전에 만들어진 빛이다. 그렇다면 인류는 과거에서 온 빛 속에서 살고 있는 셈이니, 까마득한 과거의 시간과의 동거라고 말할 수 있을지도 모른다.

태양이라는 별이 인류에게 중요한 만큼, 태양신인 아폴로Apollo 역시 올림포스의 12주신 중에서도 제우스를 제외하고는 가장 강력한 신이었다. 그리스 신화에서 아폴로는 제우스와 여신 레토Leto 사이에서 태어나 헤라의 미움을 샀지만, 태어난 지 나흘 만에 왕뱀 피톤을 화살로 쏘아 죽이는 등 출중한 능력과 빛나는 외모를 겸비한 덕에 그녀조차도 어쩌지 못했다. 제우스의 다른 서자들이 헤라의 질투 때문에 많은 고초를 겪은 것과는 달리, 아폴로는 신들뿐 아니라 인간들로부터도 사랑과 존경을 받았다. 그는 태양의

신이자 예술의 신이었고 예언과 궁술의 신으로서, '빛나는, 찬란한'이라는 뜻의 '포에버스Phoebus'의 수식어가 붙은 '포에버스 아폴로'로 불렸다. 고대 그리스인들에게 아폴로는 신체적·지적 완벽성을 갖춘 이상적 남성상이었고, 그리스 시대의 조각상 〈벨베데레 아폴로〉에 그 이상이 완벽하게 구현되어 있다. 〈벨베데레 아폴로〉는 늘씬하고 아름다우며 그리스 고전미의 전형으로 평가되고 있다. 당대의 이상적 여성상이 〈밀로의 비너스〉로 실현되어 있는 것과 비교해보면 재미있을 것 같다.

세상 모든 엄친아의 원조

〈벨베데레 아폴로〉는 기원전 4세기 아테네의 조각가 레오카레스가 만든 청동조각을 로마 시대에 모작한 것이다. 15세기 후반 발견되어 교황 율리우스 2세의 수집품이 된 이 조각은 〈라오콘 군상〉 등과 함께 바티칸 궁의 벨베데레 뜰에 전시되었다. 그 후 이탈리아를 정복한 나폴레옹이 프랑스로 약탈해 갔으나, 그의 몰락 후 바티칸에 반환되어 현재까지 벨베데레의 뜰에 전시되어 있다. 224센티미터의 이 조각상은 서양미술사에서 남성미의 표준으로 여겨져 이후 미켈란젤로의 〈최후의 심판〉에서 그리스도의 얼굴, 베르니니의 〈아폴로와 다프네〉, 뒤러의 〈아담과 이브〉에서 각각 아폴로와 아담으로 모방되는 등 많은 미술가들에게 영감을 주었다. 심지어 르네상스의 종교화에 그려진 그리스도의 형상들도 〈벨베데레 아폴로〉의 이상적인

인체를 모티프로 한다. 종교화에서조차 팔등신의 멋진 육체를 가진 그리스도가 등장하는 이유가 바로 여기에 있다. 미술사가 케네스 클라크가 말했듯이 〈벨베데레 아폴로〉는 1485년 발견된 이후 세계에서 가장 사랑받아온 조각이다.

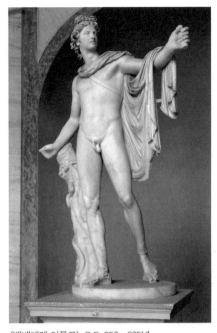

〈벨베데레 아폴로〉, B.C. 350~325년, 로마 시대 모작

들어 올린 왼팔 쪽으로 멀리 시선을 던지며 잠시 걸음을 멈추고 콘트라포스토(한쪽 발에 무게를 싣고 서 있는 자세)로 서 있는 아폴로 상에서는 남성적인 근육질보다는 부드럽고 매끈한 섬세함이 두드러진다. 우리는 흔히 사람의 성격을 햄릿형과 돈키호테형, 아폴로형과 디오니소스형 등으로 분류하여 이해하려는 시도를 한다. 아폴로형의 사람은 이성과 질서, 지성과 절제의 특징을, 디오니소스형은 본능과 열정, 극단적 무질서의 특성을 갖는다고 말해진다. 아폴로는 어둠을 모르는 빛의 세계에 속한 존재다. 이성과 지성을 겸비한 존재이며 그의 삶은 고고하고 평온하다. 이런 점 때문에 미술작품들은 아폴로를 귀공자 혹은 꽃미남형의 젊은이로 표현해왔는지도 모른다. 그러나 그는 나약하지 않다. 이제 막 괴물뱀을 화살로 쏴 죽이고 의기양양

한 모습으로 발걸음을 떼고 있는 승리자요, 세상의 지배자이다. 그리하여 괴테를 비롯한 18세기 유럽의 최고 지식인들은 앞다투어 〈벨베데레 아폴로〉를 찬미했다. 독일 시인 쉴러는 이 작품을 "친근함과 엄격함, 온화와 존엄, 강함과 부드러움이 가장 이상적으로 조합된 조각"이라고 했다. 이것이 프랑스의 루이 14세가 스스로를 태양왕으로 부르고, 나폴레옹이 〈벨베데레 아폴로〉를 이탈리아 원정에서 약탈한 이유다.

특히 18세기의 유명한 독일미술사가 요한 요하힘 빙켈만은 고대 미술품들 중 이 작품에 유독 사람들이 관심을 갖게 만든 일등공신이다. 당시 로마의 바티칸 도서관에서 일하던 그는 〈벨베데레 아폴로〉를 보고, 이 조각상에 대해 "나는 이 예술의 기적 앞에서 우주를 잊어버리고 그 존엄함에 의해 내 영혼이 고양됨을 느낀다. 파괴를 피해 살아남은 고대의 모든 작품 속에서 이 아폴로 상은 최고의 이상적인 예술품이다"라고 극찬했다. 그리고 교황청에서 수집한 그리스 조각들의 로마모작들을 양식별, 연대별로 분류하여 1764년 『고대미술사』를 출간한다.

이렇듯 빙켈만에 의해 벨베데레 아폴로는 서양미술사에서 이상적 남성미의 원형이자 최고의 고대 그리스 조각상으로 자리를 잡는다. 후에 NASA의 과학자들은 달 탐사 계획을 아폴로 프로젝트라고 이름 붙였고, 아폴로 17호의 엠블럼으로 아폴로를 채택하기도 했다. 아폴로가 문명과 지성을 상징하는 빛의 신이기 때문이었다. 결론적으로 말하면 아폴로는 평범한 남성들을 기죽게 하는, 모든 장점을 갖춘 완벽한 남자의 대명사다.

〈벨베데레 아폴로〉의 명성이 추락하다

하지만 〈벨베데레 아폴로〉가 항상 이렇게 각광을 받았던 것은 아니다. 19세기의 비평가들은 영국의 엘긴 경이 그리스의 파르테논 신전에서 뜯어 온 부조와 조각상인 '엘긴 마블스Elgin Marbles'를 보게 되자, 〈벨베데레 아폴로〉를 조잡한 로마 모작이라고 생각하게 된다. 파르테논 신전에 실제 있었던 고대 그리스의 조각가 페이디아스Phidias의 진품들과 그것을 비교하게 된 것이다. 사람들은 차차 엘긴 마블스의 탄탄한 근육질과 대조적인 아폴로의 매끈한 육체가 생기 없고 공허해 보인다고 생각했으며 〈벨베데레 아폴로〉를 이류의 복제품이라고 평가하게 된다. 그렇다면, 이 조각을 찬양한 미켈란젤로와 라파엘로, 뒤러 같은 미술가들과 괴테, 빙켈만 등의 당대 최고의 지성들의 눈이 잘못되었다는 것인가!

사실 미술품이란 것이 시대나 상황에 따라 졸작이 걸작이 되기도 하고, 그 반대의 현상이 일어나기도 한다. 주목을 받지 못했던 보티첼리의 〈비너스의 탄생〉은 한 비평가의 책 때문에 널리 알려졌고, 레오나르도의 〈모나리자〉는 시인 고티에가 쓴 모나리자의 미소에 관한 글과 한 차례의 시끌시끌한 도난사건으로 세상의 관심을 받게 되었다. 마네의 〈풀밭 위의 점심〉은 혹평이 오히려 그 유명세를 부추겼고, 고흐는 불우한 삶과 자살로 인해 대중에게 비극적인 예술가라는 일종의 낭만적 이미지를 제공함으로써 사후에 빛을 본다. 반면, 렘브란트의 〈야경〉보다 비싸게 팔렸던 17세기 네덜란드 여성미술가 요아나 쿠르턴Joanna Koerten(1650~1715)의 종이오리기 작품들은 이제 한 미술관의 보관함 서랍 속에서 잠자고 있다. 패션의 세계에서

만 취향과 유행이 있는 것이 아니다. 미술품에 대한 평가도 시대적·사회적 흐름이나 분위기에 따라 얼마든지 변하고 달라진다. 그리고 예술품의 명성은 언제라도 뒤집힐 수 있다.

돌에 생명을 불어넣은
베르니니의 〈아폴로와 다프네〉

미켈란젤로가 죽고 20년쯤 후 태어난 잔 로렌초 베르니니Gian Lorenzo Bernini(1598~1680)는 미켈란젤로를 이어 이탈리아 미술에 빛을 보탠다. 당대에 회화는 카라바조, 조각은 베르니니, 이 양대 산맥이 17세기 이탈리아 예술을 장악했다. 두 예술가는 외모와 성격이 매우 대조적이었던 것으로 알려져 있는데, 카라바조가 못생긴 외모와 살인까지 저지른 거칠고 괴팍한 성격을 가졌다면, 베르니니는 미남인 데다가 예의 바른 신사였다고 전해진다. 베르니니는 건축·그림·조각 등에 재능을 보인 팔방미인형의 천재였으므로, 20세 무렵의 젊은 나이에 이미 유명인사가 되어 부와 명예를 누렸다. 그러나 겉보기와는 달리, 베르니니 역시 로마를 떠들썩하게 한 폭력적인 스캔들의 주인공이었다. 베르니니는 조수의 부인인 콘스탄자와 불륜에 빠졌는데, 그녀가 자신의 동생 루이지와도 관계를 가진 것을 알자 동생의 갈비뼈를 부러뜨리고, 하인을 시켜 연인의 얼굴을 칼로 난도질했다. 그러나 콘스탄자가 간통죄로, 하인은 살인죄로 감옥에 간 반면, 베르니니는 처

벌받지 않고 계속 예술 활동을 이어갔다. 그의 재능을 아낀 교황 우르바노 8세가 "베르니니는 로마가 필요하고 로마는 베르니니가 필요하다"며 그 일을 무마해버렸기 때문이다.

교황의 호의에 보답이라도 하듯 그는 81세에 죽을 때까지 건축과 조각 등 작품 활동을 통해 로마를 아름답게 만들었으며, 마침내 로마, 그리고 유럽에서 가장 위대한 예술가 중 하나로 인정받았다. 베드로 성당의 광장에 양팔로 껴안는 형상으로 서 있는 콜로네이드와 성당 내부의 천개, 나보나 광장의 〈네 강의 분수〉 등이 그의 작품이다. 또한 〈아폴로와 다프네〉, 〈다비드〉, 〈성 테레사의 법열〉, 〈페르세포네의 납치〉 같은 작품들은 베르니니가 미켈란젤로의 예술적 적장자이며, 대리석 조각에서 타의 추종을 불허하는 탁월한 능력을 갖고 있었음을 보여준다.

베르니니의 〈아폴로와 다프네〉는 아름다운 요정이 월계수로 변성하는 극적인 순간을 포착하고 있다. 나뭇잎과 인간의 육체, 옷자락 등의 정교하고 세밀한 묘사에 의해 신과 님프 간의 사랑의 드라마를 표현한 한 편의 대리석 판타지다. 이 작품의 아폴로는 〈벨베데레 아폴로〉를 기반으로 했는데, 여기서는 정면 자세가 측면으로 바뀌어 모사되었다. 아폴로는 한쪽 다리는 땅을 딛고 있고 다른 다리는 공중에 떠있는 모습으로 도망가려는 다프네를 바싹 쫓아가고 있다. 그의 왼쪽 어깨와 허리춤에 걸쳐진 옷자락과 요정의 휘날리는 머리카락이 대기와 바람의 존재를 형상화하고 있다. 너무나 섬세해서 살짝 건드리면 금세 부서질 것 같은 월계수 잎이 손끝과 발끝, 머리칼로부터 자라 나오기 시작한다. 정녕 이것이 무겁고 단단한 돌이란

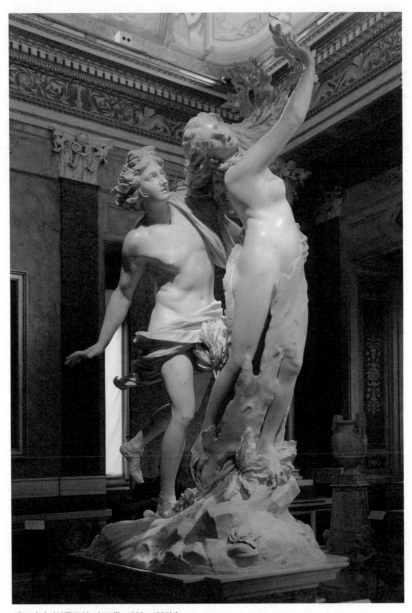

베르니니, 〈아폴로와 다프네〉, 1622~1625년

말인가! 베르니니는 살과 피가 흐르는 현실의 여인이 된 조각상을 만든 피그말리온의 현현인 것인가!

이 조각상은 쫓고 쫓기는 두 남녀의 몸짓을 통해 바로크 조각의 특성인 역동적인 움직임을 만들어냈다. 두 인물의 몸이 뱀처럼 부드럽게 휘어진 구도로서, 관람자는 조각상 주위를 돌면서 360도 전방위적으로 관찰할 수 있다. 다프네의 표정은 변성 순간의 공포와 고통으로 가득 차 있으며, 아폴로의 얼굴은 아직은 평온해 보이나, 뒤로 뻗친 오른손의 손가락들은 뭔가 심상치 않은 사건이 일어나고 있다는 것을 감지하기 시작했음을 보여준다.

아폴로의 구애를 피해 도망을 치다 결국에는 월계수로 변하고마는 님프 다프네의 이야기는 주로 회화에서 많이 다루어졌다. 단단한 대리석을 깨고 갈아대는 조각보다는 회화가 이 추적의 주제를 역동적으로 표현하기에 좀 더 수월했을 것이다. 또 조각에서는 다프네의 월계수 잎도 그림에서처럼 초록색으로 표현할 수 없다. 그렇지만 우리는 이 조각 작품에서 우리 자신이 서 있는 3차원의 공간 속에서 같이 존재하며, 자연의 돌이 세세한 쉴핏 줄을 가진 육체로 바뀌고 나뭇잎과 나무껍질로 변하는 연금술적 현상을 직접적으로 목격하게 된다. 캔버스에서는 불가능한 사실적이고 촉각적인 관능을 느낄 수 있다. 베르니니의 다프네는 아직 아름다운 육체가 남아있는 과거와 월계수가 될 미래 사이에 영원히 얼어붙은 채 동결된 시간으로 우리 앞에 견고하게 존재한다. 이것이 바로 이 조각상이 사실적이면서도 이상적이고, 동적이면서도 고요한 것의 기묘한 혼합인 이유이다. 변성한 것은 다프네만은 아니다. 님프가 월계수로 변성했듯이 베르니니의 조각상은

돌이 다른 차원으로 변화하는 마술을 보여준다. 대리석은 살과 뼈가 되고, 물결처럼 흐르는 머리칼이 되며, 살아있는 잎사귀가 된다.

아폴로는 다프네 말고도 많은 여인과의 관계에서 좌절을 겪었다. 트로이의 카산드라 공주를 사랑하여 그녀에게 예언의 능력을 주었지만, 그를 외면하자 설득의 힘을 빼앗아 아무도 그녀의 예언을 믿지 않게 만들었고, 또 다른 연인 코로니스가 다른 남자와 사랑에 빠지자 활로 쏘아 죽여버렸다.

그녀들은 아폴로같이 잘생기고 다재다능한 완벽남을 왜 사랑하지 않은 것일까? 얼핏 이해하기 어렵지만, 좀 더 깊이 들여다보면 답이 나온다. 사랑은 이성이 아니라 감성과 열정으로 하는 것이며, 완벽함이 사랑의 보증수표는 아니다. 여인들을 대하는 제우스와 아폴로의 태도는 딴판이다. 제우스는 관대하고 포용력이 있고, 여인들이 좋아하는 방식으로 상황에 맞게 접근하며, 이후에도 계속 따뜻하게 보살핀다. 그러나 아폴로는 자신의 감정에만 빠져 거칠게 접근하며, 마음을 받아주지 않으면 잔인하게 복수해버린다. 완벽한 남자면 무엇 하랴. 여자는 나쁜 남자를 좋아하기도 하지만, 대체로 따뜻하고 성숙한 남자에게 더 많이 끌린다.

아폴로 마니아 태양왕 루이 14세

여신이 되고픈 여자들이 있었던 것처럼 신이 되고 싶었던 남자들도 있다. 고대 그리스의 알렉산더 대왕은 스스로를 신의 아들이라 믿었던 신비주의

적 몽상가였고, 고대 로마 황제 아우구스투스는 자신의 아버지가 아폴로라고 주장했으며, 17세기 프랑스 군주 루이 14세의 별명은 태양왕이었다. 특히 루이 14세는 아폴로 마니아라고 할 수 있을 정도로 아폴로를 좋아해서 자신의 초상을 아폴로의 모습으로 그리기를 좋아했다. 프랑스에 절대왕정을 확립하고 베르사유 궁을 지어 정치, 경제, 문화, 사교의 중심지로 만든 루이 14세는 그의 초상화, 정원의 동상, 궁전 입구의 장식문, 분수대, 접견실 등 베르사유 궁 곳곳을 아폴로의 흔적으로 가득 채웠다. 17개의 창문과 578개의 거울이 있는 유명한 '거울의 방'도 햇빛을 최대로 끌어들여 태양처럼 빛나게 하려는 장치였다.

루이 14세는 열정적인 발레 애호가로서 왕립무용학교를 설립해 발레를 후원했고, 1654년에는 궁정에 야외극장을 설치하고 〈밤의 춤〉이라는 발레극에 직접 참여하기도 했다. 그는 온몸을 황금빛 옷과 장식으로 덮어쓴 태양으로 분장해 아폴로의 역할을 했는데, 루이 14세의 스케치에서 당시 그의 모습을 엿볼 수 있다.

신화적·종교적 그림으로 유명한 피에르 미냐르Pierre Mignard(1610~1695)와 장 노크레Jean Nocret(1615~1672)는 루이 14세 가족의 집단 초상화를 그렸다.

앙리 드 기시, 1654년, 〈밤의 춤〉 공연 때 아폴로로 분장한 루이 14세 스케치

피에르 미냐르 · 장 노크레, 〈루이 14세와 왕가〉, 1670년

이 가족 초상화는 왕실의 위엄을 높이기 위해 고대신화로 각색되었으며 이런 종류의 작품이 드물기 때문에 그 의미가 깊다. 그림의 오른쪽에는 32세의 루이 14세와 그의 아내 마리아 테레제, 대지의 여신 시벨레로 그려진 루이 14세의 어머니 오스트리아의 안느가 있고, 왼쪽에는 그의 동생 오를레앙 공작 필리프, 봄의 여신 플로라로 분한 그의 아내 앙리에타 등이 아르카디아와 올림포스가 혼합된 이상적인 풍경 속에 포즈를 잡고 있다. 가족 전체가 신의 자손들임을 과시하며 그의 신민들에게 신이 부여한 그들의 권위에 복종할 것을 암암리에 강요하고 있는 것 같지 않은가.

조제프 베르네르Josef Werner(1637 ~1710)의 작품에서는 아폴로로 그려진 루

이 14세가 새벽의 여신과 함께 태양의 마차를 몰고 가고 있는데, 그는 머리에 월계관을 쓰고 한 손으로 고삐를, 다른 손으로는 리라를 들고 있다. 스위스 출신의 베르네르는 당시 국제적인 명성을 얻은 화가로서 베르사유 궁을 장식하는 일을 했고, 루이 14세를 비롯한 궁정 인물들의 초상화를 그렸다.

조제프 베르네르, 〈태양의 마차를 모는 아폴로로 분한 프랑스 왕 루이 14세〉, 1664년

우리 지구가 속한 태양계는 태양을 중심으로 돌아간다. 루이 14세가 이토록 흠모한 아폴로는 태양의 신답게 그 스스로가 태양처럼 찬란하게 빛나는 존재였다. 그는 음악, 예술, 의학, 궁술, 이성, 예언의 신으로서, 최고의 미녀 여신 비너스와 짝을 이루는 최고의 미남 신이기도 하다. 그야말로 아폴로는 세상 모든 남자들에게 완벽한 엄친아 같은 존재였다. 하지만 정작 여성들에게는 인기가 별로 없었고 연애운과 사랑복은 최악이었다. 빛이 있으면 그림자도 있는 것이 세상의 이치가 아닐까? 태양 빛은 모든 생명체의 원천이지만 가까이 가면 순식간에 타죽듯이 지나치게 빛나는 아폴로는 가까이 하기에 너무 먼 존재였는지도 모른다.

그림 속에
숨어있는
천 문 학

별, 우주, 밤하늘을 그린
화가들의 이야기

인간은 오래전부터 우주의 본질을 이해하고 설명하기 위해 노력해왔다. 고대 그리스의 프톨레마이오스는 우주의 모형으로 독창적인 천동설을 생각해냈고, 16세기의 코페르니쿠스는 지동설을 제시했다. 그리고 갈릴레오는 직접 고안한 망원경을 이용한 정밀한 천체 관측으로 지동설을 확신했다. 이후 뉴턴의 만유인력 법칙과 3가지 뉴턴 운동법칙을 통해 태양계 천체들의 운동은 거의 완벽하게 설명되었다. 그리고 이를 보완한 아인슈타인의 상대성이론을 거치며 인류는 우주에 대해 많은 것을 알 수 있게 되었다. 또한 1990년 우주 저궤도로 발사된 허블 우주망원경 덕분에 우주가 빅뱅에서 시작되었고, 블랙홀이 존재한다는 사실도 알게 되는 등 천문학은 비약적인 발전을 이룬다.

이렇듯 과학자들이 우주를 설명하려고 씨름하는 동안, 한편에서는 미술가들 역시 까마득한 옛날부터 별과 밤하늘을 관찰하고 그려왔다. 최근 한 연구팀에 따르면, 라스코 동굴벽화의 일부는 단순히 동물사냥을 그린 것이 아니라 황도 12궁의 별자리를 기록한 것이라고 한다. 중세에는 조토가 혜성을 그렸고, 랭부르 형제는 필사본에 딸린 달력 그림에 독특한 양식으로 별자리를 그려 넣었다. 르네상스 시기에는 뒤러가 점성술적 수수께끼를 자신의 동판화에 숨겨 놓았다. 특히 17세기 근대 과학혁명 시대의 많은 미술가들에게 과학과 천문학은 그림의 주요 소재가 되었다. 이들에 이어 고흐와 미로, 칼더 등 현대 작가들도 자신만의 독특한 시각으로 밤하늘의 별과 우주를 꿈꾸고 그것을 작품 속에 담아냈다.

자, 그럼 지금부터 우주를 동경한 화가들이 그들의 천문학적 호기심과 지식을 어떻게 그림으로 표현해냈는지 하나씩 살펴보도록 하자.

그림 속 외계인과
비행물체의 진실

사람들의 상상일까, 외계 존재의 흔적일까?

기를란다요. 〈마돈나와 성 조반니〉 중 UFO 추정 부분

"어떤 사람들은 고대와 중세, 르네상스 미술에서
미확인 미행물체, 즉 UFO를 발견했다고 주장한다.
과연 진실은 무엇일까? UFO를 믿는 사람들의 상상일까?
아니면 실제로 외계인이 지구를 방문했던 흔적일까?"

우주에는 셀 수 없이 많은 별과 행성, 위성이 있다. 한 은하계에 적게는 1,000만 개에서 많게는 100조 개의 별들이 있으며, 우주에는 이런 은하계가 또다시 수천 억 개에서 많게는 2조 개 정도 있는 것으로 알려져 있다. 이것이 현재까지의 과학 발달 수준에서 추정할 수 있는 우리 우주의 지평선이며, 이 지평선 너머에 또 얼마나 많은 다른 우주가 있을지는 아무도 모른다.

우리 은하계에만 행성과 위성을 제외하고 약 4,000억 개의 별(항성)들이 있다. 천문학자 칼 세이건이 "우주에 만약 우리만 있다면 엄청난 공간 낭비다"라고 말했듯이 이 광대한 우주에 생명체, 혹은 인간과 같은 고등 생명체가 지구에만 존재한다고 보기는 어렵다. 심지어 지구문명보다 수백 년에서 수만 년 앞선 외계문명이 존재할 가능성도 확률적으로는 훨씬 높다. 그렇다면 외계인들은 어디에 있는 것일까? 그동안 SETI 프로젝트(외계행성에서 보낸 전파를 잡거나 우리가 외계에 보내 외계인을 찾으려는 프로젝트) 같은 외계문명을 찾기 위한 많은 과학적 노력이 있었지만, 문제는 우주의 크기가 너무 광활해서 다른 문명과의 접촉이 어렵다는 것이다.

또는 외계문명이 아직 우리와 접속할 수 있을 만큼 충분히 고등문명으로 발전하지 않았거나, 다른 별들에서 고등문명을 이룩했으나 우리가 미

처 관측하지 못하는 것일 수도 있다. 현재로서는 지구와 가장 유사한 외계행성 중 하나로 꼽히는 케플러 186f조차 500광년이나 떨어져 있어 관측이 어렵다. 어떤 외계문명이 수천 년 전부터 우주시대를 열었다 해도 우리에게는 원시시대에 머물러 있는 것으로 보일 수도 있다. 왜냐하면, 1광년은 1년 동안 빛이 이동한 거리이므로 500광년 거리의 행성을 관측했다는 것은 500년 전의 모습을 보고 있다는 의미이며 현재를 보는 것이 아니기 때문이다.

NASA는 유럽 우주국ESA, 캐나다 우주국CSA과 협력해 2021년경 제임스 웹 우주망원경을 발사할 예정인데, 이 망원경의 임무 중 하나는 외계행성의 대기분석을 통해 생명체의 존재 여부를 알아내는 것이다. 생명체가 존재하기 위해서는 행성의 대기에 유기물질 등 생명체 형성에 필요한 특정 성분이 있어야 하므로, 행성 대기를 직접 관찰하고 분석하여 생명체가 있는지 없는지 알아내겠다는 것이다. NASA의 연구에 따르면, 우리 은하계의 4,000억 개 별들 중에서 1,000억 개의 별이 행성을 갖고 있는 것으로 추정되며, 이론적으로 그 행성 중 약 20퍼센트가 지구형 행성으로서 생명체가 거주 가능하다고 한다. 따라서 대략 200억 개의 행성이 생명체를 품고 있을 가능성이 있다. 그렇다면 적어도 몇 개의 문명은 이미 UFO를 타고 성간여행을 할 수 있을 정도의 고등문명을 가졌을 수도 있지 않을까?

일부 사람들은 고대와 중세, 르네상스 미술에서 외계문명이 존재함을 의미하는 UFO의 모습을 확인할 수 있고, 이는 오래전부터 외계인이 지구를 방문해왔다는 사실에 대한 증명이라고 주장한다. 그러면서 그들은 인터넷

사이트를 통해 미술 작품과 외계인의 존재 가능성을 연결시킨 글들을 빠르고 파급력 있게 전파했다. 과연 진실은 무엇일까? 그들이 제시한 그림 속에 나타난 외계인의 흔적은 우주를 향한 현대인의 호기심이 불러온 상상의 결과에 불과할까, 아니면 정말로 오래전부터 외계인이 존재해왔음을 증명하는 것일까? 자, 이제 옛 명화들을 살펴보며 그 비밀을 추적해보자.

십자가 양쪽 옆에 그려진 UFO

세르비아는 동방정교회 문화가 발달해서 13세기부터 많은 종교 건축물이 지어졌다. 코소보 자치주에 있는 비소키 데차니 수도원은 그중 하나로서 발칸반도에 있는 중세 수도원 중 가장 규모가 크다. 그런데 이 수도원에는 비잔틴 양식의 독특한 프레스코화가 있어 사람들의 관심을 끈다. 벽화에는 정체불명의 형상이 그려져 있는데 UFO의 모습에 익숙한 현대인의 눈에는 마치 우주선 같은 비행물체에 우주비행사들이 탄 것처럼 보인다. 심지어 비행체 끝부분에는 로켓이나 우주선이 분사하는 불꽃 같은 것도 보인다. 아마도 이 그림은 중세의 UFO 추정 그림 중에서도 우리가 알고 있는 UFO 형태를 가장 비슷하게 묘사한 작품일 것이다.

미국의 UFO 연구가 매튜 헐리는 그의 웹사이트와 『외계인의 기록』이라는 책을 통해 중세, 르네상스 시기에 그려진 이러한 비행체의 형태가 현대인이 상상하는 UFO 모습과 거의 똑같다는 주장을 널리 퍼뜨렸다.

현대에 목격되고 있는 UFO 형태는 돔형, 원반형, 구형, 막대기형, 삼각형, 구름형 등 크게 몇 가지로 분류되는데, 도메니코 기를란다요Domenico Ghirlandajo(1449~1494)의 〈마돈나와 성 조반니〉에 그려진 비행체는 돔형 UFO 같은 모습이고, 카를로 크리벨리Carlo Crivelli(1435~1495)의 〈성 에미디우스가 있는 수태고지〉 속 물체는 원반형 UFO, 데차니 수도원의 프레스코화에 등장하는 것은 구형 UFO와 아주 흡사하다는 것이다. 그는 또한 UFO가 내뿜는 강한 광선인 솔리드 라이트Solid Light 현상이 이들 그림에도 그려져 있음을 볼 때 고대와 중세에도 UFO가 나타났다고 주장한다.

이에 대해 이탈리아의 미술사학자 디에고 쿠오기는 미술사에 무지한 비전문가의 추측에 불과하다고 일축하면서, 매튜 헐리가 주장한 UFO 명화들에 대해 전문적인 미술 지식으로 조목조목 반박했다. 쿠오기에 따르면, 그림 속의 발광체는 UFO가 아니라 중세에 널리 퍼진 전통적인 종교적 도상으로서 의인화된 태양과 달의 형태이며, 이는 '십자가 처형'을 주제로 한 비잔틴 정교회 양식의 많은 작품들에서 십자가 양쪽에 나타난다고 설명했다. 사실 십자가형에서 보이는 이러한 태양과 달의 도상은 페르시아와 고대 그리스에서 온 것으로, 원시기독교 미술에 전해진 것으로 보이는데 초기 르네상스 시대까지 존속하다가 15세기 이후에는 사라진다.

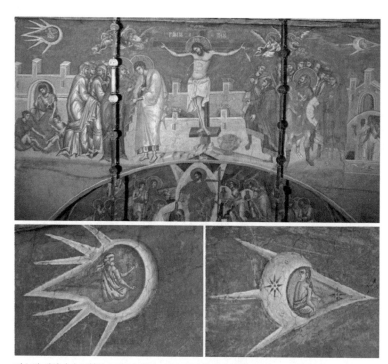

비소키 데차니 수도원의 프레스코화 〈그리스도의 십자가 처형〉, 1437 ~1446년경

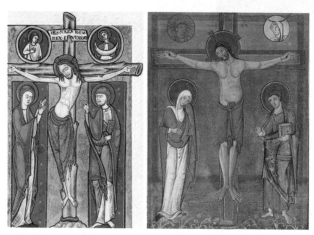

그리스도의 십자가형을 소재로 한 비잔틴 양식의 작품에서 전형적으로 나타나는 해와 달

밝은 빛을 내리쏘는 UFO

카를로 크리벨리는 이탈리아 초기 르네상스 시대에 베네치아에서 활약한 화가다. 〈성 에미디우스가 있는 수태고지〉는 대천사 가브리엘이 성모 마리아에게 회임을 알리는, 종교화에서 자주 나타나는 '수태고지' 주제의 작품이다.

이 그림에서는 원반 형태의 물체가 마리아의 머리 쪽에 한줄기 빛을 내리쏘는 것을 볼 수 있다. 마돈나를 향하여 위에서부터 대각선으로 가로지르는 빛은 UFO 연구가들이 '솔리드 라이트'라고 말하는 광선과 매우 비슷하다. UFO와 접촉했다고 주장하는 사람들도 마치 무대 위의 배우가 스포트라이트를 받는 것처럼 비행체에서 눈부신 광선이 발사되었다고 한다.

아르트 데 헬데르, 〈그리스도의 세례〉, 1710년

이에 대해 쿠오기는 얼핏 비행 물체처럼 보이는 것은 기독교 미술의 특징적 도상인 '천사 구름'이라고 설명한다. 자세히 보면, 천사들이 구름 위에 둥글게 모여 있고, 천사 구름에서 비추는 한줄기 빛이 성령을 상징하는 비둘기가 되어 성모에게 닿고 있다. 사실 신성한 인물에게 떨어지는 하늘로부터의 밝은 빛줄기는 종교화에서

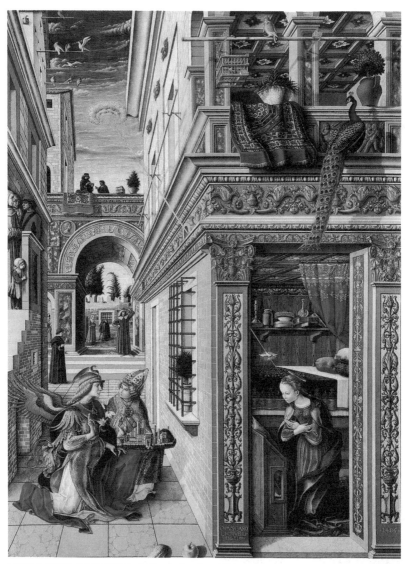

카를로 크리벨리, 〈성 에미디우스가 있는 수태고지〉, 1486년

혼하게 볼 수 있는 장면이기 때문에 이것도 그런 관점에서 봐야 한다.

하늘로부터의 빛의 형상은 18세기 초의 네덜란드 화가이자 렘브란트의 가장 재능 있는 제자였던 아르트 데 헬데르Aert De Gelder(1645~1727)의 〈그리스도의 세례〉에서도 보인다. 이 작품은 세례 장면을 거대한 원반형 물체가 레이저 같은 네 줄기의 빛을 내리쏘는 형상으로 표현했다. 마치 그리스도의 세례식에 나타난 UFO 같다. 그러나 하늘에 빛나는 원반 형태 역시 '그리스도의 세례' 주제 그림에서 성령을 상징하기 위해 수없이 나타나는 종교적 도상으로 해석할 수 있다.

UFO 마돈나

피렌체의 베키오 궁전 박물관에 있는 〈마돈나와 성 조반니〉는 미켈란젤로의 스승이었던 도메니코 기를란다요의 작품으로 알려져 있다. 지름 1m의 금색 둥근 액자 속의 이 그림은 'UFO 마돈나'라고 부르기도 하는데, 우측 상단에 그려진 수상한 비행물체 때문에 논란이 분분하다. UFO 비슷한 물체뿐만 아니라 한 손을 이마에 올려 햇빛을 가리며 그것을 관찰하는 사람까지 그려져 있다. 마치 천체를 관찰하는 천문학자나 지나가다가 우연히 비행물체를 발견한 여행자로 보이기도 한다. 그 시대에 어떻게 이런 비행물체의 형상을 묘사할 수 있었을까?

이에 대해 종교전문가와 미술사학자들은 이 비행접시 같은 물체가 사실

기를란다요, 〈마돈나와 성 조반니〉, 15세기 말　　〈마돈나와 성 조반니〉 세부

은 빛나는 구름의 모습으로 나타난 천사들이며, 성경, 특히 외경 복음서에는 이러한 의인화된 구름의 도상이 언급되어 있다고 설명한다. 또한 아기 예수 탄생을 소재로 한 종교화들에서는 빛으로 둘러싸인 천사들이 나타나 목동에게 탄생을 알리는 장면이 흔히 나타나는데, 이 그림에서도 이마에 손을 대고 하늘을 올려다보는 사람은 비행체를 목격하는 것이 아니라 천사들로부터 아기의 탄생 소식을 듣는 목동의 모습일 것으로 짐작할 수 있다.

모자 형태의 UFO와 우주비행사

　중세 및 르네상스의 종교적 그림들에 종종 나타나는 모자 형태의 도상은

파올로 우첼로, 〈수도사들 삶의 장면들〉, 1460년

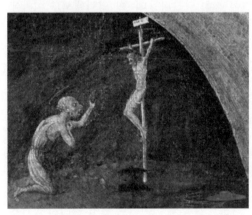

〈수도사들 삶의 장면들〉 세부

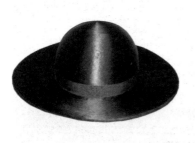

카펠로 로마노(성직자의 외출용 모자)　　　갈레로(추기경의 예식용 모자)

UFO로 오해받아온 대표적 사례다. 파올로 우첼로Paolo Uccello(1397~1475)의
작품은 수도사들의 다양한 수도원 생활 장면을 기록한 것으로, 왼쪽 아래
에는 성모가 성 버나드에게 나타나고 그 위쪽에는 수도사들이 십자가 밑에
서 기도하고 있다. 오른쪽 아래에는 성자가 설교를 하고, 그 위에는 동굴에
서 성 제롬이 십자가에 매달린 그리스도 앞에서 기도를 하고 있는데, 그 옆
에 진홍색 모자가 놓여 있다. UFO 신봉자들은 이 모자를 비행물체로 보지
만, 가톨릭교도나 미술사에 대한 최소한의 지식을 가진 사람이라면, 이것
이 전통적인 가톨릭 추기경의 모자인 갈레로(예식용), 혹은 카펠로 로마노(성
직자의 외출용 모자이며 예전에는 추기경과 교황의 것은 붉은색이었고, 평신부는 검정색을 착용
했다)라는 것을 알 수 있다. 갈레로는 교회의 제후라고 불리는 추기경의 권
위를 상징하는 일종의 왕관이었고, 카펠로 로마노는 성직자들이 야외에서
쓰는 폭이 넓고 둥근 챙을 가진 모자다.

〈여름의 승리〉는 벨기에 브뤼헤에서 제작된 16세기의 대형 태피스트리
다. 권력에 오르는 왕의 영광스러운 승리를 축하하는 퍼레이드를 묘사했

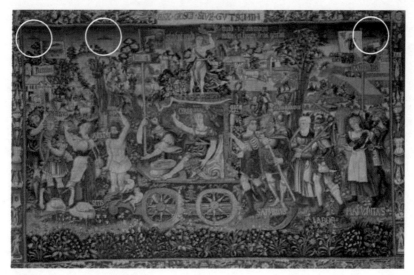

〈여름의 승리〉, 1538년, 태피스트리

다. 이 태피스트리의 양쪽 상단(화살표 부분)에는 오늘날 우리가 미디어 매체에서 볼 수 있는 전형적인 비행접시 형태의 물체들이 그려져 있다. 미술사학자들은 이것도 역시 가톨릭 성직자의 모자이며 비행체가 아니라고 말한다. 당시 그려진 그림들에서 종교적 상징으로서 종종 나타나는 형태에 불과하다는 것이다. 혹자는 이 이상한 모양의 물체들이 단지 검은 구름에 불과하다고 주장하기도 한다. 이러한 모자 형태는 다른 작품들에서도 수없이 등장해 외계인의 비행체로 오해되어왔다.

한편, 스페인 마드리드에서 200킬로미터 떨어진 도시 살라망카의 이에로니무스 대성당 외부 벽면에는 우주에서 유영하는 듯한 우주비행사 형상이 조각되어 있다. 1102년 건설된 구성당과 1513년 건설하기 시작해

이에로니무스 성당에 조각된 우주비행사

1733년 완성된 신축성당으로 구성된 이 대규모 성당에 뜬금없이 20세기 우주인이 등장했다는 사실은 놀랍기만 하다. 그러나 진실은 따로 있다. 신축성당은 1992년 복원작업을 마쳤는데, 건축가와 복원가가 외관에 현대적인 새 조각을 추가하기를 원해 포도 덩굴 사이에 떠 있는 우주비행사, 아이스크림, 황소 등을 새겨 넣은 것이다.

〈눈의 기적〉과 UFO 함대

로마에는 수많은 아름답고 화려한 성당과 건축물들이 있다. 그중에 1600년된 기묘한 전설을 가진 초기 기독교시대 바실리카 양식의 대성당 산타 마리아 마조레가 있다.

어느 날 자식 갖기를 원하던 로마귀족 요한 부부의 꿈에 성모가 나타나 눈이 내리는 곳에 성당을 지으면 소원을 이루게 될 것이라는 계시를 내린다. 그리고 8월 한더위에 정말로 하늘에서 눈처럼 보이는 이상한 물질이 떨어지자 요한 부부와 교황 리베리우스는 당장 그 장소에 성당을 짓게 했다.

431년 완성된 이래 로마의 4대 성당 중 하나로 자리 잡으며 현재도 많

마솔리노 다 파니칼레, 〈눈의 기적〉, 15세기

은 사람들이 찾는 산타 마리아 마조레에서는 지금도 해마다 이 기적을 기념하기 위해 성당 천장에서 흰 꽃을 뿌리며 미사를 드린다. 이 신비로운 사건을 15세기의 이탈리아 화가 마솔리노 다 파니칼레Masolino da Panicale(1383~1447)는 〈눈의 기적〉으로 묘사했다. UFO 신봉자들은 이 그림을 고대 외계인의 방문을 증명하는 최고의 사례 중의 하나라고 주장한다.

그리스도와 성모가 천상에서 내려다보고 있고, 사람들은 경외심 속에서 눈이 내린 에스퀼리노 언덕의 땅을 보고 있다. 하늘에 떠 있는 구름들은 도무지 수증기 덩어리 같지 않은 견고한 형태여서 모함으로 보이는 가장 큰 비행물체를 따라 질서정연하게 열 지은 UFO 함대를 떠올리게 한다. 마치 〈인디펜던스데이〉나 〈화성침공〉 같은 SF 영화에서 본 듯한 장면이다.

그러나 이 UFO 구름들은 15세기 당시 화가들이 일반적으로 그렸던 하나의 양식화된 구름 형태일 뿐이다. 마솔리노가 개인적으로 외계인의 침공을

목격했다고 추측할 만한 근거는 아무것도 없으며, 또한 이 성당에 전해 내려오는 눈의 전설과 관련해 당시 UFO를 목격했다는 기록 또한 전혀 없다. 이 그림에서 UFO를 본다는 것은 항상 모든 사물에서 일정한 패턴을 찾아내려는 인간의 눈이 만든 환상에서 비롯된 것이다. 늘 자신이 보고 싶은 것만 보려는 인간의 욕구는 이처럼 진실을 왜곡한다.

삼위일체와 함께 있는 인공위성

이탈리아 시에나의 언덕 마을인 몬탈치노의 성당에 있는 〈성체 논의〉는 이탈리아 화가 벤추라 살림베니Ventura Salimbeni(1568~1613)의 작품인데, 그림 중앙의 둥근 천체가 러시아가 개발한 스푸트니크 인공위성과 매우 비슷해 '몬탈치노의 스푸트니크'라고도 불린다. 오른쪽에 앉은 천상의 하느님과 왼쪽의 그리스도가 둥근 천체 위에 꽂힌 안테나를 만지며 통신하고 있는 것처럼 보인다. 또한 지상에서는 송신기 같은 기계장치가 번쩍거리고 있으며, 안테나는 접이식 망원경 디자인과 비슷하다. 이런 점 때문에 다른 어떤 작품보다도 UFO 신봉자들을 오해

스푸트니크 인공위성의 모형

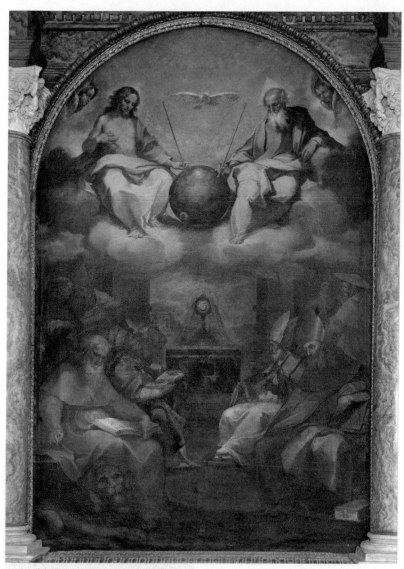

벤추라 살림베니, 〈성체 논의〉, 1600년경

얀 프로부스트, 〈기독교의 알레고리〉, 1510~1515년　피터 코케, 〈삼위일체〉, 16세기

하게 만든 그림이다.

　그러나 미술사가들은 이 인공위성처럼 보이는 형태는 천구의이고, 그리스도와 하느님이 잡고 있는 것은 안테나가 아니라 기독교의 상징적인 지팡이라고 설명한다. 천구의는 16~17세기 기독교 종교화에 흔하게 나타나는 도상이며, 특히 성부와 성자, 성령의 삼위일체를 주제로 한 그림에는 거의 빠짐없이 보인다. 천구의는 신이 창조한 우주를 상징하며, 천구의에 꽂힌 지팡이는 창조의 신성한 힘을 나타낸다. 16세기 플랑드르 화가인 피터 코케Pieter Coecke(1502~1550)와 얀 프로보스트Jan Provost(1465~1529)의 그림들에서도 이러한 천구의를 볼 수 있다.

명화 속 UFO가 진실이 아닐지라도

　고고학자와 역사학자들은 어떤 고대의 유물을 볼 때 그것이 만들어진 시대의 관점과 사고로 분석해야 한다고 한다. UFO 그림들에 대한 오해는 현대인의 시각으로 과거의 것을 보려는 태도에서 비롯된 것이다. 많은 UFO 연구자들이 눈에 보이는 유사성만으로 작품 속의 형태들을 UFO와 연결하는 것은 그 시대의 상징적 의미를 고려하지 않은 채 고대, 중세 혹은 르네상스 시대의 작품을 본 것이다. 또한 대중적 호기심에 영합한 비전문성의 얄팍함과 성급함을 드러낸 것이다.

　혹자는 화가가 벽화 제작 중 우연히 하늘을 비행하는 UFO를 직접 목격했거나 주변에서 들은 사실을 그림에 그려 넣지 않았을까 하는 의문을 품을지도 모른다. 그러나 예술가가 작품에서 자유롭게 자신을 표현할 수 있다는 생각은 완전히 현대적인 것이다. 중세나 르네상스 시대까지도 강력한 교회의 후원과 감독을 받았던 예술가들은 관습적인 종교 도상에서 벗어나 개인적인 요소를 그림에 삽입하는 것이 허용되지 않았다. 당시의 예술가는 오늘날처럼 독립적이고 자유로운 창작을 할 수 있는 존재가 아니었고, 교회가 규정한 방식대로 그림을 그리는 숙련된 노동자에 불과했다.

　따라서 설사 화가가 하늘에 떠 있는 신비한 비행물체를 보았다 할지라도, 이것을 자유롭게 그림 속에 추가하는 것은 불가능했다. 이렇게 볼 때 매튜 헐리가 "화가들이 왜 그랬는지는 모르지만, UFO를 자신들의 작품 속에 그려 넣은 것만은 틀림없는 사실이다. 아마도 그들은 UFO와 종교적인

현상이 관련되었다고 믿은 것 같다"라고 말했을 때, 자신이 얼마나 그 시대의 역사적·사회적 상황에 무지한지를 보여준 셈이다.

이제 옛 미술 작품들과 UFO의 연관성은 진실과 거리가 멀다는 것으로 결론을 맺는다. 미술사의 관점으로 볼 때 고대와 중세, 르네상스의 그림들에서 UFO를 찾는 것은 그 시대 미술의 상징적 의미와 화가들의 의도를 왜곡하는 것에 지나지 않는다. 물론, 미술 작품들 속의 UFO 존재를 부정한다고 해서 외계인과 UFO 자체를 부인하는 것은 아니다. 실제로 20세기에 들어 지구 밖 외계행성들과 외계생명체의 존재 가능성이 인지되면서부터 UFO에 대한 인식은 새로운 국면을 맞이하였고, 이에 대한 본격적인 과학적 연구도 실행되었다. 1947년 미국의 비행가인 케네스 아놀드가 접시 모양의 비행물체Flying Saucer를 목격한 이래 UFO에 대한 목격담이 이어지자, 미 공군은 1952년 '프로젝트 블루 북Project Blue Book'을 시작해서 12,000건의 사례를 정밀 조사했다. 여기에는 저명한 천문학자 앨런 하이네크와 칼 세이건 등이 과학자문으로 참여하였다.

우리가 쓰는 UFO(Unidentified Flying Object)라는 용어도 이 프로젝트에서 탄생된 것이다. 1969년, 대중의 동요와 불안을 원하지 않은 당국은 외계에서 온 비행물체가 존재한다는 어떤 과학적 증거도 찾을 수 없다는 결론을 공식 발표함으로써 17년간에 걸친 연구를 종결했다. 그러나 연구보고서에 따르면, 사례의 90퍼센트는 기상·천문 또는 자연현상으로 설명되지만 나머지 10퍼센트 정도는 여전히 과학적으로 설명할 수 없는 수수께끼라고 기록되어 있다. 의문을 남긴 채 프로젝트를 중단한 것이다. 연구를 처음 시작

할 당시 UFO 회의론자였던 하이네크는 당국의 공식 입장에 실망하고 따로 UFO 연구센터를 조직해 과학적 연구를 계속할 정도로 그 존재를 확신하게 된다. 칼 세이건 역시 연구비 압력으로 인한 문제 때문에 미 공군당국의 발표에 공조했지만 UFO는 실재한다고 후에 실토하기도 했다. 스티븐 스필버그는 하이네크의 자문을 얻어 1977년에 영화 〈미래와의 조우〉를 제작하기도 했는데, 정작 그는 UFO의 존재를 믿지 않았다.

UFO의 존재 여부는 현재로서는 긍정적이지도 부정적이지도 않으며, 과학자들 사이에서도 의견이 분분하다. 어쩌면 오래전의 과거에서부터 오늘날까지, 고등문명을 이룩한 외계인의 우주선이 지구인의 머리 위에서 수없이 많이 날아다녔는지도 모른다. 다만 아직 우리 과학문명의 수준에서 알 수 없을 뿐인지도. UFO의 존재가 사실이라면 인류가 사는 우주 어딘가에, 인류의 모습과 비슷한지 아주 다른지는 모르지만, 외계인이 살고 있고 고등문명을 갖고 있다는 증거일 수도 있다. 어쩌면 UFO는 오랜 역사 속에서 인류와 함께해왔으며, 외계생명체는 '오래된 외계인'이었는지도 모른다. 또한 그들은 우리 지구인이 가까운 시간 내에 조우할 수 있을지도 모르는 '오래된 미래'일 수도 있다.

모든 사람들이 트로이문명을 신화에 불과하다고 생각했지만, 하인리히 슐리만은 그 유적을 발굴해 신화 속으로 사라질 뻔한 고대문명의 존재를 증명했다. UFO 존재 가능성의 문도 열어놓는다면, 언젠가는 현실이 될지 누가 알겠는가.

미스터리로 가득 찬
뒤러의 〈멜랑콜리아 I〉

천문학과 점성술 도상의 집성체

알브레히트 뒤러의 모노그램

"뒤러의 〈멜랑콜리아 I〉는 수수께끼로 가득 차 있다.
점성술과 천문학의 갖가지 요소와 상징들이
그림 한 장에 모두 들어있다고 해도 과언이 아니다.
하지만 그림보다 더 신비로운 것은 따로 있다.
천재 화가 알브레히트 뒤러, 바로 그 자신이다."

미국의 베스트셀러 소설가 댄 브라운이 『천사와 악마』, 『다빈치 코드』에 이어 내놓은 『로스트 심벌』은 기호학 교수인 주인공 로버트 랭던이 알브레히트 뒤러Albrecht Dürer(1471~1528)의 동판화 〈멜랑콜리아 I〉의 마방진으로 피라미드의 암호를 푼다는 내용이다. 소설에서 랭던은 피라미드의 암호와 관련된 1514 A.D.의 의미를 연구해서 A.D.는 Albrecht Dürer의 약자이고, 1514는 뒤러의 〈멜랑콜리아 I〉 제작년도를 의미한다는 사실을 알아낸다. 이렇듯 알브레히트 뒤러의 최고 걸작 중 하나인 〈멜랑콜리아 I〉는 그 유명한 로버트 랭던 시리즈에서 비밀스러운 키워드로 사용될 만큼 오랜 기간 미스터리와 수수께끼로 가득 찬 작품으로 일컬어졌다.

자, 이제 우리도 랭던 교수처럼 동판화 속에 어지럽게 널려 있는 도상들의 의미를 하나하나 살펴보도록 하자. 우선 이 그림의 중심인물인 날개 달린 여인은 누구일까? 미완성의 건축물과 온갖 도구들 사이에 날카롭고 심각한 얼굴로 앉아 혜성이 내뿜는 빛으로 가득 찬 텅 빈 밤바다를 응시하고 있다. 옆에는 무엇을 쓰고 있거나 혹은 정으로 새기고 있는 듯한 아기 천사가 보인다. 미술사가들은 대체로 이 여인이 창조주로서의 예술가, 또는 아주 강력한 천재의 이미지로 묘사된, 뒤러 자신의 자화상일 것이라는 결론

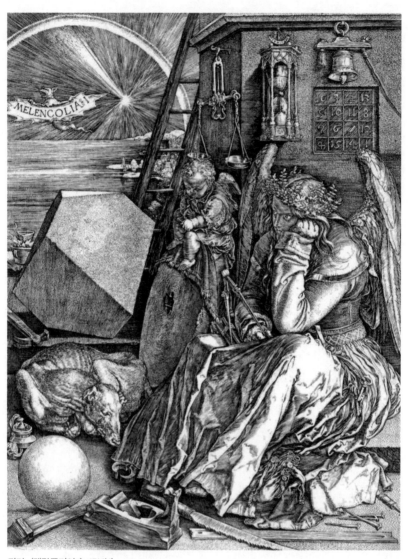

뒤러, 〈멜랑콜리아 I〉, 1514년

에 합의하고 있다.

오른쪽 맨 위 구조물 벽에 달려 있는 종은 영적인 세계로 가는 매개체다. 동서양을 통틀어 종에는 특별한 초자연적 힘이 있다고 믿어왔다. 고대의 동남아시아 종교의식에서는 죄를 정화하는 도구로써 사용되었고, 중국인들은 영혼과의 소통을 위해 종을 울렸으며, 로마가톨릭에서는 천국과 신의 목소리를 상징한다고 여겼다. 종 옆의 모래시계는 시간의 유한성을 의미하며, 비어있는 저울은 균형을 뜻한다. 사다리는 더 높은 세계로 가기 위한 매개물이며, 이는 또한 여인의 날개를 통해서도 암시되어 있다. 천사 여인은 컴퍼스를 들고 있는데, 뒤러 자신도 동판화를 기하학적으로 구성하기 위해 사용했던 도구다. 바닥 여기저기 놓여있는 톱, 못, 측량자, 망치 등의 연장은 혼돈의 세계에 질서를 부여하는 창조 작업을 뜻한다. 그녀가 허리춤에 차고 있는 열쇠와 돈주머니는 권력과 부를 상징한다.

신비한 주술의 힘을 가진 마방진

이번에는 이 동판화의 중요한 도상 중 하나인 마법의 사각형, 즉 마방진 magic square을 살펴보자. 마방진이란 무엇인가? 마방진은 정사각형에 1부터 차례로 숫자를 적되 숫자를 중복하거나 빠뜨리지 않고, 가로, 세로, 대각선에 있는 수들의 합이 모두 같도록 만든 숫자 배열판이다. 중국에서 최초로 고안되어 서남아시아와 유럽으로 전해졌는데, 신비한 주술의 힘을 가

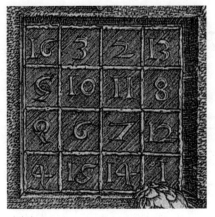

마방진

진 부적으로 여겨졌다. 이 작품 오른쪽 위에 그려진 4차 마방진 역시 어느 방향으로 더해도 합이 34가 나온다. 마방진 맨 아랫줄의 15와 14는 이 작품이 만들어진 해를 의미한다.

미술사가들은 뒤러가 우주의 비밀을 과학적으로 연구한다는 의미에서 저울, 모래시계, 컴퍼스, 다면체 등의 수학적인 도구들과 함께 마방진을 그려놓았다고 한다. 실제로 뒤러는 화가, 판화가, 삽화가였을 뿐 아니라 수학자이기도 했다. 작품에서도 마방진과 함께 다면체나 원구 같은 다른 수학적 도형들이 눈에 띈다. 다면체는 오각형 6개와 정삼각형 2개가 결합된 복잡한 8면체다. 뒤러는 이러한 기하학적 도형들과 마방진을 통해 예술가의 수준 높은 지적 배경을 과시하는 동시에, 힘든 예술적 창조의 과정을 진지하게 고민하는 모습을 보여주려 했는지도 모른다.

이와 대조적으로 마방진이 우울증을 치료하는 방법으로 그려졌다는 신비주의 관점의 해석도 있다. 이 작품에서 여인의 고뇌 혹은 우울함은 대체로 세계의 비밀을 알아내거나 예술작품을 창조하려는 철학자와 과학자, 혹은 예술가들이 너무나 짧은 삶의 유한성에 좌절하는 데서 오는 것으로 해석해왔다. 점성술에 따르면, 행성과 인간의 기질은 밀접하게 관련되어 있

다고 한다. 점성술사들은 토성이 차갑고 어두운 속성, 우울과 고독, 슬픔과 근심 등과 연관이 있다고 믿는다. 따라서 점성술에서는 우울증, 즉 멜랑콜리아는 토성의 기운을 받고 태어난 사람의 특성으로서 감성적이고 사색적인 예술가나 철학자 유형에 많다고 본다.

팔면체

창조적인 재능은 주로 이 멜랑콜리아 기질을 가진 사람들에게만 부여되는 영광으로서, 중세의 부정적 해석과는 달리 르네상스에 오면서 긍정적으로 보는 경향이 생겼다. 그 후에 낭만주의를 거치며 이 기질은 예술가의 특징적 성향으로 인식되기에 이르렀다. 그러나 지나친 우울질은 병증이므로 때로 밝고 활기찬 목성의 기운을 받아 기분을 전환할 필요가 있다. 주피터의 행성 목성은 점성술에서 따뜻하고 관대한 성질, 풍요와 번영, 화합과 행복 등의 특성을 갖고 있다고 여겨진다.

점성술사들에 따르면, 토성은 3차 마방진, 목성은 4차 마방진, 화성은 5차 마방진, 태양은 6차 마방진, 금성은 7차 마방진, 수성은 8차 마방진, 달은 9차 마방진으로 연결된다. 그리스 신화에서 크로노스의 별인 토성은 그의 아들 제우스의 별인 목성에 의해 거세되었다. 따라서 점성술에서는 목성을 뜻하는 4차 마방진이 토성의 기운, 즉 우울질을 물리칠 수 있기 때문에 〈멜랑콜리아 I〉의 4차 마방진은 여인의 우울증을 치료하기 위한 부적의

의미를 갖는다고 한다.

1510년경 독일의 점성술사이자 연금술사였던 신비주의자 코넬리우스 아그리파가 『신비주의 철학』이라는 책을 써서 큰 반응을 얻었다. 이 책 속에는 마방진의 신비를 포함해 여러 가지 신비주의 사상이 소개되어 있는데, 그와 동시대, 같은 나라에 살았던 뒤러 역시 이 책을 읽었거나 소문으로 잘 알고 있었으리라 추정된다.

멜랑콜리아가 담고 있는 5가지 차원의 세계

그렇다면 이 작품의 제목 멜랑콜리아는 어디서 왔을까? 그림 위쪽에 보면 'MELENCOLIA I'라는 글자가 밤의 공포와 연관된 생물인 박쥐의 날개에 새겨져 있다. 이 동판화의 제목이 멜랑콜리아가 된 하나의 이유이기도 하다. 여인의 발밑에 있는 충성스러움의 상징인 개조차도 그녀의 음울한 기분에 공조하는 듯 보여 미묘하게 코믹한 분위기를 연출한다.

뒤러의 동판화는 5가지 차원의 세계 질서를 반영하고 있다. 가장 높은 천체의, 천상의 세계는 토성이 지배하는 밤에 의해 지배된다. 이 세계가 바로 멜랑콜리의 원인이기도 하다. 다음은 공기, 물, 흙, 불의 네 가지 근본적인 요소들로 이루어진 물질계다. 왼쪽 중앙의 팔면체가 이 세계를 상징한다고 한다. 그 아래에는 생물의 세계가 있는데, 잠자고 있는 개(혹은 양)로 표현되어 있다. 지성의 세계는 화환을 씀으로써 토성의 우울한 기운으로부터 보호를 받는 여인으로 표상되어 있다. 그리고 그녀 뒤에 있는 마방진은 어두운 세계의 상징인 토성을 물리치는 밝은 기운을 가진 목성을 표현한다.

이 작품의 전체적인 분위기는 매우 어둡고 심각하다. 뒤러는 이탈리아 르네상스를 북유럽에 전파한 선구자로서, 두 차례의 이탈리아 견학으로 르네상스를 배웠고, 자연을 정밀하고 철저하게 모사하려고 했던 르네상스의 충실한 계승자였다. 그러나 이탈리아 르네상스는 이 작품에서 볼 수 있듯이 뒤러에 의해 북유럽 특유의 음울한 주술, 묵시적 판타지, 종교적 공포의 언어로 번역되어 수용되었다고 할 수 있다.

〈멜랑콜리아 I〉 속 여인은 뒤러의 자화상?

이렇듯 복잡한 의미와 알 수 없는 수수께끼 투성이인 〈멜랑콜리아 I〉를 탁월하게 정리한 도상학Iconography의 대가가 있다. 에르빈 파노프스키는 그의 뛰어난 뒤러 연구서인 『알브레히트 뒤러의 생애와 예술』(1943)에서 〈멜랑콜리아 I〉를 뒤러의 '정신적 자화상'이라고 분석했다.

한편, 서양 고대 의학자 히포크라테스는 우울증을 사람의 체액과 연관해 설명했다. 그는 사람의 체액을 혈액, 점액, 담즙, 흑담즙의 4가지 체액으로 분류하고 이 체액이 적당한 비율로 섞여 있지 않고 어느 하나가 지나치게 많거나 적으면 그 지배적으로 많은 체액에 따라 기질이 결정된다고 보았다. 흑담즙질이란, 흑담즙이 많은 체질로서 이 기질을 가진 사람은 여러 기질 중 가장 신중하고 예민하며 음악, 미술 등 예술 분야에 재능이 있다. 또한 상처받기 쉽고 일에 매달리는 완벽주의자이기 때문에 깊이 좌절하

고 우울증에 빠지기도 한다. 멜랑콜리아는 흑담즙질을 뜻하는 멜랑콜리오 melancolio에서 나온 말로 우울, 우울증을 뜻한다. 이는 그리스 의학에서 흑담즙질의 사람들이 우울증 성향이 있다고 규정했기 때문이다.

파노프스키는 여인의 모습에 젊을 때부터 우울증을 앓은 뒤러의 모습이 투영되었다고 보았다. 문제를 풀려는 듯 고민하는 여인은 해결책을 찾지 못해 좌절하여 우울증에 빠진 뒤러의 자화상이며, 이 판화는 창조하는 예술가의 고뇌를 담은 것이라는 것이다. 사실 뒤러는 여러 점의 자화상에서 보듯이 자의식이 넘쳤고, 그 밖의 많은 종교화에서도 마리아와 그리스도 사이에 자신의 초상화를 끼워 넣으려 할 정도로 자기애가 강한 사람이었다. 그러니 이 판화에서도 자신을 거창한 주인공으로 표현할 기회를 놓치지는 않았으리라.

나르시시스트 알브레히트 뒤러

과연 뒤러는 어떤 사람이었을까? 먼저 유명한 자화상을 통해서 그의 인간적·예술가적 풍모를 살펴볼 수 있다. 그의 자화상은 〈멜랑콜리아 I〉에서 표현된 뒤러의 나르시시스트적인 자긍심을 이해하는 데도 도움이 될 것이다.

뒤러는 평생 많은 자화상을 그렸는데, 29세 되던 해에도 작품을 남겼다. 그는 자신이 아주 잘생겼다는 것을 알고 있었고, 스스로를 단순한 장

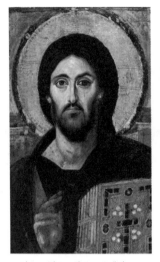
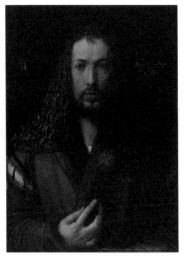

그리스도 판토크라토르, 6세기　　　　뒤러, 〈28세의 자화상〉, 1500년

인이 아닌 화려한 국제적인 예술가, 세련된 멋쟁이로 생각했다. 고급스럽고 화려한 모피 코트를 입은 뒤러는 오른손으로 우아하게 옷깃을 만지는 포즈를 취하며 정면을 응시하고 있다. 황금빛 얼굴의 신비스러운 눈빛, 곱실거리는 길고 빛나는 머리카락 등이 마치 그리스도 같은 모습이다. 뒤러의 자화상은 동방정교회의 대표적인 도상인 그리스도 판토크라토르Christ Pantokrator의 전형적인 이미지를 차용했다. '그리스도 판토크라토르'란 전능한 그리스도라는 뜻으로, 오른손은 축복을 내리고 왼손에는 복음서를 들고 있는 이콘Icon이다. 6세기경 비잔틴 미술에서 나타나기 시작해 중세 미술에서 일반적인 예수의 이미지로 자리 잡았다. 르네상스 거장 뒤러는 스스로를 카리스마 넘치는 살아있는 신의 모습으로 표현한 것이다. 일찍부터 그는 자신을 천재 혹은 탁월한 창조자로 인식하고 있었고, 그리스도와 같은

모습의 이 자화상은 세계를 창조하는 신성한 힘을 가진 창조주로서의 예술가의 은유라고 볼 수도 있다.

그는 예술가로서의 자부심이 매우 강했다. 이것은 뒤러의 개인적인 성향이기도 하지만 개인적 자아를 인식하기 시작한 서양 근대정신의 산물이라고 할 수 있다. 중세까지 예술가들은 단지 기능인, 혹은 장인으로 취급되었지만, 르네상스 시대의 레오나르도나 미켈란젤로에 이르러 근대적인 예술가의 사회적 지위와 품격이 서서히 자리 잡았다. 뒤러는 이러한 이탈리아 르네상스의 풍조를 접하고 그것을 받아들인 북유럽 최초의 예술가이자, 북유럽 르네상스의 문을 연 선구자였다.

고뇌하는 예술가였을까, 뛰어난 사업가였을까?

뒤러는 모든 방면에 능통한 르네상스형 지식인을 지향했고 스스로 천재로서의 자긍심이 대단했다. 그는 예술가이자 수학자로서, 원근법과 인체비례, 기하학에 대한 영향력 있는 책을 쓰기도 했다. 뒤러의 롤 모델은 다방면에 천재성을 가진 레오나르도 다빈치였고, 그의 많은 작품과 과학 연구들에 대해서도 잘 알고 있었다. 아마도 뒤러는 미켈란젤로를 제외하고는 가장 도전적인 르네상스 정신을 가졌을지도 모른다.

또한, 뒤러는 이제까지의 화가들과 달리 자신의 작품에 서명까지 남겨

예술가로서의 자부심을 보여주었다. 자신의 이름의 이니셜인 A와 D로 아름다운 문양의 모노그램(둘 이상의 글자를 조합해 만든 도안)을 만들어냈는데, 이는 화가로서의 긍지와 정체성의 표시였고 그의 이름을 상업적으로 널리 알리는 데도 도움이 되었다. 뒤러는 종래의 화가들처럼 부유한 귀족이나 왕의 후원을 받는 예술가가 아니었고, 당연히 그들을 위한 그림들을 그리지 않았다. 뒤러는 후원자 대신 대중에 눈을 돌려, 그들이 값비싼 유화의 10분의 1 가격으로 살 수 있는 저렴한 판화를 대량으로 제작하여 독일과 해외에 판매하였다. 그의 뒤에는 사업에 유능한 아내 아그네스 프라이와 구텐베르크의 인쇄술 발전이 있었다.

특히 요한계시록의 내용을 삽화를 그려 인쇄한 책 『묵시록의 네 기사』는 당시의 종말론을 업고 엄청난 상업적 성공을 가져다주었다. 이렇게 뒤러가 시대를 읽고 사람들의 마음을 파악하는 상업적 감각과 수완을 발휘했기 때문에, 일부에서는 뒤러가 〈멜랑콜리아 I〉에도 당시 사람들이 좋아할 만한 여러 도상들을 특별한 의미 없이 집어넣었을 뿐이라고 주장하기도 한다.

16세기 당시 그가 살았던 뉘른베르크는 인쇄업과 판화제작에서 유럽 최고의 선진기술을 가지고 있었고, 책이나 판화를 대량생산해서 판매하는 사회적 시스템이 갖춰져 있었다. 이 덕분에 뒤러는 충분히 상업적으로 성공할 수 있었다. 과연 뒤러는 이 동판화에 자신의 깊은 철학과 예술가의 고뇌를 담은 것일까, 아니면 단지 당대 대중의 취향을 재빠르게 파악하는 현실적 사업 안목이 뛰어났을 뿐일까?

사실 〈멜랑콜리아 I〉에는 이것이냐 저것이냐를 한마디로 명쾌하게 규정

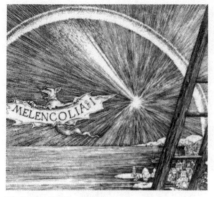

무지개에 파묻히는 혜성

할 수 없는 복잡한 요소들이 얽혀 있다. 르네상스 지식인이었던 뒤러의 특성이나 그 제목으로 볼 때, 파노프스키의 '고뇌하는 예술가의 자화상'이라는 분석은 분명 일리가 있다. 한편, 당대 뒤러가 인쇄업과 판화 활황의 사회적·시대적 환경에서 공방을 운영하며 뛰어난 사업적 재능으로 큰돈을 벌었던 세속적 측면을 생각할 때, 이 동판화에 별다른 의미 없이 여러 가지 인기를 끌만한 도상들을 집어넣었다는 견해도 수용할 만하다. 각종 수학적 기구, 건축의 도구, 점성술적 도상뿐만이랴! 뒤러는 북유럽의 신실한 가톨릭 종교 신념까지 끌어들였다. 왼쪽 윗부분에 그려진, 기독교 신의 분노를 나타내는 공포스러운 혜성은 신의 자비를 상징하는 무지개에 파묻힌다.

미술사에서 예술가는 자신이 의도했든 하지 않았든 수수께끼를 던져왔고, 후대의 비평가들은 온갖 추측과 가설로 살을 붙이고 대중들은 이를 확대재생산한다. 해석이야 어찌 되었든, 바사리의 말대로 그는 "진정으로 위대한 화가이자 가장 아름다운 동판화의 창조자"로서, 자신의 천재적 예술성과 잘생긴 외모에 자긍심 충만했던 예술가들의 왕자였던 것만은 틀림없다.

세상에서 가장 아름다운 책, 베리 공작의 기도서

우주 순환과 인간 삶의 조화를 그리다

황도 12궁과 12개 별자리

"베리 공작의 기도서 첫 부분의 달력 세밀화에는
4계절에 따른 사람들의 생활 모습과 12개의 별자리가 그려져 있다.
이는 천문학적 우주의 순환과 인간의 삶이
자연스럽게 조화하는 모습을 담고자 한 것이다."

『베리 공작의 매우 호화로운 기도서』는 1412에서 1416년 사이에 제작된 중세 말기의 기도서 필사본으로, 책 제목이 말해주듯 매우 사치스럽고 화려하다. 이 책은 프랑스 발루아 왕조의 2대왕 장 2세의 셋째 아들인 베리 공작이 랭부르 형제Limbourg Brothers에게 주문한 것이다.

폭 21.5센티미터, 높이 30센티미터로 당시 일반적인 필사본보다 훨씬 크며, 양피지 200여 장에 66개의 큰 세밀화와 65개의 작은 세밀화가 그려져 있다. 부드러운 새끼 양 가죽으로 만든 최고급 양피지를 썼고 고가의 희귀한 안료와 금박을 사용했다. 세밀화 삽화들은 600년이 지난 지금까지도 그 아름다운 색감을 유지하고 있는데, 특히 울트라 마린 블루의 광채가 나는 선명한 파랑색이 인상적이다. 울트라 마린은 청금석이라고 하는 준보석을 곱게 빻아 접착제와 섞어 만든 물감으로, 아주 값비싼 안료다.

랭부르 형제에게 기도서를 주문하면서 이 비싼 물감을 마음껏 사용하도록 제공한 베리 공작의 재력은 참으로 엄청났다. 프랑스 왕자로 태어나 평생 온갖 즐거움을 누리며 호사스러운 삶을 살았던 그는 프랑스 국토의 3분의 1을 가진 대영주였고, 17개의 성과 저택을 소유한 귀족이었다. 그러나 이 부유한 왕자가 살던 중세 말은 100년 전쟁 등으로 인해 정치적으로 매

우 불안한 시대였고, 베리 공작 자신은 광대한 영지를 관리하기 위해 계속 도둑들이 들끓는 영토 곳곳으로 위험한 여행을 해야 했다. 또한 형제들과의 세력 다툼이라는 살벌한 가족사, 농민반란의 소용돌이도 그를 힘들게 했다. 따라서 심리적 안정을 위해 기도서가 필요했는지도 모른다. 예술적·학문적 교양을 가진 그는 정치적 야망보다는 각종 예술품, 값비싼 장서 수집, 성의 건축 등에 집착했고, 끝내 엄청난 부채를 짊어진 채 죽었다.

『베리 공작의 매우 호화로운 기도서』는 『베리 공작의 아름다운 기도서』와 함께 유일하게 남아 있는 랭부르 형제의 기도서이며, 예술 애호가인 공작의 전폭적인 후원 속에서 제작되었다. 가톨릭에서 성직자, 수도사, 신도들은 매일 정해진 시간(당시에는 하루 여덟 번, 세 시간마다 울리는 교회의 종소리에 맞춰 기도했다)에 하느님을 찬미하고 기도하는 시간을 가지는데, 이를 '성무일도'라고 한다. 기도서는 이러한 성무일도를 할 때 쓰는 책으로 시편, 성서의 본문, 찬송가 등으로 구성되어 있다. 부유한 귀족들이 가정에서 기도시간에 편하게 사용할 소책자를 원하게 되면서 13세기 무렵부터 채식필사본이

랭부르 형제의 기도서

나타나기 시작했다. 채식필사본이란 채식화가(장식적인 문자들로 성경을 베끼는 장인)가 글을 펜으로 직접 쓰고 그림으로 장식한 책을 의미한다.

당대에는 인쇄술이 발달하지 못해 기도서를 일일이 필사해야 했고, 결과적으로 이러한 값비싼 채식필사본 기도서는 부와 신분의 상징이 되었다. 필사본은 중세의 대표적인 미술 장르라고 할 수 있는데, 고대부터 필사본이 있었으나 중세 필사본의 아름다운 서체와 세밀화를 따라가지 못한다. 조선시대에 양반층 여성들이 혼수품으로 별전, 노리개, 병풍을 만들어 가문의 품격을 과시했듯이 중세 서양귀족의 딸이나 공주는 채식화가가 오랜 시간을 들여 세밀 삽화를 그리고 금박, 은박을 입힌 고가의 가죽 기도서를 혼수품으로 가져가기도 했다.

베리 공작 기도서의 백미, 달력 세밀화

이 기도서는 그 첫 부분이 중세의 다른 기도서나 르네상스 이후에도 그 예를 찾아볼 수 없는 반원형의 천체를 그린 달력화로 꾸며져 있다는 점에서 매우 독특하다. 이 기도서의 많은 세밀화 중에서도 달력 그림은 단연 뛰어나다. 상단에는 천체도를, 그 아래에는 일 년 열두 달의 당시 생활풍속과 봄, 여름, 가을, 겨울의 자연 변화를 병치함으로써 천문학적 우주의 순환과 인간의 삶이 조화롭게 이루어지는 모습을 묘사하려고 했다. 달력화는 천체의 움직임을 흐트러짐 없는 자연의 질서로 여기고, 이 자연의 순환에 순응

하며 사는 당시 사람들의 가치관을 보여준다. 위쪽 부분에는 태양이 일 년 간 지나간 길목의 12별자리를 표시한 황도 12궁을 표시했는데, 각 달마다 그 달에 잘 보이는 두 개의 별자리를 그려 넣었다.

그런데 과학적으로 보면, 360도의 황도대를 30도씩 12등분한다고 할 때, 땅 위에 떠 있는 부분만 그려놓은 반구 형태의 천체도에는 6개의 궁도가 그려 넣어졌어야 한다. 그러나 기도서의 달력화에서는 두 개의 별자리만 보이는데, 이는 하나의 별자리를 90도에 걸쳐 그려 넣은 것이므로 실제 하늘에서의 별자리 배치와는 다르다. 정확히 그린다면, 달력화의 별자리는 황도 12궁의 절반 부분이 모두 그려졌어야 맞다. 그러나 매달 해당하는 달의 별자리 부분을 알아보기 쉽도록 확대해서 6개의 별자리 대신 2개씩의 별자리만 그려 넣은 것 같다. 과학적인 별자리표로는 무리가 있지만, 달력으로서의 실용적 활용을 위해 이런 방식으로 그린 것으로 보인다. 예술작품이 반드시 과학적으로 정확해야 할 의무는 없다. 더구나 이 기도서는 중세 필사본 중 가장 아름다운 작품 중 하나가 아닌가.

한편, 달력 아래의 그림들은 지상의 현실세계를 묘사하고 있다. 위의 달력과 아래의 생활 모습을 병치한 것은 별자리가 농사일과 연관되어 있고, 인간의 운명이나 건강과도 관계가 있다고 생각했기 때문이다. 계절에 따라 농민들이 씨를 뿌리고 수확을 하며 또는 여가활동으로 수렵을 하는 모습과 베리 공작이 계절마다 여러 성으로 옮겨 다니며 지내는 모습 등을 표현하고 있는데, 이는 중세의 농민과 귀족의 생활 모습에 관한 귀중한 풍속자료를 제공하기도 한다. 이것은 죽은 성인들을 관념적으로 그린 성화에 치우

쳤던 중세미술의 끝자락에서 자연과 사람들의 삶을 사실적으로 묘사한 그림으로, 르네상스의 도래를 예고하는 것이기도 하다.

랭부르 형제는 자신의 17개에 이르는 성과 저택들을 과시하고 싶어했던 베리 공작의 뜻에 따라 자연 풍경을 그린 중경 위 원경에 호화로운 성들을 그려 넣었다. 이렇듯 전경, 중경, 원경을 평행으로 그려 원근법적 환상을 주는 기법 또한 이 기도서의 특이한 점이다.

기도서에 담긴 별자리와 12가지 풍경

베리 공작의 기도서 중 12개의 달력 세밀화를 살펴보자.

1월은 베리 공작이 새해를 맞아 성에서 잔치를 벌이는 장면이다. 왼쪽 중앙에 사치스러운 푸른색 옷을 입고 털모자를 쓴 남자가 베리 공작이다. 식탁은 당시 귀족만이 먹을 수 있었던 육류 요리로 차려져 있고, 앞에는 귀족들에게 바치기 위해 고기 각 부위를 칼로 자르는 시종들이 있으며, 공작의 발밑에는 애완견이 있다. 복식이나 금도금을 한 식기류는 귀족의 호사스러운 삶을 드러내고 있다. 1월에 볼 수 있는 별자리인 염소자리와 물병자리가 그려져 있고, 달력의 날짜나 달의 모양이 누락되어 미완성인 채 전해져 온다.

2월은 농부 여인들이 언 발을 녹이기 위해 치마를 걷어 올리고 불을 쬐고 있고, 집 밖에는 거지가 혹독한 추위에 떨고 있다. 또한 위쪽에는 땔감을

실은 당나귀가 주인과 함께 언덕을 힘겹게 오르고 있는 등 눈 덮인 중세 겨울농장의 여러 가지 생활모습을 묘사하고 있으며, 천체도에는 물병자리와 물고기자리, 그리고 날짜, 달의 형태들이 그려져 있다.

3월은 공작의 영지 중 하나인 루지앙의 농부들이 밭을 갈고 거름을 주며 씨앗을 뿌리는 장면이다. 4월은 잘 차려입은 귀족 남녀가 각각 시종과 시녀를 거느리고 사랑의 징표를 교환하는 모습을 담고 있는데, 놀랍게도 처녀는 베리 공작의 11살짜리 손녀라고 한다. 그러나 600년 전의 평균수명을 생각하면 이 어린 연인들의 상황을 이해할 수 있을 것이다.

5월은 베리 공작의 파리 거주지 오텔 드 넬에서 화려하게 성장한 공작과 귀족들이 5월제를 즐기는 모습이다. 6월은 파리의 시테섬에 있는 유명한 생트 샤펠Sainte-Chapelle을 원경으로 다시 밭일을 하는 농부 남녀의 모습이 출현하며, 7월은 한쪽에서는 양털을 깎고 한쪽에서는 수확하는 사람들의 모습이 보인다. 8월은 전경의 한가하게 사냥놀이를 즐기는 유한계급 귀족들과 중경의 곡식을 거두고 나르는 농민의 모습이 대조적이다.

9월은 포도 수확을 하는 농민들의 모습을 묘사한다. 10월은 씨를 뿌리거나 새 사냥을 하는 농부들의 모습이 보이며, 멀리 루브르 궁과 세느강이 보인다. 11월은 돼지치기의 모습이, 12월에는 숲에서 사냥개들이 멧돼지를 물어뜯어 제압하는 장면이 그려져 있다.

1월: 베리 공작의 신년 연회

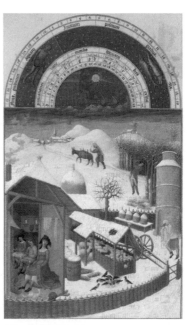

2월: 겨울철 농가 모습

3월: 뤼지냥 성, 밭농사와 포도농사를 준비하는 농민들

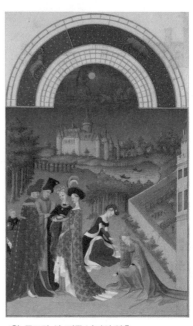

4월: 두르당 성, 귀족 남녀의 약혼

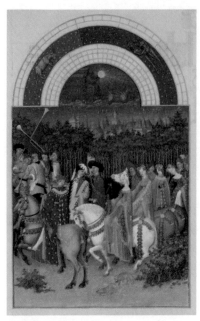

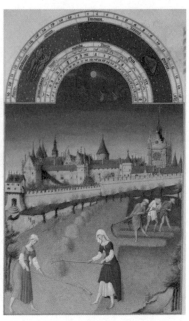

5월: 오텔 드 넬, 5월제를 즐기는 베리 공작과 귀족들

6월: 시테 성과 생트샤펠 성당, 밭일하는 농부들

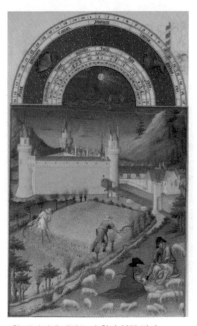

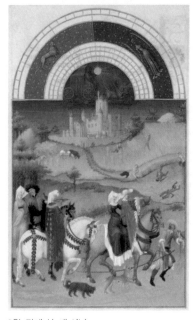

7월: 푸아티에 재판소, 수확과 양털 깎기

8월: 탕페 성, 매 사냥

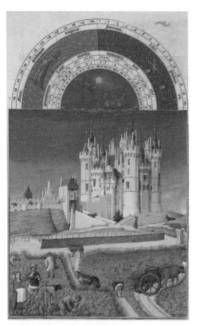

9월: 소뮈르 성, 포도 수확

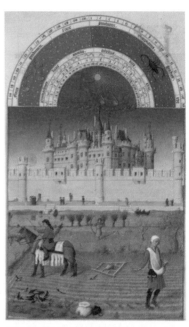

10월: 루브르 성, 파종과 새 사냥

11월: 돼지치기

12월: 뱅센 성, 멧돼지 사냥

중세를 들여다보는 창문

이 달력화는 호화로운 귀족의 생활을 보여주고, 중세 말기 농민들의 삶을 평화로운 태평성대로 묘사했다. 랭브르 형제는 진실을 그렸을까?

당시는 폭압적인 군주와 영주의 시대였고, 100년 전쟁의 소용돌이 속에서 과도한 과세로 인해 끊임없이 농민반란이 일어나는 등 정치적·사회적·경제적으로 매우 불안정한 시대였다고 역사는 기록한다. 그런데도 그림 속의 농부들은 마냥 행복해 보이며, 혹독한 시대의 그늘이 느껴지지 않는다. 잔인할 만큼 추운 북유럽의 겨울 날씨에도 농부들은 안락한 집안에서 따뜻한 불을 쬐고 두꺼운 옷으로 무장하는 등 안전하고 넉넉한 생활을 누리는 것으로 묘사되어 있다. 랭부르 형제의 기도서는 베리 공작의 시각에서 본 중세의 삶을 그린 것일까? 아니면, 베리 공작이 현실의 참상을 외면하고 그가 꿈꾼 이상적 세계를 그리게 한 것일까? 어찌 되었든 베리 공작의 기도서는 15세기 중세인의 삶의 단면을 엿보게 하는 귀중한 역사서 역할을 한다.

이탈리아의 기호학자, 철학자이자 『장미의 이름』을 쓴 베스트셀러 작가 움베르토 에코는 이러한 중세의 그림들에 대해 "전쟁이나 영웅의 이야기가 아닌 돼지치기, 요리, 의복 등의 실질적인 문화를 그렸고 일상생활과 관습 등 현실세계를 생생하게 재현했다는 점에서 그 예술적 가치를 초월해 다큐멘터리로서의 가치를 갖는다"고 평가한다. 그러면서 에코는 중세가 암흑기가 아니라, 우리가 생각하고 있던 것보다 훨씬 넉넉하고 낭만과 활력이 넘친 시대였다고 주장한다. 어쩌면 랭부르 형제의 기도서는 우리가 몰랐던 중

세의 풍요로운 생활문화를 보여주는 역사서 역할을 하고 있는지도 모른다.

이런 관점에서 볼 때, 랭부르 형제의 그림은 중세를 들여다보는 창문 역할을 한다. 그리고 중세의 창인 이 기도서는 랭부르 형제와 부유한 예술 애호가인 베리 공작의 찰떡궁합 관계를 통해 세상의 빛을 보게 된 것이다. 랭부르 형제는 파리에서 금세공을 배우던 에르망과 프랑스 궁정화가인 삼촌 장 마루엘로부터 그림을 배운 폴과 요한이다. 당시 장인 또는 예술가들은 스스로의 공방을 열고 생계를 이어갈 수 없었고, 후원자를 찾아 유럽을 널리 여행해야 했다. 재능 있는 예술가들이 가장 일하고 싶어했던 곳은 궁정이었고, 플랑드르 출신의 랭부르 형제는 국제적 인맥을 가진 삼촌 덕분에 프랑스 궁정의 유력한 귀족 베리 공작 밑에서 일할 기회를 가질 수 있었다. 600년 전이나 지금이나 인간사회는 인맥의 덫에서 헤어날 수 없는 것일까? 어찌 되었든, 랭부르 형제는 공작이 가장 아끼는 궁정화가가 되었고, 그들 역시 공작을 매우 좋아했다고 한다.

그런데 한 연구자가 폴 랭부르에 대해 재미있는 사실을 발견했다. 현미경으로 관찰한 결과, 세밀화의 하나에서 폴의 이니셜인 'P' 글자가 발견된 것이다. 중세에는 작가가 예술가라기보다는 그저 기능을 가진 장인에 불과했으므로 무명으로 남겨진 경우가 대부분이었고, 당연히 예술가의 서명도 표기되지 않았다. 미술가의 자화상과 서명은 예술가로서의 자기 인식과 자긍심이 생긴 르네상스 이후에나 나타나는 현상이므로, 폴 랭부르의 이니셜은 매우 흥미로운 사실이라고 할 수 있다. 그는 비밀스럽게 자신의 존재를 드러내려 할 만큼 스스로 예술가로서의 자의식을 갖고 있었던 것일까? 만

약 그렇다면, 그는 다가오는 르네상스의 새로운 분위기를 선구적으로 예고한 예술가일 것이다.

『베리 공작의 기도서』는 국제고딕양식으로 그려진 15세기 채식필사본의 백미다. 국제고딕양식이란, 14세기 후반에서 15세기 초반 유럽 전역에 걸쳐 유행했던 미술양식으로 회화, 태피스트리, 공예품, 보석세공, 스테인드글라스 등 모든 미술 장르에 공통적으로 나타났다. 인물의 의복이나 동물, 식물에 대한 세밀한 사실적 묘사, 장식적인 유연한 곡선의 패턴, 풍부하고 선명한 색채와 금박의 사용 등을 특성으로 하는데, 이러한 점들을 중심으로 랭부르 형제의 기도서를 감상하면 이해가 빠를 것이다.

그러나 뛰어난 예술가들도 흑사병을 피해가지는 못했다. 안타깝게도 랭부르 삼형제는 기도서를 완성하지 못한 채 모두 30세 전후에 연이어 죽고, 같은 해 후원자 베리 공작도 같은 병으로 사망한다. 이로 인해 이 필사본은 오랫동안 미완성으로 남아 있다가 1485년에 프랑스 채식 필사본가인 장 콜롱베가 완성하는데, 그럼에도 달력화 부분은 군데군데 여전히 미완으로 남아 있다.

혜성을 포착한
중세미술의 혁신가 조토

두려움 없이 자연현상 그대로를 담다

조토, 〈그리스도의 죽음을 애도함〉, 1305년경

"조토의 그림은 현대인에게는 중세미술과 크게 다르지 않아 보인다.
그러나 인물의 개성을 살린 감정 표현과 사실적 묘사,
미신적 두려움 없이 혜성을 자연현상 그대로 그린 것은
당시로서는 상상하기 어려운 혁명적 도전이었다."

조토 디 본도네Giotto di Bondone(1266?~1337)는 14세기 이탈리아 피렌체 출신의 화가다. 중세미술 양식의 평면성을 극복하고 2차원의 화면에 3차원적인 입체감과 현실감을 표현하는 기법을 창시함으로써 미술사에서 새로운 장을 열었다. 서유럽의 고딕 양식, 동로마제국의 비잔틴 양식 등을 포함하는 중세미술은 평면성과 선 중심, 감정 표현이 배제된 딱딱함이 특징이다.

조토가 활동한 13세기 말에서 14세기 초는 중세가 끝나가고 르네상스 시대가 막 시작되는 시점이었다. 그는 중세미술의 규범과 속박에서 벗어나 원근법과 명암법의 사용, 사실적 묘사, 그리고 인간적 감정 표현 등 당시로서는 획기적인 회화의 변화를 시도했다. 현대 예술가로 따지면, 그림에서 사물의 사실적 재현을 깨부수고 추상회화로 나아가는 문을 연 피카소에 비견될 만한 혁신적인 화가였다. 동시대 사람 단테가 『신곡』에서 스승 치마부에를 능가한다고 썼을 정도로, 당시 조토는 그 천재성을 인정받아 오늘날 피카소가 누린 만큼의 부와 명예도 누렸다. 조토의 혁명적 자산은 100년 후 그의 그림을 연구하고 원근법을 좀 더 발전시킨 마사치오Masaccio(1401~1428)와 미켈란젤로에게 이어졌고, 결과적으로 르네상스 미술이 꽃을 피울 수 있는 발판이 되었다.

조토, 중세미술의 혁신가

이탈리아 파도바의 스크로베니 예배당 벽화에는 성모 마리아의 일생, 수태고지, 그리스도의 생애와 수난, 그리스도의 죽음과 부활, 최후의 심판 등을 연작으로 그린 조토의 프레스코 벽화가 있다. 조토는 그리스도의 신적인 특성을 부각하는 기적의 장면을 축소하고, 대신 마리아와 그리스도의 인간적 삶을 중심으로 한 연작을 제작했다. 그리스도의 신성보다는 인간적인 면모에 중점을 둔 것이다.

여기서 기존의 중세미술을 넘어선 조토의 개성을 엿볼 수 있다. 중세회화의 선 중심으로 묘사된 평면적 인물의 무표정함과는 전혀 다르게, 조토 그림의 등장인물들은 입체적인 양감을 가지고 있으며, 격하고 슬픈 감정을 각각 개성적으로 드러내고 있다. 르네상스 이후의 사실적인 회화에 익숙한 우리 눈에는 여전히 중세적인 미술로 보이겠지만, 당대에는 그 정도의 사실적 표현과 입체감, 감정 표현도 경이로움 그 자체였을 것이다. 모네와 마티스, 피카소가 이전과 전혀 다른 새로운 그림을 내놓아 현대미술의 혁명을 가져왔듯이 조토는 이들 현대화가들이 이룬 것과 똑같은 혁신을 중세미술에서 이룩했다고 보면 된다.

다만 조토는 사실적인 기법을 향해 나아갔기 때문에 처음부터 천재로 받아들여진 반면, 모더니즘 화가들은 리얼리티를 부수고 비재현적·추상적 방향으로 나아갔기 때문에 극심한 반발을 샀던 것이 다르다면 다른 점이다. 사람들은 그때나 지금이나 항상 자연을 사실적으로 표현한 그림을 선

스크로베니 예배당 내부에 그려진 조토의 프레스코화

호하며, 무엇을 그렸고 무엇을 의미하는지 알기를 원한다. 현대 아방가르드 미술은 이제 그 극점에 다다른 듯하다. 사실주의를 벗어나 실험할 수 있는 모든 것을 실험한 것 같다. 이제 머지않아 인류가 가장 좋아하는 사실주의가 다시 미술의 주류가 될지도 모르겠다.

　예배당의 그림을 주문한 사람은 파도바의 대상인 엔리코 스크로베니였다. 그는 고리대금업으로 막대한 부를 쌓은 아버지와 자신의 죄를 씻기 위해 예배당을 세워 성모 마리아에게 바쳤다고 한다. 중세 말에는 서서히 자본주의 경제체제가 나타나고 부유한 상인계급이 새로운 유력계급으로 등장한다. 그들은 교회 내에 가족예배당을 지어 헌당하고 미술품을 주문해

교회에 기부함으로써 교회가 죄악시한 이윤추구와 이자소득에 대한 죄의식에서 벗어나고 구원을 얻고자 했다. 한편 교회는 교회대로 이들의 기부활동으로 성당을 장식하고 교세를 확장하며 후원금을 받음으로써 상인계급과 상부상조의 관계를 맺는다.

14세기 초 스크로베니 예배당의 벽화 주문자가 중세의 교회나 귀족이 아니라 상인이었다는 사실은 새로운 상업계층이 예술의 후원자로 떠오르는 르네상스 이후의 근대적 생활방식을 예견한다는 점에서 흥미롭다. 이후 대표적인 상인계급 미술 후원자인 메디치가가 등장한다. 약국 경영에서 시작해 금융업으로 막대한 부를 축적한 메디치가는 산 로렌초 성당을 개축하고 미술품을 수집하며 예술가들을 후원함으로써 종교적 구원을 노렸을 뿐 아니라, 신흥가문의 위세를 과시하고 사회적 지위를 공고히 하려는 정치적 목적까지 추구한다.

〈동방박사의 경배〉에 혜성을 그려 넣다

스크로베니 예배당에는 그리스도의 생애 연작 중 하나인 〈동방박사의 경배〉가 있다. 〈동방박사의 경배〉는 중세와 르네상스의 화가들에서부터 17세기 바로크 시대의 루벤스와 렘브란트에 이르기까지, 화가들에게 인기 있는 성서 주제 중 하나였다. 동방의 박사(점성술사)들이 메시아의 탄생을 알리는 별을 따라 베들레헴으로 찾아와 아기 그리스도에게 경배하며 황금,

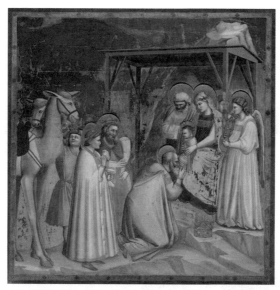

조토, 〈동방박사의 경배〉, 1304~1306년

유황, 몰약을 선물하는 장면을 담고 있다.

조토의 그림에서 가장 흥미로운 점은 예수가 탄생했을 때 밤하늘에 떴다는 베들레헴의 별 대신에 코마Coma(혜성의 핵을 둘러싸고 있는, 밝게 빛나는 공 모양의 영역, 즉 머리 부분)와 꼬리가 분명한 핼리혜성이 그려져 있다는 것이다. 조토는 1301년 나타난 핼리혜성을 눈으로 보고 그것을 자신의 그림에 담았다. 당시에 누구도 조토의 방식으로 별을 본 화가는 없었다. 500년, 600년 전의 사람들에게 별은 우리가 보는 것처럼 아주 작은 빛의 점, 혹은 광활한 우주에 존재하는 가스 덩어리가 아니라, 점성술적인 마술과 천상의 것을 내포한 그 무엇이었다.

이러한 시각은 라파엘로와 티치아노, 틴토레토의 그림들에서 여실히 나

라파엘로, 〈십자가 처형〉, 1502~1503년

타난다. 라파엘로의 〈십자가 처형〉에는 맨 위에 달과 해가 인간의 얼굴로 묘사되어 있는데, 천진난만하고 사랑스럽지만 과학적인 접근과는 동떨어져 보인다.

틴토레토는 은하수를 헤라의 젖에서 뿜어져 나온 것으로 표현했고, 티치아노는 〈바쿠스와 아리아드네〉에서 아리아드네를 하늘의 별자리가 되는 여인으로 그렸다. 테세우스에게 버림받고 낙소스 섬에 홀로 남은 아리아드네를 본 바쿠스는 짐승들로부터 그녀를 보호하기 위해 하늘로 올려주어 별자리가 되게 한다. 그림 속 아리아드네의 머리 위에 있는 왕관자리가 그 별자리다. 이들 화가들에게 별과 별자리는 현실세계에 존재하는 것이 아니라 환상적이고 신화적인 것이었다.

한편, 1577년 덴마크의 천문학자 티코 브라헤가 관측을 통해 혜성은 지구의 대기현상이 아니라 천체라는 것을 증명할 때까지, 혜성은 인간들을 불안과 공포에 떨게 했다. 당시 사람들은 천체의 세계가 완전한 질서에 의

티치아노, 〈바쿠스와 아리아드네〉, 1520~1523년

해 조화롭게 운행되고 있다고 생각했으므로, 갑자기 불쑥 나타나곤 하는 예측 불가능한 혜성은 하늘의 징벌이나 불길함의 징조라고 생각했다. 혜성의 등장은 전쟁, 지도자의 죽음, 자연재해 등 불행한 일의 전조로 여겨졌던 것이다. 17세기 초에는 갈릴레오 갈릴레이가 밤하늘의 달과 별을 망원경으로 관측하고, 이것들이 환상적인 천국의 세계가 아니라 물리적 현상일 뿐이라는 것을 알려준 이래, 화가들에게도 천체는 더 이상 계시와 신적인 경이로움의 대상이 아니었다.

그런데 조토는 이미 1300년경에 티코 브라헤나 갈릴레오가 보는 방식으로 별을 보았다. 그는 관념적인 베들레헴의 신성한 별을 실제의 혜성으로 묘사한 최초의 화가다. 티코 브라헤나 갈릴레오가 근대 천문학을 발달시키

기 300여 년 전인 14세기의 화가가 공포나 두려움의 감정 없이 혜성을 자신의 그림 속에 자연현상으로 기록한 것이 놀랍지 않은가! 사회적 통념과 관습에서 벗어난 자유로운 영혼을 가진 사람만이 진정한 예술가가 될 수 있는지도 모른다.

그러나 이 그림 속 베들레헴의 별은 사실 혜성이 아니었다. 천문학적 계산으로 볼 때 핼리혜성은 기원전 12년에 나타났으며, 베들레헴의 별이 혜성이라면 예수는 기원전 12년에 태어났어야 하므로 예수의 탄생일과 맞지 않는다. 현재 천문학자들은 베들레헴의 별의 정체는 초신성이나 신성, 혹은 두 행성이 겹쳐 있어서 더 밝게 빛나 보인 현상일 가능성이 높다고 본다. 조토는 아마도 자신이 본 혜성에 깊은 인상을 받고 베들레헴의 별을 혜성의 모습으로 그렸으리라.

탐사선 조토가 밝혀낸 핼리혜성의 정체

대략 75년을 주기로 지구에 접근하는 핼리혜성은 1986년에 지구를 다시 방문했다. 수백 년 전 조토가 보았던 바로 그 핼리혜성이다. 이즈음 유럽 우주국ESA은 지구 근처로 다가온 핼리혜성을 탐사하기 위해 발사체를 쏘아 올렸다. 이름은 조토. 그런데 왜 이 탐사선의 이름을 '조토'라고 지었을까? 그 옛날 혜성을 그림 속에 그려 넣은 조토에 대한 존경의 표시였다.

탐사선 조토는 1986년 내태양계로 들어온 핼리혜성을 탐사하기 위해 발

1986년에 촬영된 핼리혜성

사된 핼리 함대Halley Armada의 다섯 우주 탐사선 중 하나였다. 함대는 유럽 우주국의 조토를 비롯해 소련과 프랑스 협업으로 만든 베가 1, 2호, 일본이 발사한 탐사선 두 대로 구성되었다. 그중 조토는 596킬로미터 떨어진 핼리 혜성의 핵에 접근함으로써 가장 가까이 근접하여 사진을 찍은 최초의 탐사 선이 되었다.

　1301년 중세의 화가가 최초로 혜성의 존재를 있는 그대로의 자연 현상으로 관찰하고 그림을 그렸듯이 이 로봇 후배 역시 같은 혜성을 직접 관찰하고 사진으로 찍어 남겼으니 재미있지 않은가! 그러나 인간 조토가 땅 위에서 눈으로만 얌전히 관찰한 것과는 달리, 로봇 탐사선 조토는 태양열에 녹아 무자비하게 사출되는 혜성의 얼음 알갱이들의 공격을 받아야 했다. 조토는 놀

랍게도 살아남았고, 비록 그 충격으로 일부 손상을 입었으나 최상의 과학적 데이터를 계속 수집해 지구로 전송했다.

탐사선 조토 덕분에 우리는 핼리혜성의 핵 표면이 거칠고 작은 구멍이 많으며, 그 생김새가 길이 15킬로미터, 폭 7~10킬로미터의 어두운 땅콩 모양이라는 것을 알게 되었다. 또한 핵이 단단한 암석이나 얼음이 아니라 작은 먼지, 얼음 입자가 느슨하게 뭉쳐진 눈송이나 솜사탕 같은 형태라는 사실도 발견했다. 혜성은 기본적으로 얼음덩어리인데, 우리가 흔히 생각하는 깨끗한 얼음이 아니라 먼지와 일산화탄소, 이산화탄소, 메탄, 암모니아 등을 포함한 더러운 얼음덩어리로 그 자체의 색깔도 아주 시커멓다. 예쁜 혜성 꼬리는 태양 가까이 접근한 이 얼음덩어리가 서서히 녹으면서 먼지들을 흩뿌려 나타나는 형상인데 이를 먼지 꼬리라고 한다. 이러한 먼지 꼬리의 고체 부스러기들이 지구 대기와 충돌할 때 유성우 현상이 나타나며, 1억 톤의 부스러기를 남기는 핼리혜성은 물병자리-에타 유성우와 오리온자리 유성우를 일으킨다. 이제 인류는 과학의 발달로 수백 년 전 조토가 볼 수 없었던 핼리혜성의 진짜 모습을 알게 된 것이다.

갈릴레오도 깜짝 놀랄
미술계의 천문학자들

미술과 천문학의 아름다운 이중주,
엘스하이머와 루벤스

루벤스, 〈갈릴레오 갈릴레이〉, 1630년

1609년 망원경으로 목성의 위성들과 달의 분화구,
태양 흑점을 발견한 갈릴레오는 천문 관측을 통해
지동설을 입증한 위대한 과학자, 천문학자다.
그런데 그런 갈릴레오조차 깜짝 놀랄 만한 화가들이 있다.
그보다 앞서 달의 분화구를 관측해서 그린 엘스하이머와
천재적 기억력으로 수많은 별자리를 묘사한 루벤스가 그들이다.

　미술사에는 굵직굵직한 이름을 남긴 소수의 예술가들과 대중의 기억으로부터 멀어져 역사의 뒤안길로 사라진 수많은 예술가들이 있다. 아담 엘스하이머Adam Elsheimer(1578~1610)는 천재적인 재능을 지녔지만 32세의 나이에 극심한 빈곤 속에서 불우한 생을 마친, 미술사에서 사라진 화가다. 그러나 당대에는 이탈리아에서 활동한 독일 바로크 미술의 가장 뛰어난 화가 중 한 사람이었고, 17세기 풍경화의 발전에 중요한 역할을 했다. 키아로스쿠로 기법의 대가 카라바조의 영향을 받아 빛과 어둠의 극적인 대비에 중점을 둔 사실적인 풍경화를 그렸는데, 그의 작풍은 친구였던 루벤스와 렘브란트, 프랑스 풍경화가 클로드 로랭에게 커다란 영향을 미쳤다.

　엘스하이머의 작품들은 스튜어트 왕가의 두 번째 왕 찰스 1세가 수집할 만큼 영국에서 매우 인기가 높았고, 오늘날에도 루브르, 알테 피나코테크, 에르미타주, 장 폴 게티 등 세계 유수의 미술관들에 전시될 정도로 전문가들 사이에서는 그 예술성을 인정받고 있다.

우울증과 빚더미 속에서 죽어간
세밀화의 천재 엘스하이머

엘스하이머와 대조적인 삶을 살았던 프랑스 현대화가가 있다. 바로 베르나르 뷔페Bernard Buffet(1928~1999)다. 생전에 그의 작품들은 상업적으로 큰 성공을 거두어 재벌작가라고 불릴 정도였다. 하지만 정작 미술비평가들은 예술보다는 돈벌이에 더 관심이 있다며 뷔페의 작가적 예술성을 혹평했고, 현대미술의 보고인 퐁피두센터는 이 유명한 자기 나라 화가의 작품을 단 한 점도 사지 않았다. 뷔페는 결국 71세에 검은 비닐봉지를 머리에 쓴 채 스스로 목숨을 끊었다. 그의 아들은 그가 알츠하이머로 더 이상 그림을 그리지 못하게 되자 삶의 의미를 잃었기 때문이었다고 주장했지만, 사람들은 비평가들의 외면에 따른 오랜 우울증과 자괴감이 원인이었다고 말한다.

빚 때문에 감옥에 갇히는 등 평생 곤궁한 삶에 시달리며 겨우 40점의 작품을 남겼지만 오늘날까지 전문가들로부터 그 예술성을 인정받는 엘스하이머와 호사스러운 대저택에 살면서도 인정에 목말라하다가 스스로 죽음을 선택한 뷔페 중 누가 더 불행한 예술가일까? 분명한 것은 두 사람 모두 우울증으로 고통받았다는 점이다.

〈이집트로의 피신〉은 엘스하이머가 죽기 1년 전에 그린 마지막 작품이자 그에게 명성을 가져다준 대표작으로, 미술사 최초의 밤 풍경화다. 41×31센티미터의 작은 크기로, 멀리서 보면 그 가치를 알아보기 어렵지만 가까이에서 감상할 때 놀랄 만큼 세밀하고 정교하게 그려졌음을 깨닫게 된

엘스하이머, 〈이집트로의 피신〉, 1609년

다. 어두운 청록색 톤의 밤 풍경은 아름답기 그지없다. 이 작품은 유대의 왕 헤롯을 피해 요셉과 성모, 아기 예수가 이집트로 피신한다는 성서의 이야기를 소재로 한다. 이 그림에서 가장 우리의 시선을 끌어당기는 것은 강렬한 빛과 어둠의 대비다. 전체적으로 어두운 화면은 네 개의 광원에 의해 몇 개의 장면으로 분할된다. 오른쪽 중앙 밤하늘에 뜬 보름달, 물 위에 그려진 달의 반사, 아래쪽 중앙에 요셉이 들고 있는 횃불, 그리고 왼쪽 아래 목동들이 피운 모닥불 등이 그 광원이다. 밤의 어둠은 성가족의 험난한 여정을 암시하는 동시에 발각의 위험으로부터 그들을 안전하게 숨겨주는 보호자 역할을 한다.

　어둠을 꿰뚫고 불빛 속으로 시선을 파고들면, 대상을 사실적으로 묘사한

화가의 정밀한 묘사를 볼 수 있다. 엘스하이머는 캔버스가 아닌 동판에 유화물감으로 그림을 그렸는데, 주변 사람들이 그를 '세밀화광'이라고 부를 정도로 세세한 표현에 강박증적인 집착을 보였다. 캔버스와 달리 어떤 작은 구멍들도 없이 매끄러운 동판은 유화물감의 광도를 보다 강화시켰고 아주 세세한 부분 묘사를 가능하게 했다. 이런 완벽주의적 꼼꼼함 때문에 몇 년간 한 작품에만 매달릴 정도로 제작 속도는 매우 느렸고, 종종 작품을 완성하지 못했다. 지나치게 세밀한 그림을 그리려는 욕망 때문에 건강을 해치고 요절했다는 설이 있을 정도다. 동시대 이탈리아 화가인 지오반니 베글리오네는 그의 죽음을 두고 이렇게 비유적으로 말했다. "종려나무는 하중을 받고도 위로 쭉쭉 자란다. 그러나 가끔 그 무게를 견디는 능력이 좌절된다. 휴식을 통해 성장하는 능력을 충전하지 못하면 결국에는 그 하중을 이겨내지 못하기 때문이다."

그러면 그 어둠 속의 불빛을 파고들어 인물들이 무엇을 하고 있는지 살펴보자. 중앙에는 붉은 외투를 입은 요셉이 횃불을 들고 부드럽고 애정 어린 모습으로 나귀에 탄 성모와 아기 예수를 인도하고 있다. 요셉이 들고 있는 횃불은 아기 예수와 성모를 겨우 비출 정도의 희미한 불빛으로, 성가족의 소박함과 겸손함을 나타낸다. 옆에는 양과 소와 함께 있는 목동들이 요셉의 횃불보다 밝은 모닥불을 피우며 쉬고 있다. 목동들은 아직 성가족의 존재를 알아채지 못했지만, 엘스하이머는 천사로부터 아기 예수의 탄생을 전해 듣고 인류의 대표자로서 탄생을 목격하는 성서 속 목동들을 묘사해놓았다. 이러한 인물 묘사에서 따뜻하고 인간적인 서정성이 느껴진다. 이 작

품은 장르상 매우 사실적인 기법으로 자연을 묘사한 풍경화인 동시에, 단순한 풍경화에 그치지 않고 성서 속의 이야기를 시적이고 서정적으로 풀어냈다고 할 수 있다.

한때 엘스하이머와 교류하며 친분을 쌓았던 루벤스는 그의 작품 몇 개를 수집할 정도로 엘스하이머를 높게 평가했다. 그러면서도 그가 나태함 때문에 그의 능력이 빛을 발하지 못한다고 질책하기도 했다. 그러나 비평가들은 그가 심한 우울증으로 고통받았기 때문에 이러한 비판은 부당하다고 말한다. 종종 그는 오랫동안 그림을 그리지 않고 지내기도 했다. 30대 초반의 젊은 나이에 가난, 우울증, 그리고 강박증에 시달리며 생을 마친 이 불우한 화가는 37세에 권총 자살한 반 고흐의 삶을 연상시킨다.

달의 분화구가 그려진 최초의 밤 풍경화

엘스하이머의 〈이집트로의 피신〉은 천문학과 미술의 융합을 구체적으로 보여주는 하나의 지표가 되는 그림이다. 정확한 별자리들과 은하수, 달의 울퉁불퉁한 표면까지 표현한 풍경화로서, 미술사에서 매우 중요한 의미를 갖고 있는 작품으로 평가받고 있다. 헤롯왕을 피해 이집트로 피신하는 성 가족 주제는 이전부터 많은 화가들이 그려온 종교적 주제였지만, 특히 이 작품은 최초의 밤 풍경화라는 점에서 독특하다. 그러나 무엇보다도 흥미로운 점은 엘스하이머가 망원경으로 직접 천체를 관측하고 은하수와 달을 사

실적으로 그렸다는 것이다. 이전의 화가들에게 있어 달은 얼룩덜룩한 반점이 없는 수정같이 맑은 것이었고, 은하수는 뿌연 띠의 흐름으로만 보였다. 미술사가들은 이 작품이 유럽 회화에서 은하수가 별의 집합으로 이루어진 모습으로 그려지고 달이 분화구를 가진 것으로 묘사된 최초의 그림이라고 말한다.

왼쪽 꼭대기에서 그림 중앙까지 작은 별들의 강 은하수가 흘러내리다가 성가족 바로 위 나무 뒤로 사라진다. 사실 엘스하이머는 은하수를 통해 성가족을 보호하는 신의 존재를 상징하고 싶어했는지도 모른다. 아마도 엘스하이머는 자신이 관측한 우주의 천체현상에 대한 경외심 속에서 창조주의 존재를 발견함으로써 그림 속에 고요한 평온함을 표현하려 했을 것이다. 그러나 그의 의도가 어떻든 간에, 실제 은하수의 모습을 묘사하고 있는 것도 사실이다. 그에게 과학적이고 객관적인 자연 현상과 종교는 이질적인 것이 아니었다.

미술사가이자 사진작가인 플로리언 하이네의 『거꾸로 그린 그림』에 따르면, 엘스하이머가 망원경을 갖고 있었고, 은하수를 정확하게 관찰해 그의 그림에 묘사했다고 한다. 망원경은 1608년 네덜란드 안경사 한스 리퍼세이Hans Lippershey가 발명하여 파리, 프랑크푸르트, 로마 등 유럽 도시의 과학자와 지식계층에 보급되었다. 로마에서는 1601년 페데리코 체시 공작이 과학에 관심이 있는 지식인 모임인 린체이 아카데미를 창설했고, 갈릴레오도 가입하였다. 엘스하이머도 린체이 아카데미 회원이었던 자신의 자산 관리인 파베르 박사의 영향으로 과학에 관심을 갖게 되었고, 특히 갈릴레오

의 연구에 흥미를 느꼈다. 북두칠성과 달의 분화구까지 세밀하게 묘사된 엘스하이머의 1609년 작품 〈이집트로의 피신〉 속 천문현상은, 1610년 갈릴레이가 『별들의 전령사』라는 소책자에서 은하수가 수많은 별들의 집합으로 이루어졌고 달이 분화구를 갖고 있다고 주장함으로써 사실로 확인되었다.

〈이집트로의 피신〉에는 갈릴레오가 그의 책에서 삽화로 보여준 것과 똑같은 천문현상, 심지어 큰곰자리와 사자자리까지 볼 수 있다. 그런데 여기 놀라운 사실이 있다. 그림 속의 달, 은하수, 북극성 등의 별자리의 천문학적 조합을 종합해볼 때, 그림이 그려진 시기가 1609년 하지 무렵이었을 것이라고 추정된다. 이는 갈릴레오의 책이 나온 시기보다 9개월 앞선 것이다. 즉 엘스하이머가 갈릴레오의 연구 발표에 의존하지 않았다는 것을 뜻한다. 여기서 하이네는 이것이 미술가가 과학자를 앞서간 예라는 재미있는 주장을 한다. 사실 엘스하이머가 그의 그림 속에서 과학자 갈릴레오보다 먼저 밤하늘의 별자리와 달, 은하수를 사실적으로 묘사한 것은 부정할 수 없다. 심지어 이 작은 그림 한 점에서 무려 1,200개의 별을 찾을 수 있다고 한다. 이 그림의 반 정도는 별과 달의 묘사에 할애되었는데, 종교적 이야기와 더불어 자신이 관찰한 현실적인 밤하늘의 천체를 더 많이 표현하고 싶었을 듯도 하다.

그러나 그림 속의 큰곰자리를 비롯한 다른 별자리들의 배치는 실제의 별자리와 정확히 일치하지는 않는다. 엘스하이머는 어느 맑은 날, 하늘을 관찰해 그저 사실적으로 밤하늘을 그렸을 뿐이고, 정확한 별자리표를 그리

는 것이 목적이 아니라, 밤 시간의 어둠과 천체들로부터의 빛이 만들어내는 상호작용에 더 관심을 가졌던 것 같다. 그는 천문학자가 아니라 어디까지나 화가였던 것이다. 엘스하이머는 그저 보이는 대로 그림을 그렸을 뿐이며, 갈릴레오처럼 하늘을 관찰하여 천체현상을 정확히 기록하려고 한 것이 아니라는 점에서, 하이네의 '과학자를 앞선 미술가'는 그저 수사학적 표현일 뿐이라고 할 수 있다.

렘브란트는 엘스하이머 사망 40년 후 〈이집트로의 피신〉을 나무에 유채

렘브란트, 〈이집트로의 피신〉, 1647년

로 재구성한다. 로마에 가본 적이 없는 렘브란트가 어떻게 엘스하이머의 작품을 알았을까? 엘스하이머의 제자이자 후원자인 헨드릭 하우트가 그의 작품을 판화로 제작했고, 이 동판화를 렘브란트가 수집한 것이다. 렘브란트는 평생 엄청난 판화들을 수집했고, 비록 그것이 그의 파산의 원인이 되기도 했지만, 그것들을 통해 거장들의 작품을 연구하고 자신의 예술적 발전의 밑거름으로 삼았다. 렘브란트의 작품 역시 깊은 어둠 속에 모닥불을 통해 극적인 빛과 어둠의 대조를 보이며 시적 정취가 있는 밤의 풍경을 보여준다.

루벤스, 풍경화에 별자리를 그리다

루벤스Peter Paul Rubens(1577~1640)는 풍만한 여인 누드화, 역동적인 화면 구성, 그리고 빛나는 색채로 유명한 바로크 화가다. 한편, 그는 성공적인 외교관이었고, 많은 과학자, 철학자와 교류한 당대의 지식인이었다. 따라서 17세기의 과학적 성과, 특히 갈릴레오와 같은 천문학자들의 학설에 흥미를 가졌고, 많은 작품들에서 그의 천문학적인 관심을 찾아볼 수 있다. 그 대표적인 작품으로 〈달빛 풍경〉, 〈시각의 알레고리〉 같은 그림들을 들 수 있다.

루벤스는 1635년 시골로 은퇴해 헤트 스텐 성에서 두 번째 아내와 아이들과 함께 1640년까지 그의 생애 마지막 시간을 행복하게 보냈다. 이 시기

에는 대부분 풍경화를 그렸는데, 이전의 초상화나 종교화, 역사화 등이 부유한 주문자를 위한 것이라면, 이들 풍경화는 오직 루벤스 자신의 즐거움을 위한 것이었다. 특히 〈달빛 풍경〉은 루벤스가 엄청난 열정과 노력을 기울였던 마지막 풍경화로서, 그가 찬탄해마지 않던 동료 예술가 엘스하이머에 대한 헌사이기도 하다. 엘스하이머의 그림에서 보이는 물에 반사된 달빛, 밤하늘의 수많은 별들을 그대로 자신의 풍경화 속에 묘사함으로써 요절한 동료를 오마주하려고 했던 것 같다. 루벤스는 엘스하이머가 죽었을 때, "그는 세밀화와 풍경화에 있어 타의 추종을 불허한다. 그는 그의 이전 그리고 이후의 그 누구에게서도 결코 기대할 수 없는 탁월한 능력을 갖고

루벤스, 〈달빛 풍경〉, 1635~1640년

있다. 그가 죽었다는 소식을 듣고 그 어떤 때보다도 더 극심한 고통이 내 가슴을 때린다"라며 슬퍼했다.

루벤스는 1600년 미술공부를 위해 당시 예술의 중심지인 이탈리아를 여행하였는데, 로마에서는 엘스하이머를 만나게 되었다. 그의 작품에 감탄한 루벤스는 1608년 고향인 안트워프에 돌아갈 때까지 엘스하이머의 많은 작품을 모사했다. 특히 엘스하이머의 〈이집트로의 피신〉은 루벤스의 〈달빛 풍경〉에 심오한 영향을 주었다.

그러나 흥미롭게도 루벤스는 엘스하이머의 풍경화에서 주체가 되었던 성가족을 없애고, 풍경 자체에만 관심을 가졌다. 그의 목적은 오직 자기 자신의 만족이었고, 이전에 주문제작을 받을 때 불가피하게 그려야 했던 종교적인 요소를 언급할 필요가 없었던 것이다. 루벤스의 풍경은 엘스하이머의 밤보다 훨씬 밝다. 실제로는 구름이 이렇듯 많이 낀 밤에 달빛이 이토록 밝을 수는 없으므로 비사실적인 밤 풍경화라고 할 수 있다. 또한 루벤스의 밤하늘에는 오리온자리, 카시오페이아, 전갈자리가 함께 그려져 있는데, 이는 그가 살았던 플랑드르 지방에서는 같은 날 밤에 동시에 보이지 않는 별자리들이라는 점에서, 역시 사실적인 풍경은 아니라는 점을 증명한다.

천문학자 마이클 멘딜로는 이 사실에 주목하여 루벤스가 일 년 동안 헤트 스텐에서 관측했던 모든 별자리들을 머릿속에 기억해놓았다가 그의 그림 속에서 한꺼번에 그려 넣으려 했다고 추정한다. 이렇게 볼 때 이 밤하늘의 풍경화는 정확한 사실적 별자리를 그린 것이 아니라, 기억에 의해 재구성된 관념적인 밤하늘을 묘사한 것이다. 다음 그림은 멘딜로 교수가 루벤스

천문학자 마이클 멘딜로가 루벤스의 〈달빛 풍경〉 속 별자리들을 분석한 자료
(a) 달 (b) 카시오페이아자리 (c) 유성 (d) 오리온자리 (e) 전갈자리

의 〈달빛 풍경〉의 별자리들을 분석한 자료를 참고하여 재구성한 것이다.

한편 루벤스는 17세기 천문학자이자 지동설을 주장한 갈릴레오와 오리온 성운을 발견한 아마추어 천문학자 니콜라 페이레스크와도 교류했는데, 이 작품에 대한 그들의 영향도 무시할 수 없다. 갈릴레오와의 인연은 뒤에서 다시 언급하기로 하고, 여기서는 페이레스크와의 관계를 알아보기로 한다.

루벤스는 1621년부터 페이레스크와 친분을 가졌다. 갈릴레오를 숭배한 그는 자신의 집에 사설 관측소를 만들어 망원경으로 천체를 관측한 끝에 오리온성운을 발견했고, 이를 루벤스에게도 알려주었다. 그리하여 루벤스의 〈달빛 풍경〉에는 오리온자리도 그려지게 된다. 한편, 루벤스는 엘스하이머와 페이레스크의 영향을 넘어서서 다른 천문현상을 밤하늘의 풍경 속에 첨가했다. 그것은 달 윗부분에 희미하게 보이는 유성, 그림 왼쪽의 윗부분에 W자 모양의 카시오페이아자리, 그리고 오른쪽 윗부분의 곡선 패턴의 전갈자리 등이다.

루벤스가 그린 갈릴레오의 초상화

루벤스는 린체이 아카데미를 세운 페데리코 체시 공작이나 그 회원들과 친분이 있는 사이였고, 그의 형인 필립 루벤스도 이 아카데미의 회원이었다. 17세기 이후 과학자들은 개인적 연구를 넘어서서 과학 공동체를 만들어 정보를 교환하고 값비싼 실험기구를 공유하는 등 공동연구를 하기 시작

했는데, 이때 이탈리아의 린체이 아카데미를 시작으로 영국 왕립협회, 프랑스의 왕립과학아카데미 등이 창립되었다. 린체이란 스라소니를 뜻하는 이탈리아 말로, 스라소니처럼 날카로운 눈으로 자연을 관찰하고 과학을 연구해야 한다는 의미로 붙여진 것이다. 회원들은 천문학계의 거인 티코 브라헤, 요하네스 케플러, 갈릴레오 등과 교류하였고, 1611년에는 이들 중 갈릴레오도 직접 이 학회에 가입해 활동하였다.

루벤스는 르네상스 거장들의 회화를 공부하고 모사했던 이탈리아 체류 기간 중 아카데미 회원이었던 그의 형과 함께 갈릴레오를 만났다고 한다. 당시 루벤스는 만토바의 빈첸초 곤차가 공작의 궁정에 머물러 있었고, 갈릴레오도 1604년 만토바에 한 달 정도 머물러 있었던 것이다. 갈릴레오와의 이러한 교류는 루벤스에게 천문학에 대한 관심을 불러일으켰음에 틀림없다. 게다가 갈릴레오 역시 아마추어 화가였고 색채론에 대한 논문을 쓸 만큼 미술에 관심이 있었다. 이렇게 볼 때 두 사람은 서로 공통된 관심사를 갖고 있었고, 자연스럽게 당대의 천재 천문학자와 미술거장 사이에는 호감과 존중감이 싹텄을 것이다.

한편, 루벤스는 이탈리아에서 알게 된 지식인들과 갈릴레오와의 만남을 기념하기 위해 〈만토바의 친구들과 함께 있는 자화상〉을 그리기도 했다. 미술계에서는 300년 동안이나 이 그림이 루벤스의 작품인지 알지 못했으나, 1932년에 와서 그의 것이었음이 뒤늦게 밝혀진다. 중앙에 관객을 향해 시선을 던지고 있는 사람이 루벤스이며, 옆에 그의 망토에 손을 대고 있는 사람이 갈릴레오다. 갈릴레오가 루벤스를 보고 있는 반면에, 루벤스는 갈

루벤스, 〈만토바의 친구들과 함께 있는 자화상〉, 1604~1605년

릴레오에게서 얼굴을 돌려 관객을 바라보고 있다. 이런 자세는 루벤스를 갈릴레오보다 중요한 사람인 것처럼 보이게 하는데, 이는 당시 학자보다 낮은 사회적 지위로 인식되었던 예술가의 위상을 높이려는 의도적 설정으로 보인다.

갈릴레오의 머리 위, 그리고 갈릴레오와 루벤스 사이에 떠 있는 붉은 빛의 대기는 석양이 아니라 오로라 현상으로 볼 수 있다. 사실 갈릴레오는 오로라를 관찰하고 어떻게 만들어지는지에 대한 기록도 남겼다. 그는 오로라가 대기 중의 수증기가 지표면에 올라가서 생성되는 것이라고 생각했다.

루벤스 바로 뒤에 있는 인물이 그의 형 필립 루벤스이며, 오른쪽 끝에 있는 이가 당대의 저명한 스토아 철학자 유스투스 립시우스, 왼쪽 끝에 있는 이들은 립시우스의 학생들이다. 학자들과 루벤스가 만나서 열띤 토론도 하며 교분을 나누는 장면을 그린 것이다. 그러나 물론 이것은 이들 등장인물들이 실제로 한자리에 모인 역사적 사실의 묘사가 아니라, 루벤스가 상상으로 연출하여 그린 것이다.

〈시각의 알레고리〉에서 찾은 천문학

이렇듯 루벤스의 작품들에서는 어렵지 않게 천문학에 대한 관심을 찾아볼 수 있다. 얀 브뤼헐Jan Brueghel the Elder(1568~1625)과 공동작업한 〈시각의 알레고리〉역시 천문학과 밀접한 관련이 있는 작품이다. 〈시각의 알레고리〉는 시각, 청각, 미각, 촉각, 후각 등 인간의 다섯 감각을 우화로 그린 오감 시리즈 중 하나다. 1617년에서 1618년 사이에 친한 동료 미술가인 얀 브뤼헐과 협업한 작품으로 브뤼헐이 배경을, 루벤스가 인물을 담당하였다. 눈으로 볼 수 있는 모든 대상들, 즉 망원경, 아스트롤라베astrolabe(별의 위치, 시각, 경위도를 관측하는 천문시계), 지구본 같은 광학적 도구들, 그림과 조각 등 시각 예술 작품들, 꽃과 보석, 페르시아산 태피스트리, 중국 도자기 등 온갖 사치스럽고 화려한 물건들을 플랑드르 화파 특유의 정교하고 세밀한 묘사, 섬세한 붓 터치와 밝은 색채로 표현했다.

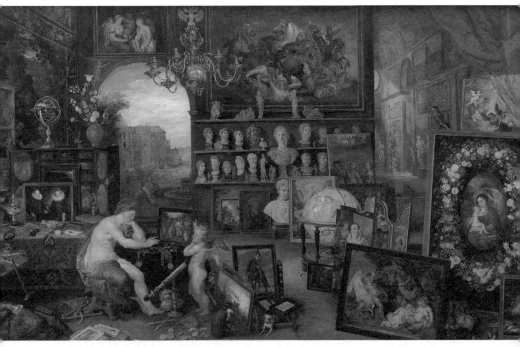

루벤스와 브뤼헐, 〈시각의 알레고리〉, 1617년

특히 이 작품에서는 다양한 천문학 기구와 장치들이 눈에 띈다. 갖가지 귀족의 소장품들로 가득 찬 화려한 방에 전형적인 루벤스의 누드로 그려진 비너스가 앉아 있고, 그녀와 큐피드 사이에는 초기의 천체망원경이 보인다. 그림의 아래쪽 바닥에는 '우주구조학Cosmographie'이라는 제목의 천문학 책이 펼쳐져 있고, 아스트롤라베, 받침대가 있는 지구본 같은 천문학 기구들이 매우 세밀하게 묘사되어 있다.

이 값비싼 물건들에 파묻혀 있는 비너스는 시각을 상징하며, 방에 수집된 온갖 물품들은 눈으로 볼 수 있는 시각의 대상이다. 전통적으로 유럽의

왕과 귀족들은 자신들의 궁전이나 성의 수장고에 귀금속이나 진귀한 소장품들을 보관했는데, 이 그림의 배경은 안트워프의 알베르트 대공의 보물실이다. 당시 플랑드르 지역은 활발한 교역으로 인해 아시아, 아프리카 등 세계 각지에서 진귀한 물건들이 수입되었고, 이 그림 속의 온갖 값비싼 물품들은 당대 플랑드르의 경제적 부와 번영을 짐작하게 해준다. 특히 작품 속에 묘사된 다수의 최신식 과학기기는 당시 유럽의 천문학의 발전과 이에 대한 사람들의 높은 관심을 보여준다.

얼핏 물질적 탐욕과 사치스러운 생활에 젖은 시대의 풍속기록화로 보이지만, 비너스가 이 호사스러운 물건들 사이에서 생각에 깊이 잠긴 채 보고 있는 것은 성서에 나오는 '눈먼 자를 치유하는 그리스도'를 그린 그림이다. 그렇다면, 그녀의 주변에 있는 호화로운 물건들이 얼마나 헛된 것이며, 진정한 시각은 마음의 눈, 영적인 눈을 떴을 때 트인다는 것을 말하고자 한 것은 아닐까?

그림 속으로 들어간
천문학자

화가들은 왜 천문학자를 모델로 삼았을까?

페르메이르, 〈천문학자〉 중 천구의

"그림은 한 시대를 이해하기 위한 중요한 자료다.
17세기 네덜란드의 눈부신 과학적 발전이나
과학과 종교의 대립이 빚어낸 갈릴레오의 재판 같은
역사적 순간들도 한 장의 그림에 모두 다 담겨 있다."

최고의 지성이 한자리에 모이다

〈아테네 학당〉은 교황 율리우스 2세의 주문으로 라파엘로가 1509~
1510년 사이에 교황의 개인서재인 '서명의 방'에 그린 프레스코화다. 라파
엘로의 작품 가운데 가장 널리 알려진 그림으로 전성기 르네상스의 정점
을 찍는 작품이다. 많은 등장인물이 다양한 자세와 동작으로 그려졌지만,
일점소실점에 의한 원근법을 따르고 있어 산만하지 않고 집중된 느낌을 준
다. 고전적 균형감각과 질서, 선명성, 부분과 전체의 조화가 뛰어난 르네상
스 미술의 걸작이다.

베드로 성당과 비슷해 보이는 이 학당에는 그리스 로마 문명 천 년간의
위대한 철학자, 천문학자, 수학자 54명이 등장한다. 모두 다른 시대에 살았
지만, 아테네 학당에 모여 서로 생각을 나누고 학문을 교류하는 모습으로
묘사했다. 중앙의 보라와 붉은색 옷을 입은 사람이 관념세계를 대표하는
플라톤이고, 오른쪽의 파란색과 카키색 옷을 입은 사람이 과학과 자연계의
탐구를 상징하는 아리스토텔레스다.

그들이 입은 옷의 색깔은 그리스의 4원소론과 관계가 있다. 보라와 붉은

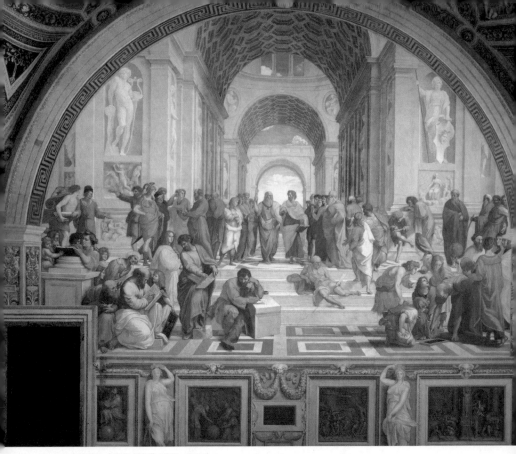

라파엘로, 〈아테나학당〉, 1510~1511년

색은 각각 공기와 불, 파랑과 카키색은 물과 흙을 상징한다. 옆구리에 책을 끼고 있는 플라톤(레오나르도 다빈치의 모습)은 이데아에 대해 설명하듯 손가락으로 하늘을 가리키고 있다. 아리스토텔레스는『윤리학』이라는 책을 허벅지에 받치고 지상을 가리키며 현실세계에 대해 이야기한다. 아리스토텔레스 앞의 계단 한복판에 보라색 망토를 깔고 비스듬히 누워 있는 사람은 명예와 부귀를 천시했던 견유학파 디오게네스다. 왼쪽 화면의 앞에는 쭈그려

앉아 책에 무언가를 열심히 기록하고 있는 대머리의 피타고라스도 있다. 피타고라스는 별과 행성의 움직임을 포함한 세계가 수학법칙에 따라 작동하며, 우주의 모든 천체는 이 완벽한 수학적 조화 속에서 존재한다고 믿었다.

그의 오른쪽에는 사색의 즐거움에 깊이 잠겨 있는 그리스 철학자 헤라클레이토스(미켈란젤로의 모습)가 대리석 탁자에 기댄 채 한 손으로 얼굴을 괴고 종이 위에 글자를 적고 있다. 뒤에는 앞머리가 벗겨지고 들창코인 소크라테스가 사람들에게 진지하게 무엇인가 설파하고 있다. 오른쪽 아래에는 허리를 굽혀 컴퍼스를 돌리고 있는 유클리드가 있으며, 유클리드 뒤에는 등을 보이고 별이 반짝이는 천구를 한 손으로 받쳐 든 조로아스터와 뒤로 돌아선 채 지구를 두 손으로 들고 서 있는 천문학자 프톨레마이오스가 있다. 프톨레마이오스 역시 행성의 움직임을 수학적으로 설명하려고 했다. 그의 천동설은 16세기에 코페르니쿠스와 케플러가 지구는 우주의 중심이 아니며, 행성들은 타원의 궤도를 돌고 있다는 것을 발견할 때까지 절대적인 권위를 누렸다.

여기서 한 가지 재미있는 사실은 조로아스터와 프톨레마이오스의 시선이 향하는 곳에 라파엘로의 자화상이 살짝 숨겨져 있다는 것이다. 그림 너머 관람자 쪽을 보고 있는 갈색 모자를 쓴 젊은이로 묘사된 라파엘로는 단순히 이 위대한 인물들 중에 끼고 싶었든지, 아니면 레오나르도, 미켈란젤로와 더불어 이 무리 속에 어울릴 만한 자신의 천재성에 대한 뚜렷한 자의식이 있었는지도 모른다.

피타고라스와 헤라클레이토스 사이에 유일한 여성이 비스듬히 서서 관

〈아테네 학당〉의 유일한 여성인 히파티아

람자를 바라보고 있다. 세계 최고의 고대 지성들 가운데 한자리를 차지하고 있는 여성은 히파티아다. 4세기경 세계 제일의 학예 도시인 알렉산드리아에서 활동한 수학자이자 천문학자, 철학자다. 외모 또한 매우 아름다워 대중적 인기를 얻었으나, 안타깝게도 여성이 수학을 잘하는 것을 마녀라고 간주한 기독교 일파에 의해 피부가 벗겨지는 고통스럽고 잔인한 죽임을 당했다. 역사상 20세기 여성과학자로서 최고의 영예를 누리고 인정을 받은 퀴리 부인 정도가 그녀의 출중한 능력에 비견될 수 있을 것이나 그들의 운명은 시대에 따라 너무 달랐다. 만약 54명의 쟁쟁한 인물들 가운데 한 사람과 이야기를 나눌 수 있는 기회를 얻는다면 누구를 선택하겠는가?

페르메이르의 모델이 된 천문학자

페르메이르Johannes Jan Vermeer(1632~1675)의 그림 〈천문학자〉 속에는 창문에서 들어오는 햇빛을 얼굴 가득히 받고 있는 한 천문학자가 별자리가

그려진 천구의를 천천히 돌리며 유심히 들여다보고 있다. 천구의 왼쪽 상반부에 큰곰자리, 중앙에 용자리와 헤라클레스자리, 오른쪽에 거문고자리가 그려져 있다. 책상 위에 펼쳐진 책은 페르메이르 특유의 세밀한 묘사 덕분에 정체가 밝혀진 1621년 발간된 아드리안 메티우스의 『별들의 탐구와 관찰』로 천문학과 지리학에 관한 서적이다. 종교화에서 하늘로부터의 신성한 빛줄기가 마리아나 그리스도에게 비추듯이 창에서 오는 황금빛의 광선이 천문학자의 얼굴을 비추면서 마치 그의 과학연구에 신성성을 부여하는 것 같다. 그의 한 손은 테이블을 짚고 다른 손은 천구의를 향해 뻗어 있다. 이는 현실에 발을 붙이고 있지만, 다른 한편으로는 저 멀리 하늘에 관한 진리를 찾고자 하는 학자의 열망을 표현한 자세로 보인다.

천구의 아래 부분에는 천문 관측의인 아스트롤라베가 있고, 벽에는 이집트 공주에게 발견되는 아기 모세 그림이 걸려 있다. 17세기 네덜란드는 스페인 통치에 대해 독립전쟁을 일으켜 정치적으로 자유롭고 경제적으로 번영하는 공화국, 네덜란드 연합주를 세웠다. 당시의 시대적 상황에서 이집트의 폭정으로부터 이스라엘 민족을 구해낸 모세는 네덜란드인들에게 의미 있는 상징적인 인물이었다. 한편, 항해자가 별자리에 의지해 바닷길을 찾아가듯이, 모세는 별자리에 대한 지식을 이용해 홍해를 건너 유대민족을 안내한 최초의 항해자이기도 하다는 점에서 천문학과 연결점이 있다. 혹은 모세가 신에게 선택받은 지혜를 가진 자이듯이 천문학자 또한 진리의 길로 이끄는 지식을 가진 자라는 점에서, 모세 그림의 상징성을 추론해볼 수도 있겠다.

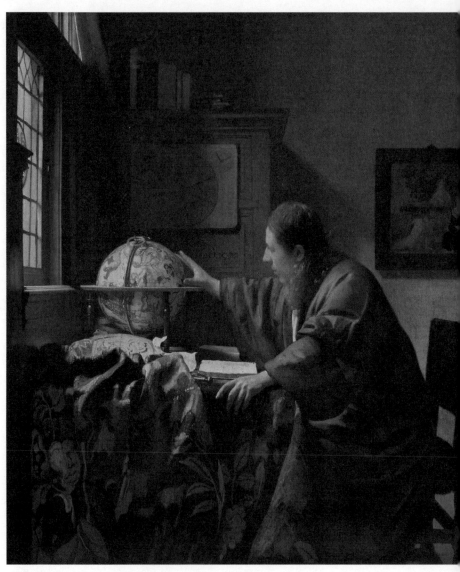

페르메이르, 〈천문학자〉, 1668년

그림의 모델은 스스로 렌즈를 갈아 현미경을 만들어 각종 미생물과 인간의 정자까지 발견함으로써 미생물학의 아버지로 불리는 안토니 판 레이우엔훅으로 알려져 있다. 그러나 페르메이르의 다른 작품들에서도 이 천문학자와 비슷한 외모의 주인공들이 등장하는데, 그 얼굴이 레이우엔훅의 초상화와 많이 달라, 그가 사실은 페르메이르 자신일 것이라는 꽤 신빙성 있는 설도 있다. 어쨌든 페르메이르는 이웃이었던 레이우엔훅과 친밀하게 지냈는데, 그가 광학기구와 렌즈를 이용해 그림 속에서 빛의 움직임을 실험하고 연구하도록 자극했을 가능성이 높다. 당시 네덜란드는 현미경을 발명했을 정도로 광학 강국이었고, 페르메이르 역시 광학 현상에 많은 관심을 두고 있었다. 그는 카메라 옵스큐라를 통해 보이는 물리적 공간 속에서 일어나는 빛의 현상을 세밀하게 관찰했다. 또한 정밀한 묘사, 독자적인 색감, 절묘한 빛의 효과를 기조로 고요한 분위기의 일상생활을 그려 자신만의 독특한 화풍을 만들어냈다.

한편, 현대 화가 데이비드 호크니David Hockney(1937~)는 페르메이르를 비롯한 얀 반 아이크, 뒤러, 벨라스케스, 앵그르 등 거장들이 그들의 작품에서 인간의 나안naked eye으로는 그릴 수 없는 정밀한 세부묘사를 했는데, 이는 렌즈를 통한 영상을 반대편 벽에 비추어 그대로 따라 그렸기 때문에 가능했을 것이라는 충격적인 주장을 내놓기도 했다. 엑스레이 조사 결과, 페르메이르의 작품에는 거장들의 그림에서 일반적으로 나타나는 어떤 스케치나 밑그림, 수정의 자취도 보이지 않으며, 그의 작품에서 나타난 이상하게 왜곡된 시점과 원근법이 카메라 옵스큐라의 사용에 따른 것일 수도 있다는

사실이 이런 주장을 뒷받침한다. 그렇다면, 페르메이르는 단순히 광학기술을 이용해 벽에 비추어진 렌즈의 영상을 베낀 기술자에 불과하다는 말인가!

호크니의 주장은 대가들의 예술적 가치를 훼손시켰다 하여 미술계의 격렬한 반발을 사기도 했지만, 흥미로운 주장임에는 틀림없다. 물론 그는 이들 대가의 예술성까지 부정하지는 않았고, 광학도구가 이미지를 제공했을 뿐이며, 이들은 여전히 뛰어난 예술적 능력으로 렌즈의 이미지를 미술작품으로 재창조했다고 강조한다. 그러나 어쩌면 위대한 미술작품의 진실은 우리가 생각하는 것보다 훨씬 초라한 것인지도 모른다.

17세기 네덜란드는 당시 유럽의 과학 발전에 고무되었고, 그것의 경이로움에 대한 존경의 표시로서 과학자의 초상화가 많이 그려졌다. 특히 네덜란드는 천문학과 망원경의 발전에 영향을 받아 항해술이 발달함으로써 해외무역과 상업 활동이 왕성한 나라였다. 자연스럽게 천문학에 대한 일반의 관심도 높았고, 이러한 역사적·사회적 분위기가 결국 한 화가의 그림에서 천문학자가 모델로 나타나도록 했던 것이다. 따라서 페르메이르의 〈천문학자〉는 17세기 네덜란드의 왕성한 지적 호기심과 과학적 발전을 보여주는 상징적인 작품이다.

한편, 천문학자가 입고 있는 긴 로브는 일본의 전통의복인 기모노로 보이며, 탁자에 깔린 덮개 역시 동방에서 들여온 것이다. 당시 네덜란드 동인도회사의 동방무역으로 페르메이르의 고향인 델프트에는 중국의 도자기와 일본의 문물이 풍부하게 들어왔고, 페르메이르의 작품 속에도 이런 동양의

물품들이 등장했다. 이렇듯 미술은 단지 심미적 만족을 충족시키는 수단을 넘어 당대의 인간사회와 문화를 이해하는 중요한 사료로서의 역할도 한다.

태양계의에 대해 강의하는 학자

사소한 발명품 하나가 인류의 삶이나 사회를 바꾸는 계기가 되는 것처럼, 과학기구 하나가 과학의 발전, 나아가 문명의 발전을 가져오기도 한다. 현대적인 '태양계의'는 천문학이 발전할 수 있는 중요한 계기가 되었다. '태양계의'는 태양계의 천체들, 즉 태양, 행성들, 위성들의 상대적 위치와 운동을 보여주는 기구로서 1704년 오레리 백작인 찰스 보일의 후원을 받은 한 발명가가 만들었다. 후원자인 오레리 백작의 이름을 따서 영어로 태양계의를 오레리Orrery라고 한다. 태양계의는 천문학의 큰 성과일 뿐 아니라 일반인들도 유용하게 시용함으로써 천문학의 대중화에 이바지했다.

조셉 라이트Joseph Wright (1734~1797)는 영국 산업혁명시대에 태어나 주로 새로운 과학혁명의 시대를 그린 화가다. 조셉 라이트가 태어난 더비는 당시 영국 산업혁명의 중심지로서 그는 산업혁명과 과학문

1767년에 제작된 태양계의

명에 많은 관심을 가지고 그림의 소재로 삼았다. 라이트의 〈태양계의에 대해 강의하는 과학자〉는 18세기 영국의 과학기술을 엿볼 수 있는 작품이다.

그는 찰스 다윈의 할아버지인 에라스무스 다윈 등 친구들과 함께 과학적 주제에 대해 토론하는 학습모임인 '버밍엄 루나 소사이어티'에도 참여하여 과학연구를 즐겼다. 18세기 영국에서 가장 유명한 화가 중 한 명이었던 그는 성서나 고대신화의 박제된 인물이 아닌, 현실 속의 과학자나 계몽주의 철학자를 그린 그림을 통해 계몽주의를 전파하는 데 힘썼다. 이제 화가는 18세기 이전까지의 단골 소재였던 성서와 고대 그리스 신화, 역사화, 그리고 귀족이나 왕족의 초상화에서 벗어나 현실의 일상적인 모습을 그리기 시작했고, 과학에 연관된 소재 역시 그중 하나였다.

이 그림에서 사람들은 불이 환하게 켜진 태양계의를 관찰하고 있으며, 희끗희끗 센 머리칼의 붉은색 외투를 입은 과학자가 강의로 청중을 마술사처럼 사로잡고 있다. 태양계를 설명하는 과학자는 당시 더비의 유명한 시계제작자이자 과학자인 존 화이트허스트다. 그는 아마 우주가 신의 섭리에 의해 움직이는 것이 아니라, 시계처럼 정확하게 움직인다는 것을 설명하고 있을 것이다. 이 작품은 세계를 이해함에 있어서 전통적인 종교관에서 벗어나 과학과 이성에 기반한 경험적·객관적 관찰을 주장한 18세기 계몽주의의 핵심 철학을 보여준다.

왼쪽에 진행과정을 기록하는 남자는 학자의 조수이며, 그 아래에서 태양계의를 정면을 바라보고 있는 소년은 퍼러스 백작의 조카다. 퍼러스 백작은 당대의 천문학자이자 수학자로 천체의 움직임에 관심을 가지고 연구

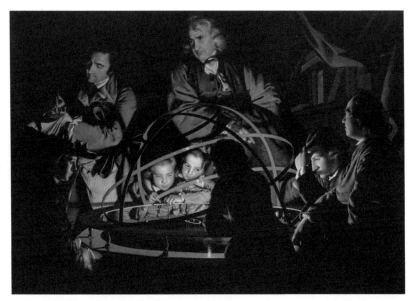

조셉 라이트, 〈태양계의에 대해 강의하는 과학자〉, 1766년

한 사람이다. 따라서 이 그림에 그려진 퍼러스 백작의 조카는 새로운 과학에 대한 귀족들의 교육열을 상징한다고 볼 수 있다. 또한 여자와 아이들 그리고 청년은 중산층을 나타내는데, 이들은 계층과 성별을 초월하여 과학에 대해 알고 싶어하던 평범한 사람들의 열망을 나타낸다. 더구나 과학강의를 듣고 있는 아이들은 조금도 지루해하지 않고 매우 재미있다는 표정을 짓고 있는데, 이들이 성장할 앞으로의 사회는 더욱 진보하고 인류의 미래는 밝다는 것을 암시하는 듯하다.

이런 면에서 이 작품은 조셉 라이트의 낙관주의적인 계몽주의 가치관을 표현했다고 볼 수 있다. 방 안의 어둠은 태양계의로부터 나오는 불빛과 극적

인 대조를 이룬다. 이는 페르메이르의 〈천문학자〉에서 방 안의 어둠이 창문에서 들어오는 햇빛과 강렬한 명암대비를 이루는 것과 유사하다. 이들 화가는 모두 이러한 빛과 어둠의 극적 대조를 통해 새로운 과학혁명의 시대에 과학과 이성이 인류의 어둠을 밝힌다는 상징적 주제를 표현하려 했다.

종교재판을 받는 갈릴레오

1633년 갈릴레오의 지동설에 대한 종교재판은 과학과 종교의 대립을 가장 극적으로 보여준 역사적 사건이다. 400여 년 전 가톨릭교회의 권력은 지금은 상상조차 할 수 없을 정도로 강력했다. 70세의 갈릴레오는 지동설에 대한 소신을 접고 간신히 목숨은 구했지만, 9년 후 죽을 때까지 가택연금 상태로 살게 된다. 그의 사후 350년이 지난 1992년에서야 교황 요한 바오로 2세가 갈릴레오 재판의 오류를 인정하고 사과했다. 천체물리학자 스티븐 호킹이 공공연히 "신은 존재하지 않는다. 그리고 우주는 단지 우연의 산물이다"라고 무신론을 주장해 종교계의 엄청난 비난에 직면한 바 있지만, 적어도 지금은 종교가 과학자를 탄압할 수 있는 힘을 가진 시대는 아니다.

이른바 사회의 패러다임이 바뀐 것이다. 과학사학자 토마스 쿤은 이러한 과학적 생각의 변화들을 '패러다임'이라는 용어로 설명한다. 그에 따르면, 과학의 역사는 한 시대의 사회에서 인정되는 과학적 진리가 새로운 가설과 이론에 의해 뒤집어짐으로써 새로운 진리, 즉 새로운 패러다임이 정상과학

normal science으로 자리 잡는 과정들을 되풀이하면서 이루어져왔다고 한다. 한때 불변의 진리로 생각되었던 프톨레마이오스의 천동설은 코페르니쿠스와 갈릴레오의 지동설로 대체되었고, 뉴턴의 고전물리학은 아인슈타인의 상대성이론으로 그 패러다임이 바뀐 것이다. 이제 패러다임은 과학혁명을 설명하는 용어를 넘어서서 사회·정치·심리·경제 등 인간사회의 전 영역에 걸쳐 사용되는 개념으로, '세상을 보는 시각 혹은 생각의 틀'이라는 뜻으로도 쓰이고 있다. 400년 전의 범법자 갈릴레오는 현대의 패러다임에서 이제 영웅이다.

다음 작품은 갈릴레오의 종교재판을 그린 조제프 니콜라 로베르-플뢰리 Joseph-Nicolas Robert-Fleury(1797~1890)의 그림이다. 그는 프랑스 신고전주의

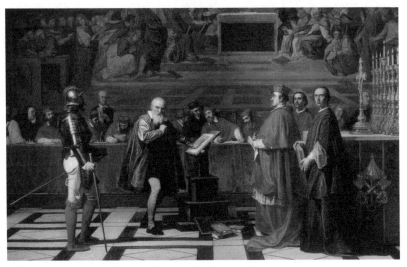

조제프 니콜라 로베르-플뢰리, 〈종교재판소의 갈릴레오〉, 1847년

화가로서 역사적 사건들을 풍부한 상상력으로 생생하게 구현하는 그림으로 유명하다. 당시 점차 확산되는 태양중심설에 대해 가톨릭교회는 성경에 위배되는 이단적 학설이라고 공식 선언했다. 교회는 우주의 중심은 지구이며 행성과 태양이 모두 지구를 중심으로 회전한다는 신학적 견해를 확고히 한 것이다.

갈릴레오 역시 가톨릭교회로부터 경고를 받았다. 1632년『세계의 두 체계에 관한 대화』를 출판하자 로마의 종교재판소는 그가 이단을 설파한다고 판단해 재판에 회부했다. 로마로 끌려간 갈릴레오는 신체적 고문의 위협까지 받는 상황에서 주장을 철회할 것을 명령받았다. 또한 그의 책은 금서가 되었고, 죽을 때까지 가택 연금되었다. 그림에서 갈릴레오는 변호인이나 배심원들도 없이 성직자들에게 둘러싸여 심문을 받고 있다. 재판소의 성직자들은 그의 지동설이 1616년 교회의 법령에 어긋나며 프톨레마이오스의 이론을 비판했으므로 유죄라고 주장하면서 중앙의 갈릴레오에게 책 내용이 잘못되었음을 실토하도록 강요하고 있다.

이 그림을 보면서 옳고 그름을 따지는 시끄러운 세상사를 다시 생각하게 된다. 세상을 보는 우리의 눈은 시대와 사회의 틀, 즉 패러다임에서 벗어날 수 없는 것일까? 오늘의 절대적 진리는 내일의 허상이 될 수 있다.

밤하늘을 사랑한 고흐

고단한 삶에서 별을 꿈꾸다

〈론강의 별이 빛나는 밤〉 펜 드로잉(테오에게 보낸 편지 뒷면)

"자살로 끝맺은 고흐의 37년간의 짧은 삶은
가난과 고뇌, 조현병으로 얼룩졌다.
마음 둘 곳 없이 고달픈 세상의 끝에서 올려다본 밤하늘,
그것은 고흐에게 어떤 의미였을까?"

고흐Vincent van Gogh(1853~1890)는 유독 별을 좋아했다. 그의 대표적인 작품들 중에는 〈별이 빛나는 밤〉, 〈론강의 별이 빛나는 밤〉, 〈밤의 카페 테라스〉 등 밤하늘과 별을 표현한 그림들이 많다. 고흐는 "별을 보는 것은 언제나 나를 꿈꾸게 한다"라고 말했다. 마음 둘 곳 하나 없이 고단했던 그의 삶에 밤하늘의 별은 단 하나의 편안한 꿈의 안식처였는지도 모른다. 많은 미술사학자들이 고흐의 별 그림에는 종교적 감정이 내재되어 있다고 말하는데, 이는 고흐가 그림을 그리면서 우주에 대한 외경심을 느끼고, 비극적인 현실을 벗어나 초월적 세계로 가는 몽상 속에서 위안을 받았음을 의미한다. 한편 고흐의 밤하늘을 그린 그림에 흥미를 느낀 천문학자들은 그의 작품을 천문학적인 관점으로 분석해보려 했다.

〈별이 빛나는 밤〉과 소용돌이치는 별

고흐의 삶은 불행과 불운의 연속이었다. 연거푸 실패한 사랑, 가족과의 불화, 성직에 대한 소망의 좌절, 한평생 인정받지 못했던 예술성, 그리고 가

고흐, 〈별이 빛나는 밤〉, 1889년

난. 1889년에는 고갱과의 불화로 자신의 귀를 자르고 생 레미의 정신병원으로 향한다. 이곳에서 병원 창밖으로 보이는 생마리 마을의 밤하늘을 그린 〈별이 빛나는 밤〉은 고흐의 후기 걸작으로 꼽힌다. 흔히 사람들

고흐, 펜 드로잉 〈별이 빛나는 밤〉, 1889년

은 고흐가 조현병, 조울증, 간질 등 정신질환을 앓은 화가이기에 이 작품을 비롯한 많은 그림들이 불안정한 상태에서 한순간에 그려졌다고 생각한다. 그러나 동생 테오에게 보낸 편지들에서 작품 하나하나를 상세히 설명하는 것에서 알 수 있듯이, 그는 항상 자연에 대한 꼼꼼한 관찰과 스케치를 통해 치밀한 계획을 세운 후 그림을 그렸다.

〈별이 빛나는 밤〉 그림 속의 달은 그믐달 단계에 있다. 달의 왼쪽 부분이 밝고 지평선에 가까이 있는 것으로 보아 이 그림은 해가 뜨기 직전 새벽 시간대의 풍경을 묘사한 것이다. 그믐달이 뜨고 있는 것으로 보아 동쪽 방향이며, 따라서 고흐는 동쪽을 향한 채 그림을 그리고 있었을 것이다. 새벽이라는 시간과 지평선에 가까운 그믐달의 위치로 볼 때, 사이프러스 나무 오른쪽에서 가장 밝게 빛나는 별은 금성으로 추정된다. 이 그림에서 정확한 별들이나 별자리 이름을 확인하기는 어려우나, 금성과 사이프러스 위의 별들은 대체로 양자리, 달 바로 왼쪽의 것들은 물고기자리로 추정된다.

그런데 고흐가 테오에게 쓴 편지에 따르면 이 작품은 6월 18일경에 그려

카미유 플라마리옹, 『대기권: 일반기상학』에 실린 목판화, 1888년

진 것으로 보이는데, 천문학적으로 계산하면 실제로 이 날짜에는 그믐달이 아니라 상현을 지나 차오르는 달이어야 한다. 그렇다면 고흐가 인위적으로 그믐달로 바꿔 그렸을 가능성이 높다. 즉 사실적인 자연의 풍경과 자신의 기억 속 밤하늘을 상상적인 혼합체로 버무려 그린 것이라고 볼 수 있다. 자연을 관찰하고 묘사하되 객관적으로 있는 그대로가 아니라, 자신의 내적 감성과 종교적·영적 느낌에 따라 각색해 표현했던 것으로 해석된다.

고흐는 천문학 지식을 그림에 반영했을까?

한편, 미술사학자 앨버트 보임과 천문학자 찰스 휘트니는 각각 밤하늘을 그리기 좋아한 고흐가 천문학에도 많은 관심이 있었고, 〈별이 빛나는 밤〉은 당시 인기 있었던 천문학 관련 출판물들에 영감을 받고 그린 것이라는

소용돌이 은하 로스 백작이 1835년 스케치한 소용돌이 은하

공통된 주장을 한다. 즉 이 작품의 별들과 은하수는 19세기의 천문학자이 자 SF 작가인 카미유 플라마리옹이 펴낸 책 『대기권: 일반기상학』에 실린 목판화에 영향을 받았다는 것이다. 이 목판화는 15, 16세기경 제작된 작가 미상의 작품으로, 중세의 수도사같이 보이는 인물이 하늘의 끝을 향해 나 가려고 하는 환상적인 장면을 그리고 있다. 천구의 윗부분에는 수많은 별 들과 달, 해가 있고, 천구를 뚫고 나간 사람의 머리는 신성한 빛으로 가득 찬 미지의 신세계를 보고 있다.

또한 휘트니는 영국의 천문학자 로스 백작이 그린 나선형 은하 스케치가 고흐의 소용돌이치는 별의 움직임과 비슷하다고 주장한다. 부유한 로스 백 작은 스스로 거대한 반사망원경을 만들어 소용돌이 은하를 관측하고 스케 치했는데, 이는 나선형 은하의 소용돌이 형태를 시각적으로 보여준 최초의 자료다. 이 스케치는 당시 신문, 잡지의 삽화를 통해 대중적으로 널리 알려 졌으므로 고흐도 보았을 가능성이 높으며, 나선형 은하를 자신의 그림 속 에 재현했을 것으로 추정해볼 수 있다.

허블망원경이 촬영한 외뿔소자리의 V838 NASA에서 위성을 이용해 2년에 걸친 해류의 움직임을 이
미지로 제작했다.

대마젤란 은하: 플랑크 위성을 통해 우주의 자기장을 촬영했다.

사실, 우주의 적잖은 천체사진들에서 이 작품의 소용돌이치는 형태와 유사한 형상이 발견된다. NASA는 고흐의 〈별이 빛나는 밤〉과 비슷하다며, 겨울철 밤하늘에 보이는 외뿔소자리의 V838의 천체사진과 해류의 움직임을 이미지로 만든 사진을 공개한 바 있다. 유럽우주국 역시 같은 의도로 마젤란 은하의 사진을 대중에 공유했다.

이에 사람들은 고흐가 자연과의 영적인 교감을 통해 우주의 비밀을 알아내고 작품 속에 직관적으로 표현했다고 상상하기도 한다. 그러나 이는 화가의 능력에 대한 일종의 신격화 또는 지나친 논리의 비약이다. 고흐의 소용돌이치는 형태는 단순히 그의 격렬한 내적 갈등과 고뇌가 표현된 것이라고 보는 것이 합리적이다. 따라서 천체와 무리하게 연결시키기보다는 고흐의 심리적 표출에 초점을 맞춰 분석해야 할 것이다.

우리는 별에 다다르기 위해 죽는다

〈별이 빛나는 밤〉에서는 마치 격렬하게 물결치는 파도처럼 보이는, 짧고 비연속적인 붓질의 소용돌이 패턴과 흰색과 황색의 동심원으로 둘러싸인 별과 달 등의 역동적인 밤하늘의 움직임이 화면의 3분의 2를 차지한다. 고흐 특유의 강렬한 붓 터치와 노란색과 에메랄드 블루의 대비 때문에 그림은 더욱 다이내믹하게 느껴진다. 이렇듯 수많은 별들이 역동적으로 소용돌이치는 밝고 화려한 하늘과 대조적으로, 그 아래 밀밭과 올리브 숲으로 둘러싸인 마을은 작고 어두우며 고요한 정적에 싸여 있다. 스스로 자신의 왼쪽 귀를 잘라 아를의 사창가 매춘부에게 주고, 그녀의 신고로 병원에 이송

된 이 화가를 마을 사람들은 '미친 네덜란드 남자' 혹은 '미친 빨강 머리'라고 부르며 손가락질했다. 그들의 차가운 시선이 고흐에게는 또 하나의 좌절이었을 것이다.

따라서 고흐의 마음속에서 마을 혹은 세상은 어둡고 작게 그리고 싶은 부분이었는지도 모른다. 실제로 고흐는 사람들에게 호감을 주는 성격은 아니었다. 그는 구애하던 여인에게 거절당했고, 매춘부에게서만 위안을 얻을 수 있었다. 벨기에 광산촌의 가난한 사람들을 위해 목회자가 되어 최선을 다했지만 그들에게도 외면당했고, 너무나 좋아했던 고갱과의 사이도 틀어졌다. 고흐는 정신적인 문제가 있었고, 세속적인 것에 무관심한 칼뱅 식의 엄격한 금욕주의자였으며, 어쩌면 너무 순수한 정신세계를 가졌기 때문에 세상에 섞여서 원만하게 삶을 꾸려가기 어려운 사회 부적응자였는지도 모른다.

마을의 왼쪽 사이프러스 나무는 세상과 하늘을 잇는 다리처럼 높게 자라 있다. 고흐는 이 나무가 아무리 노력해도 자신이 화합할 수 없는 이 세상을 떠나 저 초월적인 세계로 가는 관문이라고 생각했는지도 모른다. 하늘을 향해 검게 타오르는 듯한 사이프러스 나무는 매우 강렬한 색채와 물결 모양의 선으로 구성되어 있는데, 이 나무는 보통 무덤가 주변에 심어지며 죽음, 애도 등을 상징한다고 한다. 고흐는 불안한 정서와 죽음에 의해서만 얻을 수 있는 안식에 대한 염원을 그림 속에 표현한 것이 아닐까? 한편 가늘고 왜소한 교회의 첨탑 역시 하늘을 향해 뻗어 있는데, 이는 목사가 되려다가 실패한 경험에 대한 좌절감의 표현으로 해석되기도 한다.

고흐는 밤하늘을 "별이 있는 장엄한 하늘, 결국은 신이라고밖에 볼 수 없는 영원의 세계"라고 말한 바 있다. "왜 하늘의 빛나는 점들에는 프랑스 지도의 검은 점처럼 닿을 수 없을까? 타라스콩이나 루앙에 가려면 기차를 타듯이 우리는 별에 다다르기 위해 죽는다"고 말한 것처럼, 고흐는 죽음이 별을 보러 갈 수 있는 유일한 수단이라고 생각한 것 같다. 1889년 5월 8일 생 레미의 정신병원에 들어간 고흐는 유명한 〈별이 빛나는 밤〉을 비롯한 150점의 유화와 140점의 드로잉 작품을 제작하는 등 왕성한 창작 활동을 한다. 그러나 그가 그토록 원했던 정신적 평화와 안정은 아름다운 자연 풍경과 열정적인 창작열 속에서도 결국 찾지 못했던 것 같다. 1890년 5월 병원에서 퇴원해 오베르 쉬르 와즈로 거주지를 옮기지만, 7월 27일 쇠약해진 몸과 마음을 추스르지 못하고 고달픈 생을 스스로 마감한다.

〈론강의 별이 빛나는 밤〉의 별자리
그리고 밤의 색채

〈론강의 별이 빛나는 밤〉은 파리에서 아를로 이주한 후 그린 그림이다. 고흐는 테오에게 쓴 편지에서 이 작품에 대해 설명한다. "이 별들은 알 수 없는 매혹으로 빛나지만, 저 맑음 속에 얼마나 많은 고통을 숨기고 있는 건지… 두 남녀가 술에 취한 듯 비틀거리고 있다… 나를 꿈꾸게 한 것은 저 별빛이었을까. 별이 빛나는 밤에 캔버스는 초라한 돛단배처럼 나를 어딘가로

고흐, 〈론강의 별이 빛나는 밤〉, 1888년

태워갈 것 같다. 테오, 내가 계속 그림을 그릴 수 있을까?"

이 편지에서 고흐가 화가로서의 미래에 대한 불안과 거친 세파에 대한 피로감을 느끼고 있으며, 밤하늘의 별들이 상징하는 초월적 세계를 동경하고 있다는 것을 짐작할 수 있다. 그래서인지 보통의 경우라면 별빛이 빛나는 강변의 두 연인은 로맨틱한 장면이겠지만, 이 그림에서는 어둡고 우울해 보인다.

우리는 그림 윗부분에서 가장 밝게 빛나는 일곱 개의 별 북두칠성, 즉 큰곰자리를 발견할 수 있다. 국자의 모양으로 보아, 비록 그림 속에서는 보이

지 않지만 북극성의 위치를 추정할 수 있다. 북극성이 있다는 것은 곧 그곳이 북쪽 하늘이라는 것을 뜻하므로, 고흐가 그림을 그릴 때 북쪽 방향을 향해 있었다는 것을 알 수 있다. 그러나 고흐가 그림을 그릴 때 대부분 남서쪽 방향을 보고 그렸던 것을 고려할 때, 실제로는 남서쪽 하늘을 보고 그리면서 기억 속의 북쪽 별자리를 임의로 옮겨 놓았을 수도 있다. 천문학자들은 특정 날짜에 특정 방향으로 보이는 별자리 위치를 시뮬레이션하는 플래닛테리움 프로그램을 사용해 그림 속 시간대를 1888년 9월 20일 밤 10시 30분에서 11시 15분, 혹은 27일 밤 10시에서 10시 45분경으로 추정하기도 한다.

밤의 세계에서 찾아낸 풍성한 색채의 향연

이 작품은 밤하늘과 더불어 19세기 당시에는 새로운 것이었던 인공조명의 반짝이는 색깔들을 표현하는 데 역점을 두었다. 밤하늘의 빛은 강물의 불빛으로 연장되어 마치 하나로 통합된 빛의 세계처럼 보인다. 이 빛의 세계가 캔버스 대부분을 차지한 반면, 두 연인이 서 있는 어두운 육지는 전체 화면에서 상대적으로 매우 작은 부분을 차지하고 있다. 이는 고흐가 고달픈 낮의 삶을 벗어난 밤의 고요와 휴식에서 위안을 느꼈다는 것을 의미하며 현실을 초월한 이상세계에 대한 열망을 드러내는 것이다.

고흐는 현실을 도피해 꿈을 꾸었고, 이 꿈을 개성적 색채를 사용해 표현했다. 코발트블루의 하늘은 즉흥적이고 거친 수평 방향의 붓 터치로 그려졌고, 가운데 부분에 물감을 직접 짜서 바르고 주변을 방사형으로 마무리

한 별들의 형태는 밤하늘의 불꽃놀이처럼 보인다. 이 밤하늘의 불꽃송이 같은 별들의 형태는 대기의 산란 또는 굴절로 인한 것이며, 이는 곧 별들이 수평선과 가까이 낮게 위치해있음을 보여준다. 그는 이 그림의 색채에 대해서도 다음과 같이 설명하고 있다.

"밤이 낮보다 훨씬 풍부한 색을 보여준다. … 하늘은 청록색, 물은 감청색, 대지는 옅은 보라색이다. 도시는 파란색과 보라색을 띠며, 노란색 가로등은 수면 위로 비치면서 붉은 황금색에서 초록색을 띤 청동색으로 변한다. 청록색 하늘 위로 큰곰자리가 녹색과 분홍색의 섬광을 보인다. 그중에서 희미하게 빛나는 별은 가로등의 황금색과 대조를 이룬다."

특히 파란색의 깊이는 고흐에게 무한과 영원성을 의미하며 그에게 큰 위안을 주었던 것으로 보인다.

〈밤의 카페 테라스〉의 노랑과 밤하늘

〈밤의 카페 테라스〉에서는 고흐가 좋아한 노란색이 두드러진다. 고흐는 노란 집, 해바라기, 풍경과 카페, 자신의 방을 그린 수많은 그림에서 노랑에 거의 중독되어 있었다. 보통 우울증 치료에 노랑, 빨강 등 밝은 계통의

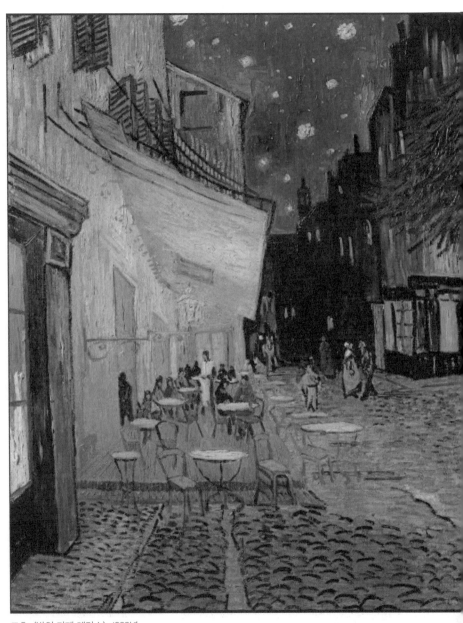

고흐, 〈밤의 카페 테라스〉, 1888년

색을 이용하는데, 고흐가 유난히 노랑을 선호한 것은 무의식적인 자가 치유를 위해서였는지도 모른다. 혹은, 그가 즐겨 마신 압생트라는 독주 때문이라는 설도 있다. 압생트는 19세기 유럽에서 인기 있는 술이었는데, 랭보, 모파상, 마네, 고흐 등 시인, 화가, 소설가들이 즐겨 마셨다고 한다.

'녹색 요정'이라고 불리는 이 브랜디를 즐겨 마신 고흐는 알코올 중독 증세도 보였다. 흔히 압생트에 시신경을 해치는 성분이 있어 고흐가 노랑을 지나치게 사용했다고 알려졌는데, 이는 사실이 아니다. 그의 지나친 알코올 섭취가 기본적인 우울증과 간질 증세를 악화시켰고, 이러한 건강 악화와 고달픈 현실이 그를 밝은 노랑에 대한 선호로 이끌었을 것으로 생각된다. 고흐는 자신의 침실을 모두 노란색으로 그리면서, 이렇게 편지를 썼다. "휴식과 편안한 잠을 위해 가구는 신선한 버터 같은 노랑으로, 시트와 베개는 싱싱한 레몬색으로, 탁자는 오렌지색으로…"

검정색 없이 밤을 표현한 〈밤의 카페 테라스〉 역시 노랑을 주된 색으로 하여 노랑과 보라, 주황과 파랑의 보색을 사용해 강렬하고 순수한 느낌을

염소자리 ©천문우주기획

물병자리 ©천문우주기획

준다. 임파스토 기법으로 두껍게 칠해진 짙은 푸른색의 밤하늘은 노랑과 주황으로 처리된 카페의 불빛과 보색을 이루며, 왼쪽의 나뭇잎 초록색과도 아름다운 하모니를 보여준다. 구글 맵에서 제공하는 로드뷰를 확인해보면, 고흐는 이 작품을 그릴 때 남쪽 방향을 향하고 있었음을 알 수 있다. 그리고 카페는 고흐의 위치에서 볼 때 거리의 동쪽에 위치한 것으로 보인다. 하늘의 별자리는 염소자리나 물병자리로 추측된다.

한편, 〈밤의 카페 테라스〉를 두고 제라드 벡스터라는 미술사학자가 재미있는 해석을 내놓았다. 이 그림에 레오나르도의 〈최후의 만찬〉이 암시되어 있다는 것이다. 실제로 그림 속 인물들을 자세히 살펴보면, 12명에게 둘러싸인 긴 머리의 하얀 옷을 입은 인물이 있고, 그의 뒤에 있는 창문의 창틀이 십자가 모양처럼 보인다. 출입구를 빠져나가는 검은 그림자는 유다를 상징한다고 한다. 고흐가 애초에 성직자가 되려고 했고 평생을 수도사처럼 소박하고 금욕적인 생활을 지향했으므로 흥미로운 주장이긴 하지만, 그다지 신빙성 있는 주장은 아니다.

〈월출〉에 숨겨진
수수께끼를 찾아낸 천문학자

고흐의 〈월출〉은 그가 1890년 5월 생 레미의 정신병원에서 나온 후부터 1890년 7월 자살 전까지 몇 달간 정착한 파리 근교의 오베르 쉬르 와즈에

서 그린 것이다. 달을 그린 것이라고 말한 고흐의 편지가 발견된 1930년대까지 이 작품은 일몰의 풍경으로 오해되었다. 고흐가 이 작품에 제목을 붙이지 않아 달이 뜨는 모습이라기보다는 일몰에 가까운 풍경으로 보였기 때문이다. 한편 이 그림에 대해 동생 테오에게 설명한 고흐의 편지에서는 작품이 그려진 날짜나 소인도 없었다.

천문학자 도널드 올슨은 이 작품에서 산 뒤의 선명한 황금색과 주홍색으로 그려진 천체가 달의 월출인지 해의 일몰인지, 그리고 그린 날짜는 언제인지에 대한 호기심을 느끼고 과학적 방법으로 그 답을 알아내려 했다. 그는 미술·역사·문학 속 여러 가지 미스터리를 과학적으로 분석한 미국의 천문학자로서, 그 흥미로운 결과물을 대중에게 널리 알려 유명해졌다. 올슨은 이 그림 속 천체의 위치를 천문학적으로 분석해서 하늘에 떠 있는 것이 해가 아니라 달이며, 달이 뜬 정확한 날짜와 시간까지 알아내는 데 성공했다. 그에 따르면 고흐는 생 레미의 병원에서 바라본 1889년 7월 13일 저녁 9시 8분의 월출 장면을 그렸다는 것이다.

그림에서 달은 산 뒤에서 솟아오르는 것으로 보이며, 독특하게 돌출한 산의 절벽에 일부분이 가려져 있다. 밀은 이미 수확해서 칙칙한 노란색과 황토색으로 표현된 밀짚더미만이 군데군데 남아 있으며, 두 채의 집도 보인다. 올슨과 그의 동료들은 2002년 생 레미로 직접 가서 고흐가 그린 돌출된 절벽, 집들, 밀밭 등이 상상 속의 모습이 아니라 실제 풍경이었음을 확인했다. 고흐가 살았던 시대 이후로 계속 자란 키 큰 소나무 숲이 시야를 가리고 있었지만, 직접 발품을 팔아 확인한 결과 그림에 등장한 두 집 역시 여

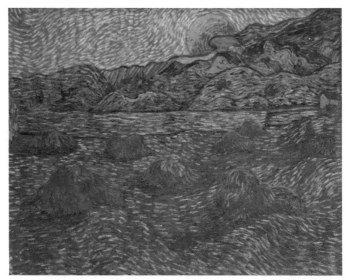

고흐, 〈월출〉, 1889년

전히 남아 있었다. 고흐는 생 레미 병원에서 바라본 마을의 풍경을 그렸는데, 하늘의 천체가 있는 곳은 남동쪽으로 확인되었고 이는 그것이 달이라는 것을 증명한다. 일몰이라면 반대쪽 방향에 떠 있어야 하기 때문이다. 따라서 이 그림이 일몰이 아니라 월출의 장면을 그린 것이라는 것을 재확인했다. 올슨은 그곳에서 6일 밤낮으로 태양, 달, 별을 관찰하고 산과 풍경 지형의 거리와 높이를 계산하여 고흐가 이 그림을 그렸을 때 정확히 어디에서 있었는지도 알아냈다.

올슨은 절벽 위에 매달려 있는 달의 위치를 단서로 고흐가 언제 보름달을 보았는지 추정했다. 그는 달 주기표와 천문학적 계산에 의해 산 뒤의 보름달이 5월 16일과 7월 13일, 두 날짜 중 한 날에 그곳을 지나가고 있었다

는 것을 발견했다. 그리고 그림 속 밀밭은 퍼즐의 마지막 단서를 제공했다. 고흐는 같은 장소의 밀밭 그림을 여러 점 그렸고, 테오에게 이 그림들을 언급하는 편지를 보냈다. 서신에서 그는 5월의 밀밭은 녹색이며 6월 중순쯤에는 황금색으로 변하고 있다고 말했는데, 그림 속 황금색 밀밭은 한여름의 들판을 보여주므로 5월 16일이 아닌 7월 13일에 그렸음을 알 수 있다. 그리고 좀 더 천문학적인 계산을 한 후 달이 절벽 뒤에 뜬 시각은 저녁 9시 8분임을 정확히 집어냈다.

고흐의 〈월출〉이 당시 사실적인 자연의 풍경을 그대로 보고 그린 것이라는 올슨의 이 같은 과학적 분석에 대해 일부 미술 전문가들은 설사 그것이 사실이라 해도 고흐는 사진을 찍듯이 그림을 그린 것은 아니며, 여전히 그만의 상상력과 창의성으로 독특한 예술 작품을 제작한 것이라고 반박했다. 사실적인 자연을 묘사했든 아니든 고흐 작품의 고유한 독창성과 가치는 반감되지 않는다는 것이다. 어쨌든 올슨은 고흐의 작품을 이전과 다른 과학적인 방식으로 분석하려고 시도했고, 그가 발견한 미술과 천문학의 연결성이 흥미로운 것은 사실이다.

〈사이프러스와 별이 있는 길〉의 초승달이 말해주는 것들

고흐의 1890년 작품 〈사이프러스와 별이 있는 길〉은 네덜란드 도시 오테

를로에 있는 크뢸러 뮐러 미술관에 고흐의 다른 94개의 작품들과 함께 소장되어 있다. 1889년 5월에서 1890년 5월까지 생 레미의 병원에 머무르는 동안 고흐는 근처의 사이프러스 숲에 나가 나무들의 색채와 선을 관찰하면서 마음의 안정을 되찾으려 했다. 이 그림은 생 레미에서 그리기 시작해 퇴원 후 오베르 쉬르 와즈에서 완성한 작품이다.

고흐는 테오에게 보낸 편지에서 이 작품에 대해 "사이프러스 나무는 항상 나의 마음에서 떠나지 않아. 이 나무들에게서 아름다운 선과 비례를 발견할 수 있어. 마치 이집트의 오벨리스크와 같아"라고 썼다. 생애 후반부 그는 다가오는 종말을 의식했는지 죽음의 상징이기도 한 이 나무에 무척 매료되어 있었다.

〈사이프러스와 별이 있는 길〉은 이전에 그린 〈별이 빛나는 밤〉보다 자신의 죽음에 대한 고흐의 예감을 더욱 강렬하게 드러낸다. 화면 가운데 땅에서 하늘 끝까지 솟아있는 사이프러스 나무는 무한한 존재, 영적인 세계를 향한 고흐의 갈망을 나타낸다고 할 수 있다.

어두운 밤하늘을 분리하는 거대하고 위엄 있는 사이프러스 나무의 양쪽에 빛의 원으로 둘러싸인 희미한 별과 얇은 초승달이 보인다. 그림의 측면의 뒤틀린 길에는 수레 하나와 사람 둘이 사이프러스 나무를 지나가고 있다. 밤길을 걸어가는 두 사람은 마치 종교적 순례길을 떠난 순례자 같은 느낌도 준다. 길 끝에 작은 집이 있으며, 주위에 작은 사이프러스 나무가 몇 그루 더 있다. 하늘의 소용돌이치는 붓질은 유명한 〈별이 빛나는 밤〉과 유사하다. 보통 서양에서 달빛은 창백한 은빛으로 생각하지만, 반 고흐의 달

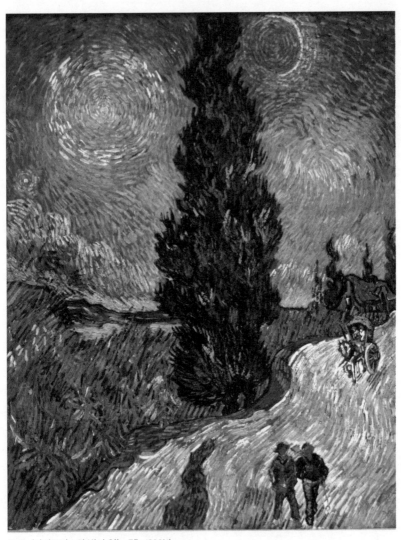

고흐, 〈사이프러스와 별이 있는 길〉, 1890년

은 거친 질감의 노랑과 오렌지색으로 불타고 있어 야성적이고 격렬한 느낌을 준다. 옆에는 노란색 별을 둘러싼 화려한 원형의 빛이 회전하고 진동하고 있다. 이 그림은 죽음에 대한 암울한 예감이라는 정신병리학적인 요소를 담고 있지만, 독특한 색채와 양식화된 선의 미학은 보는 이의 눈길을 사로잡는다.

천문학자 찰스 휘트니는 그림의 초승달을 그믐이 2~4일 지난 밤에 뜬 것으로 계산했다. 고흐는 고갱에게 보낸 편지에서 이 그림에 대해 언급하는데, 그는 구름이 있는 군청의 하늘에 분홍색과 녹색을 띤 아주 밝은 별과 지구의 그림자에 가려 어두운 초승달을 그리려 했다고 한다. 여기서 고흐는 초승달의 모양을 지구의 그림자 때문에 생긴 것으로 오해한 듯하다. 오늘날에도 적지 않은 사람들이 초승달과 지구의 그림자로 인해 생기는 월식의 개념에 대해 혼동하고 있다. 그런데 이 그림은 대략 하루 중 어느 시간을 묘사하고 있을까? 지평선에 아주 가까이 있는 초승달로 보아 일몰 직후의 저녁 무렵이다. 또한 초승달의 밝은 부분은 지는 해를 향하고 있기 때문에 고흐는 서쪽에서 남서쪽 사이를 향한 채 그림을 그리고 있었을 것이다.

빈센트 반 고흐, 별이 된 화가

별과 우주를 연구하는 천문학자들이 밤하늘을 그린 고흐의 작품에 흥미를 느끼는 것은 당연한 일인지도 모른다. 몇몇 천문학자들은 고흐의 별 그

림들을 보면서 과연 화가가 실제 밤하늘을 그린 것일까, 아니면 상상 속의 풍경을 그린 것일까 궁금증을 갖기 시작했고, 온갖 과학적 방법을 동원해 그의 그림에서 여러 가지 흥미로운 사실들을 찾아냈다. 그들은 고흐가 그림을 그릴 때 어떤 방향을 보고 있었는지 그림 속 별의 위치가 정확한지 아닌지를 밝혀냈으며, 특정한 별과 달이 뜬 날짜와 시각까지 정확하게 계산해냈다. 특히 올슨과 같은 천문학자들은 고흐가 그림을 그렸던 장소 곳곳을 직접 답사하며 그의 그림 속의 별과 달을 천문학적으로 분석해서 대중들에게 알리는 재미있는 작업을 시도하기도 했다.

이들의 연구 결과는 고흐가 마냥 상상 속의 밤하늘과 자연 풍경을 그린 것이 아니라, 사실적인 자연의 풍경을 세심하게 관찰하고 그렸다는 것을 말해준다. 그림을 그린 기간은 10년에 불과하지만, 고흐는 900여 점의 유화와 1,100여 점의 드로잉 등 모두 2,000여 점을 남길 정도로 쉬지 않고 작품 활동에 매달렸다. 사람들은 일반적으로 고흐가 조현병에 걸려 정신병원에 입원했고 자살로 삶을 마감한 것 때문에 그의 그림 역시 광적인 즉흥성에 의해 그려졌을 것이라고 생각하는 경향이 있다. 그러나 고흐의 편지를 살펴보면, 그가 얼마나 세세하게 계획하고 많은 생각을 한 후에 그림을 그렸는지, 얼마나 꼼꼼하고 주의 깊게 작품을 제작했는지를 알 수 있다.

과학자가 미술과 천문학의 연결고리를 찾아내려 한 시도는 고흐 작품의 소용돌이와 난류 구조의 유사성에 대한 연구에서도 나타난다. 2004년 허블망원경을 사용해 과학자들은 별 주위에 있는 티끌구름과 가스의 소용돌이를 볼 수 있었다. 이 소용돌이 패턴은 과학자들로 하여금 고흐의 〈별이

빛나는 밤〉을 연상시켰다. 이 사실에 흥미를 느낀 과학자들은 고흐의 작품을 자세히 연구했고, 마침내 〈별이 빛나는 밤〉, 〈사이프러스 나무와 별이 있는 길〉 등의 소용돌이에서 난류의 패턴이 뚜렷하게 나타난다는 것을 발견했다.

난류란 기체나 액체의 불규칙한 흐름을 뜻한다. 어떤 이들은 이 사실을 두고, 고흐의

고흐, 〈회색 펠트모자를 쓴 자화상〉, 1887년

예술적 천재성과 영적 통찰력이 자연의 현상을 직관적으로 꿰뚫어보게 한 것이 아니냐고 말하기도 한다. 하지만 과학자들은 수학적으로 정확한 형태의 난류 패턴이 고흐가 정신적으로 혼란스러웠던 때의 그림들에서만 나타나며, 조현병 증세가 없었던 초기에 그린 그림들의 소용돌이는 실제 난류와 거리가 먼 패턴을 보여준다고 말한다. 소용돌이 패턴이 정신적 착란 상태에서 포착한 것이든 고흐의 천재적 창조력에서 기인한 것이든 미술에서 과학의 요소를 찾아낼 수 있었다는 사실은 매우 흥미롭다.

밤하늘의 세계는 고흐에게 고달픈 세상의 삶을 피해 도피할 수 있는 안식처이기도 했다. 그가 꿈꾼 별의 세계는 이승의 고통과 좌절이 없는 평온의 세계였다. 과학이 발달하기 이전에는 많은 사람들이 별과 우주에 대해

고흐와 마찬가지로 이런 낭만적인 생각을 품었을 것이다. 그러나 사람들은 깊은 어둠 속에 빛나는 별의 비밀을 찾아서 천체망원경을 만들고 달과 화성에 우주탐사선을 띄워 미지의 광활한 우주를 탐험한 후, 신화적 관점이 아닌, 과학적 분석으로 별을 보게 되었다. 인류는 별들도 우리처럼 태어나 성장하고 나이 들고 죽어간다는 것을 알게 된 것이다.

영원한 것은 없다. 안타깝지만 별은 다른 우주 만물처럼 유한한 존재이며, 가엾은 고흐가 꿈꾸었던 것처럼 신과 영원의 세계가 아니다. 그러나 모든 별들이 저마다 빛을 가지고 있듯이 그가 남긴 것은 오늘날 사람들에게 감동이 되고 의미가 된다는 점에서 고흐는 자신만의 빛을 낸 하나의 별이 아닐까? 오늘날 고흐의 별 그림들은 수많은 사람들의 감성을 일깨우니 말이다.

네덜란드 남부의 도시 아인트호벤에는 고흐의 〈별이 빛나는 밤〉을 본 따 만든 자전거 길이 있다. 낮에는 햇빛으로 충전하고 밤에는 발광 형광도료로 빛을 내는데, 고흐의 그림처럼 소용돌이치는 패턴을 가진 아름다운 도로이다. 화가의 그림이 미술관을 벗어나 우리의 실제 삶 속에서 함께하며 사람들의 감성을 깨울 수 있다는 것은 얼마나 멋진 일인가! 고흐는 우리에게 이렇게 아름다운 또 하나의 유산을 남기고 떠난 별이다.

호안 미로와
알렉산더 칼더의 별자리 연작

회화와 조각으로 탄생한 컨스텔레이션

알렉산더 칼더(왼쪽)와 호안 미로(오른쪽)

작은 체구에 깐깐한 미로와 덩치 크고 사교적인 칼더,
다른 행성에서 온 듯한 두 사람은 평생의 절친한 친구였다.
2차원의 회화와 3차원의 조각으로 재탄생한 별자리,
그들은 예술적 감성과 작품 세계 또한 놀랄 만큼 유사했다.

20세기 초 파리는 현대미술의 메카였고, 수많은 미술가들이 모여들어 새로운 예술적 실험 정신과 에너지로 넘쳐흘렀다. 파리의 전위 미술가들 중에서도 호안 미로와 알렉산더 칼더의 우정은 각별했다. 1928년 파리에서 처음 만난 그들은 이후 평생 동안 절친한 친구로 지냈으며 끊임없이 서로를 격려했다. 비슷한 시기에 미로와 칼더 모두 '컨스텔레이션'이라고 이름 붙인 별자리에 관한 작품들을 제작했는데 두 사람의 작품은 놀랄 만큼 유사하다. 그들은 각각 회화와 조각이라는 이질적인 매체에서 비슷한 미학을 창조해냈다.

호안 미로의
2차원 평면에 그려진 별자리

호안 미로Joan Miró(1893~1983)는 당시 유럽 미술계를 풍미하던 야수주의와 입체주의, 초현실주의 등에서 다양한 요소를 받아들여 밝은 색채와 추상적인 형태를 사용해 어린아이의 그림 같은 천진난만하고 독창적인 양식을 만

들어냈다. 미로는 특정 화파로 규정되는 것을 원치 않았고, 관심은 오직 시인의 영혼과 상상력을 바탕으로 꿈과 환상의 세계를 창조하는 데 있었다.

미로는 2차 세계대전을 피해 1939년 노르망디 지방의 바랑즈빌 쉬르 메르로 이사한 후부터 마요르카와 몽트뢰그에 머무는 1941년까지 23개의 컨스텔레이션Constellations(별자리)을 제작한다. 인류 역사상 전례 없이 잔혹한 전쟁을 치르며 그대로 드러난 인간의 야만성과 유럽 문명의 민낯 속에서 미로는 유희적인 기호 형태들을 통해 우주의 질서와 우주만물의 행복한 협력을 상징적으로 나타내는 별자리 시리즈에 몰입했다. 칼더의 별자리가 그랬듯, 미로도 자신의 작품에 스스로 별자리라는 이름을 붙이지 않았고, 1958년이 되어서야 앙드레 브르통이 '컨스텔레이션'이라는 명칭을 부여했다.

이 작품들은 시적이고 서정적인 형태와 생생한 색상으로, 당시의 어두운 시대와 뚜렷한 대조를 이룬다. 미로는 자신의 작품을 통해 별과 우주의 세계에서 타락하지 않은 순수의 힘, 모든 인간의 불행과 전쟁에서 벗어날 수 있게 하는 동력과 삶의 환희를 발견하려 했다. 다시 말해 별자리 시리즈는 제2차 세계대전의 공포에서 탈출하려는 한 예술가의 시도였던 것이다. 별과 밤에 의존해 현실의 고통과 공포를 잊으려 했다는 점에서 앞선 예술가 고흐를 떠올리게 한다. 힘겨운 삶에서 밤하늘의 별들은 언제나 사람들에게 깊은 위로와 위안이 되는지도 모른다.

"전쟁이 발발했을 때 나는 그것으로부터 벗어나고 싶은 절박한 욕망을 느꼈다. 그리고 나의 작품도 새로운 단계로 접어들었다. 이

시기에는 음악과 자연에 몰두하면서 작품 활동을 했다. 나는 의도적으로 외부에 대해 문을 닫고 내 안으로 침잠했다. 밤, 음악, 그리고 별들이 내 그림 속에서 중요한 역할을 하기 시작했다."

1940년대는 미로의 예술 경력에 가장 중요한 시기이기도 하다. 그는 별, 달, 해, 새, 원, 여성이라는 자신만의 언어로 화면을 구성하면서 새로운 회화공간을 창조해냈다. 이 기본적인 형태들은 서로 연결되고 겹쳐지면서 공간을 만들어가는 미로만의 독특한 규범을 가지고 전개된다. 배경색은 부드러운 톤으로 칠해졌고, 대부분의 작품에 교차되는 검정의 선들과 기본 색상으로 표현된 세부가 그려져 있다.

이러한 제작방식은 그의 별자리 시리즈에서 되풀이된다. 미로는 작품에서 인간과 동물 등의 생명체와 천체들을 우주 공간에 자유롭게 배치함으로써 조화롭게 공존하도록 했다. 이 시리즈를 제작할 당시 그는 시, 음악과 함께 밤과 별에 심취해 있었다고 한다. 그래서인지 작품 속의 밤과 별 형상들은 음악적 리듬 속에서 시적인 환상을 보여준다. 1940년대 유럽인들은 1, 2차 세계대전을 겪으면서 18세기 계몽주의에 근거한 서구의 이성과 합리주의, 근대 과학문명에 대해 절망하고 회의에 빠져들었다.

미로 역시 그 시대의 다른 지성인들과 마찬가지로 유럽의 대재앙을 민감하게 받아들였고 매우 비관적으로 세상을 바라보게 된다. 하지만 그는 포기하는 대신 누구보다도 격렬하게 맑은 영혼과 순수의 가치를 지키기 위한 투쟁에 나선다. 미로에게는 그 방법이 그림이었고, 별자리 시리즈는 당대

에 제안하는 하나의 건강한 자가 치료법 같은 것이었다.

순수하고 조화로운 이상세계를 추구하다

미로의 손자 호안 푼예트 미로Joan Punyet Miro는 텔레비전 인터뷰에서 "미로에게 별자리는 숭고한 휴식이었고, 현실의 부조리와 잔인성에서 벗어나는 문이었다"고 말한 적이 있다. 그렇다면, 별자리 시리즈에 계속 등장하는 새의 형상은 지구에서 탈출해 하늘과 별, 그리고 별자리로 이동하게 해주는 매개체인지도 모른다. 하지만 미로의 새는 자유롭게 별과 우주를 향해 날아가더라도 결국에는 다시 지상으로 되돌아오는, 이 땅에 발을 붙이고 있는 존재다. 미로는 영원히 별의 세계로 떠나려고 한 고흐와는 달랐다. 고흐는 이 세상을 고통의 바다로 보고 거부했지만, 그는 세상과 타협하고 우주의 모든 것들이 서로 조화롭게 존재하는 세계를 그리려 했다. 고흐가 염세주의자였다면, 미로는 낙천주의자였다.

미로, 〈새벽을 깨우는 별자리들〉, 1941년 ©
Successió Miró / ADAGP, Paris – SACK,
Seoul, 2020

〈새벽을 깨우는 별자리들〉에서는 별자리뿐만 아니라 눈, 달, 젖가슴, 페니스, 그리고 정체를 알 수 없는 유기체들이 우주 공간을 둥둥 떠다닌다. 프랑스의 시인이자 초현실주의의 창시자 앙드레 브르통은 미로

를 진정한 초현실주의자라고 했지만, 그의 구성은 자동기술법Automatism이 아니라 정교하게 계획된 조형의 법칙을 따른 결과물이다. 얼핏 어린아이가 낙서한 것처럼 단순하고 자유로워 보이지만, 세심한 형태와 색채의 조화로운 어우러짐 속에서 조심스럽게 구성되었다. 게다가 담고 있는 내용 역시 순진무구하기만 한 것은 아니다. 우주의 별들과 새, 물고기 같은 자연의 유기체들과 정체를 알 수 없는 괴물체 사이에 유방과 여성의 생식기, 입술과 혀, 남성의 고환과 남근, 엉덩이 선 등 성적인 도상들을 곳곳에 배치함으로써 다채로운 우주 만물을 하나의 세계에 집어넣으려 했다.

1940년 작품 〈모닝 스타〉에서도 같은 도상이 나타난다. 이 작품은 천진난만하고 유머러스한 동시에, 거칠고 성적인 에너지가 넘치며 뭔가 불안한 느낌을 주기도 한다. 눈, 코 등 신체 부분들의 분절된 형태와 신원 미상의

미로, 〈모닝 스타〉, 1940년 ⓒ Successió Miró / ADAGP, Paris – SACK, Seoul, 2020

유기적 형상들이 마치 진화 초기 원시 생명체의 꿈틀거리는 생명력을 느끼게 한다. 미로는 지상의 모든 작은 존재들과 거대한 우주의 상호의존성과 조화로운 공존으로 이 세상이 유지된다고 생각했으며, 그의 별자리 작품을 통해 이것을 표현하려고 했다. 이것이 미로의 그림을 어린아이의 천진난만함의 관점이 아니라, 순수하고 조화로운 이상세계를 추구한 철학적 심오함의 측면으로 봐야 할 이유다.

미로의 작품에서 각각의 선과 기호 및 원색의 형태들은 서로 조화롭고 평화로운 관계 속에서 존재한다. 각 형태와 선의 교차점에서는 검은색과 붉은색이 맞대어 있다. 원색으로 칠해진 새, 달, 태양, 별, 인간의 형태들은 임의대로 배치된 것 같지만, 미로의 그림은 항상 내부의 질서와 색상의 조화 속에서 뛰어난 가시성을 보여준다. 한편 그림 곳곳에 반짝거리는 별을 그려넣었는데, 이는 척박한 현실에서 사람들에게 힘을 주기 위한 희망의 상징이었다.

알렉산더 칼더의
3차원 공간에 그려진 별자리

알렉산더 칼더Alexander Calder(1898~1976)는 필라델피아의 유명한 조각가의 아들로 태어나 어린 시절부터 조각품을 만드는 등 미술에 관심이 많았다. 이렇듯 예술에 대한 끌림에도 불구하고, 그는 친구의 권유에 따라 일단은

공과대학에 진학했고 나중에 다시 뉴욕의 미술 학교에서 공부했다. 칼더는 1926~1933년 사이 파리에 머물면서 몬드리안, 미로, 아르프, 페르낭 레제, 뒤샹 등 당대의 아방가르드 예술가들과 친분을 쌓았다.

특히 철사로 인물과 동물을 만들던 칼더는 1930년, 신조형주의Neo Plasti-cism에 기초해 인테리어된 몬드리안의 파리 화실을 방문한 후, 곧 추상 형태로 전환하게 된다. 신조형주의란 오직 직선·수평선·수직선 등의 선과 사각형, 직사각형의 형태, 청·적·황의 삼원색, 그리고 흑·백·회색의 무채색으로 조형 요소를 한정해 작업한 기하학적 추상미술이다. 당시 몬드리안의 화실은 흰 벽에 삼원색의 사각형 마분지들이 붙어 있었고, 모든 가구와 물품들도 하양·검정·빨강 등 기본색으로만 채색되어 있었다. 칼더는 몬드리안 화실에 깊은 감명을 받는다. 그리고 화실 벽에 붙어 있는 마분지 사각형들을 움직이게 만들고 싶다는 열망을 품은 끝에 모빌Mobile을 세상에 내놓았다. 칼더는 추상 형태의 철판들을 가는 철사로 연결해 매단 새로운 조각 모빌로 20세기 조각사의 중요한 인물이 되었다. 그는 조각상이 놓인 받침대를 제거하여 조각에 대한 전통적인 개념을 깨고, 모터를 달거나 천장에 매달아 움직이는 새로운 조각을 구현한 혁신가였다.

1930년대 초반부터는 우주를 소재로 한 추상적 조각 작품을 제작하기 시작했는데, '유니버스' 연작이 그것이다. 이는 우주가 어떻게 움직이고 유지되는가에 대한 칼더의 추상적인 비전을 보여준다. 1934년의 〈유니버스〉는 이 시리즈 중 하나로, 1943년에 시작한 별자리 시리즈의 전조다. 작은 빨간색 구체와 백색 구는 행성을 나타내며, 모터 작동에 의해 각각 다른 속

칼더, 〈유니버스〉, 1934년 © 2020 Calder Foundation, New York /Artists Rights Society (ARS), New York / SACK, Seoul

도로 곡선의 경로를 따라 이동하여 40분 만에 한 바퀴를 돌도록 고안되어 있다. 뉴욕현대미술관에 전시되었을 때, 아인슈타인이 이 움직이는 모빌 앞에서 40분 동안 꼼짝하지 않고 지켜보았다고 한다. 그러고는 "내가 왜 이걸 생각하지 못했을까!"라고 말했다고 전해진다. 천재 과학자도 상상 못 한 우주 역학에 대한 환상적인 모형을 창조한 예술가를 향한 최고의 찬사가 아닌가!

추상적 형태의 나무 조각들로 구성된 칼더의 별자리 작품은 우아하고 시적인, 그리고 대담한 색채의 형상들이 절묘하게 완벽한 균형을 이루며 매달려 있는 것이 특징이다. 컨스텔레이션 시리즈는 모빌Mobile과 스태빌 Stabile 두 가지 형태로 제작되었다. 1931년경 시작된 모빌은 기하학적 형태들이 공기의 흐름이나 모터에 의해 끊임없이 움직이는 조각으로서 마르셀 뒤샹Marcel Duchamp(1887~1968)이 이름을 붙였고, 스태빌은 바닥에 고정되어 움직이지 않는 조각으로서 프랑스의 조각가 장 아르프Jean Arp(1887~1966)가 명명한 것이다.

뒤샹과 큐레이터인 제임스 존슨 스위니는 우주의 별자리에 관한 칼더의 작품들에 '컨스텔레이션'이라는 이름을 붙여주었다. 칼더는 "컨스텔레이션

칼더, 〈컨스텔레이션 모빌〉, 1943년 © 2020 Calder Foundation, New York / Artists Rights Society (ARS), New York / SACK, Seoul

은 일종의 우주의 핵 가스를 묘사"한 것이며, 자신은 우주의 "매우 섬세하고 개방적인 구성에 관심이 있었다"고 말했다.

> "그때와 그 이후의 내 작품의 근본적 형태는 항상 우주의 체계, 혹은 우주의 일부분에 관련된 것이었다. 내가 생각하는 우주란 우주 공간에서 제각기의 크기와 밀도, 각각 다른 색깔과 온도를 가진 물질들이 서로 떨어져 떠 있는 모습이다. 이 물질들은 가스 덩어리에 둘러싸여 있거나 혹은 그것과 섞여 있는 상태로 존재하며, 어떤 것은 멈춰서 있고 또 어떤 것은 특정한 궤도를 따라 움직인다. 바로 이런 모습이 내가 작품의 형태를 창조하는 데 완벽한 영감을 주었다."

칼더, 〈컨스텔레이션〉, 1943년 © 2020 Calder Foundation, New York / Artists Rights Society (ARS), New York / SACK, Seoul

미로와 칼더의 예술적 교감은 컨스텔레이션에서 가장 잘 표현되었지만, 그들의 작품들은 각기 다른 목적을 추구했다. 즉, 미로가 부조리한 현실을 벗어난 이상 세계로서의 우주를 묘사하려 했다면, 칼더는 우주 공간의 물리적 구조를 표현하려 했다. 칼더는 컨스텔레이션 시리즈에서 나무로

조각된 다양한 크기의 여러 형태들을 3차원에 배치해 우주 물질들이 서로 떨어져 우주 공간 속에 떠 있는 모습을 담으려 한 것이다. 그리고 이것들이 우주의 어떤 강력하고 신비로운 힘, 즉 균형의 법칙에 의해 움직이고 있다는 것을 표현하려 했다. 그의 컨스텔레이션은 추상적 형태들에 의해 우주의 시스템, 혹은 그것의 일부를 단순 명확하게 표현하려는 시도였다.

이렇듯 미로와 칼더가 각자의 별자리 시리즈에서 추구하는 바는 달랐지만, 두 사람 모두 우주에서 조화와 균형을 찾으려 했다는 점은 공유한다. 칼더 역시 전쟁에 대해 매우 비판적이었다. 제2차 세계대전 중 유럽의 예술가 친구들이 전화를 피해 미국으로 입국할 수 있도록 정부에 청원했고, 부상병들을 위해 군 병원에서 봉사 활동을 했으며, 베트남 반전 시위에 참여하기도 했다. 참혹한 전쟁으로 속살이 드러난 문명의 민낯에 절망을 느낀 예술가들이 향한 곳은 지상을 벗어난 우주의 세계였을 것이다.

별자리로 연결된 두 예술가의 우정

미로와 칼더의 컨스텔레이션은 제2차 세계대전으로 대서양을 사이에 두고 두 예술가가 서로 떨어져 있던 시기에 각각 제작되었다. 전쟁 기간 중서로 만날 수도, 의사소통도 할 수 없었던 두 사람이 이렇게 비슷한 시기에 비슷한 작품을 창조할 수 있었다는 사실은 신비롭기까지 하다. 두 사람의 컨스텔레이션은 칼더가 1943년, 미로는 1945년에, 각각 뉴욕의 피에르 마티스 갤러리에서 처음 선보였는데, 이때까지도 서로 상대방의 작품을 보지 못했다. 그들 사이의 예술적 교감은 확실히 특별했던 것 같다. 그들은 함께

지내는 것을 즐겼고, 1976년 칼더가 사망하기까지 이 우정은 무려 50여 년 간 지속되었다. 특정 예술운동에 관련되는 것을 좋아하지 않았다는 점도 두 사람이 똑같다. 그들은 초현실주의와 추상미술에 공명했지만, 특정 미술 사조의 틀에 갇히는 것을 원하지 않았고, 그저 독특하고 개성적인 작품으로 남기를 바랐다.

둘 다 미술계의 거목들이었지만 결코 질투하거나 경쟁자로 생각하지 않았고 서로의 예술에 자양분이 되는 도움을 끊임없이 주고받았다. 컨스텔레이션 시리즈는 두 미술가의 강한 연대를 가장 잘 보여준다. 이 때문에 '칼더/미로 : 컨스텔레이션'이라는 주제로 뉴욕의 두 갤러리에서 공동 전시회를 갖기도 했다. 성격과 개성이 전혀 다른 두 사람이 이 같은 우정을 나눌 수 있었던 것은 우주의 조화로움에 대한 그들의 갈망과 추구가 공통분모로 작용했기 때문이 아닐까?

꽃과 사막에서 우주를 본
조지아 오키프

거대한 꽃, 그리고 장엄한 사막에서 그녀가 찾은 것

사막에서 캠핑하고 있는 조지아 오키프

거센 바람 속에 픽업트럭을 타고 사막을 누비고
별빛 아래 야영하며 캔버스에 별과 우주를 담은 오키프,
그녀는 진정 자신이 살고 싶은 삶을 살았으며
강하고 독립적인 자유인으로 기억된다.

조지아 오키프Georgia O'Keeffe(1887~1986)는 여성의 성기를 연상시키는 거대한 꽃 그림과 뉴멕시코 사막지대의 신비하고 고요한 탈세속적 풍경화로 잘 알려진 미국 현대미술 화가다. 2차 세계대전 이후 현대미술의 중심이 파리에서 뉴욕으로 옮겨왔지만, 여전히 미국 문화는 유럽에 대한 콤플렉스에서 벗어나지 못했고, 미국 미술가들 역시 독창적인 색깔을 내지 못한 채 유럽 미술에 종속되어 있었다. 이러한 상황에서 오키프는 미국 추상미술의 개척자, 그리고 선명한 색감, 간결한 형태와 독창적 감성으로 개성 있는 미국적 회화를 창조한 작가로 평가받고 있다.

꽃 속에 담긴 여성, 그리고 우주

왜 그렇게 꽃을 크게 확대해서 그리느냐는 질문에 오키프는 사람들이 그 뜻밖의 규모에 놀라 새로운 시각으로 천천히 꽃을 보게 하려 했다고 말했다. "당신 손에 꽃 한 송이를 들고 자세히 들여다보면, 그 순간만큼은 그 꽃이 당신의 우주다. 나는 그런 감동의 세계를 누군가에게 선사하고 싶다"라

오키프, 〈천남성 No. IV〉, 1930년, 캔버스에 유
채, 101,6x76,2cm ⓒ Georgia O'Keeffe Museum /
SACK, Seoul, 2020

고 스스로 설명했듯이 오키프
는 한 송이 만개한 꽃 속에서
신비로운 생명력을 품은 작은
우주를 발견했다. 현미경적 시
선으로 들여다본 꽃의 내부와
수술은 엄청난 크기로 확대되
어 추상적인 형상의 미학이 되
어 우리 눈에 들어온다.

　그러나 어쩔 수 없이 그녀의
꽃들은 우리의 시선을 어둡고
검은 구멍의 심연 속으로 끌어
들이며 자연스럽게 여성의 생

식기를 떠올리게 한다. 사람들은 흔히 그림을 볼 때 해석할 수 없는 모호함
을 불편해하며, 그것이 어떤 것이든 명확한 의미를 부여하고 싶어 한다. 그
리하여 그들은 그녀의 꽃이 가진 여성성의 발견에 만족감을 느끼고 안도한
다. 더구나 그 상징성은 인간이 가장 흥미를 느끼는 주제인 '성'이 아닌가.

　오키프의 후원자이자 남편인 알프레드 스티글리츠Alfred Stieglitz(1864~1946)
는 이러한 인간의 생리를 간파하고 도발적인 전시회 홍보를 진행했다. 그
는 전시회 성공을 위해 꽃과 여성 성 기관의 연관성에 초점을 맞추기로 했
다. 또한 오키프의 꽃 연작과 자신이 찍은 그녀의 관능적인 누드를 같이 전
시함으로써 두 가지를 은밀하게 연관시키고 작품들에 자연스럽게 성적 의

미를 부여했다. 결과적으로 작품은 불티나듯 팔렸고 그녀는 상업적으로 성공한다. 억눌린 성적 욕망에 대한 프로이트 심리학을 지지하는 한 미술평론가는 오키프의 그림들을 "길고 시끄러운 성의 폭발"이라고 했다. 스티글리츠의 친구이자 미국 저널리스트인 폴 로젠필드 역시 그녀의 꽃이 고통스럽고 황홀한 여성성을 잘 표현하고 있으며, 남성이 알고 싶어하는 여성의 성 기관을 보여주고 알려준다고 비평했다.

한편 이 그림들은 1970년대 페미니스트들의 주목을 받아, 오키프는 줄지에 페미니스트 화가로 분류되기도 했다. 페미니스트들은 거대하게 확대된 꽃 속에서 여성의 음핵, 즉 생명이 잉태되는 근원을 보았고, 즉각적으로 남성 권력이 지배하는 사회체제에 대항하는 여성의 힘을 보여주는 상징으로 읽었다. 그러나 오키프는 자신의 그림에 대한 성적 은유나 페미니즘의 관점에서 본 해석 모두에 반발했다. 그녀는 자신의 꽃들이 그저 여성의 상징이 아니라, 생명력·자연, 나아가 하나의 우주로 해석되기를 원했다. 하지만 대중에게 한번 각인된 이미지는 쉽게 지워지지 않았다.

이렇듯 작가는 꽃에서 우주를 보고, 비평가와 페미니스트는 제각기 자신의 입장에서 꽃 그림을 해석했다. 어쨌든 망원렌즈에 의해 거대하게 확대된 사물을 보는 방식으로 그려진 꽃은 그것이 원래 가지고 있던 여성적이고 장식적인 이미지에서 벗어나, 예기치 못한 순수하고 추상적인 형태로 재탄생되어 몽환적인 미학적 결과를 낳았다. 우리는 과연 이 거대한 규모의 꽃에서 무엇을 보는가. 그것은 어쩌면 여성의 성기, 생명의 신비, 나아가서는 작은 우주, 혹은 이 모든 것의 총합일 수 있지 않을까?

사막에서 우주를 발견하다

스티글리츠와 오키프의 만남과 사랑은 디에고 리베라와 프리다 칼로, 혹은 로댕과 카미유 클로델만큼이나 드라마틱하고 흥미진진한 스토리를 가지고 있다. 예민한 예술적 감수성을 가지고 태어난 사람들은 그 삶 역시 사회적·도덕적 기준에서 훨씬 더 자유롭다.

미술 교사로 일하던 오키프의 작품을 그녀의 친구가 미국 현대사진의 개척자이자 '291 화랑'의 화상이기도 했던 스티글리츠에게 보여주자, 그는 미술사에 주목할 만한 여성 화가가 등장했다고 생각하며, 1916년 개인 전시회를 열어주었다. 이 일을 계기로 그들은 숱한 편지를 주고받으며 교류를 이어나갔고 마침내 연인 사이가 되었다. 스티글리츠는 오키프와 동거하면서 그녀의 많은 흑백 누드 사진을 찍어 전시회를 열기도 했다. 당시 29세의 오키프와 52세의 유부남이었던 스티글리츠의 관계는 보수적인 1920년대의 미국인들에게는 매우 충격적이었다. 그러나 외부로부터의 평판이야 어쨌든 스티글리츠는 평생 오키프의 든든한 후원자였고, 1916년 첫 전시회부터 그녀를 단박에 유명하게 만들어주는 것을 시작으로, 그녀가 예술가로서 미국 미술계에 우뚝 서는 데 절대적인 공헌을 했다.

그러나 스티글리츠는 세상을 떠들썩하게 했던 오키프와의 사랑이 결혼으로 결실을 맺은 후 다시 그녀보다 18세나 어린 여성과 사랑에 빠져버린다. 모든 것을 스티글리츠에게 바쳤던 오키프는 깊은 좌절감을 느꼈고, 정신적 충격으로 병원에 입원까지 해야 했다. 1917년부터 기차여행을 하면

서 뉴멕시코 사막의 풍광에 깊은 인상을 받았던 오키프는 뉴욕과 이곳을 오가며 작품 활동을 하다가, 스티글리츠가 사망한 1946년 이후에는 정신적 안식처인 뉴멕시코 주의 도시 산타페로 들어간다.

해발 2,135미터의 고원지대인 산타페는 현대적 물질문명의 대도시 뉴욕과는 판연히 달랐다. 한낮에는 강렬한 태양 빛이 사막지형을 붉게 물들였고 하늘은 선명한 코발트블루로 빛났으며, 밤에는 뉴욕의 밤하늘에서 발견할 수 없었던 수정같이 밝은 별들이 헤아릴 수 없을 만큼 보였다. 도시의 인공적인 불빛에 훼손되지 않은 깊은 어둠 속에서 총총히 아롱거리는 별들이 화가에게는 경외심을 느끼게 하고 예술적 영감의 원천이 되었다.

오키프는 황량하고 광활한 원시 사막의 적막함과 아메리카 인디언의 토착적인 삶의 모습을 간직한 이 사막 도시에 흠뻑 반했다. 그렇다고 산타페가 황량한 단색조의 사막지형의 모습만 가진 것은 아니었다. 눈이 시리도록 푸르른 하늘색과 여러 겹의 단층을 가진 지형으로 인해 강렬한 햇빛을 받으면 색색의 모습을 드러내는 언덕들의 다채로움을 볼 수 있었고, 오키프는 그 화려한 색감을 캔버스에 옮겼다. 그녀는 산타페에 정착하여 토착민의 전통집인 아도비 양식으로 집을 짓고 정원과 꽃을 가꾸었다. 아도비 양식이란 흙에 짚과 잔돌을 섞은 재료로 지은, 창문이나 현관문 없이 사다리로 지붕까지 올라가 집 안으로 드나들게끔 만들어진 집의 형태다.

98세로 세상을 떠날 때까지 오키프는 산타페에서 아비큐Abiquiu의 집과 고스트 랜치Ghost Ranch의 집을 오가며, 이 광활하고 적막한 대자연의 사막 속에서 구도자 같은 삶을 산다. 황량한 사막의 풍광을 단순화·추상화함으

오키프, 〈달로 가는 사다리〉, 1958년, 캔버스에 유채, 102.1x76.8cm ⓒ Georgia O'Keeffe Museum / SACK, Seoul, 2020

로써 도시 생활에서 느낄 수 없는, 자연과 우주가 보여주는 고요하고도 장엄한 에너지를 표현하고자 했다. 대자연과 우주 속에서 참된 진리를 얻으려는 구도자와 그 속에서 예술적 영감을 구하는 화가는 너무도 닮아 있었다.

오키프의 〈달로 가는 사다리〉는 호안 미로의 〈달을 향해 짖는 개〉의 사다리와 달이 있는 구성과 매우 유사하다. 하지만 미로의 작품이 특유의 유머와 천진난만함을 갖고 있다면, 오키프의 〈달로 가는 사다리〉는 어딘가 숭고하고 영적인 느낌을 준다는 점에서 대조적이다. 이 작품은 뉴멕시코에 지은 고스트 랜치의 집에 실제로 걸쳐져 있는 사다리에서 소재를 얻은 것이다. 뉴멕시코 지역의 인디언들은 지붕에서 해가 뜨고 지는 것을 보면서 우주의 기운과 소통했다고 한다. 그들에게 사다리는 땅에서 지붕으로 올라가는 실제적인 도구이자 땅과 하늘, 혹은 우주를 이어주는 영적인 상징성을 가진 매개체다.

오키프는 그 옛날 뉴멕시코 지역의 인디언들처럼 자신의 인디언식 집 지붕 위에 올라가 별빛을 보며 밤을 보내는 것을 좋아했다. 땅과 하늘을 연결

오키프, 〈저녁별 III〉, 1917년, 종이에 수채, 22.7x30.4cm ⓒ Georgia O'Keeffe Museum / SACK, Seoul, 2020

하는 매개체로서의 사다리는 그녀에게 지상에서 저 멀리 영적인 세계로 가는 징검다리였다. 이 작품에서 오키프는 아예 사다리를 땅에서 들어 올려 공중에 띄움으로써 신비롭고 영적인 분위기를 배가시켰다. 과학이 아무리 발달하고 우주의 비밀을 속속들이 발견해낸다 할지라도, 우주는 사람들에게 영원히 초월적인 신의 영역으로 남을지도 모른다. 특히 예술가에게 밤하늘은 오랜 옛날부터 지금까지 여전히 특별한 영감의 근원이다.

오키프는 〈저녁별 III〉와 같이 몇 개의 원과 선으로 구성된 '별' 주제 작품들을 유화와 수채화로 여러 점 반복해 그렸다. 미술사가인 로버트 로젠블

럼은 이 작품을 다음과 같이 설명한다. "조지아 오키프는 자연의 현상을 거의 패턴으로 전환시킨다. 〈저녁별 III〉 같은 수채화에서 그녀는 아래의 땅과 윗부분의 밝게 빛나는 하늘의 양극을 단순화된 상징으로 바꿔버린다. 그리하여 수채물감에 의해 표현된 액체상태의 빛과 색채는 아직 구체적인 물질로 응고되지 않은 채, 낱개의 사물들로 구분되기 이전의 원초적 자연상태를 연상하게 한다." 오렌지색과 노랑, 붉은색으로 그려진 윗부분의 원형은 별, 밑에 깔린 푸른색 형태는 땅이다. 땅과 하늘이 기호화되어 극도로 간명하게 표현되어 있다. 마치 어린아이의 천진난만한 눈으로 자연과 우주를 묘사한 것처럼.

오키프는 1946년 뉴멕시코에 정착하기 오래전부터 미국 서부의 자연에 매료되어 있었다. 이곳의 자연 풍경은 개발되지 않는 야생의 모습을 간직하고 있어 오키프 같은 예술가에게는 영감을 불어넣는 강력한 에너지를 갖고 있었다. 그녀의 초기작품에는 서부의 맑고 어두운 밤하늘 공간의 웅장함을 포착하려는 시도가 엿보인다. 1917년에 그린 〈별이 빛나는 밤〉에서는 규칙적인 행과 열 속에 배열된 별의 사각형 혹은 삼각형의 기하학적 형태들이 수평선 위로 비처럼 쏟아져 내린다. 하늘 부분의 푸른 색면과 아래 부분 군청의 색면으로 이루어진 화면은 미국 색면회화Color-Field Painting의 예고편 같다. 오키프 자신도 색면추상 화가 켈리Ellsworth Kelly(1923~2015)의 작품을 보고 "켈리의 작품을 보고 내가 그린 것이라고 착각한 적이 있다"라고 할 정도로 예술가로서의 동류의식을 느꼈다. 이런 면에서 오키프는 미국 추상미술의 개척자, 혹은 제 1세대 화가라고 평가할 수 있을 것이다.

오키프, 〈별이 빛나는 밤〉, 1917년, 종이에 수채 물감과 흑연, 23x30cm, 조지아 오키프 미술관
ⓒ Georgia O'Keeffe Museum / SACK, Seoul, 2020

이 작품에서 오키프는 인공조명의 빛으로 훼손되지 않은 사막의 밤하늘 아래에서 느낀 우주의 광대함을 기하학적 질서와 패턴에 의해 표현하려 했다. 테두리 부분의 밝은 색면은 사라져가는 황혼의 흔적을 시사하고 아래 짙은 파랑의 직사각형 색면은 지평선을 표현하며 그 위 격자형을 이룬 기하학적 형태들은 밤하늘의 별들을 묘사한다. 이러한 극도로 단순하고 절제된 조형적 요소들로 한 폭의 밤 풍경을 재현했던 것이다. 추상적 형태에 기반을 두었지만, 별밤의 신비로운 분위기는 그대로 살아있다. 빈센트 반 고흐의 후기 인상파 작품 〈별이 빛나는 밤에〉에 나타난 감정과 정서적 요소

도 느껴진다. 그녀는 뉴욕시의 야경을 그리기도 했는데 고층 빌딩들과 인공 불빛으로 가득 찬 도시에서는 이 많은 별들을 찾지 못했다. 그녀의 도시 그림들은 별빛 대신 인공 불빛으로 빛나고 있거나 높게 솟은 빌딩들로 갑갑하게 채워져 있다.

> "1916년 사막 풍경을 처음 본 순간 나는 이곳이 나의 나라임을 깨달았다. 전에는 이와 같이 매혹적인 곳을 본 적이 없었다. 이곳은 내게 완벽하게 맞는 장소였다. 이곳의 공기, 하늘, 별들, 바람까지 모든 것이 달랐다."

조지아 오키프, 사막의 구도적 은둔자

오키프는 거대한 꽃, 황량하고 영적인 사막의 풍경, 밤하늘 등 자연의 형태와 색채를 독특하고 개성적인 방식으로 추상화하고 단순화함으로써 현대 미국미술의 전개와 발전에 한 획을 그었다. 그녀는 1916년부터 1970년대 후반까지 남성 지배적인 미국 미술계에서 성차별의 철옹성에 대항하여 독특한 조형세계를 구축한 여성 미술가였고, 국제적으로도 20세기 미술의 가장 중요하고 혁신적인 미술가 중 한 사람이었다. 1946년 MoMA(뉴욕 현대미술관)에서 여성 최초로 회고전을 열었고, 1970년 뉴욕 휘트니 미술관에서도 회고전을 개최하는 등 자신의 위치를 확고히 다졌다.

오키프는 여성들이 남성의 가부장적 가치체제에 종속되어 자유롭지 못했던 1940년대에 뉴멕시코의 황량한 사막에서 강하고 독립적인 삶을 개척했다. 그녀는 마치 구도적 은둔자처럼 유행에서 벗어난 매우 독특한 옷을 입고 수도사처럼 까다로운 건강식을 먹으며 사막 한가운데 인디언식 집을 짓고 사는 개성적인 라이프 스타일로, 대중에게 흥미로운 이야깃거리를 끊임없이 제공한 예술가였다. 오키프는 움직이는 작업실인 픽업트럭을 타고 뉴멕시코의 사막을 누비며 그림을 그렸고, 살인적인 더위와 거센 바람과 싸우며 별빛 아래 야영을 했다.

당시 일반적인 여성의 생활에서 벗어난 이러한 튀는 생활방식은 작품의 높은 인기와 함께 오키프를 미술계의 록 스타로 만들었고, 그녀의 집과 작업실은 미국의 역사적인 랜드마크가 되었다. 자유롭고 독립적인 삶으로 인해 오키프는 여성계로부터 선구적인 페미니스트로 각광을 받았는데, 정작 자신은 페미니스트로 일컬어지는 것을 좋아하지 않았다. 하지만 그녀가 일과 일상생활을 통해 자연스럽게 페미니즘을 실천했다는 사실은 누구도 부정할 수 없다. 아무튼 그녀는 페미니스트로 언급되기보다는 사막의 구도적 은둔자로서 자신의 정체성을 규정하고 싶었을지도 모른다.

오키프는 그 어떤 것에도 구애받지 않고 자신이 살고 싶은 삶을 살았다. 그리고 이 거칠 것 없는 자유로움은 광대한 밤하늘을 담은 그녀의 작품에 깃들어 지금의 우리에게도 고스란히 전해지고 있다.

| PART 1. | 그림 위에 내려앉은 별과 행성 |

Chapter 1. 목성

코레조, 〈주피터와 이오〉, 1532~1533년, 캔버스에 유채, 163.5×70.5cm, 빈 미술사 박물관, 빈

티치아노, 〈유로파의 강탈〉, 1562년, 캔버스에 유채, 205×178cm, 이사벨라 스튜어트 가드너 미술관, 보스턴

루벤스, 〈주피터와 칼리스토〉, 1613년, 캔버스에 유채, 202×305cm, 카셀 시립미술관, 카셀

루벤스, 〈가니메데의 강탈〉, 1636~1638년, 캔버스에 유채, 181×87.3cm, 프라도 미술관, 마드리드

Chapter 2. 금성

〈메디치 비너스〉, 헬레니즘시대 원작의 로마 모각, 대리석, 높이 153cm, 우피치 미술관, 피렌체

〈밀로의 비너스〉, B.C. 130~100년경, 대리석, 높이 203cm, 루브르 박물관, 파리

보티첼리, 〈비너스의 탄생〉, 1484년경, 캔버스에 템페라, 172.5×278.5cm, 우피치 미술관, 피렌체

보티첼리, 〈석류의 마돈나〉, 1487년, 나무에 유채, 우피치 미술관, 피렌체

티치아노, 〈우르비노의 비너스〉, 1534년, 캔버스에 유채, 119×165cm, 우피치 미술관, 피렌체

조르조네, 〈잠자는 비너스〉, 1510년, 캔버스에 유채, 108.5×175cm, 알테 마이스터 갤러리, 드레스덴

루벤스, 〈거울 앞의 비너스〉, 1613~1615년, 나무에 유채, 124×98cm, 개인 소장

벨라스케스, 〈비너스의 화장〉, 1647~1651년경, 캔버스에 유채, 122×177cm, 내셔널 갤러리, 런던

부셰, 〈비너스의 화장〉, 1751년, 캔버스에 유채, 108.3×85.1cm, 메트로폴리탄 미술관, 뉴욕

부그로, 〈비너스의 탄생〉, 1879년, 캔버스에 유채, 300×218cm, 오르세 미술관, 파리

카바넬, 〈비너스의 탄생〉, 1863년, 캔버스에 유채, 130×225cm, 오르세 미술관, 파리

젠틸레스키, 〈수잔나와 노인들〉, 1610년경, 캔버스에 유채, 170×119cm, 개인 소장

카노바, 〈승리의 비너스, 파올리나 보르게제〉, 1805~1808년, 대리석, 160×192cm, 보르게제
미술관, 로마

Chapter 3. 명왕성

베르니니, 〈납치당하는 페르세포네〉, 1621~1622년, 카라라 대리석, 높이 225cm, 보르게제 미
술관, 로마

로제티, 〈페르세포네〉, 1874년, 캔버스에 유채, 125.1×61cm, 테이트 브리튼, 런던

Chapter 4. 토성

루벤스, 〈아들을 먹어치우는 사투르누스〉, 1636~1638년, 캔버스에 유채, 180×87cm, 프라도
미술관, 마드리드

고야, 〈아들을 먹어치우는 사투르누스〉, 1821~1823년, 캔버스에 이식된 유채 벽화, 143×
81cm, 프라도 미술관, 마드리드

고야, 〈1808년 5월 3일〉, 1814년, 캔버스에 유채, 268×347cm, 프라도 미술관, 마드리드

고야, 검은 그림 연작 중 〈스프 먹는 두 노인〉, 1820~1823년, 프라도 미술관, 마드리드

Chapter 5. 해왕성

에티엔 조라, 〈넵투누스〉, 18세기, 캔버스에 유채, 루브르 박물관, 파리

월터 크레인, 〈넵튠의 말〉, 1892년, 캔버스에 유채, 86×215cm, 노이에 피나코테크 미술관, 뮌헨

〈라오콘 군상〉, B.C. 200년경, 대리석, 높이 17.8cm, 바티칸 미술관, 바티칸 시국

엘 그레코, 〈라오콘〉, 1610년, 캔버스에 유채, 142×193cm, 내셔널 갤러리 오브 아트, 워싱턴
DC

푸생, 〈포세이돈과 암피트리테의 승리〉, 1634년, 캔버스에 유채, 114.5×146.6cm, 필라델피아
미술관, 필라델피아

Chapter 6. 천왕성

바사리, 〈우라노스의 거세〉, 1560년, 나무에 유채, 베키오 궁, 피렌체

포이어바흐, 〈가이아〉, 1875년, 천정화, 빈 미술아카데미, 빈

니키 드 생팔, 〈해수욕객들〉, 1980년, 피에르 지아나다 재단 공원 설치작품, 마티니, 스위스

니키 드 생팔, 〈혼〉, 1966년, 금속·철망·직물·페인트, 23×9×6m, 스톡홀름 현대미술관

Chapter 7. 수성

잠볼로냐, 〈헤르메스〉, 1580년, 청동, 높이 180cm, 바르젤로 국립미술관, 피렌체

라파엘로, 〈머큐리〉, 1517~1518년, 프레스코 빌라 파르네시나, 로마

슈프랑거, 〈헤르메스와 아테나〉, 1585년경, 프레스코, 프라하 성, 체코

샤프롱, 〈비너스, 머큐리, 에로스〉, 1635~1640년, 캔버스에 유채, 110×134cm, 루브르 박물관, 파리

부셰, 〈에로스의 교육〉, 1742년, 캔버스에 유채, 118×134cm, 샤를로텐부르크 궁, 베를린

장 밥티스트 마리 피에르, 〈머큐리, 헤르세, 아글라우로스〉, 1763년, 캔버스에 유채, 329×325cm, 루브르 박물관, 파리

루벤스, 〈머큐리와 아르고스〉, 1636~1638년, 캔버스에 유채, 179×297cm, 프라도 미술관, 마드리드

벨라스케스, 〈머큐리와 아르고스〉, 1659년경, 캔버스에 유채, 127×248cm, 프라도 미술관, 마드리드

클로드 로랭, 〈아폴로와 머큐리가 있는 풍경〉, 1645년경, 캔버스에 유채, 55×45cm, 도리아 팜필리 갤러리, 로마

노엘 쿠아펠, 〈아폴로와 머큐리의 이야기〉, 1688년경, 캔버스에 유채, 106×99cm, 베르사유 궁

Chapter 8. 달

〈베르사유의 디아나〉, B.C. 325년, 대리석, 높이 201cm, 그리스 조각의 2세기 로마 모작, 루브르 박물관, 파리

퐁텐블로파 화가, 〈사냥하는 디아나〉, 1550년, 캔버스에 유채, 191×132cm, 루부르 박물관, 파리

페르메이르, 〈디아나와 그녀의 일행들〉, 1653~1656년, 캔버스에 유채, 98.5×105cm, 마우리

츠호이스 왕립 미술관, 헤이그

와토, 〈목욕하는 디아나〉, 캔버스에 유채, 1715~1716년, 80×101cm, 루브르 박물관, 파리

부셰, 〈목욕을 끝낸 디아나〉, 1742년, 캔버스에 유채, 57×73cm, 루브르 박물관, 파리

프랑수아 위베르 드루에, 〈마리-조세핀 루이즈〉, 1770년, 캔버스에 유채, 101×83cm, 내셔널
트러스트 하트웰 하우스, 영국

장-마르크 나티에, 〈마담 퐁파두르〉, 1746년, 캔버스에 유채, 102×82cm, 베르사유 궁

퐁텐블로파 화가, 〈디아나로 그려진 디안 드 푸아티에〉, 1570년경, 캔버스에 유채, 43×55cm,
베네리 미술관, 샹리스

Chapter 9. 화성

벨라스케스, 〈휴식하는 마르스〉, 1640년, 캔버스에 유채, 179×95cm, 프라도 미술관, 마드리드

미켈란젤로, 로렌초 데 메디치 무덤 조각 중 〈일 펜시에로소〉, 1520~1534년, 대리석, 629.92×
419.10cm, 산 로렌초 성당의 메디치 채플, 피렌체

스프랑거, 〈마르스〉, 1580년경, 캔버스에 유채, 172.7×100.3cm, 개인 소장

다비드, 〈마르스와 미네르바의 전투〉, 1771년, 캔버스에 유채, 181×146cm, 루브르 박물관, 파리

보티첼리, 〈비너스와 마르스〉, 1485년, 나무에 템페라, 173.5×69cm, 내셔널 갤러리, 런던

코시모, 〈비너스, 마르스, 그리고 큐피드〉, 1505년, 나무에 유채, 72×182cm, 베를린 국립미술
관, 베를린

다비드, 〈비너스와 삼미신에 의해 무장 해제된 마르스〉, 1824년, 캔버스에 유채, 308×262cm,
브뤼셀 왕립미술관, 브뤼셀

루벤스·얀 브뤼헐, 〈전쟁에서 돌아오다: 마르스를 무장해제시키는 비너스〉, 1610~1612년,
127.3×163.5cm, 나무에 유채, 폴 게티 미술관, LA

요아킴 뷔테발, 〈불칸에게 들켜 놀라는 마르스와 비너스〉, 1610년, 동판 위에 유채, 18.2×
13.5cm, 릭스 뮤지엄, 암스테르담

알렉상드르 샤를 기유모, 〈불칸에게 들켜 놀라는 마르스와 비너스〉, 1827년, 캔버스에 유채,
인디애나폴리스 미술관, 인디애나폴리스

틴토레토, 〈불칸에게 들켜 놀라는 비너스와 마르스〉, 1551년, 캔버스에 유채, 198×135cm, 알
테 피나코텍 미술관, 뮌헨

Chapter 10. 태양

〈벨베데레 아폴로〉 B.C. 350~325년, 청동 원작을 A.D. 120~140년에 대리석으로 모작, 높이 224cm, 바티칸 미술관, 바티칸 시국

베르니니, 〈아폴로와 다프네〉, 1622~1625년, 대리석, 높이 243cm, 보르게제 미술관, 로마

앙리 드 기시, 1654년 〈밤의 춤〉 공연 때 아폴로로 분장한 루이 14세의 스케치

피에르 미냐르 · 장 노크레, 〈루이 14세와 왕가〉, 1670년, 캔버스에 유채, 305×420cm, 트리아농, 베르사유

조제프 베르네르, 〈태양의 마차를 모는 아폴로로 분한 프랑스 왕 루이 14세〉, 1664년, 양피지에 과슈, 34.5×22cm, 트리아농, 베르사유 궁

PART 2.

그림 속에 숨어 있는 천문학

Chapter 1. 그림 속 외계인과 비행물체의 진실

귀도 디 피에르트로, 〈그리스도의 십자가 처형〉, 1437~1446년경, 프레스코, 비소키 데차니 수도원, 코소보

아르트 데 헬데르, 〈그리스도의 세례〉, 1710년, 캔버스에 유채, 48.3×37.1cm, 피츠윌리엄 박물관, 케임브리지

카를로 크리벨리, 〈성 에미디우스가 있는 수태고지〉, 1486년, 나무에 유채, 207×147cm, 내셔널 갤러리, 런던

기를란다요, 〈마돈나와 성 조반니〉, 15C 말, 캔버스에 유채, 베키오 궁, 피렌체

파올로 우첼로, 〈수도사들 삶의 장면들〉, 1460년, 캔버스에 템페라, 81×110cm, 아카데미아 갤러리, 피렌체

〈여름의 승리〉, 1538년, 태피스트리, 바이에른 국립박물관, 뮌헨

마솔리노 다 파니칼레, 〈눈의 기적〉, 15세기, 나무에 유채, 144×76cm, 카포디몬테 국립미술관, 나폴리

벤추라 살림베니, 〈성체 논의〉, 1600년경, 프레스코, 산 로렌차 페트로 성당, 시에나

얀 프로부스트, 〈기독교의 알레고리〉, 1510~1515년, 나무에 유채, 50×40cm, 루브르 미술관,
파리

피터 코케, 〈삼위일체〉, 16세기, 나무에 유채, 98×84cm, 프라도 미술관, 마드리드

Chapter 2. 미스터리로 가득 찬 뒤러의 〈멜랑콜리아〉

뒤러, 〈멜랑콜리아 I〉, 1514년, 동판, 24×18.5cm, 메트로폴리탄 미술관, 뉴욕

그리스도 판토크라토르, 6세기, 성 카타리나 수도원, 시나이 산, 이집트

뒤러, 〈28세의 자화상〉, 1500년경, 캔버스에 유채, 67.1×48.9cm, 알테 피나코테크, 뮌헨

Chapter 3. 세상에서 가장 아름다운 책, 베리 공작의 기도서

랭부르 형제, 베리 공작의 매우 호화로운 기도서 중 달력 세밀화, 1412~1416년, 콩데 미술관,
샹티이 성

Chapter 4. 혜성을 포착한 중세미술의 혁신가 조토

조토, 〈동방박사의 경배〉, 1304~1306년, 프레스코, 200×185cm, 스크로베니 예배당, 파도바

라파엘로, 〈십자가 처형〉, 1502~1503년, 나무에 유채, 281×165cm, 내셔널갤러리, 런던

티치아노, 〈바쿠스와 아리아드네〉, 1520~1523년, 캔버스에 유채, 176.5×191cm, 내셔널갤러
리, 런던

Chapter 5. 갈릴레오도 깜짝 놀랄 미술계의 천문학자들

루벤스, 〈갈릴레오 갈릴레이〉, 1630년, 캔버스에 유채, 76.5×63.5cm, 개인 소장

엘스하이머, 〈이집트로의 피신〉, 1609년, 동판에 유채, 31×41cm, 알테 피나코테크, 뮌헨

렘브란트, 〈이집트로의 피신〉, 1647년, 나무에 유채, 34×48cm 내셔널 갤러리, 더블린

루벤스, 〈달빛 풍경〉, 1635~40년, 나무에 유채, 64×90cm, 코톨드 미술관, 런던

루벤스, 〈만토바의 친구들과 함께 있는 자화상〉, 1604~1605년, 캔버스에 유채, 78×101cm, 발
라프 리하르츠 미술관, 쾰른

루벤스·브뤼헐, 〈시각〉, 1617년, 나무에 유채, 65×110cm, 프라도 미술관, 마드리드

Chapter 6. 그림 속으로 들어간 천문학자

라파엘로, 〈아테나학당〉, 1510~1511년, 프레스코, 500×770cm, 바티칸 궁 라파엘로의 방 중 서명의 방

페르메이르, 〈천문학자〉, 1668년, 캔버스에 유채, 51×45cm, 루브르 박물관, 파리

조셉 라이트, 〈태양계의에 대해 강의하는 과학자〉, 1766년, 캔버스에 유채, 147×203cm, 더비 박물관, 더비

조제프 니콜라 로베르-플뢰리, 〈종교재판소의 갈릴레오〉, 1847년, 캔버스에 유채, 1.96× 3.08m, 루브르 박물관, 파리

Chapter 7. 밤하늘을 사랑한 고흐

고흐, 〈별이 빛나는 밤〉, 1889년, 캔버스에 유채, 73.9×92.1cm, 뉴욕현대미술관, 뉴욕

고흐, 〈별이 빛나는 밤〉 펜 드로잉, 1889년, 종이에 잉크, 47×62.5cm, 쉬추세프 국립건축박물 관, 모스크

카미유 플라마리옹, 『대기권: 일반기상학』에 실린 목판화, 1888년

고흐, 〈론강의 별이 빛나는 밤〉, 1888년, 캔버스에 유채, 72.5×92cm, 오르세 미술관, 파리

고흐, 〈밤의 카페 테라스〉, 1888년, 캔버스에 유채, 81×65cm, 크뢸러 뮐러 미술관, 오테를로

고흐, 〈월출〉, 1889년, 캔버스에 유채, 72.0×92.5cm, 크뢸러 뮐러 미술관, 오테를로

고흐, 〈사이프러스와 별이 있는 길〉, 1890년, 캔버스에 유채, 90.6×72㎝, 크뢸러 뮐러 미술관, 오테를로

고흐, 〈회색 펠트모자를 쓴 자화상〉, 1887년, 캔버스에 유채, 44.5×37.2cm, 반 고흐 미술관, 암스테르담

Chapter 8. 호안 미로와 알렉산더 칼더의 별자리 연작

미로, 〈새벽을 깨우는 별자리들〉, 1941년, 종이에 과슈와 테르펜틴, 46×38cm ⓒ Successió Miró / ADAGP, Paris - SACK, Seoul, 2020

미로, 〈모닝 스타〉, 1940년, 종이에 과슈와 테르펜틴, 38×46cm ⓒ Successió Miró / ADAGP, Paris - SACK, Seoul, 2020

칼더, 〈유니버스〉, 1934년, 철 파이프·강철선·모터·끈·나무 102.9×76.2cm ⓒ 2020 Calder

Foundation, New York / Artists Rights Society (ARS), New York / SACK, Seoul

칼더, 〈컨스텔레이션 모빌〉, 1943년, 목재·강철선·끈·페인트, 134.6×121.9×88.9cm ⓒ 2020 Calder Foundation, New York / Artists Rights Society (ARS), New York / SACK, Seoul

칼더, 〈컨스텔레이션〉, 1943년, 목재·강철선·페인트, 33×36×14cm ⓒ 2020 Calder Foundation, New York / Artists Rights Society (ARS), New York / SACK, Seoul

Chapter 9. 꽃과 사막에서 우주를 본 조지아 오키프

오키프, 〈천남성 No. IV〉, 1930년, 캔버스에 유채, 101.6×76.2cm ⓒ Georgia O'Keeffe Museum / SACK, Seoul, 2020

오키프, 〈달로 가는 사다리〉, 1958년, 캔버스에 유채, 102.1×76.8cm ⓒ Georgia O'Keeffe Museum / SACK, Seoul, 2020

오키프, 〈저녁별 III〉, 1917년, 종이에 수채, 22.7×30.4cm ⓒ Georgia O'Keeffe Museum / SACK, Seoul, 2020

오키프, 〈별이 빛나는 밤〉, 1917년 종이에 수채물감과 흑연, 23×30cm ⓒ Georgia O'Keeffe Museum / SACK, Seoul, 2020

데이비드 필킨 지음, 동아사이언스 옮김, 『스티븐 호킹의 우주』, 성우, 2001.

양정무 지음, 『서양미술의 갑작스런 고급화에 관하여』, 사회평론, 2011.

유시주 지음, 『거꾸로 읽는 그리스로마신화』, 푸른나무, 2009.

이은기 지음, 『르네상스 미술과 후원자』, 시공아트, 2018.

조르조 바사리 지음, 이근배 옮김, 『르네상스 미술가평전 3』, 한길사, 2018.

조르조 바사리 지음, 이근배 옮김, 『르네상스 미술가평전 5』, 한길사, 2018.

존. B. 니키 지음, 홍주연 옮김, 『당신이 알지 못했던 걸작의 비밀』, 올댓북스, 2015.

플로리안 하이네 지음, 최기득 옮김, 『거꾸로 보는 그림』, 예경, 2010.

BBC 2, 〈The Story of Women and Artists〉, 2014.

BBC 4, 〈The Renaissance Unchained〉, 2016.

EBS 다큐프라임, 〈황금비율의 비밀〉, 2014.

Adrian Searle, "Joan Miró: A Fine Line", *The Guardian*, Apr 11, 2011.

Albert Boime, "Van Gogh's Starry Night: A History of Matter and a Matter of History", *Art Magazine*, 59(4), 1984.

Alexander Calder, *A Universe*, 1934, MoMA

Alexander Calder, "What Abstract Art Means to Me", *Museum of Modern Art Bulletin* 18, no. 3 (Spring 1951), pp. 8~9.

Alina Cohen, "In 1914, a Feminist Attacked a Velazquez Nude with a Meat Cleaver", *Artsy*, Nov 27, 2018. www.artsy.net

Charles Whitney, "The skies of Vincent van Gogh", *Art History*, 9(3), Sep, 1986.

Charlotte Higgins, "Was Michael Jackson the modern Orpheus?", *The Guardian*, Jun 29, 2009.

Christine M. Bolli, "Limbourg brothers, Très Riches Heures du Duc de Berry", Khan

Academy. www.khanacademy.org

Courtney Jordan, "Georgia O'keeffe, her Life in Piantings", *Artists Network*, 2018.

Davide Lazzeri, "Concealed lung anatomy in Botticelli's masterpieces: The Primavera and The Birth of Venus", *Mattioli* 1885 Journals, Vol 88, 2017.

Davide Lazzeri, Ahmed Al-Mousawi and Fabio Nicoli, "Sandro Botticelli's Madonna of the Pomegranate: the hidden cardiac anatomy", *Oxford Academic*, Nov 29, 2018.

Diana Shi, "How Calder and Miró Discovered the Same Aesthetic While and Ocean Apart", May 7, 2017. www.vice.com

Diego Cuoghi, "The Art of Imagining UFOs", trans by D. Cisi & L. Serni, *Skeptic*, Volume II, 11, 2004.

Eileen Reeves, *Painting the Heavens: Art and Science in the Age of Galileo*, Princeton University Press, 1999.

Frances Heumer, "Rubens and Galileo in 1604: Nature Art and Poetry", *Wallraf-Richartz Jahrbuch*, 1983.

Hannah Ellis-Petersen, "Flowers or vaginas? Georgia O'keeffee Tate show to challenge sexual cliches", *The Guardian*, Mars 1, 2016.

Jared Baxter, "Why Vincent's Cafe Terrace At Night is a symbolist last supper?", March, 2016. think.iafor.org

Jonathan Jones, "Botticelli's love drug", *The Guardian*, May 28, 2010.

Jonathan Jones, "Botticelli's love drug", *The Guardian*, May 28, 2010.

Jonathan Jones, "Cold comport: the artist's love affair with winter", *The Guardian*, Nov 30, 2011.

Jonathan Jones, "Dürer Melancolia I: a masterpiece and a diagnosis", *The Guardian*, Mars 18, 2011.

Jonathan Jones, "Goya in hell: the bloodbath that explains his most harrowing work", *The Guardian*, Oct 4, 2015

Jonathan Jones, "Starry, starry night: a history of astronomy in art", *The Guardian*, Dec 24, 2014.

Judith H. Dobrzynski, "The Story Within a Lanscape Adam Elsheimer's 'The Flight Into Egypt' is a small gem", *The Wall Street Journal*, March 20, 2010.

Kathleen Kuiper, ed., *The 100 Most Influential Painters & Sculptors of the Renaissance*, Britannica Educational Publishing, 2010.

Lee Dye, "Starry-Eyed: But Van Gogh's Feet Were on Ground, Astronomers Say", *Los Angeles Times*, Jan 17, 1985.

Mario Livio, "Astronomy in Renaissance Art", *HUFFPOST*, Dec 6, 2017.

Matthew Hurley, "Historical artwork and UFOs." cdn.preterhuman.net

Michael Glover, "Great Works: Mars, 1638, by Diego Velázquez", Independent, Feb 1, 2013.

Michael Spens, "The Paintings of Adam Elsheimer: Devil In the Detail", *Studio International*, Sep 1, 2006. www.studiointernational.com

M. Mendillo, "Landscape by Moonlight Peter Paul Rubens and Astronomy", *Astronomical Society of the Pacific Conference Series*, vol 501, 2015.

Nicolas Guppy, "Alexander Calder", *Atlantic Monthly* 214, no. 6 (December 1964), p. 55.

Olivia Laing, "The wild beauty of Georgia O'keeffe", *The Guardian*, Jul 1, 2016.

Peter Russel, *Jacque-Louis David*, Delphi Classics, 2017.

Richard Thomson, "Vincent van Gogh: The Starry Night", *The MoMA*, 2008.

Simon Jenkins, "Vermeer was an authentic artistic genius-even if he did cheat", *The Guardian*, Aug 10, 2017.

Stephanie Roberts, "Rossetti, Proserpine." www.khanacademy.org

"10 Masterpieces", Vanessa M. Palomba(trans), The Borguese Gallery, 2017.

Todd van Luling, "8 Things You Didn't Know About The Artist Vincent van Gogh", *The Huffington Post*, Dec 18, 2014.